고대

Ancient Art; A metaphysical interpretation :형이상학적 해명

예술

Paleolithic Art
Neolithic Art
Egyptian Art
Greek Art
Hellenism
Roman Art

고대

: 형이상학적 해명

Paleolithic Art
Neolithic Art
Egyptian Art
Greek Art
Hellenism
Roman Art

예술

조중걸 지음

지혜정원

지성에 눈뜬 영혼들에게

우리는 르네상스 이후의 인간 활동이 그전의 전체 인류의 활동보다 유의미하다고 본다. 많은 예술사 책이 르네상스로부터 시작한다. 이것은 단지 예술사만의 문제가 아니다. 많은 학자들이 코페르니쿠스로부터 뉴턴에 이르는 과학혁명, 그리고 20세기 초의 상대역학과 양자역학이 물리학 전체라고 생각한다. 이것은 18세기의 계몽주의 이념이 도입한 진보주의 역사관 때문이다.

더 근원적인 이유가 있다. 학자와 일반인들이 시대착오에 잠겨있다. 현대the contemporary age는 르네상스 이래 매우 독특한 시대이다. 20세기 초의 세계관은 르네상스 이후 19세기 말까지의 세계 — 근대 the modern age — 의 세계관과 현저한 단절을 보인다. 20세기 초에 이르러 세계 파악의 도구로서의 "생득적 이성"의 기능은 정지된다. 물론 18세기에 이미 영국 경험론자들에 의해 세계의 본질의 포착 도구로서

의 인간 이성은 의심받는다. 그럼에도 근대는 전체적으로 이성의 시대였다. 17세기의 과학혁명이 모든 것의 지표였다. 인간 이성에 대한 근원적인 회의는 1차 대전 후에 발생한다. 그때에야 세계는 현대로 진입한다. 현대는 진보로서의 세계를 부정한다. 각각의 시대는 우열 없이 병렬된다. 이성의 역량에 대한 근대적 신념은 끝난다. 근대와 현대는 서로 반명제이다.

문제는 대부분의 역사가들이 아직도 근대인이라는 사실에 있다. 그들은 먼저 현대에 대해 모른다. 동시대인이기는 어렵다. 이것은 역사학자에게도 그렇다. 그들은 순진하게도 인간 이성이 이미 죽었다는 사실을 모른다. 이들에게 현대는 없다. 이들에게는 르네상스가 최고의 가치이다. 그것은 "이성"의 표현이기 때문이다. 르네상스인들에게 고대가 그랬듯 현대인들에게 르네상스는 인간 역량의 한 정점이다.

인본주의와 거기에 입각한 양식이 더 우월하다고 주장될 근거는 없다. 그것은 여러 세계관 중 하나의 세계관일 뿐이다. 문제는 여기에 그치지 않는다. 만약 예술 양식과 그것과 함께하는 세계관을 유비적인 것으로 본다면 르네상스적 성취는 이미 수만 년 전에 있었다. 구석기인들은 인본주의적이었다. 그들의 성취는 조야하고 유치할까?

구석기의 동굴벽화를 주의 깊게 살펴본다면 이러한 시각은 편견이라는 사실을 곧 알게 된다. 크로마뇽인들의 세계는 우리에게 익숙한 르네상스인들의 세계와 본질적으로 다르지 않다. 구석기의 동굴벽화는 환각주의를 자유롭게 채용하고 있는 자연주의적 회화로서 회화사

의 전체 역사를 고려해도 대단한 성취이다. 공간의 도입이 인본주의의 이념에 기초한다는 사실을 고려하면 구석기인들은 고대인들에 대해서는 물론이고 르네상스인들보다 훨씬 먼저 인본주의자였다. 그러나 이 업적은 단지 미술기법상의 문제만은 아니다. 그것들은 박진감 넘치는 미적 가치를 구현하고 있다. 웅크리고 죽어가는 들소는 거친 숨소리를 내며 마지막 숨을 쉬고 있다. 그의 눈에는 곧 어둠이 찾아올 것이다. 구석기인들의 기법과 심미적 가치가 어느 시대의 예술과 비교해도 손색없다.

심미적 가치는 물론 기술의 문제는 아니다. 현대의 추상화에 어떤 특별한 기술이 필요하겠는가? 어느 시대고 표현 기술의 결여 때문에 예술이념이 좌절된 경우는 없다. 이것은 선사시대에도 마찬가지이다. 그들은 그것이 필요할 때 그것을 실현했다. 구석기시대인들 역시 자신의 이념을 표현하는 데 있어 세련된 자유를 보여준다.

신석기시대의 예술 역시도 우리가 생각하는 것만큼 야만적이지 않다. 그 시대의 반추상이나 추상은 현대의 추상화와 비교되어 전혀 뒤지지 않는 아름다움과 완성도를 지니고 있다. 우리는 현대의 추상에 대해서조차 그 의미와 가치를 의심한다. 하물며 신석기시대의 추상에 대해 어떤 공감을 하겠는가? 이것은 그러나 무지이다. 신석기 추상은 인류가 예술사에서 성취한 어떤 업적만큼이나 유의미한 업적이다. 만약 세잔 이후의 현대가 성취한 추상예술을 유의미한 예술적 성취로 본다면 신석기 추상이 그렇게 평가받지 못할 이유가 없다. 그것들은 다만 어둠 속에서 잠자고 있었을 뿐이다. 발굴된 신석기 예술은 현대예

술을 위한 결정적인 참고이다. 현대에의 이해는 여기에서 시작되어야 한다.

신석기의 간소한 추상화를 구석기의 화려한 동굴벽화로부터의 기법상의 퇴보로 간주해서는 안 된다. 의욕이 있다면 기술은 언제라도 발명된다. 수요가 공급을 창출한다. 르네상스 회화의 기법이 르네상스 고전주의를 부르지 않은 것처럼 현대의 추상화는 근대예술로부터의 기법상의 퇴보는 아니며 마찬가지로 신석기 추상은 구석기 구상으로부터의 퇴보가 아니다.

구석기와 신석기는 자기 세계관에 대응하는 각각의 예술 양식을 지녔을 뿐이다. 두 시대는 우리가 생각하는 것만큼 우리로부터 멀리 떨어진 시대는 아니다. 삶과 우주에 대한 궁금증과 그 이해에 대한 성취에 있어 그들과 우리는 다르지 않다. 그들도 우리와 동일한 지적 궁금증을 가졌으며 동일한 희망과 불안 속에 살았다. 이러한 것이 없다면 그들은 이미 인간이 아니다. 구석기시대의 회화는 르네상스 고전주의 회화와 닮아있다. 환각적인 자연주의 기법, 대기원근법의 사용 등은 구석기인들이 세계를 먼저 그들 자신의 눈으로 보았다는 것을 의미한다. 아마도 그들 위에 어떤 권위도 없었을 것이다. 그렇지 않다면 자연주의는 불가능하기 때문이다.

이러한 자연주의적 회화가 중석기의 반추상을 거쳐 신석기의 완전한 추상으로 변해 나간다. 이들의 예술은 현대의 추상을 닮아있다. 그들은 현대와 무엇인가를 공유하고 있다. 구석기에서 신석기에 이르는 과정은 르네상스에서 현대에 이르는 과정과 유비 관계에 있다. 자

신만만했던 인간 이성은 세계 해명에 대한 신념을 잃었고 세계는 그들에게 낯선 것이 되었을 것이다. 추상의 도입은 세계와 인간 사이의 소외가 원인이다. 자신이 알고 있던 세계가 단지 자기의 얼굴에 지나지 않는다는 각성이 추상화와 관련된다. 이 부분은 《현대예술; 형이상학적 해명》편에 설명되어 있다.

선사시대의 예술은 이 책에서 가장 비중이 높다. 앞으로 전개될 예술이념의 많은 부분이 여기에서 소개된다. 예술사는 탐구 가능한 작품의 수보다는 양식적 가치에 더 높은 비중을 둬야 한다. 동굴벽화와 수백 점의 조각이 우리에게 주어진 구석기의 전체 유물이고 수백 점의 암각화와 회화가 신석기시대 예술의 남아 있는 자료 전체이다. 그러나 그 시대들은 예술사의 탐구에 결정적이다. 가장 자연주의적인 예술에서 가장 완전한 추상으로 이르기 때문이다.

이집트 시대에 들어 신석기의 추상은 서서히 자연주의와 표현주의를 회복해 나간다. 인간이 세계를 이해할 수 있다. 그러나 그 세계는 단지 파라오와 신관들이 보여주고자 하는 것을 표상할 뿐이다. 파라오는 자신의 가장 권위 있는 모습의 표현으로 정면성frontality을 택한다. 권위는 스스로의 묘사로 정면성을 택한다. 모든 정면성이 권위를 의미하지는 않는다. 그러나 권위는 정면성을 요구한다. 자연주의적 묘사는 선험적인 이성이건 경험적인 감각이건 인간의 자발성과 독립성을 의미하기 때문이다. 거기에 입체는 있을 수 없다. 입체 자체가 인간 이성의 소산이다. 그것은 개념이고 개념은 인간 이성의 소산이다. 어떤 독

재자도 스스로가 자연주의적으로 묘사되는 것을 원치 않는다. 인간은 볼 수 없다. 단지 설명을 들을 뿐이다. 이러한 정면성은 현대에 들어 세잔과 피카소에 의해 재현된다. 이집트는 인간 자발성을 억누르는 가운데, 현대는 그 자발성을 경멸하는 가운데 동일한 양식을 가지게 된다. 어떤 정면성은 절망이나 분노 — 트리스탄 차라가 보여준 — 에서 나온다. 이것이 현대의 정면성이다.

그리스는 르네상스를 통해 우리에게 알려진다. 르네상스와 계몽주의가 없었더라면 그리스 고전주의는 현재와 같은 평가를 받지는 못했을 것이다. 고전주의는 자유와 규범의 조화에 의한다. 거기에는 인간의 자발성과 인간의 다채로움이 있다. 그러나 이것은 인간 이성이 거기에 가하는 수학적 규준에 의해 비준받아야 한다. 이 두 요소의 조화가 아니라면 고전주의는 불가능하다.

인본주의는 인간의 지성이 세계를 이해할 수 있다는 신념이다. 이성은 기하학을 한다. 그러나 기하학만으로 고전주의가 가능하지는 않다. 거기에는 먼저 다채로움이 있어야 한다. "고전주의는 선행하는 낭만주의를 전제한다."(폴 발레리) 그리스인들이 위대했던 것은 단지 그들의 인본주의 때문만은 아니다. 그들은 이상주의의 엄격함 가운데 삶의 다채로움과 인간적 공감을 담아냈다.

그리스인들이 이룩한 업적은 어느 시대를 기준으로 보아도 놀라울 정도이다. 플라톤과 아리스토텔레스의 철학은 그 이후로도 항구적인 영향력을 지니며 아크로폴리스의 신전과 조각은 고전적 규범으로

서 그 이후 예술에 역시 항구적인 영향력을 끼친다. 페이디아스와 프락시텔레스 등의 조각가는 그 이후 모든 조각가의 스승이다.

어느 시대도 아이스킬로스, 소포클레스, 에우리피데스 등의 심미적 가치를 산출한 비극 작가를 가질 수 없었다. 프랑스의 장 라신과 코르네유 등은 물론 탁월한 고전주의 비극 작가들이다. 그러나 이 작가들도 그리스의 세 작가에 비하면 초라하다. 아이스킬로스의 이피게네이아의 시적 독백은 깊은 연민을 자아내고 소포클레스의 오이디푸스의 절망과 절규는 깊은 울림을 준다. 그들이 위대했던 것은 삶 전체가 갖는 비극성 가운데서도 개인의 분투와 책임은 극적 아름다움을 지닌다는 것을 비길 데 없이 힘차고 아름다운 언어로 표현했다는 사실에 있다.

로마인들은 그리스인들과는 현저하게 달랐다. 그리스인들이 이상주의에 입각한 내적 완성에 관심을 기울였다면 로마인들은 실증적 삶의 융성에 관심을 기울였다. 그리스는 도시국가를 원했지만 로마는 제국을 원했다. 전형적인 로마인들이 예술에 대해 바란 것은 정보의 유용한 매체로서이다. 로마인의 회화는 이를테면 그림으로 쓰인 보고문이었다. 로마 건축은 단지 회중을 위한 공간에 지나지 않는다. 로마 예술의 이러한 실천적 성격이 그들의 예술을 "미를 위한 미"의 이념으로부터 멀리 떨어진 것이 되게 만들었으며 또한 이러한 측면이 로마 예술의 평가에 대한 가치 절하를 불렀다.

로마 예술은 그러나 그 완성도와 심미적 측면에 있어 어떤 시대의

어떤 양식과도 경쟁할 수 있다. 투키디데스의 《펠로폰네소스 전쟁사》와 시저의 《갈리아 전기》를 비교하면 두 예술의 성격 차이를 쉽게 알아볼 수 있다. 투키디데스는 전쟁 전체를 먼저 조망하고 거기에 결정적이라고 생각되는 부분들을 채워 넣는다. 또한 거기의 각 부분들 역시도 하나의 사건과 관련하여 건축적 구도를 지닌다. 그러나 시저의 《갈리아 전기》는 단지 전쟁의 보고문일 뿐이다. 시저는 건축적 구도를 고려하지 않는다. 그는 일련의 전쟁 과정을 시간적 계기에 따라 상세히 묘사해 나간다. 그에게 전쟁은 영광도 허영도 아니다. 단지 업무일 뿐이다. 그렇지만 이 전기는 걸작이다. 냉정하고 사실적이고 초연한 시각과 그 표현은 이 전기를 예술로 승화시킨다. 우열을 정할 수 없다. 단지 두 종류의 예술이 있을 뿐이다.

시저는 스스로를 3인칭으로 서술한다. 자기 자신도 판단의 주체이거나 독자적인 고유의 존재는 아니라는 로마인의 세계관을 이보다 더 잘 보여줄 수는 없다. 세계에 있는 모든 것이 대상object이듯이 스스로도 세계에 널린 하나의 대상이며 스스로는 스스로의 경험 이외에 아무것도 아니다. 이것이 로마인이었다.

제국 말기에 로마는 피폐와 공허에 젖어간다. 고대 세계가 끝나가고 있었다. 새로운 철학은 공동체가 공유할 신념을 모두 배제하는 개인적인 것이 되어가고 있었다. 제국 가운데서 인간은 외로워지고 있었다. 그리스와 로마 시대에 걸쳐 내내 팽배했던 세계의 주인이라는 자신감은 사라진다. 그 공허를 무엇인가가 채워야 했다. 그들은 공허와 더불어 사는 법을 익히지 못했다. 그것은 그로부터 2천 년 후의 일이

다. 그들은 실존주의가 아닌 다른 대안을 택했다. 그들에게는 손에 쥐어질 수 있는 확고한 것이 필요했다. 기독교가 대두한다. 중세가 시작된다. 그것은 이미 콘스탄티누스의 시대에 시작된다.

학문이 모든 것을 해줄 수 없다. 무엇을 통해서도 삶이 무엇인가를 알 수 없다. 다른 곳에서 불가능한 것을 학문에 요구하는 것은 부당하다. 우리는 기껏 삶에 대해 탐구한 천재들의 유산 위에 있다. 그러나 그들도 삶이 무엇인가를 말할 수는 없었다. 오랜 탐구 끝에 알 수 있는 것은 삶은 불가해하다는 사실, 그리고 인간이 무엇인가에 대한 ─그것이 무엇이건─ 근원적 통찰에 무능할 수밖에 없다는 사실이다. 학문은 단지 "사유의 명료화"이다. 우리가 알 수 있는 것은 거기에 이미 있는 것의 정돈을 통해서일 뿐이다. 우리가 근대 내내 지니고 있던 세계 이해로서의 인간 이성은 세계의 본질에 육박할 수 없다. "인과율에 대한 믿음이 곧 미신이다.(비트겐슈타인)"

나의 책 모두 내 무능성에 대한 이러한 깨달음 ─ 그것도 깨달음이라고 할 수 있다면 ─ 을 천재들에게 빚지고 있다. 무지를 극복하는 것은 무지의 숙명을 알아가는 과정이라는 것을 그들이 가르쳐 줬다. 그들에게 감사한다. 덕분에 나의 삶은 항상 들떠 있었다. 무지를 확인해 가는 중에. 무지를 수용하는 가운데에. 공허 가운데 사는 법을 배우는 중에.

부는 여러 차원에서 존재한다. 이 책은 내면의 부를 위한 것이다. 그것은 외적 풍요에 못지않은 행복을 준다. 독자들에게 그러한 행복을

권한다. 삶은 길 위에 있다. 끝없는 유영이 익사를 막는다. 이 유영은 생명의 물리적 소멸 때까지의 앎에의 추구이다. 독자들에게 길 위의 삶을 권한다. 이것이 삶을 구원하고 죽음을 막는다.

현대예술사에서 시작된 예술사가 여기에서 끝난다. 집필 순서대로 읽을 것을 권하지만, 각각의 시대 혹은 각각의 양식은 상당한 정도로 독립적이다. 어디를 먼저 읽어도 문제는 없다.

어떤 노력에도 불구하고 결여와 오류를 피할 수는 없다. 이 예술사 역시도 앞으로 오게 될 더 탁월한 예술사가의 첨가와 교정을 기다린다. 하나의 여행이 끝났을 뿐이다.

조중걸

**Ancient Art;
A metaphysical interpretation**

Ⅲ. 이집트 예술 Egyptian Art

Ⅳ. 그리스 예술 Greek Art

PALEOLITHIC ART

I

구석기 예술

Discovery

발견

충격
Shock

　알타미라Altamira 동굴의 벽화는 1880년에 한 고고학자에 의해 그 발견이 보고되었다. 그러고는 곧 진위 논쟁에 휩싸인다. 이 논쟁은 30년을 끈다. 그 벽화가 30년이나 사기꾼의 야바위 짓으로 치부된 것은 그 그림들이 당시의 사람들에게 커다란 충격을 줄 만큼 세련되었고 하나의 양식으로서의 완성도가 매우 높았기 때문이었다. 이 오해는 또한 구석기인들의 이 벽화가 그들 스스로에 대해 말하는 바가 그만큼 많았기 때문이었고, 동굴 사람들에 대한 인류학적이고 고고학적인 기존의 탐구가 많이 수정되어야 한다는 것을 말해주기 때문이었다. 여기에 비하면 1940년에 발견된 라스코Lascaux 동굴벽화는 수난을 덜 겪었다. 비슷한 양식의 알타미라 동굴벽화가 탄소동위원소 측정이라는 기술적 발전에 의해 1만 5000년 전의 크로마뇽인들의 그림으로 이미 30년 전에 공인되었기 때문이었다.

　알타미라와 라스코 동굴의 벽화가 우리를 놀라게 하는 것은 그것이 우리에게 매우 익숙해 있는 회화적 기법을 이미 사용하고 있고 그

렇기 때문에 우리에게 매우 친근하게 느껴진다는 데에 있다. 그것은 낯섦에 의해 우리에게 충격을 주는 것이 아니라 친근함에 의해 충격을 준다. 우리 상상 속에서의 수만 년 전의 인류의 삶은 우리에게 친근할 수 없기 때문이다. 우리는 그들의 삶의 양식이나 기술이나 생존 방법이 우리와 매우 다르게 추정되는 만큼 그들의 예술도 우리의 예술, 혹은 아직도 우리에게 생생한 생명력을 지닌 르네상스 이후의 예술과는 확연히 달라야 한다고 믿는다. 그러나 구석기인들의 동굴벽화들은 박진감 넘치는 자연주의를 이미 구현하고 있고, 완벽하게 환각주의적 illusionistic이어서 마치 르네상스 이래 근대인들이 어려운 발걸음으로 구축해 나간 회화의 기법적 업적을 비웃는 듯이 존재한다.

의의
Meaning

　우리는 지오토(Giotto di Bondone, 1266~1337)를 기적으로 본다. 그의 원근법과 단일시점, 표현의 생생함과 주제 전달의 직접성은 중세와는 현저하게 대비되는 새로운 세계의 도입이었다. 그의 성취는 인본주의에 입각한다. 중세 내내 잠자고 있던 주체로서의 인간이라는 고대의 개념이 부활한다. 그러나 크로마뇽인들의 동굴벽화에는 지오토의 모든 성취가 들어 있다. 그리스 시대 이전에 이미 인본주의와 지성은 존재했다. 심지어는 구석기시대인들의 색채를 표현하기 위한 재료나 그 기법 — 색을 지닌 돌을 빻고 물을 섞어 대롱으로 불어서 그리는 — 의 제한적 측면을 고려하면 그들의 채색은 놀라울 정도로 생생하다. 이 생생함은 세계의 재현에 대한 인본주의적 자신감을 의미한다.

　알타미라와 라스코의 동굴벽화가 처음으로 발견되었을 때 놀란 사람들은 그러므로 고고학자나 문화인류학자 이상으로 예술가와 예술사가들이었다. 그들과 우리와의 어떤 유사점을 구할 수 있다는 희망을 품기에는 2만 년 전의 크로마뇽인들은 우리로부터 너무도 멀고 낯

선 시간에 존재했다. 우리는 그들이 우리로부터 시간적으로 그렇게 많이 격리된 시대에 살았던 만큼 사고와 생활양식과 세계관과 관련하여 우리와는 전적으로 다를 것으로 추측한다. 사실 몇만 년은 역사시대에 생각하기에는 매우 긴 시간이다.

내연기관이 발명된 것은 아직도 우리의 기억 속에 생생한 백수십 년 전이다. 그러나 그 전과 그 후의 세계는 판이하다. 마차가 아닌 자동차가 지구를 덮고 있고 이산화탄소에 의한 온실효과를 걱정하게 되었다. 또한 생산성은 폭발적으로 증가했다. 단지 백수십 년의 차이도 이토록 크다고 할 때 수만 년의 차이는 엄청날 것이라고 우리는 추정한다. 우리는 먼 시대를 야만으로 치부하고 우리 시대를 개화와 문명으로 간주한다. 과학혁명과 계몽주의 시대 이래로 우리를 세뇌해온 진보주의적 역사관은 그것이 우리에게 가한 수많은 배신에도 불구하고, 또 개인들의 실존적 절망에도 불구하고 아직까지 우리의 무의식적 내면을 지배하고 있다.

우리는 아프리카와 남미의 숲이나 오스트레일리아의 외진 사막 귀퉁이에서 아직 생존하는 원주민에게서 우리 먼 조상과의 유사성을 구한다. 현저하게 첨단적인 인류학이라는 학문은 우리의 기원을 야만에 놓는다. 과거의 먼 시대에 대한 우리의 태도는 매우 오만해서 우리 개체 발생의 유년 시절에 크로마뇽인들을 고정시켜 놓고는 우리 개인의 미성숙한 지적 심미적 역량에 그들의 역량을 일치시킨다. 그들의 지성적인 역량과 예술적인 역량의 수준은 우리의 아주 어린 유년 시절의 어디쯤인가에 있다고 믿는다. 그들의 삶과 지성, 느낌과 영혼은 우

리에게는 영원한 미성숙이다. 그들 역시도 우리가 가진 동일한 지성과 판단력을 가졌으며 우리가 품은 동일한 염원과 꿈에 의해 살아가고 우리가 겪는 같은 고통과 실망과 좌절을 겪으며 살아갔을 것이라고 우리는 생각하지 못한다.

그러나 최초의 해독 가능한 과거 인류의 문자와 마주하자마자 우리는 경악한다. 그것은 그들에 대한 우리 상상의 혼란이고 놀라움이다. 악질적인 관료에 의해 겪는 이집트인의 좌절과 탄식의 이야기는 너무도 생생하며 오시리스의 해체된 시체를 찾아 나선 이시스의 탄식과 슬픔은 어떤 현대 비극 못지않게 슬프고 충격적이다. 우리 유년 시절의 어떤 시기에 우리가 《길가메시Gilgamesh 서사시》를 지을 수 있을까? 영원히 산다 해도 《일리아드Iliad》는 우리에게 가능하지 않다. 기원전 1000년에 지어진 것으로 추정되는 《솔로몬의 아가Song of Songs》는 그 이후의 어떤 관능적 찬가보다 더 절실하고 아름답고 안타깝다. 오늘에 이르는 인류의 전쟁이 우리 개인의 성장 과정과 일치한다고 가정한다면 바빌론은 우리 유년의 어느 시기에 속하며 그리스 시대는 어느 시기에 속하는가?

3

과거와 현대
Past and Future

　　우리는 정보와 지성을 혼동하고, 지식과 지혜를 혼동하고, 기술과 과학을 혼동한다. 우리는 넘쳐나는 현대의 정보와 기술을 진보와 성숙과 지성과 과학으로 간주한다. 그러나 정보의 양은 어휘를 늘려주긴 했지만 지성을 성숙시켜 주지는 못했다. 오히려 우리는 풍요와 복잡함의 바다에서 혼란을 겪으며 좌표를 잃는다. 이것은 그 사회가 매우 단순하고 간결했기 때문에 그 작동 메커니즘이 분명했던 그리스의 폴리스가 오히려 정치철학의 요람이 되었다는 예에 의하여도 분명하다. 이것은 더 이상 가능하지 않게 되었다. 우리는 복잡한 사회 속에서 지성과 상식과 판단력을 잃는다. 기술적으로 복잡하고 세련된 우리 사회가 오히려 판단력에 좌절을 안겨준다. 우리 사회는 너무 복잡해져서 정치와 사회의 구조와 그 작동의 메커니즘은 이미 훈련받은 전문 기술자의 영역에 속하게 되었다. 우리는 유능성을 포기하며 유식함을 구해왔다. 우리 사회는 고도의 전문화를 통해 물적 효용성을 극대화해왔다. 이 사회는 개인들의 포괄적인 지성을 요구하지 않는다. 개인에게 가해지

는 이러한 파편화된 인격이 기술적 복잡성과 풍요의 대가이다.

분화는 물질적 생산성과 관련하여 미분화보다 유리하다. 중세의 해체는 장원이 도시와 농촌으로 분화함에 따라 발생한다. 교역의 생산성은 현대의 인터넷 상거래에서도 보이는 바대로이다. 또한 산업혁명 시대에 도입된 분업은 생산성의 폭발적인 증가를 불러왔다. 이때 개인의 통합적 지성은 가능하지도 필요하지도 않게 된다. 개인은 단지 큰 기계의 부속품이다.

따라서 세계에 대한 통일적 이해와 삶에 대한 통찰력에 있어서 나중 시대가 전시대보다 우월하다는 조야한 진보론적 역사관은 버려져야 한다. 순수한 정신적 통찰의 영역 ─ 현대의 자연과학과 인문학이 여기에 속하는바 ─ 에서의 과거와 현대는 병렬된다. 어느 것이 어느 것 위에 있지도 아래에 있지도 않다. 구석기인들의 세계에 대한 이해와 우리 시대의 그것은 우열의 관계에 있지 않다. 만약 그렇게 믿는다면 역사학과 역사학자는 우리에게 무엇도 말해주지 않는다.

또한, 변화에서 뒤처진 어떤 부족들에게서 우리 문화와 문명의 기원을 찾으려는 무망한 시도 역시 포기되어야 한다. 문화인류학은 코미디이다. 매우 고생스러운 코미디이다. 앞으로 수천 년이 흐른 후 우리 후손들이 안동의 양반촌에서 혹은 북미의 인디언 보호구역 거주민이나 아미슈 공동체에서 현대를 추론한다면 우리는 그것을 타당한 탐구라고 생각할까? 거기 거주민들은 현대인이 되기를 포기한 것 이상으로 현대를 경멸한다. 그들은 단지 시대착오를 하고 있다. 그들은 동시대의 다른 공동체에 기생한다.

정신지체자들에게서 인간 지성의 근원을 찾으려는 시도는 이와 같다. 그들에게 어떤 종류의 지성이 있다면 그것은 단지 지성의 흔적일 뿐이다. 그들은 과거의 어떤 시점에선가 변화보다는 고착과 퇴행을 선택했고 아프리카와 아마존의 밀림과 오스트레일리아의 후미진 사막은 그들을 수용했다. 그들은 그 시대에 이미 뒤처진 사람들이었다. 우리 시대에도 동시대에 대해 전적인 무지 속에 사는 많은 사람들이 있다. 많은 사람이 분석철학이나 상대성이론에 의한 이념에 입각한 세계관에 대해 무지하다. 우리는 크로마뇽인들에 대해 알고자 하면서 사실은 가장 뒤처진 크로마뇽인들에 대한 탐구를 하고 있다. 이것은 우리의 먼 후손이 우리에 대한 탐구를 서남아시아의 가장 비주류적인 사람들을 기초로 하는 것과 같다. 동굴벽화를 남긴 사람들이 우리의 조상이다. 후미진 밀림이나 거친 사막에서 사는 사람들은 단지 한 시대의 가장 비문명적인 집단들의 화석화된 흔적일 뿐이다. 우리의 후손들 중 어떤 미래의 인류학자들은 현재의 우리를 이해하기 위해 우리 시대에 뒤처진 어떤 부족인가를 찾아갈 것이다. 선사시대의 인류에 대한 탐구를 칼라하리 사막의 화석처럼 생존한 부시맨들의 생활양식에 대한 탐구로 대체하는 현재의 문화인류학자들이 하는 것이 이것이다.

우리는 한편으로 이집트 사회의 고도의 문명을 인정하고 또한 그리스 사회의 탁월한 문화를 인정하면서도 구석기시대인들은 단지 동굴에서 사는 야만인에 지나지 않는다고 생각한다. 주거는 기술의 문제이지 지혜의 문제는 아니다. 그 문자가 해독되는 과거의 문명과 저술의 예술성에 우리는 경탄한다. 구석기인들은 자신들에 대한 증거를 남

겨놓았다. 그것은 세련되고 우아하고 아름다운 벽화였다. 그것들은 구석기시대인들의 역량에 대한 우리의 숙고와 재평가를 요구한다. 재능은 공간을 가리지 않는다. 어느 곳에서나 문명은 꽃피울 수 있다. 마찬가지로 그것은 시간도 가리지 않는다. 문명과 예술, 그것도 가장 고도의 문명과 예술은 어느 시대에나 가능하다.

현대의 이념은 구석기의 이념과 같지 않다. 구석기 예술은 오히려 고전 그리스의 예술이나 르네상스 양식을 닮았다. 고전주의에 대한 편애는 단지 시대착오이다. 우리 시대는 고전주의와 그것에 부수하는 자연주의를 포기했다. 현대는 형식주의 예술과 "지워지는" 자연주의 예술의 시대이다. 따라서 구석기와 현대가 공유하는 바는 없다. 그러나 구석기 예술은 하나의 세련된 양식으로 인정받아야 한다. 그것은 고전적 자연주의의 최고의 예술이다. 만약 고대 그리스와 르네상스 이탈리아가 찬양받는다면 그들의 동굴도 찬양받아야 한다.

Ancient Art;
A metaphysical interpretation

Naturalism and Formalism

PART **2**

자연주의와 형식주의

정의
Definition

로마의 성벽 폐허에서 발견되는 하나의 주화도 우리에게 당시의 사회와 삶과 문화와 신앙과 예술 등에 대해 많은 정보를 알려준다. 하나의 선, 하나의 숫자, 하나의 글자가 폭발을 일으키듯 많은 정보를 토해낸다. 하물며 장대한 스케일로 그려진 동굴벽화는 얼마나 더 많은 것을 말해주겠는가? 알타미라와 라스코 동굴 벽은 일종의 전시회장이다. 수백 개의 회화가 당시의 호모 사피엔스들에 대해 무엇인가를 말하며 거기에 있다. 그것들은 그 아름다움과 기법적 능란함에 있어서 그리스 고전주의와 르네상스 고전주의의 성과를 선취하고 있다. 그것들은 먼저 화려함으로 감상자들을 압도한다. 벽화들이 주는 효과는 현장에서 보았을 때 더욱 압도적이다. 동굴 벽의 요철의 사용에 의해 단축법은 더욱 효과적으로 작동된다. 각각의 크기와 다양함과 기술적 세련은 놀라움이다.

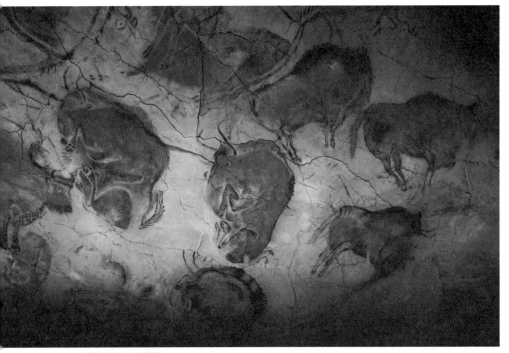

▲ 알타미라 동굴벽화

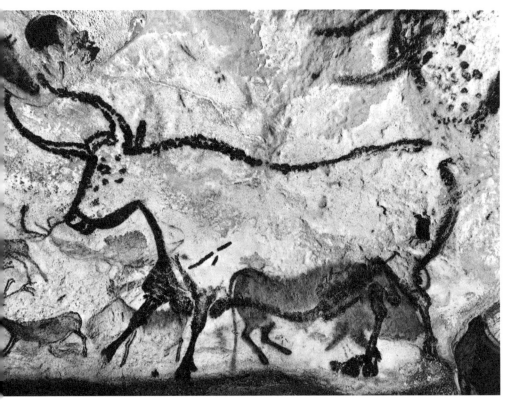

▲ 라스코 동굴벽화

그러나 이 그림들이 충격적이었던 가장 큰 이유는 '자연주의적 양식과 환각적 기법'이 이미 거기에 내재해 있기 때문이다. 우리는 그 기법이 상당히 세련된 양식이라고 믿도록 교육받는다. 자연주의적 기법은 이를테면 기하학적 양식이나 데포르마시옹déformation 기법과는 상대적인 것으로서 거기에 존재하는 대상을 우리의 감각인식이 포착하는 바대로 '자연스럽게' 표현하는 양식이다. 우리는 대상을 해체하거나 재구성하지 않는다. 우리는 우리 감각에 선행하여 존재하는 어떤 형상을 인정하지 않는다. 물론 적어도 고전주의에 있어서는 표현의 전제로서의 형상idea이 감각에 선행하여 거기에 있다. 그렇다해도 감각 없는 형상은 상상할 수 없다. 여기에서는 감각에의 충실성이 중요하다. 그러나 이것은 쉽게 달성되는 성취가 아니다. 자연주의는 자연스럽게 성취되지 않는다. 감각이 우리의 운명인 것 이상으로 관념도 우리의 운명이다. 관념 역시 감각 못지않게 우리를 지배한다.

이러한 사실은 어린아이들의 그림에서 금방 드러난다. 아이들은 의외로 자연주의적으로 그리지 않는다. 그들은 자기 시지각보다는 자기 관념에 충실하다. 아이들은 눈에 보이는 바를 그리지 않고 대상에 대한 그들의 생각이나 믿음을 그린다. 우리는 어쩌면 "관념적 인간"으로 태어나는지도 모른다. 관념적 지각보다 관념의 배제가 더 어렵다. 자기 자신이기가 가장 어렵다. 자연스럽게 되기 위해서는 자연스럽지 않은 의식과 훈련이 필요하다. 19세기의 인상주의 회화가 던진 충격 중 하나는 관념을 가장 극단적으로 배제했을 때 회화는 오히려 자연스럽지 않다는 데 있었다. 인상주의적 시지각이야 말로 어떤 의미에서는

하나의 의도이며 기획이었다. 자연주의가 극단으로 갔을 때 그 결과는 매우 부자연스러워진다. 따라서 제한 없는 자연주의는 일반적으로 말해지는 바의 자연주의는 아니다.

재현적 예술에는 완전한 자연주의란 없다. 만약 우리가 그리스 고전주의나 르네상스 고전주의가 이룩한 성취가 자연주의로의 진일보와 함께 이루어졌다는 사실을 인정한다면 우리는 먼저 그 고전적 예술을 자연주의적 요소와 형식주의적 요소로 분해해야 한다. 이때 자연주의는 우리 시지각에서 관념을 배제하고자 한다. 그러나 순수감각은 대상의 종합의 포기이다. 이것은 우리 지성의 완전한 배제이며 동시에 인간이 동물의 눈으로 세계를 바라본다는 것을 의미한다. 이때 예술은 먼저 인상주의로, 다음으로 (현대예술에서 보이는 바의) 형식주의로 전개된다. 형식주의는 인간의 오랜 자신감에 대한 절망적 포기의 자기고백이다. 인간의 얼굴은 사실은 기호sign의 집합이었다.

예술사의 이러한 패턴의 이유와 성격에 관해서는 "신석기 예술"에서 더 자세히 논의될 것이다. 지금 알아야 하는 사실은 예술사에 있어 — 문화사에 있어서도 마찬가지이지만 — 진보는 없다는 사실이다. 거기에는 각각의 양식이 병렬되어 있을 뿐이다. "나는 나의 세계I am my world"(비트겐슈타인)이며 너는 너의 세계이다. 모든 것은 서로 독립한다.

우리는 근대의 자연주의의 재발견을 인본주의적 고전고대의 재탄생으로 규정한다. 그것은 하나의 혁명이었다. 인본주의자들과 계몽

주의자들은 이것을 암흑으로부터의 탈출이라고 말한다. 고대가 재탄생했다. 그때 이후로 현대의 추상예술에 바로 전까지 회화는 계속해서 자연주의적이 되어간다. 르네상스 예술의 시간적 전개 역시 자연주의적 기법의 확장의 길을 따라간다. 마사치오(Masaccio, 1401~1428)가 대기원근법을 발견했을 때 이러한 자연주의는 커다란 한 걸음을 걷게 되며, 레오나르도 다 빈치(Leonardo da Vinci, 1452~1519)가 스푸마토 기법을 사용할 때 자연주의의 성취는 또 다른 한 걸음을 걷는다.

그러나 동굴벽화에는 이미 대기원근법이 존재한다. 구석기시대의 화가는 동물의 먼 쪽 겨드랑이를 끊어 놓는다. 사실 우리 (관념이 아닌) 시지각은 멀리 있지만 결합되어 있는 두 구조물의 이음매를 끊어진 것으로 본다. 이것은 대단한 성취이다. 화가는 눈에만 충실했다. 그는 겨

▼ 라스코 동굴 벽화, 원근법을 살펴볼수 있다.

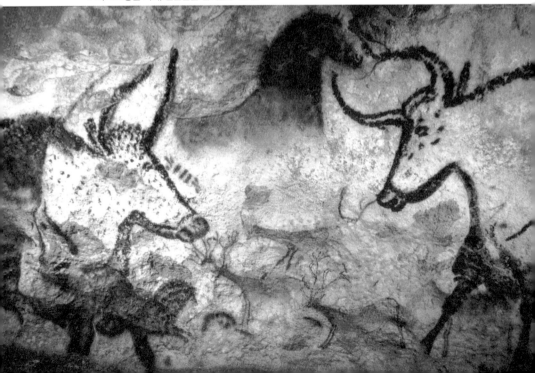

드랑이에 대한 자기 지식을 무시하며 자기 눈을 신뢰했다. 마치 마사치오가 산의 색조에 대한 자기 지식을 무시하고 자기 눈을 믿었듯이.

물론 어떤 시기의 자연주의라는 것은 상대적인 개념이다. 만약 우리가 자연주의를 "의식을 배제한 시지각에의 충실성"이라고 정의한다면, 지성의 감각의 종합을 위한 활동은 없어야 한다. 이때 예술은 결국 재현representation의 포기에까지 이르게 된다. 왜냐하면, 재현은 그것이 무엇을 재현하건 표상을 의미하기 때문이다. 만약 우리 시지각에서 모든 관념을 철저히 배제한다면 세계는 단속 없는 색의 향연 외에 아무것도 아니게 된다. 우리 감각은 그 자체로는 개념, 즉 표상의 형성을 위한 종합적 능력을 가질 수 없기 때문이다. 이것은 19세기 말에 이르러 실현될 예정이었다. 그러므로 구석기의 자연주의는 신석기의 상대적인 비자연주의적 예술에 대비되는 의미로 한정되어야 한다.

2

환각주의
Illusionism

　　환각적 기법은 주제가 표현자나 감상자를 의식함이 없이 스스로 독자적으로on its own accord 존재하듯 표현되는 양식을 말한다. 이것은 본래는 무대장치의 용어였다. 주인공들은 넓게 펼쳐진 3차원의 공간에서 활동하는 것처럼 보인다. 그러나 실제로 그러한 공간은 없다. 거기에는 협소한 무대만 있을 뿐이며 그 배경은 제2의 벽일 뿐이다. 3차원적 공간은 단지 '환각적' 효과를 위한 것이다. 무대 장치를 담당하는 사람들은 2차원의 벽에 3차원적 공간을 구성한다.

　　여기에서 예술작품은 하나의 독립적인 세계임을 자임하게 되고 우리는 이러한 작품을 우연히 감상하게 된 구경꾼에 지나지 않게 된다. 이때 예술의 주인공은 예술작품이고 감상자는 기껏해야 우연적이고 스쳐 지나가는 인물이 된다. 그렇기 때문에 환각적 미술작품은 3차원을 구성하게 된다. 우리 인간의 세계에 대한 지식은 "공간성"에 있기 때문이다. 원근법과 단축법 등의 세련된 회화적, 조소적 기법은 3차원적 공간구성을 위한 것이다. 마사치오가 완벽하다고 할 만한 기하학적

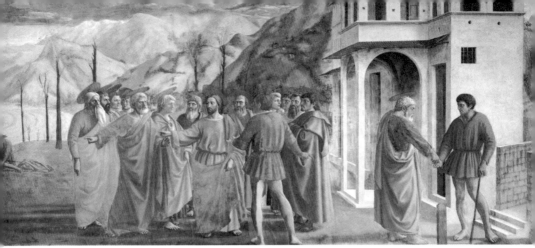

▲ 마사치오, [세금을 바치는 예수], 1424~1427년

원근법을 구축했을 때 르네상스 고전주의는 동시에 완벽한 환각적 기법을 완성했다.

　　대부분의 영화는 닫힌 체계이고 독립적인 세계이다. 영화는 감상자를 의식하거나 감상자의 참여를 요구하지 않는다. 관객들은 독자적으로 전개되어 나가는 어떤 사건을 '우연히' 보게 된 구경꾼들이 된다. 이때 이 영화는 환각주의적인 극이다. 거기에서 전개되는 사건은 실제로 있는 사건으로 또한 우리로부터 독립된 사건으로 간주된다. 영화 속의 어떤 인물인가가 관객을 의식하고 관객에게 말을 건다면 우리는 이 영화 같지 않은 영화에 당황할 것이다. 환각주의는 세계를 종합하는 매개체로서의 인간 지성에 대한 신뢰가 없으면 가능하지 않다. 환각주의에 입각하면 예술은 3차원의 완결되고 닫힌 세계를 구성한다. 다시 말하면 환각적 예술작품은 스스로 하나의 세계를 구성하게 되며 하나의 소우주가 된다. 조각에 있어서의 환각주의는 3차원적 동일성과 단일성을 지니게 된다. 그러므로 감상자는 작품의 주위를 선회하며 감

상해야 한다. 작품이 하나의 닫힌 세계를 구성할 때 중심은 감상자에게 놓이는 것이 아니라 작품에 놓이기 때문이다. 지성은 순진한 오만을 작품에 투사한다.

회화에서의 환각주의는 평면을 통한 입체와 공간의 구성이다. 환각주의는 회화에 있어 가장 뚜렷한바, 조각은 입체로서 드러나기가 용이하지만 회화는 평면인 화폭을 통한 작위적인 3차원의 구성이므로 훨씬 더 의도적이고 자기 인식적이다. 원근법이나 단축법 등의 회화적 기법은 결국 환각적 효과를 위한 것이다. 공간이 기하학적 깊이를 지니게 되고, 원경의 사물들은 배경 속에 녹아들고, 주제들이 입체적 고형성을 지니게 되는 것은 평면에 3차원적 "환각"을 도입하는 환각적 기법과 관련된다.

희곡 역시도 환각적일 수도 비환각적일 수도 있다. 환각적 희곡은 '제4의 벽fourth wall'(드니 디드로)을 가정함에 의해 스스로와 관객을 차단한다. 무대에서 전개되는 이야기는 어떤 하나의 독립되고 완결된 세계이고 그 세계는 관객을 의식하지 않는다. 환각적 예술들은 먼저 감상자를 의식함이 없이 스스로 완결되듯이 연극 역시도 하나의 세계를 전개해 나갈 따름이고 관객은 그것을 숨어서 보게 된다. 문학도 마찬가지이다. 거기에서 전개되는 이야기와 독자는 서로가 격리된 세계를 구성한다.

3

환각주의와 반명제
Illusionism and Its Antithesis

우리는 그리스 고전주의나 르네상스 고전주의가 이룬 성취를 예술의 일반적이고 전형적인 양상이라 생각한다. 예술은 일반적으로 환각적이며 또한 그것이 바람직한 예술이라고 우리는 배워왔다. 사실은 그와 같지 않다. 환각적 효과 없는 예술은 완성도에 있어서 불만족스러운 것이라고 우리가 느낀다면 이것은 예술과 세계관에 대한 오해에서 비롯된다. 어떤 의미에서 본다면 환각주의는 예술사에 있어서 그리고 그 양식을 뒷받침하는 세계관에 있어서 오히려 예외적인 양식이고 예외적인 세계관이었다. 인류는 환각적이기보다는 오히려 비환각적인 세계를 더 많이 살아왔다.

이집트 예술은 아멘호테프 4세(Amenhotep Ⅳ, BC1353~BC1336) 시대의 간주기를 제외하고는 내내 비환각적 — 보통 "정면성frontality 의 원리"라고 말해지는 — 이었다. 환각주의의 시대에는 회화가 조각을 닮고, 비환각적 시기에서는 조각이 회화를 닮는다. 비환각적 시대에는 3차원조차도 평면화된다. 이러한 것은 기술상의 문제가 아니다.

우리는 현대에 이르러 피카소(Pablo Picasso, 1881~1973)가 입체를 전개도로 해체하는 것을 보게 되는바, 이것은 환각주의와 정면성 모두 하나의 선택임을 말해주는 예이다. 이집트 시대에서는 조각에조차도 평면성을 도입한다. 이집트의 부조는 한결같이 정면에서 볼 것을 요구하는바 그것은 마치 돌에 새겨진 회화와 같다. 이집트의 회화 역시도 환각주의를 부정한다. 거기에서의 세계는 입체화된 단일성과 통일성을 가지지 않는다. 오히려 입체적인 세계가 분해되어 평면으로 재조립된다. 얼굴은 옆면, 가슴은 전면, 발은 안쪽만이 그려져서 재조립된다. 배경도 마찬가지이다. 파라오가 사냥하고 있는 호수는 위에서 내려다본 것으로 그려진다. 이집트 예술에서 그리스 고전주의로의 전개는 비환각적 예술의 환각주의 예술로의 이행을 보여주는 하나의 예이다.

연극에 있어서도 마찬가지이다. 아이스킬로스(Aeschylus, BC525~BC456)에서 에우리피데스(Euripides, BC480~BC406)로 이르는 그리스 희곡의 전개 과정은 비환각주의에서 환각주의로의 이행을 보여주며, 희곡에 소격효과를 도입한 베르톨트 브레히트(Bertolt Brecht, 1898~1956)는 이와는 반대로 의도적으로 연극의 환각적 효과를 붕괴시키며 비환각주의적 연극을 불러들인다. 그리스 희곡에 있어서의 합창단은 그리스 희곡의 비환각성 — 이를테면 정면성이라고도 말해질 수 있는 — 을 의미한다. 합창단은 한편으로 관객을 대변하거나 관객을 교육한다. 그들은 전개되어 나가는 연극의 닫히고 완결된 효과를 무너뜨리며 연극의 환각적 효과를 없앤다. 이때 제4의 벽은 가정되지 않는다. 제3, 제2의 벽도 가정되지 않는다. 오로지 제1의 벽만

있을 뿐이다. 아이스킬로스에서 에우리피데스에 이르기까지의 그리스 희곡의 전개 추이 중 가장 현저한 것은 합창단의 역할 축소이다. 아이스킬로스는 그의 희곡에서 거의 50%에 이르는 대사를 합창단에 할애하지만 에우리피데스에 이르러서는 15%에도 미치지 않는 대사만이 합창단에 할애된다.

브레히트는 배우로 하여금 자기가 맡은 역이 단지 연습된 것일 뿐이라는 인상을 청중에게 주도록 하여 관객의 연극으로의 감정 이입을 계속 차단해 나간다. 물론 브레히트가 그의 희곡의 환각적 효과를 배제하기 위한 장치는 이것만은 아니다. 브레히트와 관련해서는《현대예술; 형이상학적 해명》편에서 자세히 설명한바, 그는 환각주의 연극이 전체 연극이었던 근대에 처음으로 정면성의 원리에 입각한 연극을 도입하여 과거의 세계관에 대립하는 새로운 세계관을 제시한 예술가이다.

소설에 있어서의 환각주의와 비환각주의의 대립은 사실주의 소설과 포스트모던 소설에서 보인다. 포스트모던 소설가들은 일련의 장치에 의해 거기에서 전개되는 이야기는 단지 상상의 소산일 뿐 완결되고 진지한 세계는 아니라는 사실을 독자에게 암시한다. 일반적으로 신사실주의 예술이라고 불리는 일련의 작품들은 전통적인 사실주의 기법을 채용하면서도 "지우기"라는 기법을 통해 그 작품들의 독립적이고 3차원적인 환각성을 스스로 붕괴시킨다.

환각주의는 그러므로 예술의 가장 이상화되거나 전형적인 양식

혹은 가장 세련된 양식이라기보다는 어떤 하나의 세계관에 입각한 하나의 경향, 하나의 양식으로 정의되어야 한다. 그리스 고전주의와 르네상스 고전주의, 그리고 18세기의 신고전주의 등이 지닌 화려하고 자신감 넘치는 성취는 예술에 있어서 환각주의가 불러온 효과에 대해 커다란 설득력을 가지지만 이것은 현재의 시점에서 보아 단지 순진하고 단순한 자신감 외에 아무것도 아니다. 그것은 포스트모더니스트들이 이르는바 "계몽서사"이며 "거대담론"이다. 전통적인 교육과 또 거기에 입각한 시대착오는 때때로 이집트 예술이나 중세 예술 등의 비환각성을 조야한 예술 양식으로 치부하지만 이것은 단지 계몽적이고 진보적인 무지에 입각해 있다. 거기에 세련도 없고 조야함도 없다. 단지 각각의 양식이 고유의 것으로서 서로 병치되어 있을 뿐이다.

환각주의는 예술의 감상자로부터의 독립을 의미한다. 거기에 하나의 세계가 있다. 그 세계는 자체로서 완성되어있다. 따라서 환각주의는 예술과 감상자를 분리시킨다. 감상자는 작품에서 소외된다. 거기에 있는 것은 매우 '자연스러운' 하나의 세계일 뿐이다.

4
환각주의의 이념
Ideology of Illusionism

 환각주의는 "인본주의적인 지성"에 대한 신념과 자신감에 기초한다. 그것은 먼저 지성 위에 다른 권위를 인정하지 않을 때 시작된다. 인간의 지성은 세계에 내재한 어떤 질서에 부응하는 인식 능력을 지니며, 이 인식 능력은 어떤 경우에는 선험적인 것으로 간주되고 어떤 경우에는 (감각의 종합으로서의) 경험적인 것으로서 간주된다. 만약 우리의 지성 위에 지성을 규제하거나 그 발현의 방향을 강제하는 어떤 권위가 있을 때에는 환각주의는 가능하지 않다. 권위는 정면성을 요구한다. 이집트 시대나 중세 시대는 인간의 자율적인 지성의 작동을 막는다. 이집트는 파라오와 사제 계급의 원칙에 모든 것을 종속시키기를 원했고, 중세의 교황청은 기독교적 원리와 교권 계급에 의해 정해진 율법에 인간 지성이 종속되기를 원했다. 이 경우에는 모든 것이 그들 권위에 봉사해야 한다. 이때 자율적이고 독립적인 세계는 종언을 고한다. 기득권 계층은 스스로의 권위에만 입각한 세계만이 그리고 그들의 우월한 측면 — 이 측면이 바로 '정면'인바 — 만이 묘사되기를 원한다.

자율적이고 독립적인 인본주의적 지성은 지성을 벗어나는 어떤 권위도 의식하지도 인정하지도 않는다. 스스로만이 최고의 권위이다. 지성이 세계를 포착할 때 거기에는 어떤 특혜를 입은 대상도 존재하지 않는다. 거기에서 유일하게 특권을 가진 것은 세계를 묘사하고 있는 지성의 원칙 하나뿐이다. 즉 원근법이나 단축법이나 키아로스쿠로chiaroscuro 등의 묘사의 원칙만이 우월할 뿐 파라오나 교황 등의 대상은 어떤 우월성도 지닐 수 없다. 지성이 대상을 향할 때 개념이 만들어지며 그것이 배경을 향할 때 3차원적 공간이 만들어진다. 지성은 먼저 입체를 만든다는 특징을 가진다. 배경 가운데에서 무엇인가가 지칭될 때 그것은 하나의 개념이며 동시에 입체가 된다. 2차원의 감각적 평면 가운데에서 하나씩을 분절시킬 때 그것은 이미 입체이기 때문이다. 개념의 도열이 지성의 이차적인 작용이다. 지성에 있어 세계가 하나의 3차원적 공간으로 드러나는 것은 지성의 이러한 종합화 역량에 기초한다. 그때 세계는 지성으로부터 유출된다. 인본주의적 이념은 이러한 세계를 모든 지성이 공유한다는 믿음 이외에 아무 것도 아니다.

마르티니(Simone Martini, 1284~1344)와 로렌체티(Ambrogio Lorenzetti, 1290~1348)에서 지오토로 이르는 혁신은 양식적으로는 정면성으로부터 환각주의로의 이행이며 인식론적으로는 지성 바깥의 어떤 권위 — "이제 내가 산 것이 아니라 오직 주 예수 그리스도가 사신 것"이라고 말해지는 — 로부터 스스로에 내재한 지성의 권위로의 전환을 의미하는 것이었다. 지오토에게서 갑자기 입체적 대상과 3차원적

공간 그리고 단일 시점이 대두됨에 의해 환각주의와 그 환각주의가 기초하는 인본주의적 지성의 세계가 열리게 된다. 그리스 고전주의와 르네상스 고전주의 그리고 혁명의 시대의 신고전주의는 모두 합리성과 계몽적 정신과 자연 과학적 사유양식의 시대와 맺어져 있다. 이러한 모든 것들은 인본주의적 지성에 기초한다.

지성을 규제할 특권적 권위는 하나의 양식으로서의 환각주의를 용납하지 않는다. 환각주의에서는 어떤 특권적 계급이나 인물도 없기 때문이다. 그러나 환각주의의 붕괴가 반드시 그 바깥쪽의 어떤 권위에 의해서만은 아니다. 지성은 때때로 스스로에 대한 불신 가운데 자발적으로 몰락하기도 한다. 르네상스 환각주의의 인상주의로의 비환각적 해체는 전통적인 의미에 있어서의 인본주의적 지성의 몰락에 의해 발생하게 된다. 인식론적 경험론과 그것이 불러들인 존재론적 회의주의는 인본주의적 지성이 우리가 믿어온 만큼 권위를 행사할 수 있는 인식 도구는 아니라는 사실을 폭로한다. 우리의 인식이 감각적 경험에 기초할 때 — 즉 자연주의적일 때 — 그 경험적 종합인 지성의 역할은 기껏해야 희미한 기억의 수집자에 지나지 않게 된다. 지성이 제시한 세계는 필연성이나 보편성을 지닌 세계는 아니었다. 그것 역시도 하나의 편견 혹은 하나의 견해였다.

흄(David Hume, 1711~1776)이 지성의 선험성을 부정한 이후 예술에 있어서의 환각주의는 몰락해 간다. 르네상스의 견고한 입체적 예술이 인상주의의 혹은 입체파의 평면적 예술로 해체되어 나간 배경에는 먼저 인본주의적 지성의 몰락이 있다. 지성에 대한 불신은 세계에

대한 종합화에의 자신감을 잃게 만들었고 따라서 다른 문화 구조물과 마찬가지로 예술 역시도 감상자의 눈치를 살필 수밖에는 없게 되었다. 예술은 감상자를 향해 열리기 시작한다. 예술은 창조에 더해진 감상에 의해서만 완성될 수 있다. 만약 그것이 닫힌 집합이라면 그것은 그 집합 자체의 시스템이 자기 인식적 유희라는 전제 — 이것이 현대예술의 포스트모더니즘 이념 그 중에서도 특히 신사실주의의 이념인바 — 에서만 가능하다.

이집트 시대와 중세의 비환각적 예술은 인본주의적 지성의 대두를 권위로 봉쇄함에 의해 유지된다. 그 시대의 기득권 계급은 지성의 대두를 두려워한다. 지성은 스스로 이외의 다른 권위를 인정하지 않기 때문이다. 현대의 비환각적 예술은 이와 반대로 지성에 대한 불신에서 비롯된다. 인본주의적 지성은 지오토에 의해 처음으로 중세적 압제를 벗어난다. 그리고는 다음으로 데카르트(Rene Descartes, 1596~1650)에 의해 그 권위를 부여받는다. 종교개혁과 바로크 예술과 과학혁명과 프랑스 혁명 모두는 인본주의적 지성의 개화 없이는 생각할 수 없는 것들이다. 그러나 이러한 지성의 개가는 데이비드 흄이 제시하는 지성의 근원에 대한 통찰에 의해 곧 정지되게 된다. 지성이 지닌 권위는 말 그대로 환각 위에 기초한 것이었다. 이것이 지성과 거기에 입각한 환각주의가 현대에 이르러 동시에 몰락한 동기이다.

추상예술은 물론 형식주의formalism이다. 이것은 한편으로 플라톤적 견지에서 극단적인 감각의 배제와 지성의 우월성의 표현이 된다. "신은 기하학을 한다." 이데아에 자연주의는 없다. 그러나 이러

한 견지에서의 형식주의는 그 극단이 실현되지는 않는다. 극단적 형식주의는 세계와 인간 인식을 면도날Ockham's razor로 갈라놓을 때 시작된다. 거기에는 최소한의 재현적 요소도 사라진다. 극단적 지성과 극단적 몰지성은 물론 동일하게 형식주의를 지향한다. 플라톤(Plato, BC427~BC347)은 예술을 폴리스에서 추방하고자 한다. 그러나 이것은 가능하지 않다. 심미적 유희는 인간 본성에 있다. 어쨌건 자연이 거기에 있을 때 그리고 인간 지성이 그것을 포착할 가능성이 있을 때 인간은 자연과 소통하고자 한다. 거기에는 큰 만족감이 있기 때문이다.

유희를 향하는 인간 본성을 막을 수는 없다. 단지 그 유희의 대상이 자연이 아닌 다른 무엇을 향할 때가 있다. 세계와 인간이 갈라졌을 때, 다시 말하면 인간 감각과 지성 모두 자연에서 유리될 때 인간은 자기충족적 유희를 하게 된다. 이것이 신석기시대와 현대의 추상예술이다. 이때 자연주의와 환각주의는 동시에 소멸한다.

5

환각주의의 추이
Transition of Illusionism

권력이나 신의 권위에서 독립한 이성은 이번에는 스스로가 하나의 권위로 작동하게 된다. 이성은 세계에 대한 지적 이해를 강요한다. 이성은 보여주기보다는 말하려 한다. 기원전 465년에 제작된 〈올림피아 제우스 신전〉의 메토프에 있는 〈하늘을 받치고 있는 헤라클레스〉의 아테나 여신은 상당한 정도로 정면성을 지니고 있다.

정면성은 언제고 무엇인가를 계몽하고 설명하기 위해 채용되는 기법으로 감상자의 무지를 전제한 채로 그들이 교육받아야 한다는 사실을 말한다. 이집트 시대의 정면성은 파라오의 권위를 말하고 그리스 고전주의의 정면성은 이성의 권위를 말한다. 우리가 인본주의라고 말할 때 그것은 단지 다른 권위를 밀어내고 인간 이성의 권위가 그 자리를 차지했다는 사실을 말하지 권위 자체의 소멸을 말하는 것은 아니다.

이것은 그리스 고전 비극의 예에서도 잘 보인다. 고전 비극의 합

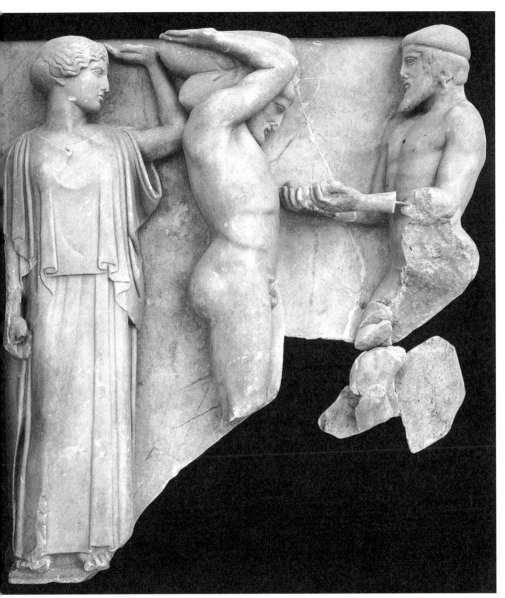

▲ 하늘을 받치고 있는 헤라클레스

창단의 역할은 이성의 대변자로서이다. 합창단은 청중에게 '직접' 말한다. 그것은 제4의 벽을 가정하지 않는다. 따라서 정면성은 자연주의와는 배치된다. 자연주의의 예술이념은 보여주는 것이 말하는 것보다 더 설득력 있다는 전제를 가지며 또한 예술가와 감상자가 이해와 공감에 있어 대등한 자격을 가지고 있다는 사실을 말한다. 따라서 예술의 자연주의로의 진행은 그 자체로서 정치적 민주주의와 일치한다. 환각주의는 이러한 자연주의로의 진행에서 중요한 역할을 한다. 그것은 제4의 벽을 전제한다. 예술과 감상자는 서로 독립한다. 어느 것이 어느 것에도 말을 걸지 않는다. 말 없는 예술은 설득력의 가능성을 지니지만 동시에 몰이해의 위험도 가진다. 그것은 감상자가 이해할 수 없으면 어떻게 해볼 수 없다는 전제를 가진다. 그러나 만약 감상자가 감각에 의해 이성을 설득할 수 있다면, 즉 감상자가 단지 보는 것으로 그것의 호소력을 이해할 수 있다면 더욱 효과적인 심미적 효과를 부른다.

르네상스 고전주의에서 인상주의로 이르는 길은 자연주의 확대의 길이며 따라서 민주주의의 확대의 길이다. 이러한 경향은 인간 이성은 모두에게 공평하게 배분되어 있다는 신념의 강화에 의하며 따라서 계급의 철폐에 의한다. 그러나 이러한 민주주의는 현대의 민주주의와는 전적으로 다른 이념에 의한다는 사실을 이해하는 것이 중요하다. 근대의 민주주의는 거기에서 자연을 배제하는, 다시 말하면 자연에 마주서는 인간의 평등에 입각한다. 인간은 물론 서로 평등하다. 그러나 이것은 자연의 열등성을 전제한다. 자연은 단지 사유 없는 ─ 지성 없는 ─ 무기물의 집합체일 뿐이다.

현대의 민주주의는 그러나 인간과 자연 사이의 경계도 철폐한다. 만약 인간 지성이 자연의 종합자로서의 기능에 전적으로 무능하다면 — 마르크는 "유럽인의 눈이 세계를 망쳤다"고 말하는바 — 인간 역시도 자연에 대한 우월성을 지닐 수 없을 뿐만 아니라 자연과 독립한 존재도 될 수 없다. 이것이 등거리론equidistance theory이다. 모두가 신혹은 실재reality로부터 등거리에 있다. 그리고 진리 — 그러한 것이 있다는 전제하에 — 와 인간 사이는 무지라는 갭에 의해 입이 벌려져 있다. 이 점에 있어 인간은 자연의 무엇에 대해서도 특권적 위치에 있지 않다. 현대의 민주주의는 따라서 단지 인간 사이의 민주주의가 아니다. 그것은 온 우주의 민주주의이다. 나는 세계에서 소멸한다. 모든 것은 세계 속에 소멸한다. 모두가 세계를 물들인다.

환각주의는 물론 입체를 가정한다. 이만큼은 환각주의는 이성의 도움을 받는다. 이성은 그 자체로서 개념을 구축하는 역량이고 개념은 세계에서 돌출한 입체로서 드러나기 때문이다. 고전주의는 점증해 나가는 자연주의에 이성적 규제를 가할 때 얻어진다. 따라서 환각주의의 출신 성분은 이성이다.

이성에 부여하는 의미는 그러나 단일한 것이 아니다. 그것은 감각의 원인으로서 작동하기도 하고 감각의 종합으로서 작동하기도 한다. 전자가 이데아론이고 후자가 경험론이다. 고전주의는 이 양자의 조화이다. 그러나 이데아론은 경험론에 자리를 양보해 나간다. 이때 이데아에서 출발한 환각주의가 감각의 종합으로서의 환각주의로 변해 나간다.

이제 예술은 모든 정면성을 떨쳐버린다. 거기에는 말해질 것이 없다. 단지 보여질 것만이 있다. 환각주의는 자연주의만을 위해 봉사한다. 입체는 평면적 감각의 종합일 뿐이다. 인본주의에 의해 태어난 환각주의는 이제 이성의 권위를 떨치고 자연주의의 한 요소로서 감각에 봉사하게 된다. 물론 이러한 감각의 주도권이 묘사의 객관성을 보증하지는 않는다. 자연주의 역시도 묘사의 대상을 정하는 데 있어 이미 무엇을 보여주고 무엇을 보여주지 않을까를 정하기 때문이다. 전적인 객관성은 없다. 이런 견지에서는 자연주의가 더 위험하다. 그것은 객관성을 위장한다. 이 모든 위험에 대한 자기 인식이 싹트게 됨에 따라 결국 예술은 인상주의와 추상으로 향한다.

6

조화와 모순

Harmony and Contradiction

말해진 바와 같이 예술 양식을 규정하는 의미로의 자연주의는 사유와 의식을 배제한 채로의 세계에 대한 응시를 의미한다. 그러므로 자연주의는 지성의 개입을 경계한다. 지성은 사유와 그 결과인 세계의 종합적 구성에 나서기 때문이다. 이때 환각주의는 자연주의와 대립적인 상황에 처한다. 환각주의는 인본주의적 지성에 기초하는 반면 자연주의는 즉각적 감각을 중시하기 때문이다. 그러므로 자연주의 없는 환각주의는 결국 세계의 기하학적 재구성에 이르고, 환각주의 없는 자연주의는 일체의 개념적 입체를 배제한 세계의 해체에 이른다. 신석기시대의 추상예술이나 현대의 추상예술은 전자의 예이고, 인상주의나 입체파는 후자의 예이다.

우리가 고전주의라고 일컫는 특정한 예술 양식은 이 두 경향의 조화에 의한다. 예술사상의 고전주의가 언제나 극적으로 달성되며 그 전성기의 기간이 매우 짧은 이유는 자연주의와 환각주의에 배치되는 요소의 조화가 언제나 어렵게 얻어진다는 이유에 기초한다. 발레리(Paul

Valery, 1871~1945)가 "고전주의는 선행하는 낭만주의를 가정한다. 질서는 정돈되어야 할 무질서를 가정한다."고 말할 때 낭만주의는 지적 구성의 배제라는 측면에서 자연주의에 근대적 옷을 입힌 것이다. 발레리의 이러한 언급은 선행하는 자연주의적 경향이 환각주의에 의해 가까스로 지적 종합을 얻을 때 가능해진다는 것을 의미한다.

그리스 고전주의는 오랫동안의 준비기를 거친다. 먼저 이집트 예술 양식이 그리스에 도입되고, 이어서 아케이즘 시기를 거치고, 거기에 크레타 예술의 활달한 자연주의가 소개되고 나서야 고전주의가 융성하게 된다. 르네상스 고전주의 역시 중세 말의 고딕 자연주의의 영향하에 발생하게 된다. 그러나 두 고전주의는 매우 짧은 기간의 융성 끝에 곧 해체에 이른다. 어떤 의미에서 고전주의는 하나의 기획이며 의도이다.

자연주의 기법과 환각 기법은 예술 양식을 분석하기 위한 유효하고 결정적인 도구로 작동할 수 있다. 자연주의 없는 환각주의는 이를테면 플라톤적 이념에 입각한 예술로서 가치중립적인 입체도형의 질서 잡힌 나열이 된다. 〈파르테논 신전〉이 이러한 양식의 대표적인 예이다. 환각주의 없는 자연주의는 입체와 고형성의 해체를 의미하는 것으로서 로마제국 말기나 인상주의 시기의 예술에서 그 예가 보인다. 자연주의와 환각 기법의 공존과 조화는 고전주의 예술이고, 이 둘 모두의 부재는 신석기시대 예술과 현대 예술에서 그 예가 찾아지는 추상 예술이다. 지성에 대한 불신은 궁극적으로 모든 재현을 부정하게 된

다. 왜냐하면, 재현은 표상의 창조이기 때문이다. 그러나 하나의 표상이란 하나의 개념이다.

어느 순간 인류는 재현을 완전히 포기하게 된다. 이때 예술 양식은 또다시 기하학적 추상으로 돌아가게 된다. 지성은 실재를 포착하는 데 실패했다. 세계는 해체된다. 이 해체는 인상주의까지 이를 정도로 완전한 것이 되지만 인상주의 예술 역시도 "무엇인가"를 재현한다. 이 "무엇인가"마저도 감각에 개입한 지성의 작동에 의해 만들어진 것이다. 대상이 색의 반점으로 완전히 해체된다 해도 그것은 여전히 무엇이다. 이것마저도 소멸되어야 한다.

이제 인류는 세계의 실재에 대해 자발적인 장님이 된다. 그러나 삶은 무엇인가에 의해 가능해야 한다. 눈먼 인류는 세계를 기호화한다. 우리의 삶은 결국 체계화된 기호 이외에 아무것도 아니었다. 그 기호는 무엇의 재현은 아니다. 단지 세계와 계약을 맺었을 뿐이다. 이것이 소쉬르(Ferdinand de Saussure, 1857~1913)의 새로운 언어학이고 논리실증주의자들의 새로운 철학이다. 세계에 대한 설명은 언어를 벗어날 수 없다. "언어가 세계를 묘사할 때 세계와 언어 사이에는 공유되는 무엇이 있어야 한다."(비트겐슈타인) 공유되는 이것이 논리형식logical form이다. 그것만 지켜진다면 세계는 단지 구조적 언어에 지나지 않는다. 그것이 세계 전체이다. 인류는 자기 영혼 속에서 무엇인가를 꾸며냈다. 가장 비재현적이고 가치중립적인 것들을. 이것이 기호언어sign-language이며 추상예술이다.

예술사와 그 패턴
Art History and its Pattern

 따라서 형식주의는 두 종류이며 그 각각은 예술 양식의 양 극단에 있게 된다. 하나는 플라톤적 형식주의와 다른 하나는 실증주의적 형식주의이다. 전자는 세계의 실재reality에 대한 인간 인식 역량에 대한 극단적인 자신감이고 후자는 실재 — 아리스토텔레스(Aristotle, BC384~BC322)가 자연이라고 말하는 — 와 인간의 철저한 분리이다.

 하나의 예술 양식이 어떠한 것이건 그것은 이 양극단 사이에 있게 된다. 인간과 지성의 관계가 모든 것을 결정한다. 형식주의는 자기의 표현수단으로 환각적 효과를 사용한다. 이때 플라톤적 형식주의는 환각주의의 극단적인 모습을 보이지만 인간의 세계로부터의 소외에 의한 형식주의는 환각주의조차도 소멸시키며 평면적 예술을 불러들인다. 이를테면 전자가 3차원적 형식주의 — 이것이 환각주의인바 — 라면 후자가 2차원적 형식주의이다. 기호의 체계는 가장 간결해야 한다. 또한, 거기에는 어떠한 종류의 두께도 없어야 한다. 그것은 세계에 대응하는 간결한 체계이기 때문이다.

우리가 아는바 인간의 최초의 예술은 자연주의와 환각주의의 고전적 조화에 의한다. 구석기의 동굴벽화는 그리스 고전주의나 르네상스 고전주의의 양식을 이미 선취하고 있다. 최초 발견의 시기에 전문가들이 보인 의구심은 이 예술이 구현한 고전적 완결성이 선사시대인들의 것으로는 보이지 않았기 때문이다. 18세기의 계몽주의자들이 동굴벽화를 보았다면 그들은 아마도 자신들이 구현하고자 하는 지성의 시대가 이미 몇만 년 전에 완성되어 있다는 사실에 비추어 지성이야말로 인간 본연의 것이며 신앙과 관습은 지성에 자리를 양보해야 한다고 더욱 자신감 있게 주장했을 것이다.

신석기시대에 들어 이 고전적인 화려함을 지닌 벽화는 흔적도 없이 사라진다. 자연주의적 성취와 환각적 규범에 익숙해 있는 고전주의 찬미자들에게 이것은 큰 아쉬움이다. 그들은 신석기 예술이 구석기 예술의 잔류물이며 피폐함이라고 거리낌 없이 말한다. 그렇다면 그들은 현대예술 역시도 르네상스 예술의 잔류물이라고 말해야 한다. 사실 그러한 사람들이 실제로 있다. 고전주의 기법의 몰락이 예술의 소멸이며 현대는 예술적 불모의 시대라고 말하는 회고주의적 역사가들이.

우리는 구석기시대 말기에 무슨 일이 일어났는지 모른다. 단지 구석기인들에게 친근했던 세계가 신석기인들에게는 낯선 것이 되었다는 사실을 추정할 수 있다. 전적으로 추상적인 예술은 형이상학적 무정부주의를 의미한다. 세계에서의 보편적 실재의 증발은 윤리적이고 형이상학적인 원칙을 소멸시키며 각각의 개인을 스스로의 세계에 가두기

때문이다. 만약 여기에 사회적 규제 — 법이라고 보통 말해지는 — 가 없다면 그 사회는 간단히 약육강식의 세계가 된다. 이러한 세계는 만인에 대한 만인의 투쟁이고 이것은 전제 권력의 대두를 예고한다. 끝없는 혼란과 투쟁이 법을 붕괴시키며 만연할 것이기 때문이다.

고대 이집트가 전제 권력의 지배하에 있었다는 사실에는 의문의 여지가 없다. 파라오와 신관들의 연합이 이집트 역사의 주인공들이었다. 그들은 신의 대리인들이다. 이러한 세계에서는 모든 것이 그들을 위해 봉사하게 된다. 이들의 권위는 정면성에 의해 표현된다. 거기에 최소한의 자연주의는 있어야 한다. 찬양받고 숭배받는 대상을 밝혀야 하기 때문이다. 따라서 거기에 최소한의 재현은 있어야 한다. 그러나 이 재현은 자연스러운 환각과 그 종합에 의해서는 아니다. 거기에 인간의 자발성은 없다. 모든 것이 정해진 원칙을 따라야 한다. 권위 있는 인물들이 자연주의적이고 환각적으로 묘사될 수는 없다. 자연주의와 환각주의의 결합은 모두 인본주의 — 인간 지성의 자발성을 의미하는 — 이념을 의미한다. 이집트의 정면성은 최소한의 재현과 최대한의 억압의 절충이다. 누군가가 묘사된다. 그러나 그 묘사는 대상의 최대한의 권위를 보여줘야 한다.

고대 그리스는 신석기시대를 일관했던 추상과 정면성에 대한 반명제를 구성한다. 고전주의가 개화한다. 여기에서 인간 각각과 지성은 구석기시대에 그러했던 것과 같은 개화를 보인다. 고대 그리스 예술은 인간에게 보내는 찬사이며 동시에 인간이 스스로에 대해 보내는 자신감과 영광의 소산이다. 감각적 세계의 이면에 숨어있는 세계의 본질

을 알아낼 수 있다. 물론 세계의 현상phenomena과 감각적 대상 역시도 삶의 한 요소이다. 거기에는 다채로움과 화려함이 있다. 그러나 이것들은 이데아의 소산이다. 현상은 이데아에 따라 정렬된다. 자연주의와 환각주의는 여기에서 가까스로 힘든 조화를 이룬다.

　　로마 예술은 그리스 예술의 계승이 아니다. 오히려 상반된다. 그리스인들은 스스로 폴리스라는 자족적이고 닫힌 세계를 구성했지만 로마인들은 제국이라는 지배적이고 확장된 세계를 구성한다. 로마인들은 실존을 본질보다 중시했고 이데아보다는 현실을 중시했다. 그들에게 그리스적 이상은 공허 이외에 아무것도 아니었다. 이 점에서 로마는 많은 부분에서 19세기 말의 시대와 비슷하다. 로마 예술에 와서 다시 환각주의는 소멸해간다. 로마 예술은 평면적이고 실증적이다. 그들에게 예술은 그 미적 속성보다는 그 보고문적 실용성 때문에 가치가 있었다. 로마 예술에 공간성이나 입체성은 없다. 환각주의는 소멸했다. 그들은 이상이나 지성보다는 현실과 실증적 번성을 원했다.

　　중세 예술은 이집트 양식으로 되돌아간다. 새로운 권위는 신이었다. 이제 예술은 자연주의마저도 포기해야 했다. 지상적 삶은 단지 천상적 삶을 위한 전주곡에 불과했다. 육체의 눈보다는 영혼의 눈이 중요했다. 신은 이집트의 파라오와 신관이 그러했던 것과 마찬가지로 절대 권력을 행사했다. 최소한의 자연주의와 전체적인 정면성이 이집트 예술과 중세 예술의 공통점이다.

　　이러한 패턴은 르네상스 고전주의 시대에서부터 현대에 이르기까

지 다시 한 번 반복된다.

의의
Meaning

구석기시대의 예술은 상당한 정도로 고전적이다. 거기에는 다채롭고 박진감 넘치는 자연주의와 그것을 품위 있게 만드는 전체에 대한 구성과 공간적 입체성이 조화롭게 공존해 있다. 어떤 의미에서는 최초의 고전주의는 크로마뇽인에 의한 것이었다고 말해도 과장은 아니다. 그들이 인본주의적 지성에 대한 신념을 가지고 있었다는 사실에는 의심의 여지가 없다. 환각주의와 인본주의적 지성은 인과관계를 이룬다는 가정에는 예외가 없기 때문이기도 하고 또한 논리적으로도 문제가 없기 때문이다.

자연주의와 환각주의의 공존은 인간의 지성이 세계의 본질을 포착할 수 있다는 신념, 즉 근대적인 의미의 합리주의적이며 인본주의적인 신념을 의미한다. 구석기인들은 스스로의 지성에 대한 신념을 지니고 있었으며 동시에 그들의 감각이 포착하는 다채롭고 화려한 일상적 대상들에 대한 인식적 기쁨을 지니고 있었다. 거기에는 인간 위에서 행사되는 어떠한 권위도 없었고 지성에 대한 어떤 압제도 없었으며

인간의 인식적 역량에 대한 어떠한 망설임이나 두려움도 없었다. 그들은 스스로가 구축해 나가는 세계에 대한 새로운 종합 가운데에서 자신에 대한 자신감을 고양시킬 수 있었고 세계는 그들에게 정체를 드러내고 있다는 믿음을 지니고 있었다. 세계에는 일말의 의심의 여지도 없었다.

이들은 이상주의적이고 진지한 사람들이었고 합리적인 사람들이었다. 이들은 미켈란젤로(Michelangelo, 1475~1564)와 라파엘로(Raphael, 1483~1520)에 찬사를 보내는 르네상스기의 피렌체인들이었다. 르네상스인들이 중세인들의 어떤 낯섦을 극복한 채로 우리에게 친근하게 느껴진다면 구석기인들도 마찬가지이다. 그들은 우리 시대와 시간상으로 먼 시대에 존재한다 해도 문화인류학자들이 가정하는 바와 같은 그러한 야만성이나 불합리성을 지니지는 않았다. 그들의 세계관은 중세보다는 르네상스에 더 가까웠다. 르네상스인들은 시간상으로 그들에게 훨씬 가까운 중세보다는 오히려 구석기에 더욱 큰 친근감을 느꼈을 것이다.

고딕에서 르네상스의 도약은 자연주의와 환각주의의 도입과 함께 한다. 지오토가 처음으로 깊게 파인 회화를 창조했을 때 오래 잠자고 있던 그리스의 환각적 기법이 되찾아졌고 이제 원근법과 입체감은 회화에서 버릴 수 없는 요소가 된다. 그러나 이것은 오래가지 않는다. 지오토로부터 인상주의에 이르기까지의 모든 전개 과정에는 자연주의적인 기법은 확장되고 환각주의적인 기법이 점점 더 소멸하게 되는 소위 해체의 과정이 따른다. 지오토는 상당한 정도로 입체감을 표현하고 브

라만테(Donato Bramante, 1444~1514)나 미켈란젤로는 더욱더 입체적 구성을 강화하지만 이들을 정점으로 환각주의는 서서히 해체의 길을 걷는다. 바로크 회화들은 더욱더 발전적이고 사실적인 빛의 예술들을 펼쳐내고, 인상주의에 이르러서는 심지어 우리의 스치듯이 인식되는 인상이 그려지게 된다. 가까스로 함께했던 환각주의와 자연주의는 결별을 맞는다. 환각주의는 백일몽이었다. 우리 지성은 (그 일반성과 필연성에 있어) 그렇게 신뢰할 만한 것이 아니었다.

환각주의에서 독립한 자연주의적 전개가 한계에 부딪히게 된 것은 세잔(Paul Cezanne, 1839~1906)에 이르러서이다. 세잔 이후의 예술적 전개에는 다분히 기하학적이고 추상적인 양식의 반자연주의적 기법과 데포르마시옹 기법이 사용되게 된다. 현대의 기하학적 추상과 극단적인 표현주의는 르네상스 이후로 화가들이 힘들게 획득해 나온 전통적인 기법 중 두 번째 것, 즉 자연주의마저도 버려졌다는 사실을 보여준다. 환각주의와 자연주의 모두가 버려졌다는 의미에서 현대는 전통과 심각한 단절을 보인다. 환각적 기법이나 자연주의적 기법 모두 손실된 것이 아니라 버려졌다는 사실이 주목되어야 한다. 이러한 자발적 포기는 환각적 기법이나 자연주의적 기법이 진보와 성취를 의미한다기보다는 하나의 선택을 의미한다는 것을 보여주는 증거이다.

9

세계관과 양식
A World View and an Art Style

구석기의 동굴벽화를 바라볼 때 우리는 자연주의적 기법과 형식주의적 기법의 조화 — 고전적이라고 말해지는 — 가 시간적 계기에 있어 나중에 전개되는 양식은 아니라는 하나의 전제와 예술적 표현은 기술상의 문제라기보다는 세계관과 이념의 문제, 다시 말하면 '예술의 욕'의 문제라는 다른 하나의 전제, 그리고 자연주의적 기법이 기하학적 양식보다 더 세련되고 진보된 양식은 아니라는 세 번째 전제를 필연적으로 인정해야 한다. 우리는 오천 년 전의 회화라면 그것은 마땅히 몇 개의 원과 몇 개의 직선만으로 단순하게 그려진 어떤 형상일 것이라는 추론을 한다. 사실 그렇다. 그러나 그보다 일만 년 전에 그려진 회화가 우리가 르네상스 후기 시대에서나 관찰 가능한 완전하게 환각적인 형상을 하고 있었다는 사실, 그리고 그들이 구사한 기법과 기술은 절대 단순하지 않은 것이라는 사실이 위의 세 전제에 입각하지 않고는 어떻게 해명되는가?

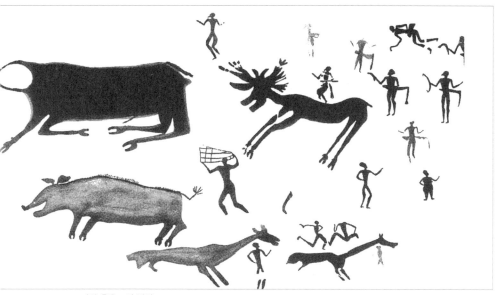

▲ 카탈 후유크의 벽화

　신석기 회화를 구석기 회화와 대비시켜 살펴보면 신석기 회화에는 구석기 회화에 풍부하게 존재했던 빛과 곡선과 입체감이 소멸되어 있고 모든 것들이 기하학적 추상으로 변해있다는 사실을 우리는 알 수 있다. 농경의 개시와 조직적 사회의 개시에 의해 바야흐로 문명의 최초의 본격적인 흔적을 남겨놓게 되는 신석기인들, 바로 그러한 문명이 주는 자연의 장악에 의해 상대적으로 우연과 행운에 덜 의존하게 되고 생존의 직접적인 위협으로부터 좀 더 자유로웠을 것이라고 추정되는 신석기인들은 그들 세계의 꿈과 희망과 지식의 표현 양식으로 몇 개의 원과 선과 사각형을 선택했던 반면, 먹을 것을 찾아 이리저리 부유하고 항상 생존의 위협을 느꼈기 때문에 삶과 죽음 사이의 거리가 너무도 가까웠던 구석기인들은 그들의 삶이 마치 활기 넘치고 즐거웠던 것처럼 그들의 표현 양식으로 재기발랄하고 생명이 풍부하게 들어찬 자연주의적이고 환각적인 양식을 선택했다. 법률과 규율과 규정적인 삶

에 구속되어 있던 신석기시대 사람들과 아마도 무정부주의적이고 자유로웠던 구석기시대 사람들의 삶의 양식이 달랐던 만큼 그들의 세계관도 서로 달랐고 또 그 표현도 달랐다. 자연주의적 풍요와 환각적 규정의 조화는 자율적이고 인본주의적인 지성의 득세를 의미한다. 이것이 구석기시대 사람들의 세계관이었다.

그러나 이것이 그들 삶의 행과 불행이 달랐던 것을 말하는 것은 아니다. 행복한 삶은 자연주의적 예술을 부르고 불행한 삶은 기하학적 양식을 선택한다고 말하는 어떤 예술사가들이나 문화인류학자들, 혹은 그 반대를 말하는 예술사가들은 사태를 표면적으로 보고 있다. 이들은 먼저 행과 불행을 정의해야 할 것이다. 물질적 풍요와 안전보장이 행복을 의미한다고 그들이 말한다면 예술 양식과 행불행은 일치하지 않는다. 많이 행복했던 사람들로 믿어지는 로마제정시대 인류의 예술은 이미 그리스가 달성해놓은 자연주의적이고 환각적인 성취를 거의 포기하고 있다. 이것은 마치 로코코 시대나 바로크 시대에 대비되는 우리 시대와 같다고 할 수 있겠다. 이를테면 현대는 다시 찾아온 신석기시대이다. 그러므로 사회적이거나 물질적인 기준은 예술 양식의 이유에 대한 희망 없는 기준이 될 뿐이다.

자연주의적 기법은 궁극적인 예술적 개화는 아닌 것이고 소위 말하는 진보의 소산은 더욱 아니다. 우리 시대가 기술적 결여에 의해 자연주의적 양식을 포기한 것은 아닌 것처럼 신석기인들이 기하학적 양식을 선택한 것은 타의적이고 애석한 손실에 의해 그들 조상의 자연주의적 기법의 소멸을 겪어서가 아니라 어떤 이념적인 변화, 즉 세계관

의 변화에 의해서일 것이다. 이것은 어떻게 가능한 것이었을까? 구석기시대인들의 어떠한 세계관이 그들로 하여금 그렇게 박진감 넘치는 자신만만하고 아름다운 동굴벽화를 가능하게 하였을까? 그리고 그것은 왜 포기될까?

Research of Cause

PART **3**

원인의 탐구

문제의 제기
Raise of Problems

우리가 구석기시대인들의 회화에서 탐구해야 하는 주제는 두 가지이다. 하나는 존재 이유raison d'être이고 다른 하나는 존재 이유와 양식 간의 인과관계이다. 이것은 먼저 문화인류학자와 고고학자의 일이다. 문제는 그들이 문화적 양식과 세계관과의 관계를 포착할 수 없다는 데에 있다. 많은 문화인류학자들이 구석기시대의 벽화를 주술의 소산으로 본다. 그러나 그들의 주술의 정의가 의심스럽다. 이것은 나중에 자세히 논의될 것이다.

선사시대 예술에 대한 고찰에 있어 가장 경계해야 할 것은 현대인들이 품고 있는 과거에 대한 우월감이다. 근대 이후로 진보는 동질적이고 미분화된 상태로부터 이질적이고 분화된 상태로 나아가는 것으로 규정된다. 그러나 이러한 사고방식은 계몽적 진보주의일 뿐이다. 이러한 계몽주의자들은 과거의 예술들에서 그 순수함의 결여를 본다. 과거의 예술들은 — 우리 시대에서 더 멀수록 — 더 실천적 존재 의의에 함몰된 것이고 그러므로 진지한 예술은 아니라고 그들은 생각한다.

그러나 예술이 먼저 심미적 동기에 의해서 존재 의의를 지니게 되는 것은 단지 시간상에서 현대에 가까워짐에 의해서는 아니다. 물론 예를 들면 후기 인상파의 예술은 전 시대의 예술에 비해 스스로만을 위해 존재하는 경향을 현저하게 보여주고 있다. 그러나 이것은 시간상의 계기에 의해 규정된 것은 아니다. 마네(Édouard Manet, 1832~1883)나 세잔의 예술이 도미에(Honore Daumier, 1808~1879)나 쿠르베(Gustave Courbet, 1819~1877)의 예술보다 나중에 오기 때문에 좀 더 "예술을 위한 예술"에 가까워지는 것은 아니다. 만약 우리가 매너리즘 예술과 바로크의 예술을 심미적 동기에 의해서만 판단하거나 로코코 예술과 신고전주의 예술을 역시 심미적 동기에 의해서만 판단한다면 시간적 계기에 있어 나중에 오게 되는 예술이 오히려 전 시대의 예술보다 덜 유미주의적이라는 사실을 발견한다.

　　예술이 스스로만을 위해 봉사하는 것은 민주주의적 이념이나 현대적 사유양식과 배타적인 관계를 맺음에 의해서는 아니다. 아테네의 예술은 그들의 정체가 민주주의였음에도 불구하고 "예술을 위한 예술"에서는 상당히 먼 거리에 있었으며 매너리즘 예술이나 로코코 예술은 현대로부터 멀리 떨어진 시대의 예술이라 해도 주로 심미적 동기가 그 존재 이유였다.

② 통합과 해체
Integration and Disintegration

세계는 통합되거나 해체된다. 통합과 해체는 인식론상의 실재론과 유명론 혹은 그 근대적 변주인 합리론이나 경험론에 각각 대응한다. 실재론적 세계는 감각적 세계 이전에 — 혹은 감각적 세계 위에 — 존재하는 다른 부가적 세계의 존재를 전제한다. 그 세계가 실재론에서는 이데아의 세계로 말해지고 합리론에서는 자연법 혹은 인과율의 세계라고 말해진다. 이러한 세계관하에서는 예술 역시도 어떤 선험적 대상을 지향하게 된다. 이때 예술은 심미적 동기와 더불어 도덕적이거나 세계관적 의무를 지니게 된다. 예술가는 예언자가 되어야 한다. 이 예술이 일반적으로 "고전적"이라고 말해진다.

유명론이나 경험론하에서의 예술은 이와는 반대로 세계로부터 해체되어 나온다. 이러한 인식론은 감각인식을 넘어서는 이데아를 베어낸다. "근검의 원칙the principle of parsimony"이 세계관을 지배하게 되는 것은 이러한 인식론하에서다. 이러한 경향은 심지어 같은 실재론하에 있어서도 정도의 차이가 있다. 아리스토텔레스는 이데아를 개별자

들 안에 위치시킴에 의해 감각적 세계에 대해 플라톤보다 좀 더 관심을 기울인다. 이때 아리스토텔레스가 플라톤을 공격하는 근거 역시 근검의 원칙이다. 이데아를 사물 안에 위치시키면 이데아가 독립하여 존재하는 또 하나의 세계를 베어낼 수 있다는 것이 아리스토텔레스의 근검의 원칙이다. 아테네의 예술이 시간적 계기에 따라 좀 더 이데아로의 통합으로부터 해체되며 좀 더 유미주의적이 되는 동기는 여기에 있다. 근검의 원칙과 유미주의적 예술은 인과관계를 맺는다.

구석기시대의 동굴벽화가 어떤 실천적 목적을 위해 존재했다는 가정은 그러므로 모든 실재론적이거나 합리론적 이념의 시대의 예술 모두가 실천적 목적을 위해 존재한다는 전제에서라면 타당하다. 그러나 그것이 주술이나 기타 다른 동기에 의해 만들어졌기 때문에 실천적이었다고 말한다면 이것은 구석기 예술에 대한 편견에 찬 의견이다. 바흐(Johann Sebastian Bach, 1685~1750)의 교회 칸타타나 미사곡이 도구 이전에 이미 예술이었다면 구석기시대의 벽화도 마찬가지이다. 앞에서도 말한 바와 같이 구석기의 동굴벽화는 자연주의와 환각적 기법의 조화에 의해 실재론적 이념하에서의 예술의 성격을 보인다. 우리는 이 실재론이 어떠한 종류의 실재론인지 모른다. 그러나 우리가 상상할 수 있는 것은 구석기시대인들은 실재론적 이념하에 살았다는 사실이다. 알타미라나 라스코의 벽화들은 분명히 "예술을 위한 예술"의 양식을 가지고 있지 않다. 유미주의적 예술은 나른하고 안일한 양식 ― 실재론자들이 "부도덕"이라고 부르는 그 양식 ― 에서 출발해서 추

상예술로 끌리게 된다. 예술 양식의 이러한 추이는 예술사 전체를 통해 거듭 설명될 예정이다. 폰토르모(Pontormo, 1494~1557), 파르미자니노(Parmigianino, 1503~1540), 브론치노(Bronzino, 1503~1572) 등의 회화, 부셰(Francois Boucher, 1703~1770)와 프라고나르(Jean Honore Fragonard, 1732~1806)의 회화, 세잔과 마네의 회화와 오스카 와일드(Oscar Wilde, 1854~1900)와 마르셀 프루스트(Marcel Proust, 1871~1922)의 소설 등은 모두 예술을 위한 예술, 즉 유미주의적 예술이 어떠한 분위기하에 있는가를 보여준다. 구석기 예술은 그러나 힘차고 단단하고 확고하다. 이것은 그 자체가 고형적 세계를 구현한다. 이 예술은 그러므로 실재론적 이념하에서의 예술이다. 구석기 예술은 소포클레스(Sophocles, BC496~BC406)의 희곡이나 페이디아스(Phidias, BC480~BC430)의 신전과 마찬가지로 그들 세계관에 통합되어 있다. 이것은 해체의 시대의 예술은 아니다.

현대는 해체와 분화의 시대라고 말할 때 이 언급은 그 자체로서 맞다. 그러나 해체와 분화를 현대가 독점한 것도 또 해체와 분화가 현대에 이르러서야 점차 강화된 것도 아니다. 역사의 연구에 있어 많은 역사가들이 저지르는 오류는 각각의 시대는 그 전 시대 전체에 대해 유례없는 독특함uniqueness을 지닌다는 편견이다. 적어도 형이상학적인 측면에서는 각 시대가 생각하는 만큼 그렇게 유일무이한 시대는 아니다. 다음 시대에 부여하는 이러한 우월성은 순진한 진보주의적 역사관에 입각한다. 르네상스기의 예술 이론가들에 의해 경멸받던 고딕 양식이나 신고전주의 시대 이론가들에 의해 무시되던 바로크 양식, 계몽

주의 시대 사상가들에 의해 비난받던 매너리즘 양식 등은 낭만주의 시대나 인상주의 시대에 이르러 모두 재평가된다. 다음 시대는 전 시대와 다르다. 낭만주의 사상가들이나 이론가들은 고전주의 사상가들이 무시하거나 비난했던 양식에서 그 나름의 의미와 가치를 재발견한다. 현대가 파르미자니노나 엘 그레코(El Greco, 1541~1614) 등의 예술의 가치를 재발견한 것은 현대가 시간적으로 가까운 신고전주의 시대보다 오히려 더 먼 매너리즘 시대와 그 세계관에 있어 더 가깝다는 사실을 말하고 있다.

근대에 이르러 예술이 자체만을 위한 세계를 구성하기 시작한 것, 다시 말하면 예술이 '예술을 위한 예술'이 되는 것은 데이비드 흄이 과학혁명의 업적을 붕괴시키며 시작된 과정이다. 이러한 경향이 19세기 낭만주의 시대에 이르러 거의 완결되어 간다. 이때부터 예술은 무목적적인 것이 된다. 예술은 아름다움 외에 자신의 존재 의의를 호소할 근거를 잃어간다. 이때 "자연이 예술을 닮는다." 근대 말에 이르러 전개된 이러한 추이가 유미주의적 예술이 우리들의 시대에만 독특한 것으로 간주되게 만들었다.

3
이성과 양식
Reason and Style

우리가 탐구해야 하는 두 번째 주제는 양식과 관련되어 있다. 다시 말하지만, 구석기 회화는 자연주의적이고 사실적이고 환각주의적이다. 양식은 세계관의 반영이다. 하나의 양식은 하나의 이념이다. 새로운 이념으로서가 아니라면 새로운 양식은 존재 이유가 없다.

여기서 중요한 것은 그들 세계관이 어떠했기에 이러한 양식의 예술을 가능하게 했느냐는 것을, 더 정확히 말하면 그들이 이 양식을 택한 동기는 무엇이었는가를 우리가 탐구해야 한다는 것이다. 이것이 포기된 채로 그 회화의 양식에 대한 설명만이 있다면 우리는 결국 전람회의 구경꾼 역할 외에 따로 할 일이 없다.

구석기시대인들은 수렵과 채취의 생활을 했고 이러한 생활양식하에서는 감각적 예민함이 생존을 결정짓는 가장 중요한 요소이기 때문에 사물에 대한 감각적이고 자연주의적인 인식이 중요했다고 결론 내리는 예술에 대한 사회학적 탐구는 이미 성숙한 농경생활로 접어들어 감각적 예민함이 필요 없었던 고대 그리스인들이나 상업혁명에 의한

도시의 성장과 함께한 르네상스인들의 예술이 구석기시대인들과 동일한 양식의 고전주의를 채택하고 있다는 사실을 해명하지 못한다. 또한, 현재까지도 전적으로 수렵과 채취로 삶을 영위하는 아프리카의 몇몇 부족이나 아마존의 몇몇 부족의 예술이 상당한 정도로 기하학적 추상이라는 사실은 어떻게 해명할 것인가? 더 큰 문제는 현대에 있다. 만약 눈앞에 보이는 상황의 변화가 순식간이어서 생존이 전적으로 재빠른 기회포착에 달려 있는 생활양식이 자연주의적 예술을 가능하게 한다고 주장한다면 현대의 예술이 기하학적 추상으로 향하고 있다는 사실은 어떻게 해명되는가? 현대의 가장 큰 특징은 급격한 변화에 있고 거기에서의 성공은 민활한 기회포착에 있다.

우리에게 인식되는 바의 세계는 항상 동일한 세계는 아니다. 어떤 세계는 우리 본연의 지적이고 심미적인 역량과 노력에 의해 인식 가능하고 통제 가능한 세계로 간주되고, 어떤 세계는 갑자기 그 친근함을 거부하고 스스로가 낯선 세계가 되어 우리의 어떤 노력으로도 포착할 수 없는 세계가 되고 만다. 결국, 두 종류의 세계가 있다. 친근한 세계와 낯선 세계의. 물론 세계는 그 자체로서 항상성을 가질 것이다. 중요한 것은 세계에 부여하는 우리의 의미가 이렇게 갈린다는 사실이다.

세계는 정적인 것으로 간주될 수도 있고 동적인 것으로 간주될 수도 있다. 정적인 것으로 믿어지는 세계에 대한 지적 포착의 가능성은 플라톤적 실재론에 의한다. 중요한 것은 존재being이며 존재는 이데아, 즉 보편 개념의 실재성에 의한다. 이러한 신념하에서의 예술은 그

리스 고전주의나 르네상스 고전주의 등에 의해 그 예증을 보인다.

세계가 동적인 것으로 간주될 때에는 세계에 대한 이해의 가능성은 그 운동 법칙의 이해에 집중된다. 자신만만했던 과학혁명기의 근대인들이 언제라도 인간의 지적 노력으로 세계를 재단해낼 수 있고 ─ 윌리엄 블레이크가 그의 회화에서 말하는 바와 같이 ─ 그것을 바탕으로 삶과 사건을 예측하고 또 세계를 통제하고 이용할 수 있다고 믿은 것은 '친근한 세계'라는 세계관이 그들을 물들인 소이이다. 그들에게 세계는 전혀 낯선 것이 아니다. 세계는 그들이 발견해낸 자연법the natural law에 입각하여 운행되고 있고, 이 법칙의 발견을 가능하게 한 물리학은 그 이전에 신앙이 담당했던 모든 전지전능한 역할을 하게 된다. 그들이 발견해낸 자연계의 인과율은 인간의 마음에 존재하는 것이 아니라 실제로 세계를 지배하는 원칙이었다. 한편으로 세계를 지배하는 인과율이 존재한다는 하나의 신념과 그 인과율은 다름 아니라 각각의 상황에 적용되는 특정한 법칙이라는 다른 하나의 신념 ─ 전자가 인식론적 신념이고 후자가 과학적 신념인바 ─ 이 '이해될 수 있는 우주'라는 이념의 이면에 존재한다. 이 세계는 카뮈(Albert Camus, 1913~1960)가 말하는 "낯설고 대답 없는 우주"는 절대로 아니었다. 하나의 예를 들면 과학혁명기의 자신감을 이해할 수 있다. 우리가 돌풍에 휘말려서 공중에서 이리저리 날리고 있다고 가정하자. 이때 우리의 시지각은 종잡을 수 없는 것이 된다. 눈앞에 두서없이 표면적이기만 한 대상들이 질서없이 회오리친다. 이러한 시지각의 표현이 16세기의 매너리즘이다.

다른 경우를 생각하자. 우리가 놀이동산에서 어떤 기구를 탄다고 하자. 그런데 이 각각의 기구가 사실은 모두 하나의 법칙에 따른 변주에 지나지 않는다고 또한 가정하자. 이때 우리는 모든 놀이동산의 모든 기구를 지배하는 법칙을 발견했다. 이것이 이를테면 과학혁명기의 자연법이었다. 우리는 모든 놀이기구를 이미 예견한다. 그것은 그것 위에 존재하는 법칙에 따라 운행될 것이기 때문이다. 우리는 놀이기구에 실려 가며 어깨를 들썩이며 그것을 즐기기만 하면 된다. 이것이 바로크 이념의 자신감이다. 이 자신감의 몰락은 혼란을 거쳐 현대의 분석철학에 이르게 된다. 이 과정은 《현대예술; 형이상학적 해명》 편에 자세히 기술된다.

중요한 것은 우리가 우리의 이성적 능력에 부여하는 신뢰의 문제이다. 우리가 우리 이성의 잠재력에 대해 자신감을 가질 때 세계는 먼저 우리 지성에 대응하는 이데아에서 유출된 것 혹은 우리 감각인식에 포착되고 다음으로 이성에 의해 종합화되는 그러한 우주가 된다. 어쨌거나 우리는 이 세계를 이해한다. 세계는 우리가 보는 바대로의 세계인 것이고 유물론적 종합화의 대상 외에 아무것도 아니다.

이성의 확장은 세계의 물질화와 세속화와 관련된다. 문제는 우리가 우리 과학 이성(칸트 식의 용어로는 순수이성)에 얼마만큼의 주권과 최고권을 부여하는가이다. 그리스인들이 우리 이성 위에 존재하는 어떤 권위도 인정하지 않을 때 우리 감각인식에 대한 신뢰와 세계의 물질화는 동시에 오게 되었고 그리스의 예술은 고전적 정점을 한참 지나쳐서까지도 자연주의적이고 환각주의적이었다. 데카르트가 이성의 최

고권을 선언하고 자연과학자들이 그들의 이성을 사용하여 세계의 물질적 종합을 이루었을 때 예술은 끝없는 자연주의적 성취를 구가했다. 그러나 우리 이성을 신의 의지에 종속된 것으로 보거나(로마네스크), 무한자인 신의 의지를 알기에는 너무 미약한 것으로 볼 때(고딕), 혹은 우리가 자연계에 부여했던 인과율에는 어떤 본유성이나 보편성도 없는 것으로 드러났을 때(흄), 세계는 갑자기 그 물질성을 잃고 정신주의적인 어떤 세계관이 물질주의적 세계관을 대체하게 되며 또한 그 세계는 친근함을 잃고 낯설고 두려운 것이 되고 우리를 타자로 만들어 버린다. 우리가 그리스의 이념과 르네상스의 이념이 인본주의적humanistic이라고 말할 때 우리는 그들의 인간 고유의 이성적 능력에 보내는 신뢰에 대해 말하고 있다.

Ancient Art;
A metaphysical interpretation

Science and
Incantation

과학과 주술

과학의 정의
Definition of Science

구석기시대 사람들의 세계관은 어떠한 것이었을까? 알타미라와 라스코의 벽화는 그들의 세계관에 대해 어떤 것을 분명히 말하고 있다. 그 벽화가 자연주의와 환각주의의 조화를 보여주는바 이것은 구석기인들의 이성에 보내는 신뢰는 자신만만하고 의연한 것으로서 그들에게 우주는 충분히 이해되고 또 통제되는 세계였다는 사실을 말한다. 현대의 문화인류학자들은 구석기의 동굴벽화는 주술이었다고 말한다. 그러나 그렇지 않다. 우리가 주술이라고 말하는 그들의 의식은 그들에게 있어 과학이었다. 어쩌면 우리는 '주술'이라는 용어를 애매하게 쓰고 있는지 모른다.

주술은 어떻게 정의되는가? 만약 주술을 '단일 관성계의 구성원들에 의해 공인되는 인과율과는 다른 종류의 인과율에 대한 신뢰'라고 정의한다면 구석기시대인들의 주술은 현재 우리가 정의하고 있는 바의 주술은 아니다. 확실히 동굴벽화는 그들에게 유의미한 대규모의 문화적 작업이었다. 우리가 예술을 실천적이거나 과학적 동기를 벗어난

심미적 유희라고 규정한다면 ― 현대의 예술은 그렇게 정의되는바 ― 구석기인들의 동굴벽화는 예술은 아니다. 구석기인들의 기술적 자원과 그 인구에 비교했을 때 동굴벽화의 규모는 턱없이 크다. 예술은 우리에게 삶의 일부이다. 그것은 실천적이거나 과학적인 것은 아니다. 문화인류학자들과 고고학자들이 동굴벽화를 주술의 소산이라고 본 것은 한 가지 점에서는 옳다. 그들은 그것이 (오늘날의 의미에 있어서의) 예술은 아니라고 말하는 데 있어서는 그렇다. 그러나 그것이 예술이 아니라면 주술이 되어야 하는가?

세계와 인간의 관계는 물론 지성을 매개로 한다. 만약 지성에 의해 세계의 본질과 그 운행의 원인이 밝혀진다면 인간의 삶은 안정된 기반 위에 놓인다. 이 원인이 과학으로 응고된다. 철학의 패턴은 말해진 바와 같이 이해 가능한 우주와 불가해한 우주 사이를 왕복한다. 이해 가능한 우주라는 믿음이 고전주의적 신념이다. 구석기 동굴벽화는 이해 가능한 우주라는 믿음에 기초한다.

어떤 과학인가는 중요하지 않다. 각각의 과학 사이에 그 자체에 내재하는 우열은 없다. 과학 법칙은 단지 우리의 선택일 뿐이어 왔다는 사실을 우리는 이제 인정하게 되었다. 토마스 쿤(Thomas Kuhn, 1922~1996)의 《과학혁명의 구조》의 전체 내용은 과학은 단지 세계관일 뿐이라는 것으로 요약될 수 있다. 따라서 그것은 이미 법칙은 아니다. 우리가 과학을 "세계의 물리적 실재에 대한 지적 체계"라고 규정한다면 그리고 이것을 벗어난 믿음에 입각한 인과율적 행위를 비과학적인 것으로 규정한다면 물론 구석기의 인과율은 그러한 과학적 기준에

서 하나의 주술이 될 것이다. 그러나 이것은 과학에 대한 근대인들의 정의이다. 오늘날 과학은 그렇게 정의되지 않는다. 우리는 실재에 대한 포착의 신념을 가지고 있지 않다. 우리에게 과학은 "세계의 물리적 총체성에 대한 하나의 신념체계"에 다름 아니다. 우리가 과학에 전념할 때 우리는 단지 세계에 대한 우리의 지식 — 실재로서의 세계가 아닌 — 을 탐구하고 있을 뿐이다. 보편적이고 필연적인 과학이란 없다. 여러 개의 과학이 있다. 그리고 그것이 각각의 공동체의 동의 위에 입각할 때 그것들은 모두 하나의 과학이다.

공동체 구성원 대부분이 우주에 대한 어떤 지적체계에 동의한다면 그것은 과학이다. 따라서 모든 과학은 동시대성을 가진다. 누군가가 구석기시대인들의 인과율이 자신들의 것과 다르기 때문에 과학이 아닌 주술이라고 간주한다면 자기 자신의 과학도 곧 주술이 된다는 사실을 인정해야 한다.

문제는 여기에 그치지 않는다. 만약 우리가 현대인이 되어서 과학을 단지 우리의 믿음에 지나지 않는 것이라고 정의한다면 거기에 전통적인 의미로서의 과학은 없다. 전통적인 과학은 오늘의 사건에서 미래의 사건을 추론한다고 말하기 때문이다. 비트겐슈타인(Ludwig Wittgenstein, 1889~1951)은 "인과관계에 대한 믿음이 곧 미신이다.The belief in causal nexus is the superstition."라고 말한다. 현대가 규정하는 과학은 단지 "사례의 존립과 비존립의 총합sum-total"일 뿐이다.

2

과학과 예술
Science and Art

과학에 대한 이러한 현대적 정의에 따르면 구석기인들의 과학은 물론 주술이다. 그러나 누구의 과학인들 주술이 아니겠는가? 만약 과학이 우리로부터 독립한 어떠한 물리적 체계의 드러남이라면 거기에 과학은 없다. 우리는 이러한 물리적 체계의 존재조차 모른다. 그러나 현재까지도 모든 문화인류학자, 고고학자, 예술사가들은 동굴벽화를 주술의 소산이라고 부른다. 이들은 모두 자기 자신의 우월성에 대한 환각에 잠겨있다.

거듭 말하지만 과학은 동의의 문제이지 법칙의 문제는 아니다. 거기에 법칙은 없다. 과학과 관련하여 어떤 시대가 다른 시대보다 우월하지 않다. 이것을 시대착오에 잠긴 전문가들만 모를 뿐이다. 그러므로 구석기인들의 인과율을 주술로 치부할 수 없다. 그들의 의식은 그들에게 유일하게 공인되는 인과율이었다. 과학은 동의의 문제이다. 구석기시대인들은 그들의 의식에 보편적 동의를 보냈다. 그러므로 그것은 과학의 요건을 갖추고 있다.

들에 물을 뿌리면 비가 와서 가뭄의 고통이 끝나고 들판은 들소로 가득 차리라는 인과율은 물에 열을 가하면 끓는 물을 얻게 될 것이라는 근대인들의 인과율과 그 성격상 동일한 종류의 인과율이었다. 그들의 주술은 그들에 대한 우리 이해의 섣부른 오해가 가정하는 바와 같이 임의적이고 제멋대로였던 것은 아니었다. 원하는 결과를 얻기 위해 미리 정해진 기술적 절차를 밟는 근대인들과 완전히 동일하게 구석기 시대인들은 그들의 원인을 조심스럽게 원칙에 맞게 구성했고, 이러한 견지에서 보자면 그들의 주술은 전제적인 임의성이라기보다는 엄격한 입헌적 절차였다.

엄격하게는, 현대의 이념에 따라 해석할 경우 그들의 동굴벽화는 기술technique이었다. 현대의 가장 지적인 사람들은 과학은 기술보다는 사회적 규준과 동의에 더 가깝다는 사실을 이해하고 있다. 과학기술은 형용모순이다. 과학은 세계관의 문제이지 기술을 연역시키는 그 무엇은 아니다. 내연기관이나 반도체는 과학에서 연역되지 않았다. 과학은 단지 그것의 타당성에 스스로를 맞출 뿐이다. 과학은 스스로의 위엄과 존립의 이유를 위해 기술에 기생한다. 그것을 과학자 스스로가 자기기만으로 감춰두고 있을 뿐이다. 과학에서 기술이 연역된다면 '기술적 실패'는 있을 수 없다. 과학은 실패하지 않는다. 공동체의 동의가 어떻게 실패하겠는가?

고전적 신념은 물론 이것을 부정한다. 그들은 기하학과 삼각함수와 구조역학이 건물과 다리bridge 등의 구조물을 연역시킨다고 말한다. 이것은 오해 아니면 무지이다. 거기에 먼저 건물과 다리는 지어진

다. 건축가의 상상력과 시행착오에 의해 구조물은 존재하게 되고 그 기능을 수행한다. 이제 과학자와 수학자가 나선다. 과학자는 수학을 빌어 구조역학을 운운한다. 고전주의자들 — 이들은 동시에 실재론자이며 합리론자인바 — 은 이 과정의 본말을 전도시킨다. 거기에 먼저 수학과 과학이 있어 그것들이 건물이나 다리의 건설을 가능하게 한다고 생각한다. 동굴벽화의 양식은 구석기인들이 고전주의자였음을 말한다. 따라서 그들의 벽화는 그들에게 과학이었다. 그리고 그들의 과학은 그 실패에 의해 과학이 아닐 뿐이다. 다른 어떤 이유로 그들의 과학이 주술로 전락되지는 않는다.

근세의 자연주의적 회화가 현대의 기하학적 추상으로 변화하는 과정은 구석기시대와 신석기시대에 대한 이해에 있어 우리에게 결정적인 단서를 제공한다. 르네상스로부터 바로크에 이르기까지의 근대 회화의 진행은 다분히 더 적극적으로 자연주의와 환각주의를 채택해 나가는 과정이다. 이러한 진행의 이면에는 데카르트에 의해 권위가 부여되고, 코페르니쿠스(Nicolaus Copernicus, 1473~1543)와 갈릴레이(Galileo Galilei, 1564~1642) 등의 과학자에 의해 그 효용이 입증된 인간 이성의 역량과 그 이성의 무한한 확장에 대한 자신감이 동반한다. 근대인들에게 있어 세계는 단지 시계장치와 같은 것이어서, 그 구조가 파악 가능하고 그 작동이 예측 가능한 하나의 기계와 같은 것이었다. 우리가 역사상 매우 중요한 업적이었다고 간주하는 과학혁명과 거기로부터 도출되는 여러 과학법칙들, 이를테면 뉴턴(Isaac Newton,

1642~1727)의 만유인력의 법칙 등은 이성의 세계 파악이 어떻게 가능한가를 보여주는 강력한 예증이었다.

이러한 신념의 가장 궁극적인 요체는 인과율the law of causality의 존재에 대한 믿음과 또 그 포착 가능성에 대한 자신감이다. 모든 변화에는 원인이 있고, 동일한 원인은 동일한 결과를 부르기 때문에 우리가 어떠한 결과를 얻기 위해서는 그 원인을 구성하면 된다는 믿음 ─ 수학에 있어 독립변수와 종속변수의 상호관계에 의해 정의되는 함수적 원칙 ─ 이 우리가 보통 인과율이라고 정의하는 세계 파악의 양식이다. 이성에게 보내는 우리의 신뢰는 인과율에 대한 우리의 믿음과 관련되어 있다. 자연 세계에는 원인과 결과가 내재해 있고, 우리는 그것을 포착할 이성적 역량이 있다는 하나의 믿음 ─ 더 정확히 말하면 우리 이성은 인과율을 본떠 우리 자신에게 내재되어 있다는 하나의 믿음 ─ 과 그 인과율은 하나의 선험적이고 보편적인 원칙으로서 거기에는 신이나 정령의 어떤 제3의 요소도 개입할 수 없다는 믿음, 그리고 그 원칙은 보편적인 성격을 지니는 만큼 예측 가능하고 조작 가능하다는 믿음은 세계의 세속화와 물질화를 부르게 되고 예술에 있어서는 자연주의와 환각적 양식을 부르게 된다.

이러한 신념이 붕괴할 때 세계는 갑자기 인간들로부터 멀어진다. 세기말의 과학자들과 철학자들은 자연계의 작동원리의 포착에 대한 자신감을 한없이 누리는 중에 우리가 바라보는 세계와 그 세계에 내재해 있다고 믿어지는 여러 원리들이 선험적이고 보편적으로 존재하는

그 무엇이 아니라 — 이것이 그들의 연역체계에 대한 신념을 붕괴시키는 것인바 — 단지 우리의 거듭된 습관으로부터 도출된 하나의 연상 작용에 지나지 않는다는 새로운 자기 인식을 하게 된다. 우리가 믿었던 물질의 견고성은 단지 우리가 거기에 부여하는 감각에 지나지 않고 우리가 바라본 것은 기껏 우리의 감각이었다. 세계는 있는 그대로 있어 본 적이 없다. 그것은 우리가 바라봄에 의해서만 존재하게 되는 세계였다.

이러한 세계관에 의해 세계는 갑자기 낯선 것이 되고 예술가들은 그들의 감각인식이 포착하는 바로의 자연을 그리기보다는 그들의 내면을 좀 더 주시하게 된다. 감각이 물자체가 될 수 있기 때문이었다. 이제 새로운 애니미즘이 싹튼다. 따뜻하고 친근하고 이해 가능하고 통제 가능하다고 믿어지는 우주는 자연주의와 환각주의를 부른다. 그러나 이러한 믿음이 사실은 환상에 지나지 않는 것이었다는 세계관하에서는 환각주의와 자연주의 모두가 소멸해 간다.

인과율
Causal Nexus

구석기시대에서 신석기시대에 이르는 진행 과정과 근대에서 현대로의 이행 과정 사이에는 다분히 유비적인 관계가 성립한다. 그 두 과정에는 융성한 자연주의적 예술로부터 기하학적 추상예술로 이르게 된다는 공통점이 있다. 우리는 올바르고 필연적인 인과율에 입각해 있고 그들은 잘못된 인과관계에 기초한 불합리한 주술적 신념을 가지고 있었다고 말할 수 있을까? 그렇다면 데이비드 흄이 근대 과학에 대해 보내는 그 의심의 눈초리는 무엇인가? 그가 선험적이고 필연적인 인과율이란 우리의 환상에 지나지 않고 우리의 거듭된 경험만이 그 인과율에 대한 확실성을 겨우 잠정적으로 보장해 준다고 말했을 때 의미하는 것은 무엇인가? 그리고 임마누엘 칸트(Immanuel Kant, 1724~1804)가 세계의 본질을 우리의 이해가 미치지 않는 물자체thing-in-itself의 세계로 밀어내 놓는 것은 무엇을 의미하는가? 그들에게 세계는 어차피 어둠이었다. 그리고 비트겐슈타인이 "오늘의 사건에서 미래의 사건을 예견할 수는 없다."고 말할 때의 의미는 무엇인가?

어떤 나뭇잎이나 나무껍질이 어떤 질환에 대해 치료 효과를 가진 다는 인과율과 마른 들판에 물을 뿌리면 이제 비가 오고 수목이 무성해지고 사라졌던 열매와 동물들이 되돌아올 것이라는 인과율은 결코 서로 다른 종류의 인과율이 아니다. 원인을 무엇으로 보느냐가 시대를 가른다. 중세는 모든 것의 원인을 신에게 돌렸다. 왜냐하면 그들은 그렇게 동의했기에. 그러나 중세의 인과율은 근대의 인과율과는 대립하는 것이었다. 마찬가지로 근대적 인과율의 선험적이고 항구적인 성격에 대한 현대인들의 의심 역시 근대의 인과율에 동의하지 않는 것이다.

들에 물을 뿌리면 언젠가는 결국 비가 왔고, 증오하는 대상을 본 뜬 인형에 송곳을 꽂으면 그는 언젠가는 결국 죽고 말았고 — 객사이든 병사이든 늙어 죽든 — 숲으로 처녀를 시집보내면 결국 만물이 소생하여 새로운 봄이 시작되었다. 이러한 인과율의 어디에 잘못된 점이 있는가? 그들은 원하는 결과를 얻기 위한 올바른 원인을 구성했다. 이것이 자기 자신과 세계에 대한 자신감을 부여한다. 대상에 대한 자연주의적이고 사실적이고 환각적인 묘사는 친근하고 이해 가능하고 통제 가능한 세계에 대한 확신의 소산이다. 놀랍게도 구석기인들은 근대인들이 가졌던 우주의 이해에 대한 자신감 넘치는 신념을 공유했다. 그들에게 세계는 자명한 것이었고 이 세계 내에서의 그들의 삶 역시 자명한 것이었다.

알타미라 동굴과 라스코 동굴의 벽에 그려진 동물 그림들은 심미

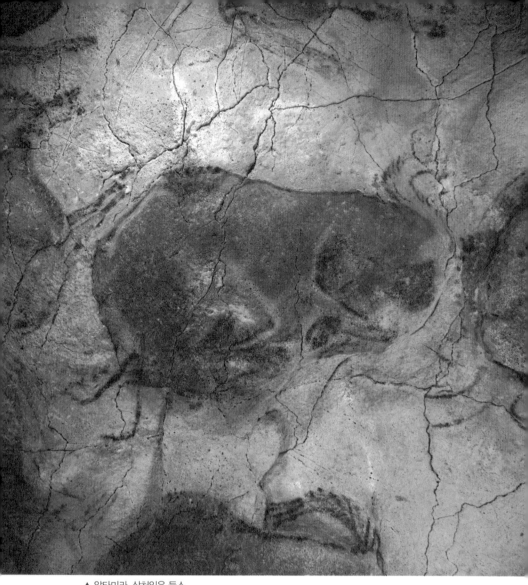

▲ 알타미라, 상처입은 들소

적 표현도 아니었고 기원이나 희망의 표현도 아니었다. 그들은 감상하기에 매우 불편한 어둡고 구석진 곳에도 동물의 그림을 남겨 놓았고 심지어는 그림 위에 새로운 그림을 겹쳐 그리기도 했다. 그러므로 이 그림들은 우리가 오늘날 말하는 바의 예술은 아니었다. 또한, 그것들이 구석기인들의 희망이나 기원의 표현을 위한 하나의 상징은 더욱 아니었다. 기원을 위한 상징은 그것들이 표상representation임을 전제한다. 그러나 표상을 만드는 능력에는 표상은 실재가 아니라는 자기 인식적 반성 능력이 포함되지만 구석기인들에게는 그러한 능력이 없었다.

열을 가하여 끓는 물을 얻듯이 그들은 그림을 그려 그 주제인 동물을 얻는 것이었다. 열이 있으면 그 위에 물이 담긴 냄비만 올려놓으면 되듯이 이제 그려진 동물 그림이 있으면 사냥을 나가기만 하면 되었다. 언제고 동물은 잡히게 마련이다. 오늘이 아니라면 내일은 잡을 수 있을 것이었고 내일이 아니라면 그 다음 날에는 잡을 수 있을 것이었다. 우리는 밥의 원인이 쌀이란 사실을 안다. 마찬가지로 그들에게는 동물의 원인은 동물의 그림이었다. 그만큼 그 그림은 그들에게 박진감 넘치는 실재였다.

물론 이 인과율의 실패도 있었을 것이다. 얼음에 열을 가하면 반드시 액체가 되는 것만은 아니듯이 ― 드라이아이스는 증발한다 ― 구석기인들의 모든 과학적 가설에 예외가 없는 것은 아니었을 것이고 그들은 그들 인과율의 최초 단계에서 오류를 찾으려는 시도를 했을 것이다. 그들의 과학자가 조성한 원인의 어디에 문제가 있는 것이 틀림없었다. 왜냐하면, 그것은 필연적으로 성립해야 하는 과학적 인과율이기 때

문이었다. 이것조차도 실패했고 기아와 죽음이 찾아왔을 때 그들 과학의 실패도 동시에 온 것이었을까? 과학은 그러나 실패하지 않는다.

문화인류학자들은 구석기의 인과율 전체를 주술로 본다. 그러고는 당시의 과학자들을 주술사라 부른다. 문화인류학자들이 구석기의 인과율은 하나의 주술이었기 때문에 당연히 작동되지 않았고 그러므로 그들의 주술은 결국 몰락할 운명이라고 생각한다면 이것은 과거에 대한 편견이며 자신에 대한 오만이다. 구석기의 인과율이 잘 작동되지 않았을 때 구석기인들은 이 실패를 과학의 실패가 아닌 과학자의 실패로 보았다. 구석기인들은 지금의 우리가 업적이 없는 연구소장을 해임하듯이 그들의 과학자를 해임했다. 단지 해임의 형식이 달랐을 뿐이다. 영국 튜더가의 신하들에게 해임은 곧 죽음을 의미했듯이 구석기 주술사, 곧 과학자들의 해임 역시도 죽음을 의미했다. 평화로운 정권 교체는 아주 먼 훗날의 얘기이다.

세계의 물리적 실재에 대한 자연 과학적 신념의 종언과 함께 구석기시대가 끝나고 세계에 대한 그리고 스스로에 대한 이전과는 완전히 다른 새로운 신념의 시대가 시작된다. 신석기시대의 개시는 과학의 몰락과 함께한다. 이 같이 추론할 상당한 근거가 있다. 신석기시대로 진입하며 구석기시대의 자연주의와 환각주의는 극적으로 소멸하며 새로운 예술은 먼저 정면성의 암각화로, 다음으로 추상적 상징으로 특징지어진다.

구석기와 신석기는 단지 타제석기와 마제석기, 수렵채취와 정착

농경이라는 차이만으로 구분될 것은 아니다. 이 차이의 의미는 보다 근원적인 형이상학적 차이와 관련된다. 이 두 시대는 세계관을 달리한다. 구석기시대가 세계에 대한 실재론적 신념을 가지고 있었다면 신석기시대는 세계에 대한 경험론적 회의주의를 가지고 있었고 따라서 구석기시대가 과학의 시대였다면 신석기시대는 기술과 신앙의 시대였다.

과학의 의의

Raison-detre of Science

과학과 기술은 생각되는 만큼 원인과 결과의 관계를 이루지는 않는다. 과학은 기술보다는 오히려 철학에 가깝다. 그것은 하나의 세계관이며 공동체의 신념체계이기 때문이다. 이것이 과학이 오랫동안 자연철학natural philosophy이라 불린 소이이다. 과학과 달리 기술은 실천적이며 실증적이다. 그것은 물질적이고 정신적인 효용 위에 기초한다. 과학과 기술은 순수와 응용이 서로 먼 만큼 멀다. 과학과 기술 모두 세계의 물리적 측면과 관련되므로 둘은 서로 닮는다고 생각되어진다. 그러나 기술은 물질과 관계 맺지 물리적 세계상과 관련 맺지 않는다. 과학은 반면에 물질 위에 착륙하지 않는다. 그것은 오히려 인간의 상상력 위에 착륙한다. 철학이 하나의 픽션이라면 과학도 그렇다.

과학은 기술의 적용 동기와 그 실증적 유효성의 물리적 근거를 제시하고 또 그 한계에 대해 말해줄 수 있지만 그 자체가 기술은 아니며 더구나 기술을 인도하지 못한다. 윤리학이 우리 실천적 행위에 대한 참조이듯이 과학은 기술적 행위에 대한 참조이다. 또한, 윤리학이 우

리의 새로운 행동지침에 있어 매우 보수적이고 구태의연한 장애이듯이 과학도 새로운 기술에 대해 일반적으로 호의적이지 않다. 모든 세계관은 그것이 세계의 어떤 측면에 대한 것이든 고형화되고 정형화되기 때문이다.

고대와 중세에 걸쳐 유럽 세계는 나름의 과학 — 그들이 자연철학이라고 말하는 — 을 가지고 있었지만 아라비아 세계는 체계적 과학이라고 할 만한 것을 가지지 않았다. 고대 그리스는 특히 아리스토텔레스에 의해 과학적 세계관에 익숙해진다. 아리스토텔레스의 철학은 프톨레마이오스(Claudius Ptolemaeus, 90~168)의 천문학과 결합하여 중세 내내 유럽 세계에 과학적 지침을 제시한다. 그러나 아라비아 세계에는 이러한 것이 없었다. 물론 많은 민족과 세계가 과학이라고 할 만한 것을 가지지 않는다. 대부분의 경우 그 세계에서는 기술 수준조차도 보잘것없다. 문제는 아라비아 세계는 탁월한 기술을 지니고 있었다는 사실이다. 유럽 세계가 기술 없는 과학을 가지고 있었다면, 아라비아 세계는 과학 없는 기술을 가지고 있었다. 아라비아인들은 아리스토텔레스의 철학을 유럽 세계의 사람들보다 훨씬 많이 가지고 있었지만 화석화된 형태의 보존이었을 뿐이었다. 그들은 그의 과학에는 관심 없었다. 중세 말에 아라비아인들이 그들이 보존하던 아리스토텔레스의 저작을 유럽 세계에 전할 때 유럽 세계에서는 아리스토텔레스의 철학에 대한 폭발적 관심이 나타난다. 그것은 플라톤 철학이 결여한 과학을 가지고 있었다.

물론 과학이 있는 공동체가 그렇지 않은 공동체에 비해 어떤 우월

성을 갖고 있는 것은 사실이다. 과학은 공동체를 통합하는 기본적 이념을 제공하며 그 구성원에게 단일하고 통일된 세계관을 제시한다. 또한 과학이 요구하는 세계에 대한 포괄적 사유는 인간의 사유역량을 향상시키며 인간의 정신적 잠재성을 키운다. 과학의 이러한 측면이 공동체를 위해 봉사한다. 통합된 공동체가 갖는 위력은 대단하다. 그 공동체는 강한 응집력을 가지게 된다. 크로마뇽인들이 네안데르탈인을 몰락시킬 수 있었던 동기는 이것으로 추정될 수 있다. 네안데르탈인들은 어떤 과학적 세계관도 지니지 않는다. 그들은 과학적 신념을 가졌다는 증거를 제시하지 않는다. 그러나 크로마뇽인들의 벽화는 그들이 과학을 가졌다는 가설을 강하게 입증한다. 말해진 바와 같이 그 벽화의 양식은 세계에 대한 과학적 신념을 가졌을 때에만 가능한 것이기 때문이다. 크로마뇽인들은 아마도 상당한 정도의 통합된 조직을 형성했을 것이다. 공통의 과학은 그것을 가능하게 한다. 여기에 비해 네안데르탈인들은 지리멸렬했을 것이다. 아마도 아메리카 인디언들이 동일한 무장에도 불구하고 유럽인들에 몰락하듯 네안데르탈인들은 몰락했다. 분산된 크로마뇽인들의 거주지에서 동일한 양식의 벽화가 발견되고 동일한 양식의 비너스가 출토된다. 크로마뇽인들은 동일한 문명 위에 기초했지만 네안데르탈인들은 그렇지 않았다.

과학은 다름 아닌 세계의 총체성과 관련한 물리적인 통일적 설명이며 이것은 곧 그 위에 쌓아질 그에 준하는 정치적이고 사회적인 제도를 제시한다. 어떤 문화적 공동체든 동일한 과학적 신념을 필요조건으로 한다. 이것이 없다면 그것은 공동체가 아니다. 그러나 이것이

그 사회의 기술적, 생산적 우월성을 보증하지는 않는다. 오히려 반대이다. 과학자가 가난하듯이 과학적 신념에 매몰된 공동체는 가난하다. 고대 그리스는 페르시아보다 가난했고, 중세 유럽은 아라비아보다 가난했다. 과학혁명의 업적에 가장 큰 타격 — 데이비드 흄의 경험론에 의한바 — 을 가한 영국이 방적기와 증기기관을 발명하고 산업혁명의 선두에 나선다. 이러한 발명품들이 당시의 과학혁명에 어떤 것도 빚지지 않았다는 사실은 매우 중요하다. 방적기는 만유인력의 법칙과는 아무 관련 없다. 과학 이론은 주로 기술적 창안의 뒤를 따르며 기술의 과학적 근거를 제시한다. 그리하여 기술이 스스로의 작동원리를 확신할 토대를 마련한다. 그러나 과학이 곧 기술적 창안을 이끌지는 않는다. 신앙이 인본주의를 막듯이 과학은 기술적 창안을 막는다.

5

동굴벽화의 존재이유
Raison-detre of Cave painting

하나의 과학적 가설이 다른 하나의 가설로 바뀌는 것과 과학적 세계관 자체가 몰락하는 것은 엄밀히 구분되어야 한다. 전자가 소위 말하는 패러다임의 변화paradigm shift이다. 프톨레마이오스의 천문학이 코페르니쿠스의 지동설로 바뀐다거나 뉴턴의 물리학이 아인슈타인(Albert Einstein, 1879~1955)의 상대성 이론으로 바뀌는 것은 이를테면 패러다임이 바뀐 것이다. 이러한 변화는 기존 인과율의 실패에 의하지는 않는다. 기존의 물리적 패러다임보다 새로운 패러다임이 인과율을 더욱 경제적으로 표현할 수 있을 때 — 근검의 원칙the principle of parsimony에 준할 때 — 세계에 대한 새로운 해명이 나타난다. 단지 이것이다. 그러나 이 경우에도 과학 자체가 몰락하지는 않는다. 단지 과거의 과학이 새로운 과학으로 바뀔 뿐이다.

과학의 몰락은 우리 자신의 인식적 역량에 대한 새로운 고찰과 회의로부터 나온다. 즉 우리의 탐구와 사유가 세계를 향한 것이 아니라 사실은 스스로에 대해 말해온 것일 뿐이라는 각성이 싹틀 때 과학적

세계관 자체가 몰락한다. 우리에게 이해되는 바의 세계의 물리적 설명은 어쩌면 우리의 환각이었다. 우리는 우리의 감각인식을 들여다보며 세계를 보고 있다고 생각했다. 우리가 과학이라고 말한 것은 사실은 우리 감각인식의 집적과 마음의 기억이 고형화시킨 것에 구성원들의 동의가 더해진 것이었다. 본래적으로 삶과 세계는 하나이며 나의 언어는 단지 나만의 언어일 뿐이다. 각각의 언어가 지향해야하는 고형적 이데아의 존재에 대한 신념의 물리적 측면이 과학이다. 사실은 동의란 있을 수 없는 것이었다. 이러한 새로운 인식론에 의해 과학은 몰락한다. 이제 그 자리를 먼저 회의주의가 다음으로 신앙이 채운다.

　문화인류학자들은 구석기시대 말의 과학의 몰락을 주술의 몰락으로 보며 그것은 그들의 과학이 주술이었기 때문에 당연한 것이었다고 말한다. 만약 이들의 견해가 옳다면 플로지스톤 이론이나 에테르의 존재 이론 역시도 하나의 주술적 믿음이고, 프톨레마이오스의 천문학이나 뉴턴의 절대 좌표계도 하나의 주술적 믿음이다. 과학은 구성원들의 동의로 비준받는다. 만약 근대 세계에서 누군가가 적을 죽이는 주문을 하나의 유효한 행위로서 요구한다면 그때 그것은 주술이다. 왜냐하면, 근대인들은 거기에 동의하지 않기 때문이다. 현대의 과학철학자라면 어떤 인과율도 필연적인 것으로 보지 않는다는 견지에서 이 행위에 — 다른 행위에 대해서도 마찬가지겠지만 — 대해 인과적 의미를 부여하지 않을 것이다.

　전통적인 의미에 있어서의 과학의 견지에서는 주술은 "동시대의 공동체"가 일반적으로 믿는 인과율과는 배치되는 인과율의 시행이다.

우리는 과거를 현대의 잣대로 잴 수 없다. 문화인류학자들은 신석기시대의 신앙의 대두를 설명하기 위해 주술의 몰락을 말한다. 또한 문화인류학자들은 구석기인들의 주술의 몰락을 그들 인과율의 거듭된 실패에 기인한다고 말한다. 그러나 말한 바와 같이 어떤 인과율의 다발이 실패할 때 과학이 몰락한 것이 아니라 하나의 과학이 몰락한 것이다. 이조차도 과학의 역사에서 매우 드물게 나타났다. 과학혁명은 기적과 같다. 인과율은 실패하지 않는다. 과학자가 실패할 뿐이다. 새로운 과학자를 임명함에 따라 모든 것은 정리된다. 과거의 패러다임에 잠기든 새로운 패러다임을 받아들이든 과학은 실패하지 않는다. 신념이 실패하기는 매우 어렵다.

구석기 말의 몰락은 인과율의 실패에 의한 과학의 몰락은 아니었고 더구나 주술 — 사실은 과학인바 — 의 몰락은 아니었다. 세계관이 변했다. 과학적 세계 해명에 대한 신념 자체가 몰락했다. 지성의 존립이 실패했다. 회의주의가 대두된다.

구석기에서 신석기로의 이행은 이러한 과정을 밟는다. 구석기는 과학의 시대였고 신석기는 신앙의 시대였다. 또한, 신석기는 기술이 폭발적으로 나타난 시기이기도 하다. 고전적 예술이 과학적 신념과 관계되듯이 매체와 추상의 예술은 기술의 시대와 관계 맺는다. 이것과 관련해서는 다음 장인 "신석기 예술"에서 다시 논의될 것이다.

기독교에서 성상icon을 놓고 벌어졌던 뿌리 깊은 갈등과 파괴와 증오의 사건들은 성상은 신 그 자체의 원인을 이룬다는 소박하지만

불경스러운 구석기적 사고방식에 대한 인간적 집착과 신앙적 금제 사이의 갈등이었다. 만약 성상이 단지 신의 하나의 표상에 지나지 않는다는 자기 인식적 견지에서라면 성상이 파괴될 이유가 없다. "우상을 섬기지 말라"는 것은 신의 표상의 금지를 말하는 것이 아니라 신의 원인으로서의 실제적인 주술적 행위를 금지시키는 것이다. 성상에 의해 신을 예배한다는 것은 언제나 신은 자신의 의지에 부응해야 한다는 감춰진 인과율을 전제하는 것이었고 이것은 사제 계급의 입장에서는 용납할 수 없는 것이었다. 신의 의지는 반드시 자신들을 통해서 알려지고 운명에 대한 인간의 염원도 자신들을 통해서만 신에게 호소될 수 있어야 하기 때문이었다. 우상숭배는 사제 계급의 독점적 이익을 침해한다.

어떤 행위가 기원적 성격을 가지기 위해서는 먼저 실재와 표상의 분리가 진행되어야 하고 감각적 대상을 넘어서서 그 이면 존재하게 되는 정령의 세계, 다시 말하면 애니미즘적 세계의 탄생을 전제로 한다. 데카르트에 와서 확고해지는 이원론은 이미 신석기시대에 생겨나서 근대의 과학이 물질 이외의 것을 이 지상에서 축출할 때까지 존속했다. 구석기인들에게 영혼과 육체의 분리는 있을 수 없었다. 그들에게 이 세계의 존재와 자신의 삶은 완전히 우연한 것이었다. 그들은 기꺼이 먼지로 끝날 스스로의 삶을 받아들였다.

감각인식을 넘어서는 다른 또 하나의 세계를 가정함으로써 생기는 첫 번째 행위는 시체의 매장 행위이다. 시체를 매장한다는 것은 인간에게서 육체를 넘어서는 영혼을 가정하기 때문이다. 그러나 어떤 고

고학적 증거에 의해서도 구석기인들의 매장 행위는 없었다. 그들은 신과 정령과 영혼이라고 하는 '저 세계'를 가지지 않았다. 근대인들이 모든 것을 물질화하여 물리적 세계의 인과율만을 판단의 의미 있는 규준으로 생각했고 그렇기 때문에 전 시대의 신앙을 저버린 것과 마찬가지로 구석기시대인들 역시 세계의 단일한 물질성을 믿었으며 이 물질적 세계의 지배자로서의 자기 자신에 대해 확고하고 자신만만한 신념을 지니고 있었다.

그러므로 구석기인들의 회화에서 종교의 기원적 성격을 찾으려 하는 것은 오류이다. 왜냐하면, 기원은 표상을 통해 실재에 다가가려 하기 때문이다. 공감 주술이나 전파 주술 등으로 알려진 주술적 행위는 적어도 구석기시대 사람들에게는 하나의 미신적 혹은 종교적 행위였다기보다는 철저한 인과율에 의해 구성되는 독립변수였다. 엄밀히 말하면 구석기시대 사람들에게 주술적 행위는 없었다. 그들은 과학적 — 엄밀히는 기술적 — 행위를 한 것이다.

예술이 앙가주망engagement적 성격이 정도에 따라 넓게 펼쳐진 하나의 스펙트럼이라고 가정할 때 예술을 위한 예술이 그 자기 충족적 성격에 있어 한쪽 극단에 있다면 구석기시대인들의 동굴벽화는 가장 현실참여적인 것 어쩌면 현실 그 자체였기 때문에 거기에서 무목적적인 예술적 동기를 전혀 찾을 수 없다는 점에 있어서 그 반대쪽 극단에 있다고 할 수 있겠다. 그들에게 벽화 속의 동물은 실재 그 자체였으며 자신들의 생존 도구였고 삶 그 자체였다.

이제 구석기시대인들의 회화에 대한 두 가지 탐구 주제가 모두 답을 얻은 듯하다. 먼저 그림의 존재 이유는 인과율의 원인으로서이다. 요리사가 요리의 재료를 모아놓고 흡족해했듯이 그들은 동물의 그림에서 미래의 영양분을 보았다. 다시 말하면 그 그림은 그들에게 있어 하나의 과학기술적 가정이었다. 앞으로 수만 년이 흘러 현재의 우리에게 의미 있는 모든 것이 완전히 폐허로 변하고 미래의 우리의 후손들이 우리를 단지 호모 에렉투스로만 바라볼 때, 그리고 우리 현재의 문자들이 3천 년 전의 크레타인들의 선형문자처럼 해독 불가능한 것이 될 때, 미래인들에게 우리의 실험실의 장치들이 그들의 인과율과는 상관없는 하나의 주술에 지나지 않는 것으로 보여질 것처럼 2만 년 전의 호모 사피엔스들은 그들 과학기술의 잔존물들을 마치 주술인 것처럼 우리에게 남겨놓았다.

다음으로 그 벽화들이 자연주의적인 이유는 간단히 말해 구석기시대는 과학의 시대였기 때문이었다. 그들은 자신들의 이해력과 기술에 대한 신념을 가지고 있었다. 이것은 예술의 이념과 관련하여 매우 중요한 통찰이다. 이해 가능하고 통제 가능한 세계에 대한 신념은 언제나 자연주의적이고 사실적이고 환각적인 예술을 낳는다는 가정은 새롭지만 중요한 것이다. 이러한 일반화는 앞으로 전개될 모든 시기의 예술에 있어 잘 들어맞는다. 이러한 일반화하에서 예술은 우리에게 그들 시대에 대해 많은 것을 말해줄 것이다.

NEOLITHIC ART

II

신석기 예술

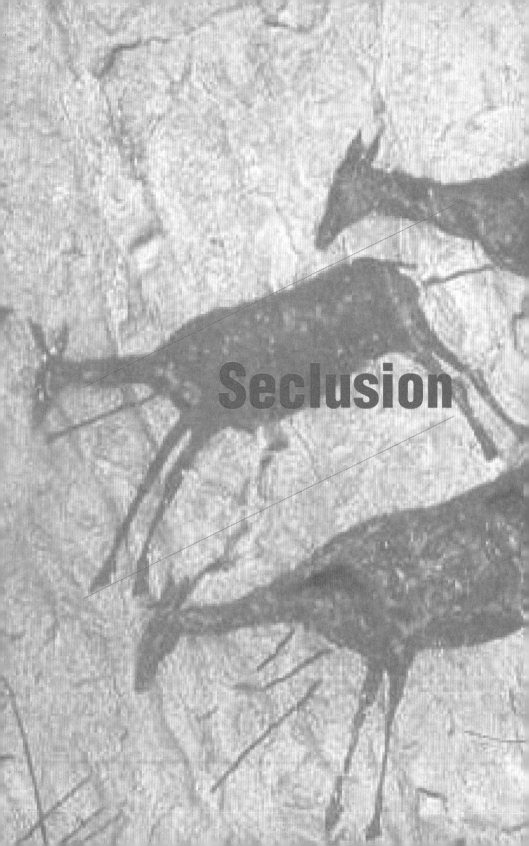

Seclusion

단절

1

단절

Seclusion

구석기 회화와 신석기 회화 사이에는 커다란 단절이 존재한다. 구석기 동굴벽화에는 색채와 묘사와 모델링에서 다채로운 풍부함이 있었다. 손쉽게 획득되었다고는 믿을 수 없는 그러한 자연주의적이고 환각적인 기법을 신석기시대 사람들이 포기한 순간 그들은 구석기시대 사람들이 믿어왔던 것과 같은 종류의 세계관을 더 이상 받아들이지 않았다는 것은 분명한 사실이다. 아니면 그들에게 무엇인가 새로운 종류의 세계관이 대두한 것이고 그러한 세계관하에 예술 역시도 전과 같을 수는 없었을 것이다.

신석기시대의 유물은 비교적 풍부하게 남아있고 그중 어떤 것은 상대적으로 구석기적 이념을 반영하는 것도 존재한다. 어떤 벽화나 조각은 풍부한 색채의 모델링을 지니고 있다. 이것은 아마도 시대에 뒤진 부족의 초라한 유물일 것이다. 오늘날에 태연히 그려지는 유치한 자연주의적 회화와 마찬가지의. 신석기시대와 그 이후에 계속되는 이집트 미술의 경향은 확실히 새로운 시대의 예술은 추상화를 향하고 있

었다는 사실을 보여준다. 신석기 내내 추상으로 진행되던 예술은 이집트 시대에 와서 가까스로 자연주의를 회복해 나간다.

새로운 양식
A New Style

신석기시대의 예술은 '보는 바대로의 세계'를 따르지 않는다. 다시 말하면 그들의 예술은 시각적 충실성을 따르는 양식이 아니라 오히려 우리의 시각적 통일성을 해체하고 재구성하여 사물을 기하학적으로 재배치하는 양식이다. 그것은 감각적이라기보다는 사유적이고 시각적 optical이라기보다는 개념적conceptual이다. 이제 점과 선과 면이 그들이 사물을 표현하는 양식이 되고 이것은 우리가 추적할 수 있는바 인류의 역사에 있어 처음으로 발생한 형식주의formalism의 예술이다.

이 형식주의는 물론 플라톤적 형식주의는 아니다. 플라톤의 형식주의와 거기에 준하는 고전적 신념은 개별적이고 감각적인 것들을 유출시키는 것으로서의 이데아이다. 그러나 신석기와 현대의 형식주의는 지성의 몰락과 세계로부터의 소외의 표현이다. 이것과 관련해서는 《현대예술; 형이상학적 해명》편에 자세히 기술했다.

이러한 예술 양식에 있어서의 단절이 사회적 단절에 준한다고 말한다면 만약 사회가 이념과 일치해서 변화하는 것으로 이해한다면 그

자체로 틀린 말은 아니다. 그러나 사회의 변화는 이념의 변화와 일치하지 않는다. 사회적 변화는 심지어 마르크스(Karl Marx, 1818~1883)가 추정했던 것과는 다르게 기술적 변화와도 일치하지 않는다. 산업혁명 이래 엄청난 기술적 변화가 있어왔지만 당시의 정치혁명에 의해 발생한 자본주의적 사회는 현재도 그대로이다. 예술 양식은 세계관에 준하는바 새로운 세계관은 왕왕 새로운 사회에 동반되지 않는다. 결국, 예술 양식의 단절에 대한 설명은 세계관의 단절로 설명되어야 한다.

17세기의 과학혁명은 엄청난 세계관의 변화를 불러왔다. 우주의 중심에 있던 지구는 은하계의 변방으로 밀려났고 정지되어 있던 지구는 이제 태양을 도는 운동을 하고 있으며 인간이 신의 우주 창조의 목적이긴커녕 우주의 비천한 먼지에 지나지 않는 것이었다. 그러나 이러한 세계관의 혁명은 별다른 기술적 사회적 변동 없이 발생했다. 이 경우 오히려 세계관의 변화가 사회적 관계에 영향을 끼쳤다. 그러므로 예술 양식은 세계관에 입각해야 한다. 삶과 우주를 바라보는 시각의 변화가 양식의 변화를 부른다. 그러나 물리적 존재로서의 인간이 몰락할지라도 인간 자신이 몰락하지는 않는다.

표현주의와 형식주의
Expressionism and Formalism

신석기시대 예술로 유명한 것 중 하나는 스페인의 레미기아 Remigia에서 발견된 〈행군하는 전사marching warriors〉이다. 이 소품은 바위 위에 그려진 것으로서 그 형식과 채색에 있어 구석기의 동굴벽화와는 완연히 차별된다. 여기에서는 구석기의 동굴벽화의 박진성과 채색의 화려함이 없다. 신석기인들은 단지 검은색만으로 활과 화살을 쥔 다섯 명의 전사를 아름답게 표현하고 있다. 이 그림을 말레비치(Kazimir Malevich, 1879~1935)의 것이라 해도 믿을 정도이다. 말레비치의 〈달리는 남자the Running Man〉는 이 그림과 흡사하다. 신석기시대의 이 그림의 완성도는 놀라울 정도이다. 우리는 19세기 말과 20세기 초의 일군의 예술가들을 표현주의자라 부른다. 루오(Georges Rouault, 1871~1958), 청기사파(Der Blaue Reither), 뭉크(Edvard Munch, 1863~1944), 말레비치 등의 예술가들이 몰두한 양식은 근본적으로 스페인의 이 회화와 같은 종류의 양식이다.

말한 바대로 예술 양식과 형이상학적 세계관은 뗄 수 없다. 신석

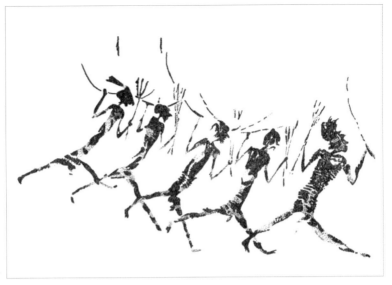

▶
스페인 레미기아,
행군하는 전사

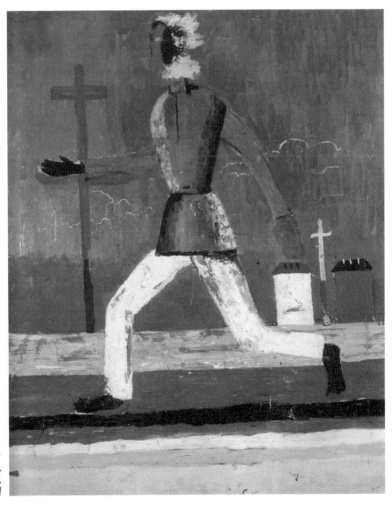

▶
말레비치,
달리는 남자,
1932년

기시대 초기의 이 예술 양식이 세기말의 표현주의 양식과 같다는 것은 이 두 시대가 무엇인가를 공유하고 있다는 사실을 말한다. 19세기 말에 인간 지성이 몰락한다. 말해진 바대로 흄이 지성의 포괄성과 보편성에 최초의 의심을 제기한 이래 지성은 계속 몰락해 왔다. 두 개의 세계가 지성을 대체해 간다.

하나는 표현주의이고 다른 하나가 형식주의이다. 물론 이 두 양식 모두 세계에 대한 르네상스적 재현을 포기하고 있다는 점에서는 같다. 표현주의는 지성을 동물적 즉자성으로 대치한다. 그것은 인간의 심연에 자리 잡은 동물로서의 본능 위에 착륙한다. 인간의 본질이 지성이 아니라 단지 하나의 생존을 위한 본능이라는 사실은 19세기와 20세기에 걸쳐 쇼펜하우어(Arthur Schopenhauer, 1788~1860), 니체(Friedrich Nietzsche, 1844~1900), 프로이트(Sigmund Freud, 1856~1939) 등의 폭로주의자들에 의해 밝혀지게 된다. 초기 신석기시대인들은 인간성의 본질에 대한 통찰에 있어 19세기 말과 20세기 초의 사람들과 많은 것을 공유한다.

〈행군하는 전사〉로부터 천 년쯤 후에 그려진 것으로 추정되는 카탈 후유크Catal Huyuk의 〈화산 폭발 전경〉(6150BC) 밑에 그려진 완전히 추상적인 문양들은 고고학자들에겐 수수께끼이다. 이것은 무엇이며 무엇을 위한 것인가? 그것은 철저히 형식주의적인 문양들이다. 우리는 이 문양들이 무엇을 재현하고 있는가를 해독해내지 못하고 있다. 어쩌면 이 문양은 재현이 아닐지도 모른다.

본격적인 추상화는 우리 마음의 투사이지 세계의 재현은 아니다.

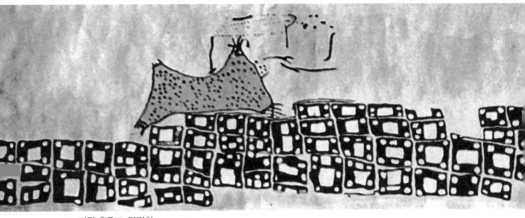

▲ 카탈 후유크, 암각화

카탈 후유크의 이 벽화는 무엇의 재현은 아니다. 그것이 굳이 재현이라고 한다면 그것은 세계에 대한 것이 아니라 우리 세계에 대한 우리 기호 체계의 재현이다. 다시 말하면 그것은 아마도 하나의 언어체계일 것이다. 언어는 일종의 그림이다. "논리적 그림이 세계이다.Logical pictures are the world." 라고 비트겐슈타인이 말했을 때 그는 기호 언어 sign-language 체계가 세계에 대한 일종의 그림으로 작동한다는 사실을 말하고 있다. 소쉬르와 퍼스(Charles Sanders Peirce, 1839~1914) 역시도 언어는 세계와 독립한 것으로서 단지 계약관계에 의해서만 세계와 관계 맺는다고 말한다. 기호는 세계와 관련된다. 그러나 그것은 세계의 재현으로서가 아니다. 거기에 단지 하나의 언어체계가 세계에 대한 그림처럼 존재한다. 그리고 그것이 곧 세계이다. 기호와 세계는 단지 마주 보고 있을 뿐이다. 카탈 후유크의 벽화는 이 기호체계일 것이다. 그것은 언어이며 어떤 정보를 전달하고 있었을 것이다.

아리스토텔레스는 "예술은 자연을 닮는다."고 말한다. 이때 아리스토텔레스는 자연을 포착하는 인간 지성을 가정하고 있다. 그러나 이것은 실증주의자들에게는 순진한 세계관이다. 인간 지성은 세계의 얼굴이 아니라 스스로의 얼굴에 대한 묘사일 뿐이다. 인간은 태생적으로 자연에서 유리된다. 인간이 무엇인가를 재현하여 그것을 자연의 모습이라고 주장한다면 그는 자기의 얼굴을 자연으로 믿고 있을 뿐이다. 자연은 인간에게 문을 열어 주지 않는다. 자연과 인간 사이는 이미 인간의 감각인식이라는 벽에 의해 차단되어 있다. 인간이 보는 것은 스스로의 감각인식일 뿐이다. 따라서 자연에 대한 고전적 재현은 오만이며 무지이다. 세계는 단지 기호체계이다. 그리고 이 기호체계의 심미적 표현이 추상예술이다.

카탈 후유크의 벽화는 현대의 몬드리안(Piet Mondrian, 1872~1944)의 회화와 놀랍도록 닮아있다. 몬드리안의 회화는 추상적 기호의 배열로서 세계를 대치하고 있다. 거기에 우리를 유출시키는 자연이 없다면 우리 삶을 가능하게 하기 위해 기호의 논리적 배열이 있어야 한다. 누구도 이 논리logic의 정체와 기원을 모른다. 그것은 인간에게 부여된 숙명이다. 그러나 자기 인식적 숙명이다. 모두가 단일한 체계의 논리형식logical form에 갇혀 있다. 그 형식의 한계가 나의 한계이며 세계의 한계이다. 카탈 후유크의 거주민들은 세계에서 소외되어 있다는 사실을 뼈저리게 느끼고 있었을 것이다. 그들은 세계의 형식logical form에 대해 말할 수 없었고 그 형식을 유출시킨다고 믿어지는 근원 — 무형식의 공허한 세계에 형식과 빛을 도입한 창세기의 제1

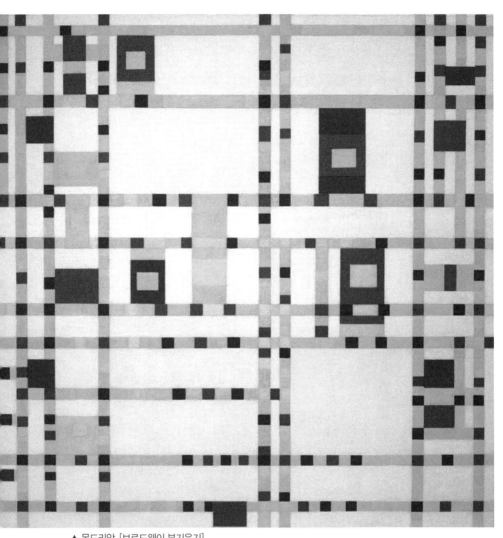

▲ 몬드리안, [브로드웨이 부기우기]

원인이라고 말해지는 — 의 존립의 동기는 단지 침묵 속에서 지나쳐야 할 것으로 치부해야 했다. 그러나 동시에 세계에 대한 창조자로서 무한대의 자유를 느끼고 있었을 것이다. 형식만 지킨다면 무엇이 불가능한 것인가. "참 진리가 자유를 주리라."

Ancient Art;
A metaphysical interpretation

Collapse
of Paleolithic
World View

구석기적 세계관의 붕괴

1

기법의 문제
Technical Problems

도대체 어떠한 일이 발생한 것인가? 왜 그들은 그들의 감각적 역량을 당연한 것으로 받아들이지 않았을까? 왜 그렇게 자신만만하고 자유로웠던 자연주의적 화려함을 저버리고는 기하학적 단순함으로 만족했을까?

표현의 기술적 퇴보가 그 원인이 아니었던 것은 분명하다. 왜냐하면, 인류는 획득한 기술을 후세에 전수하는 동물이기 때문이다. 우리는 본능과 생물학에 매여 있기보다는 문화에 의해 스스로를 자유롭게 하는 동물이다. 물론 어떤 기법이 재현 불가능할 정도로 잊히는 경우도 있다. 그 경우 기술적 부족이 예술적 완성도를 떨어뜨릴 수도 있다. 그러나 그 경우조차도 망각은 부족한 예술적 재현 능력의 원인이라기보다는 그 결과이다. 즉 새로운 세계관이 과거의 예술을 포기할 때에 과거의 재현 능력을 가능하게 했던 예술적 기술이 소멸한다. 이 예술적 기술의 소멸이 궁극적인 망각을 부르게 된다.

에드워드 기번(Edward Gibbon, 1737~1794)은 그의 《로마제국 쇠

망사》에서 제국 말기에 그리스 고전주의 양식의 기술적 성취가 불가능해졌다는 사실을 개탄한다. 그는 콘스탄티누스 황제(Constantinus I, 274~337)의 개선문의 부조를 위한 고전적 예술에 능란한 예술가가 없었다고 말하며 그것을 기법상의 퇴보라고 말한다. 그는 때늦은 실재론적 계몽주의자로서 지적존재로서의 인간의 가치는 지성의 발현에 있다고 믿었다. 기번이 현대예술에 대해 어떻게 말했을까? 현대도 문명의 퇴보에 의해 르네상스 고전주의의 성취를 재현하는 것이 불가능해졌다고 말할까? 만약 과제로 주어진다면 예술학교 학생들은 언제라도 페이디아스의 부조나 페루지노(Pietro Perugino, 1450~1523)의 회화를 재현할 것이다.

물론 앞으로 더 많은 시간이 흐르면 고전적 예술의 재현이 기술적으로도 불가능해질 것이다. 그러나 이것은 먼저 자발적인 포기의 결과이다. 피카소나 몬드리안의 습작들은 전 시대의 어떤 예술가에도 뒤지지 않는 기술적 능란함을 보인다. 그러나 그들은 고전적 재현을 포기한다. 자발적으로.

이러한 추론에는 우리 눈앞에 보이는 또 다른 예증이 있다. 근대에서 현대로의 이행에도 구석기시대에서 신석기시대로의 이행과 동일한 예술적 역사가 있다. 르네상스 이래 인상주의에 이르기까지 예술은 자연주의적이고 환각적인 기법에 있어 모든 성취를 다 이루었다. 그러나 현대는 이 기법을 자발적으로 포기한다. 현대예술의 특징 중 하나는 그 다양한 변주에도 불구하고 구상적 재현을 포기했다는 사실에 있다. 만약 구상적 재현이 있다면 그것은 단지 부정되기 위해서이다(신

사실주의). 현대는 기술적 퇴화나 재현 능력의 부족 때문에 자연주의나 환각주의를 포기한 것이 아니다. 현대가 바라보는 세계, 현대가 스스로의 역량에 부여하는 의미 등은 근대의 그것들과 현격히 다른 종류의 것이다. 근대에서 현대에 걸쳐 발생하는 자연주의로부터 기하학주의로의 이행 역사도 그 기술적 결여에 의한 것은 아니었다는 사실을 아는 우리가 신석기시대에도 동일한 결론을 유도하는 추론을 적용시키지 않는다면 우리는 그들을 매우 부당하게 대하는 것이 될 것이다. 그들의 자연주의적 양식의 포기는 그들 세계관의 변화에 따르는 필연적인 것으로서 자발적인 것이었다고 추론하는 것이 타당성 있다.

예술의욕Kunstwollen과 기법Technik의 관계는 예술사회학이 일반적으로 가정하는 바와 같이 그렇게 중요한 주제를 구성하지는 못한다. 예술사에 대한 주의 깊은 탐구는 언제나 새로운 예술적 기술이 새로운 양식을 탄생시키기보다는 새로운 세계관이 새로운 양식의 예술의욕을 불러일으키고 이러한 심리적 동기가 결국 새로운 예술기법의 창조에 이르게 되는 것이 진실이라고 말한다. 다른 모든 경우에서와 마찬가지로 예술에 있어서도 "뜻이 있는 곳에 길이 있다."

중세 고딕 건조물에 있어서의 예술의욕과 기법은 매우 커다란 논쟁거리였다. 아마도 건축기술상 고딕 성당처럼 획기적인 것도 없었을 것이다. 고딕 건조물은 교차 궁륭ribbed vault과 공중부벽flying-buttress 등의 새롭고 혁신적인 토목공학적 기술에 입각한 것이었다. 예술사학자들은 이러한 공학상의 발전이 고딕 건조물을 가능하게 했다고 보통 말한다. 그러나 고딕 건조물의 구조를 세밀하게 연구하면 할수록 이러

한 기술상의 형식은 결국 첨형 아치pointed arch에 종속된다는 사실을 발견하게 된다. 중세 말에 살고 있던 사람들은 끝없는 천상적 희구를 가지고 있었고 이것이 첨형 아치와 같이 날카롭고 높게 솟은 건조물을 요구했다. 고딕 성당의 나머지 요소들은 결국 첨형 아치를 가능하게 하기 위한 부속물에 지나지 않게 된다. 첨형 아치에 대한 요구가 기술 상의 혁신을 불러왔지 그 역이 사실은 아니다.

여기에 더해 새로운 발견이 있었다. 고딕 시대보다 상당히 이전에 교차 궁륭과 공중부벽이 이미 존재했었다. 프랑스 남부와 영국의 많은 건조물들이 고딕 건축물이 아니었음에도 불구하고, 그 건물의 높이가 상당한 수준이 될 때에는 교차 궁륭과 공중부벽을 사용했다. 고딕 건축가들은 그들의 새로운 요구에 따라 기존에 존재했던 기술을 가져와 썼을 뿐이었다.

말한 바와 같이, 자신이 우주를 이해할 수 있다고 믿을 때에는 자연주의적 예술이 융성한다. 그들에게 우주는 너무도 분명하게 이해되고 조종될 수 있는바, 그들의 감각적 경험이 알 필요가 있는 모든 지식이다. 그들에게는 이 물질적 세계의 이면이나 천상에 존재하며 우리가 알 수 없는 어떤 원칙이나 변덕에 의해 이 세계에 영향력을 행사하는 '제3의 힘'의 존재는 없다. 다시 말하면, "이해되는 바로의 세계"라는 세계관은 가차 없는 유물론적 진행 과정을 밟으며 우리의 과학 이성에 대한 신뢰를 싹트게 하고 세속적 세계관을 자리 잡게 만든다.

2

붕괴와 새로운 세계
Collapse and A New World

신석기시대의 기하학적 양식은 이러한 세계관의 붕괴의 결과에 지나지 않는다. 이 붕괴는 왜 시작되었으며 어떻게 진행된 것일까? 이 의문에 대하여는 기껏해야 우리의 상상과 추측만이 유효할 뿐이다. 먼 시대에 인류에게 발생했던 세계관의 변화와 관련하여 우리에게 남아 있는 어떤 사료도 없다. 그 시대는 인류의 선사시대에 속한다. 이 경우 우리는 역사적 지식에 의해 그 시대를 이해하기보다는 고고학적 유물에 입각해 그 시대에 대한 추론을 전개하게 된다. 이 추론에서는 역사시대에 있어서의 세계관의 변화에 대한 유비가 매우 유효하다. 근대 말에 인류는 자신들의 과학에 부여했던 신뢰를 더 이상 갖지 않게 되었다. 과학이 실패한 것일까? 그렇지 않다. 과학은 실패하지 않는다. 단지 과학의 적용이 실패할 뿐이다.

여러 번의 기우제에도 불구하고 비가 오지 않는다거나 증오하는 대상의 인형 심장에 송곳을 꽂았음에도 불구하고 그는 나보다도 더욱 건강하고 끈질기게 살고 있다거나 동굴벽화에도 불구하고 사냥은 끝

없는 실패로 귀결되었을 수도 있었을 것이다. 그러나 일단 확립된 세계관은 몇 번의 예외 때문에 붕괴되지는 않았다. 오히려 그들은 우리가 어떤 행위에 있어 실패했을 때 그러하듯이 자기가 시행한 과학적 원칙 어디엔가 잘못된 것이 있는가를 먼저 반성했을 것이다. 그들의 과학은 우리의 과학이 그러하듯이 임의적인 것은 절대로 아니었다. 그들의 원칙은 입헌적인 것이었다. 그들은 기우제를 지내는 양식의 어딘가에 잘못이 있다고 생각했거나 그들의 과학자가 그린 그림의 어딘가에 잘못된 요소가 있을 것이라고 생각했거나 송곳을 꽂는 순서나 횟수에 문제가 있었다고 생각했을 것이다. 어떤 극단적인 경우에는 잘못된 과학적 인과율만을 구성해낸다고 믿어지는 그들의 과학자를 살해하고 새로운 과학자를 내세울 수도 있었을 것이고 심지어 어떤 경우에는 그들의 기존의 과학자에게 새로운 과학자를 도전시키기도 했을 것이다. 결투에서 이기는 쪽이 더 유능한 과학자로 인정받게 될 터였다.

그럼에도 불구하고 이것 때문에 과학 자체가 의심받지는 않는다. 하나의 과학은 의심받을 수 있다. 그러나 과학적 세계관이 의심받지는 않는다. 과학에 대한 의심은 지성적 존재로서의 인간, 즉 homo sapiens를 의심하는 것이기 때문이다. 이것은 심각한 문제이다. 그러나 실제로 그러한 일이 발생했다. 인간의 스스로에 대한 성찰은 "내가 무엇을 아는가?"라는 의문을 품게 만든다. 이러한 의심에서 인간의 지적 역량에 대한 의심까지는 한걸음이다. 지적 존재로서의 스스로에 대한 의심은 과학을 포기하게 만든다. 세계는 의문과 신비의 대상이다. 인간은 감각의 벽을 뚫고 세계에 닿을 수는 없었다. 인간은 마야의 베

일을 찢을 수 없다.

어쨌든 비밀은 숨어있지만은 않는 법이다. 결국, 그들이 믿어왔던 인과관계는 전면적인 오류라는 사실이 드러났을 것이다. 자연 세계에 대한 그들의 이해와 그 조작 가능성은 사실은 휘황한 착각에 지나지 않는 것이었고, 자연 세계의 작동은 자신들이 이해할 수도 조작해낼 수도 없는 어떤 신비스러운 것이 되었다. 이제부터의 그들의 항해는 더 이상 목적지를 향하는 것도 아니었고 의미가 있는 것도 아니었다. 그들의 탐구는 단지 망망대해를 표류하는 것이었고, 그들의 세계는 자신을 도저히 파악해낼 수 없는 어떤 힘에 의해 멋대로 조종되는 것이 되고 말았다.

Ancient Art;
A metaphysical interpretation

A New Ideology

새로운 이념

실존주의
Existentialism

　통합된 세계의 해체는 먼저 지적 회의주의와 정신적 공황의 상태에 이른다. 신석기시대인들은 최초의 실존적 고통을 겪었을 것이다. 실존주의의 형이상학은 이해되지 않고 대답 없는 우주에 대한 자신의 소외와 고독이다. 우주의 존재 의의가 밝혀져야 자신의 존재 의의도 밝혀지고 우주의 질서가 존재해야 스스로의 행위가 의미를 획득하게 된다. 지상적 삶의 궁극적 의미는 세계에 대한 통일적 이해이다. 이것이 없을 경우 삶은 동요와 불안과 혼란 속에 있게 되고 우리는 길을 잃고 우주를 헤매는 하나의 행성이 되고 만다. 우리는 버려진 존재이고 방향도 의미도 상실한 채로 무의미하고 고통스러운 일상을 영위하게 된다. 이때 인간은 탐욕과 권태 사이를 오간다. 무의미를 잊기 위해 계속 새로운 욕구를 가져야 하기 때문이다.

　물론 이것은 우주의 책임도 신의 책임도 누구의 책임도 아니다. 이것은 단지 자기 인식의 문제이다. "버려진 존재forsaken being"는 상투어구이다. 새롭게 버려진 것은 없다. 인간은 스스로의 지성과 거기

에서 비롯되는 스스로에 대해 환상을 지니고 있었다. 이 오만이 겸허로 대치되어야 한다. 좌절감과 더불어. 이 경우 생존의 보장과 물질적 풍요는 우리의 행복을 위한 커다란 영향력을 지니지는 못한다. 이때에는 향락조차도 야유적이고 자포자기적인 것이 되고 만다. 우리가 헤밍웨이(Ernest Hemingway, 1899~1961)와 피츠제럴드(F. Scott Fitzgerald, 1896~1940) 등에게서 발견하는 향락과 파티는 무의미와 죽음을 전제로 한 것이다.

2
실존주의와 형식주의 예술
Existentialism and Formalism

신석기시대인들이 최초로 농경을 시작했고 이것이 자연계의 규칙성을 전제로 하고 또한 치수와 농경을 위한 질서 잡힌 사회를 요구했기 때문에 그들의 예술은 규칙성과 구성력을 지닌 기하학적 양식을 가진다고 대부분의 역사가들이 간단하게 말해왔다. 그러나 이렇게 추론하는 예술사학자들은 사태를 너무 피상적으로 단순하게 보고 있다. 양식과 생산양식은 일치하지 않는다. 그리스는 전체적으로 농경사회였지만 완벽한 자연주의적 성취를 이룬다. 반면에 상당한 정도의 경제활동의 자유를 누리는 현대는 오히려 기하학적 양식을 선택한다. 한마디로 예술 양식은 경제활동의 등가물을 갖지는 않는다.

신석기시대인들이 농경과 정착 생활을 시작했고 또한 촌락을 구성하여 구석기시대인들에 비해 상대적으로 더 안전하고 풍요로운 삶을 구성했기 때문에 그들 삶이 좀 더 편안하고 행복했을 것이라는 가정은 잘못된 상상에 입각한 추론이다. 신석기시대인들이야말로 우리가 아는 바 낙원에서 추방된 최초의 인간으로서 소외와 공포 속에서

덧없는 실존적 삶을 살아간 최초의 인류일 것이다. 이들에게 자연주의적 양식의 예술은 불가능하다. 이들에게 자신의 감각적 다채로움 가운데에서의 행복은 없다. 이들은 자신들의 삶을 규제하는 원칙은 자신들이 알 수 없는 미지의 것이고 스스로의 지구는 사실상 상실된 것이며 자신들 역시도 스스로는 전혀 이해할 수도 영향력을 행사할 수도 없는 어떤 미지의 힘에 의해 자신의 운명이 결정된다는 세계관을 지니게 된다. 이것은 망향의 감정과 동시에 '기하학적 견고성'을 구축하겠다는 의지를 부른다.

간단히 말하면 스스로가 독립적인 의지를 지닌 채로 자신의 지적 역량에 대한 자신감을 가질 때 외부 세계는 감각인식과 그로부터 종합된 총체성에 의해 파악되고 예술은 자연주의적 형태를 지닌다. 그러나 자신이 바라보는 세계가 허상이 아닌가 하는 의심이 들 때, 이 세계는 낯선 것이 되어가고 표현은 기하학적 추상예술로 선회한다. 감각은 미망이고 자신의 지성은 무의미 이외에 아무것도 아니다. 그는 내면으로 가라앉게 되고 외부 세계를 바라보기보다는 자신의 안쪽을 들여다보게 된다. 이제 감각이 외부 사물의 윤곽을 따라가기보다는 오히려 자신이 구성한 견고한 이미지를 외부 세계에 투사한다. 즉 자신이 조성한 이미지에 외부의 모습을 부가시킨다. 세계란 자신의 창조이다. 이러한 일은 신석기시대에 최후로 발생한 것은 아니다. 이것은 세잔이 현대예술을 불러들이며 되풀이되는 과정이다.

제리코Jericho에서 발굴된 신석기시대의 두상의 모습은 전혀 자

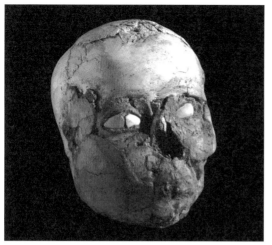

▲ 제리코에서 발굴된 두개골

연주의적이지 않다. 제리코의 신석기인들은 죽은 사람의 두상에 석고를 붙이고 눈에는 조개껍질을 붙인 많은 두상을 만들었다. 이 두상은 영원 속에 고정된 모습을 보인다. 거기에는 생명의 발랄함이나 표현의 다채로움이 없다. 이 두상의 목적은 분명하다. 거기에 죽은 자의 영혼을 가두려는 것이다. 그러나 이들은 죽은 자의 개성에는 관심을 보이지 않는다. 이 두상은 최대한 간결하게 천편일률적으로 만들어졌다. 신석기인들은 자신의 감각이 포착하는 다채로운 모습에는 관심이 없었다. 다양함과 개성은 그들에게 환각이고 잉여이다. 그것들은 그 쓸모를 잃는다.

구석기시대 회화가 자연주의적인 이유는 동물을 잡기 위한 주술적 목적을 가진 이 그림들은 그 목적을 달성하기 위해 실제 동물과 닮아야 했기 때문이라고 종종 설명되어 왔다. 그렇다면 각각의 영혼을 가두어야 할 두상들이 왜 그 두개골의 주인과 가깝게 닮으면 안 되는가? 표상이 실재와 닮으면 닮을수록 그 주술적 효과가 크다면 신석기

시대의 두상들은 어떤 표상적 기능도 못했을 것이다. 구석기시대의 동굴벽화가 표상도 아니었고 표상이 실재와 닮았을 때에 주술적 효과가 더 큰 것도 아니었다. 구석기시대에는 표상도 없었고 주술도 없었다. 더구나 표상과 실재가 자연주의적으로 닮아야 할 이유도 없었다. 현대는 표상의 시대이다. 화장실의 남녀 칸을 가리키는 표상들과 교통 표지판들을 볼 노릇이다. 오히려 표상이 간결하면 간결할수록 즉 추상화되면 추상화될수록 더욱 유효하다.

Animism and Geometric Style

애니미즘과 기하학주의

신앙
Faith

　인식적 좌절과 형이상학적 회의주의를 구한 것은 영혼의 세계였다. 실존적 절망은 세 개의 세계 중 하나를 택하게 만든다. 하나는 향락주의이고 다른 하나는 신앙이고 다른 하나는 현존이다. 완전히 다른 세 개의 세계관은 사실상 하나의 뿌리를 가진다. 우리는 신석기인들의 향락과 현존의 삶에 대해서는 아는 바가 없다. 그러나 그들의 신앙에 대해서는 무엇인가를 안다.

　신석기인들에게는 이승을 넘어선 다른 하나의 세계가 있다는 생각, 육체와는 분리된 영혼의 세계가 있다는 생각이 들었다. 세계가 자신들의 지성적 역량으로 해명되는 바가 아니고 세계의 작동이 자신들의 과학과는 아무 관련 없이 진행된다는 세계관이 그들을 지배했을 때 신석기인들은 이 미지의 세계의 주인이 따로 존재하고 세계의 운행은 그 미지의 주인에 의한 것이라는 확신을 하게 되었다. 좌절을 실존적으로 견디라는 철학은 20세기에 들어서야 가능하게 되었다. 심지어는 파스칼(Blaise Pascal, 1623~1662)까지도 좌절로부터의 구원을

신에게 구하라고 말한다. 신석기시대는 바야흐로 신의 세계로 들어가고 있었다.

애니미즘animism과 진정한 신앙을 구분하는 것은 신학자들과 신앙인들의 문제이다. 이 구분은 언제나 까다롭고 어렵다. 예술사에서 중요한 것은 이 둘의 구분보다는 둘의 동질성이다. 경험에서 시작되는 귀납추론에 의해 가능한 과학과 그러한 추론의 가능성을 완전히 부정하는 영혼의 세계를 구분 짓는 것은 애니미즘과 신앙을 구분 짓는 것보다 훨씬 포괄적이다. 전자는 철저히 유물론적 입장에 서지만 후자는 반유물론적 입장에 선다. 즉 신앙과 애니미즘은 반유물론적이라는 점에서 동일하다. 이러한 세계관하에서는 감각과 물질은 부정되고 그 이면에 존재한다고 믿어지는 '영혼'이 중시된다.

애니미즘은 개별적 대상의 영혼을 넘어서는 보편화된 영혼을 추구한다. 신석기인들은 자신들의 개별적 조상들의 영혼이 있다고 생각했음은 물론 그 영혼을 모두 포괄하는 집합적 영혼이 있다고 생각했고, 조상들의 집합적 영혼과 나무들의 집합적 영혼, 곰이나 소들의 집합적 영혼들은 좀 더 고차적인 생명 일반의 영혼에 속한다고 생각했다. 이러한 믿음으로부터 유일신의 탄생은 한걸음이다. 애니미즘은 미지의 존재에 대한 강력한 추상화를 선험적으로 내포한다. 구약성경에 드러나는 신은 아마도 이러한 신이었다.

2

하늘과 땅
Heaven and Earth

스스로의 무지에 대한 자각과 무력감에 의한 절망이 신앙의 동기라는 주장은 터무니없다. 신이 자신을 닮은 존재를 창조했다고 말할 때 혹은 인간에게 판단력과 자유의지를 주었다고 말할 때 이것은 인간의 무지와 무력감에 대해 말하는 것은 아니다. 오히려 인간은 신과 가까우며 신은 계시를 통해 스스로를 알리며 만물은 인간을 통해 스스로를 알린다. 인간은 우주의 중심이며 만물은 인간을 위해 봉사한다. 만물의 창조가 인간을 위한 것이기 때문이다. 이때의 신은 형이상학적 신이 된다. 인간은 신에 대해 탐구한다. 신학이 생기며 교권계급이 생겨난다. 신에 대한 이해가 필요하며 또한 신과 인간 사이의 매개자가 필요하기 때문이다.

이때 인간은 거리낌 없이 신의 형상을 만든다. 그러나 이 형상은 제멋대로의 것은 아니다. 그것은 인간의 자율성에 기초하지 않는다. 삶은 세속과 하늘 사이에서 진자운동을 한다. 인간이 스스로의 지적 역량에 의해 세계를 이해할 수 있다는 신념을 지닌다고 해도 이것이

단일한 예술 양식을 부르지는 않는다. 그 지성이 세속을 향하느냐 혹은 신을 향하느냐의 문제가 남기 때문이다. 인간이 신에게 예속될 경우 그 예술은 정면성frontality의 원칙에 준한다. 이것이 이집트 예술이며 중세 예술이다.

그렇지 않고 인간의 지성이 스스로만을 위해 봉사하며 그 위에 어떤 권위도 없다고 할 때 고전주의 예술이 싹튼다. 이것이 구석기, 고대 그리스, 르네상스 시기의 예술이다. 인간은 물론 세계의 중심이다. 그러나 그것은 신에 의해서는 아니다. 그것은 인간이 인간임에 의해서이다. 인본주의와 고전주의 예술이 함께하는 것은 이것이 이유이다. 이때 자연주의와 환각주의는 이상적으로 조화된다.

인간이 너무도 무지하여 세계에 대해서 뿐만 아니라 신에 대해서도 모른다고 할 때 삶은 전적으로 신앙을 위한 것이거나 전적으로 세속을 위한 것이 된다. 경험론은 회의주의와 불가지론을 불러들인다. 이때의 불가지론은 단지 세계에 대해서만은 아니다. 그것은 신에 대해서도 마찬가지이다.

중세 말과 현대는 이러한 이념을 공유한다. 단지 중세 말은 주로 신을 향하고 현대는 주로 세속을 향한다는 점이 다를 뿐이다. 따라서 중세 말과 현대는 동일한 형이상학하에서의 두 종류의 삶의 양식을 예증한다. 중세 말의 유명론과 현대의 분석철학은 놀랍도록 유사하다. 프레게(Gottlob Frege, 1848~1925)와 비트겐슈타인은 다시 태어난 아벨라르(Pierre Abélard, 1079~1142)와 오컴(William of Ockham, 1288~1348)이다.

두 세계 모두 재현적 예술을 포기한다. 이 이유는 앞에서도 말해진 바이다. 신석기시대와 현대는 주로 하늘을 향했을까? 혹은 지상을 향했을까? 이것을 판단할 수는 없다. 남아있는 고고학적 자료가 터무니없이 적다.

우리가 알 수 있는 것은 세계는 둘로 갈라지고 갈라진 각각의 세계는 다시 둘로 갈라지게 된다는 사실이다. 세계는 먼저 지성에 대한 태도에 있어 갈라지게 된다. 지성에 대한 자신감과 절망의. 그리고 각각은 하늘과 땅으로 다시 갈린다. 지성에 대한 자신감을 지니며 동시에 신앙에 의해 지배받는 삶을 살 경우 세계에 대한 표현은 최소한의 자연주의를 수용하는 정면성의 예술이 된다. 이것이 이집트 시대와 중세시대였다. 물론 이때의 지성에 대한 자신감은 교권계급의 것이다.

지성에 대한 신념을 잃을 경우 역시도 마찬가지이다. 이러한 세계관하에서의 신앙은 중세 말의 유명론적 신앙과 종교개혁의 신앙이 된다. 이때의 신앙은 엄밀하게는 어떤 종류의 성상도 용인하지 않는다. 신은 어둠 속으로 사라진다. 신과 인간의 세계는 쪼개진다. 이것이 이중진리설the doctrine of twofold truth이다. 이들에게 예술은 없다. 신에 대한 모든 재현은 금지된다. 이것은 우상이 되기 때문이다. "개신교가 가는 곳에 문예는 소멸한다."(에라스뮈스)

지성에 대한 절망이 세속을 향할 경우 삶은 향락으로 향하거나 실존주의로 향하거나 이다. 지성이 지침을 주지 않는 한 무엇도 지침을 줄 수는 없다. 이 세계는 인간에게 맡겨져 있다. 향락을 택할 것인가? 그것도 좋을 것 같다. 단지 끝없는 향락의 갱신이 없다면 곧장 절망으

로 이르게 될 뿐이다. 실존적 삶을 살 것인가? 그때에는 삶에 지칠 것이다. 어쨌건 세계는 인간의 것이다. 추상예술이 생겨난다. 모든 것은 결국 우리 언어의 문제였다.

3

두 개의 신, 두 개의 예술
Two Gods, Two Arts

물질의 세계를 넘어선 (혹은 그 이면에 존재하는) 미지의 힘에 대한 우리의 태도는 단일하지 않다. 만약 우리의 삶이 인본주의적인 것도 실존적인 것도 아니어서 우리의 삶이 신앙을 위한 것이 될 때 우리는 두 종류의 신에 대한 관념을 가진다. 하나는 '현실참여적인 신'이고 다른 하나는 '스스로 존재하는 신'이다. 전자의 신은 우리의 일상에 참견하며 우주의 운행을 지배한다. 이러한 신앙은 현대적 관점에서 보았을 때 매우 유치하고 우스운 것으로서 사회적으로는 교권계급을 가정하고 개인적으로는 기복적 성격을 가정한다.

비트겐슈타인이 "인과율이 곧 미신이다."라고 말했을 때 그는 과학명제에 대해서 뿐만 아니라 신앙에 대해서도 말하고 있다. 물론 모든 신앙이 미신은 아니다. 그러나 현실참여적 신을 가정한다면 그것은 미신이다. 이것은 인간이 신의 의지를 안다는 것을 전제하기 때문이다. 유대교나 원시 기독교의 신은 이와 같았다. 이러한 신은 사제 계급혹은 예언자를 통해 자신의 의지를 간헐적으로 나타내며 우리에게 명

령하고 우리로부터 숭배받는 존재이다. 신은 복종과 번영을 교환한다. 자신에게 복종하는 사람에게 번영을 준다고 말한다. 인류는 신석기시대 전체와 (고딕 시대를 제외한) 중세시대 내내, 때때로의 간헐적 예외를 제외하고는 이러한 신의 지배를 받았다.

반면에 후자의 신은 숨어버린 신이다. 이러한 신은 그 무한성에 의해 우리로부터 완전히 격리되는 신이고, 우리의 유한성에 의해 이해 불가능한 신이다. 이 신은 지상적 일에 참여하지 않는다. 혹은 참여한다 해도 우리가 신의 참여 동기와 원리를 전혀 알 수 없다. 왜냐하면 무한자이므로. 이러한 신은 우리에게 두 가지의 상호의존하는 삶의 양식을 제시한다. 먼저 신과 관련한 우리 태도의 경련성이다. 불가해하고 무한하기 때문에 우리로부터 너무도 멀리 떨어져 있고 또한 바로 그 무한성 때문에 어떤 종류의 매개자도 인정하지 않는 이러한 신은 우리의 신앙심을 지성적이기보다는 정신주의적인 것으로 만들고 신앙을 매우 개인적이고 신비주의적인 것으로 만드는 한편 우리의 지상적 삶을 완전히 세속적이고 물질적으로 만들어 버린다. 신은 지상에 참여하지 않으므로 우리의 물질적 삶 속에 그의 자리는 없다. 이 신은 천상의 세계와 지상의 세계의 균열을 만든다. 중세 유명론으로부터 시작한 고딕적 신은 이와 같은 신이다. 이때 인간의 지성은 단지 그 지성을 부정하기 위해서 행사된다. 아벨라르와 오컴의 철학은 단지 논리logic일 뿐이다. 그 철학은 그 안에 어떤 고유의 주제를 지니지 않는다. 이 철학은 고딕성당 내부가 공허하듯이 공허하다.

현실참여적 신은 "뜻이 하늘에서 이루어진 것처럼 지상에서도 이루어지길" 요청한다. 즉 지상 세계는 천상 세계의 유출물이 되어야 한다. 이것이 '유비론the Doctrine of Analogy'이다. 이 경우 천상의 가장 높은 곳에서부터 지상의 가장 낮은 곳에 이르기까지 정신적 가치들이 위계적으로 도열하게 된다. 반면에 스스로만을 위해 존재하는 신은 어떤 것도 요청하지 않는다. 천상은 천상의 원리를 지니고 지상은 인간에게 맡겨진 것이 된다. 즉 이중진리설the Doctrine of Twofold Truth이 도입된다.

르네상스기의 신앙은 매우 공허한 것이었다. 신앙은 단지 명분일 뿐이다. 이상주의적 인본주의자들이 항상 위선의 위험을 가지듯이 르네상스기의 신앙도 단지 위선이었다. 만약 그것이 진정한 신앙이라면 환각적이고 자연주의적으로 묘사되는 신의 형상을 용인하지 않는다. 그것은 곧 인본주의를 말하기 때문이다. 르네상스기의 성경의 일화의 묘사는 단지 명분이고 도구였을 뿐이다. 그것은 성경에 대해 말하지만 사실은 인본주의의 개가를 말할 뿐이다.

구석기인들에게 신앙이 있었을까? 그들이 신앙을 가졌다는 어떠한 증거도 없다. 그들은 지상 세계 외에 다른 세계에 대한 가능성을 애초에 가지지 않았다고 추정하는 것이 좀 더 개연성 있다. 만약 그들이 신에 대한 관념을 가지고 있었다면 그들의 유물 중 조그마한 단서라도 있어야 하기 때문이다. 이러한 것은 없다.

신석기시대 말기의 신은 그 밑에 위계적 사제 계급을 요청하는 신으로서 매우 엄격하고 무서운 신이었고 또 동시에 자신의 의지를 관철

하기 위해 지상 세계에 참여하는 신이었다. 신석기 예술은 시간이 지남에 따라 점점 추상적이 되어가다 마침내는 완전한 추상에 이르고 이집트 시대에 들어와 점차로 자연주의를 회복해 나간다. 구석기에서 이집트 시대에 이르는 예술 양식의 추이는 인본주의, 좌절, (불가지의)신의 시대, 전제적인 사회와 차례로 대응한다. 이러한 의미를 갖는 신의 존재가 삶을 물들일 때에는 우리 감각인식에의 충실성은 단지 무의미에 그치는 것이 아니라 일종의 불경을 의미하는 것이 된다. 그것은 하나의 '우상'이다. 그러나 이러한 신앙은 전제주의적 신앙으로 바뀐다. 이 지상 세계조차도 균일한 것은 아니다. 신으로부터 지상에 이르는 위계적 질서가 존재하게 되고 모든 지상적 삶은 그 위계적 우상의 상위 관념에 복종하고 그것을 희구해야 마땅한 것으로서 이것은 절대로 우리의 물질적이고 감각적인 세계로의 참여를 통해 얻어지는 것은 아니었고 오히려 신의 세계에 대한 모방과 희구에 의해 얻어질 수 있는 것이었다. 이러한 세계는 또한 교권계급의 세계이다. 그들은 신의 대리인이다. 신은 물론 이해될 수 있는 존재이다. 그러나 모든 사람에게 이해되지는 않는다. 신에 대해 특권을 가진 계급이 있다.

이제 신석기시대인들의 예술은 완전한 추상을 벗어난다. 신과 그 대리인이 그려진다. 그러나 환각적일 수는 없다. 환각적이고 자연주의적인 예술은 그 대상에 대해서 뿐만 아니라 그 예술가의 인간으로서의 가치를 드러내기 때문이다. 신석기 말기의 예술은 우리 감각을 최소한만 닮게 된다. 이제 이집트 예술까지는 한 걸음이다.

이러한 세계관하에서의 예술은 자연주의적 형태보다는 기하학

적 형태를, 변화보다는 고정성을, 순간보다는 영원을 지향하게 된다. 제리코나 카탈 후유크에서 발굴된 두개골들은 이들이 삶을 어떻게 바라보았는지를 분명히 드러내고 있다. 그 두개골들은 구석기시대인들의 예술과는 달리 '창조된' 생명이라기보다는 오히려 생명의 영원한 결론으로서의 영혼을 그 안에 가두고 그것을 영속시키기 위한 것이었다. 이들은 아마도 죽은 자의 정령은 머릿속에 자리 잡는다고 생각했던 것 같다. 그들은 육체가 소멸되어도 영혼은 살아남아 살아있는 자들의 삶에 영향을 미칠 수 있기 때문에 잘 모셔지거나 혹은 통제되어야 한다고 생각했다. 이 두상은 이를테면 '영혼의 집'이다. 그들의 예술 — 사실 현대적 의미에서의 예술은 아니지만 — 이 지니는 이와 같은 기능을 생각할 때 그 표현이 발랄하고 생기 있을 수는 없었다. 그것은 영원을 위한 것이고 그렇기 때문에 가장 엄격하고 무표정하고 단순해야 한다.

Ancient Art;
A metaphysical interpretation

Scientist and Ruler

과학자와 통치자

제정일치
Theocracy

유물론적 세계관하에서는 과학자(주술자)가 지배자가 된다. 삶의 메커니즘이 오로지 세속적인 생산성에만 쏠리게 되면 거기에 있어 유능한 사람이 통치자의 역할을 하게 된다. 과학자가 자신의 지배권을 확립하는 것은 실증적인 유효성에 달려있으므로 과학자는 자기 실력 이외에 다른 어떤 권위에 호소할 이유도 없고 또 그것이 가능하지도 않다. 그는 실제로 비를 오게 하고 들소를 들판으로 불러들이고 병자에게서 고통을 덜어주어야 한다. 여기에 있어 거듭된 실패를 하는 과학자는 현대의 실패한 경영자의 경우와 같이 통치자의 지위를 박탈당한다. 대부분의 과학자는 더 유능하다고 평가되는 과학자에 의해 죽임을 당했을 것이다. 평화로운 정권교체는 의회제도와 의원내각제의 완전한 성립 이후에나 가능했다.

애니미즘적 세계관하에서는 종교적 지도자가 통치자가 된다. 생사와 행·불행은 저 너머의 신들에게 달려있기 때문에 이 신과 가장 가깝다고 말해지는 사람이 지배권을 확립한다. 심지어 이들은 스스로

가 신임을 참칭하기도 한다. 이들의 모든 권력은 신으로부터 온 것이다. 실증적이지 않은 권력은 언제나 더 엄격하며 권위적이다. 신석기 시대의 통치자는 매우 엄격했다. 이들은 예술가의 심미적 자율성에 대해 호의적이지 않다. 신과 사제 계급에 대한 묘사는 준엄하고 초월적이고 권위적이어야 한다. 그들은 특정한 시간과 공간에 매여 있지 않다. 그들은 모든 인간적 제약을 벗어난 영원한 존재이다.

₂ 개성과 보편
Individuality and Universality

예술이 일단 '영원과 초월'에 대해 말할 때에는 그것은 경직되고 굳세고 무표정하게 변한다. 다시 말하면 추상적 형식에 기운다. 그들은 인간의 두상을 제작하거나 인물의 벽화를 그릴 때 거기에서 가급적 개성을 제거해야 한다. 개성은 어떤 특정한particular 것에 대한 것이지만 그들이 표현해야 하는 것은 보편적universal인 것이기 때문이다. 신석기시대와 이집트 시대 그리고 중세 내내 인물의 표현이나 배경의 처리가 비개성적이고 보편적인 것은 이것이 동기이다. 인물의 개성에 대한 관심과 생명이나 자연의 일회적이고 순간적인 포착은 유물론적이고 과학적인 세계관을 상정한다.

종교가 삶을 지배하게 되면 생명은 거기에서 사라진다. 우리 삶의 모든 국면은 인간적 즐거움과 감각적 생동감보다는 영원 속에 고정된 신에 대한 두려움에 물들게 된다. 이러한 신에 대한 묘사는 정면성의 원칙에 의한 것이어야 하며 또한 그 신의 눈으로 보이는 지상적인 것들은 당연히 추상적이 되어야 한다. 신의 권위에 입각한 통치자는 신

민들의 지상적 즐거움과 유물론적 합리주의에 물드는 것을 경계한다. 자기 권력의 기반은 거기에 있지 않기 때문이다.

EGYPTIAN ART

III

이집트 예술

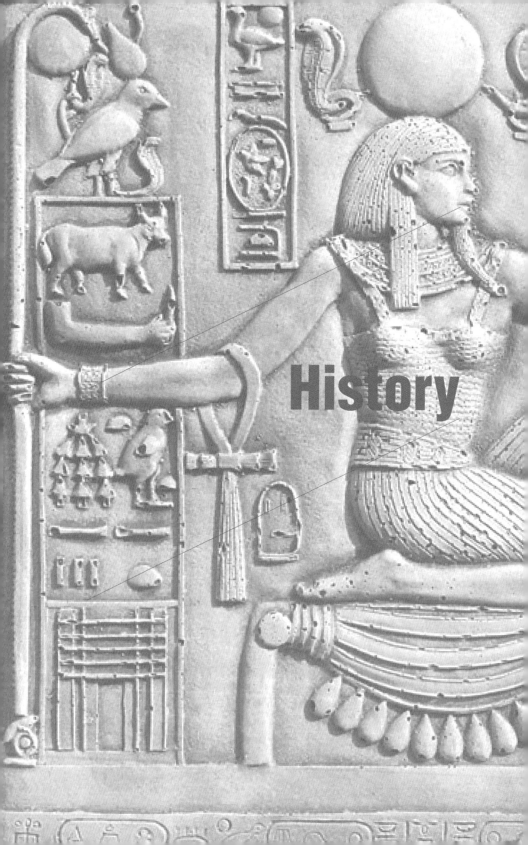
History

PART **1**

역사

두 개의 양식
Two Styles

이집트와 더불어 인류는 역사 시대에 진입하게 된다. 기원전 3천 년 경에 인류는 최초로 문자를 사용하여 그들의 역사를 기록하였으며 거대한 국가를 건설했고 조직적이고 양식적 일관성이 있는 예술들을 산출했다. 이집트에 관한 많은 정보는 헤로도토스(Herodotus, BC484~BC425)의 《사기》를 통해서 살아남게 된다. 이것은 이집트의 규모와 문명이 그만큼 인상적이었다는 사실과 이집트의 문명이 고대 그리스에 큰 영향을 끼쳤다는 사실을 말한다.

역사가와 예술사가들은 이집트 예술이 2500년간 경직되어 있었다고 말한다. 그러나 이러한 언급에 대해 우리는 세 가지 사실을 분명히 해야 한다. 하나는 예술이 고정된 양식에 매여 있었다면 그 예술을 산출한 사회가 고정된 세계관을 지녔다는 것이다. 고대 이집트는 신석기시대 말기에서 청동기시대 전체 그리고 철기시대에 이른다. 우리가 아는 바 사회와 세계관의 급격한 역동성은 청동기시대에 들어서서 시

작된다. 역사적 업적은 언제나 그 전(前) 시대와 비교되어야 한다. 그리스 시대 이래의 역동성에 비추어 이집트가 정체되어 있었다고 말하는 것은, 이집트 시대 이전 1만여 년 동안 세계는 전혀 변하지 않았다는 사실을 고려하지 않는 것이다. 그 시대의 2500년은 완연한 변화가 있기에는 너무 짧은 시간이었다.

두 번째로 우리가 주목해야 할 것은, 이집트 예술은 그렇게 고정된 것은 아니었다는 사실이다. 이집트 예술이 어떤 하나의 고정된 방향으로 변화해 나가지 않은 것은 사실이다. 그리스 예술은 기원전 8세기부터 기원전 3세기까지 자연주의와 역동성의 확장이라는 방향을 향한 일관된 변화를 보인다. 지오토 이래 수백 년간의 서양 예술 역사는 역시 자연주의의 확장을 향한다. 이집트 예술은 이러한 변화를 겪지는 않는다. 이집트 예술은 오히려 두 개의 상반되는 지점을 교대로 통과하는 진자와 같이 움직인다. 이집트 예술이 전체적으로는 경직되고 엄격한 기하학적 경향을 고수한다 해도 때때로 자연주의적인 움직임이 있어 왔다. 교권계급의 세력이 축소되고 왕권이 강화되었던 한 시기에는 — 아멘호테프 4세 때 — 정면성의 원리가 사라지고 파라오는 매우 자연주의적으로 묘사된다. 여기에 관해서는 나중에 자세히 말해질 것이다.

세 번째는 신석기와 청동기시대에 걸쳐 상당한 국가들이 존재했지만 이집트와 같이 수천 년에 걸쳐 융성했던 고대국가는 없었다. 메소포타미아 지역에서는 몇 개의 제국이 융성했지만 고대 이집트의 유산에는 비할 바가 아니다. 하나의 양식이 유의미하기 위해서는 두 가

지 요소를 충족해야 한다. 우선 그것을 하나의 양식이라고 부를 때 거기에는 충분할 정도의 자료가 있어야 하며 두 번째로는 다른 양식과의 유의미한 구조적 관계를 가져야 한다는 것이다. 이집트 예술은 고대 그리스에 큰 영향을 미쳤을 뿐만 아니라 현대에도 변주되고 있다.

유산
Legacy

이집트 역사는 크게 고왕국, 중왕국, 신왕국으로 나뉜다. 고왕국은 기원전 3000년경에 제1왕조와 더불어 시작되고, 기원전 2181년 제6왕조의 몰락으로 끝난다. 수천 년간 지속된 국가의 시대 구분이 왕조에 의한다는 사실은 이집트 사회에 있어서 파라오의 권위가 어느 정도였는가를 말해준다.

그들에게 있어 파라오는 신을 대면하는 자가 아니라 스스로가 신이었다. 전체적으로 애니미즘에 물들어 있던 신석기 사회는 왕에게 천부적인 권리를 부여할 수밖에 없었다. 그는 자신을 정점으로 하는 사제 계급을 촘촘히 조직함에 의해 자신의 권력과 권위를 유지해 나갈 수 있었다. 이 관계는 물론 때때로 역전된다. 교권계급의 집요함이 파라오의 권력을 약화시키며 자신들의 권력을 강화한다. 교권과 속권은 충돌한다. 아멘호테프 4세의 새로운 신은 기존의 교권계급의 세력을 약화시키고자 시도되었다. 그러나 이 혁명은 간주곡에 지나지 않는다. 그의 사후 이집트는 과거의 신과 기존의 교권계급의 소유가 된다.

그러한 충돌이 어떠한 것이건 이집트인들은 자신들의 생존을 살아있는 신에게 위임한 채로 현세적 삶이 주는 어떤 것보다는 죽어서 가게 되는 저승의 세계에 훨씬 더 많은 관심을 가지고 있었다.

모든 역사는 언제나 현대사이다. 역사적 통찰은 두 역사철학 중 하나에 의해 얻어진다. 과거로부터 현재가 탄생하든지 현재가 과거를 요청하든지. 이러한 견지에서 이집트의 역사와 예술은 현대와 관련하여 매우 큰 의미를 지닌다. 이집트인들은 유대인과 깊은 관계를 맺었고 그리스와 교역을 했다. 우리 주제와 관련하여 더욱 중요한 것은 이집트 예술이 그리스 아케익archaic 예술에 결정적인 영향을 끼쳤다는 사실이다. 고대 그리스의 예술의 기원은 이집트의 부조와 조각이다. 이것은 헤로도토스와 플라톤도 말하는 바이다.

Ancient Art;
A metaphysical interpretation

Frontality

정면성

정의
Definition

이집트인들은 그들 예술에 '정면성의 원리the Principle of Frontality'를 채택한다. 정면성의 원리는 간단히 말해 표현되는 주제가 감상자를 향해 정면으로 배치되는 양식이다. 인물상은 해체된 다음 재조립된다. 이 기법은 나중에 피카소에 의해서 되살아난다. 얼굴은 옆모습이 그 모습을 가장 잘 드러내므로 측면이 묘사되고, 가슴은 전면이 정면을 향하게 되고, 발의 경우에는 양쪽 발 모두 옆으로 묘사되지만 감상자를 향해 안쪽이 묘사되게 된다. 즉 인물은 일단 해체된 다음 감상자를 고려하여 재배치되고 재종합된다. 이집트 예술의 정면성은 2500년간을 존속하는 양식이다. 이집트 예술의 이 특징을 제쳐놓고 이집트 예술을 설명하거나 이해할 수는 없다.

이집트 예술가들은 단지 세 시점view만을 인정한다. 정면, 측면, 위에서 수직으로 내려다본 시점(평면). 기원전 3000년경에 제작되었다고 믿어지는 〈나르메르 왕의 팔레트〉에서 왕의 눈과 어깨는 정면을 향

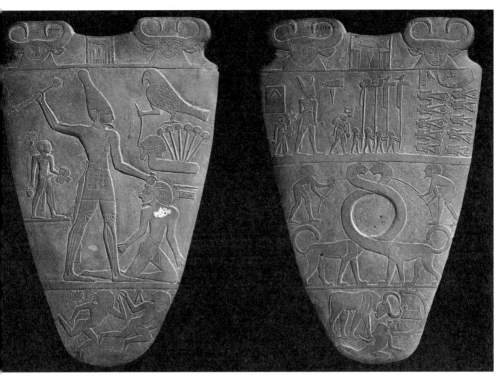

▲ 나르메르 왕의 팔레트, BC3000년경

하고 머리와 다리는 측면을 향하고 죽어있는 적의 시체는 내려다본 모습이다. 어떤 하나의 장면이 그 자체로 완결된 채로 한순간에 한 사람에 의해 관찰되는 것과 같은 묘사, 즉 구석기시대 동굴벽화의 환각주의는 신석기인들이나 이집트인들에게는 완전히 이질적인 것이었다.

이러한 양식에 의한 파라오의 묘사는 그 인물이 장중하고 엄숙하게 시간을 초월해있다는 느낌을 감상자에게 준다. 이집트 예술가들은 그들의 왕의 '동작'에는 관심이 없었다. 왕은 '존재being'이지 '운동change, movement'이 아니다. 왕은 존엄하고 변치 않는 채로 영원 속에 고정된 이미지여야 했다. 만약 환각주의적 양식의 예술이 언제나 단일한 시점에서 완결되고 닫힌 주제를 바라보는 것이라고 정의된다면 정

면성의 예술은 단연코 복합적이고 열린 체계가 된다. 환각주의는 순간을 포착한다. 심지어는 정물화조차도 환각적 기법으로 그려진다면 거기에는 특정한 시간과 공간이 존재한다. 그러나 정면성의 예술은 시간과 공간을 초월한다.

이유

Cause

이집트인들은 왜 정면성의 원리를 그들 양식의 가장 근본적인 요소로 채택했을까? 정면성의 원리는 감각보다는 사유를 중시하고, 운동보다는 존재에 가치를 두며, 시각적 통일성보다는 정확한 정보 전달에 비중을 놓는다. 이러한 양식은 상상력을 요구하지 않는다. 감상자는 거기에 있는 그대로를 읽어내면 된다. 거기에 감춰진 요소란 없다. 감상자가 알아야 할 모든 것, 예술가가 주제에 대해 전달하고자 하는 모든 것이 전면에 드러난다.

신석기시대와 이집트 시대 사이에는 구석기시대와 신석기시대 사이에 존재하는 급격한 단절은 없다. 물론 몇 개의 선으로 장식된 신석기의 토기와 몇 개의 면과 선으로 구성된 신석기 회화와 이집트 예술은 그 기술적인 면에서 커다란 차이가 있다. 그러나 기술상의 세련과 다채로움의 차이가 세계관의 변화를 의미하지는 않는다. 제리코에서 발굴된 두개골과 이집트 시대의 두개골 조각의 분위기는 놀랄 정도로 흡사하다. 또한, 정면성의 원리에 입각한 저부조나 회화가 아무리 세

련되고 아름다운 미학적 가치를 구현하고 있다고 해도 환각적이거나 자연주의적이지 않다는 측면에서는 신석기시대와 세계관을 공유하고 있다. 신석기시대에 시작된 권위의 세계는 이집트 시대에 이르기까지 여전할 것이었다.

유물론적 세계의 지식은 경험에 의한 귀납추리에 기초하지만 신의 세계에서의 지식은 위로부터 주어지게 된다. 유물론적 지식은 지식의 독자성과 자발성을 전제하는바 감각과 경험은 누구에게나 공유되는 것이기 때문이다. 여기에서 믿어지는 시지각은 감각적 완결성을 지향하기 때문에 대상은 3차원적 형태로 구성된다. 이렇게 구성된 대상은 그 자체로서 제작자와 감상자로부터 독립되어 단지 심미적이거나 시각적 이유 때문에 존재하게 된다. 그 경우 예술품은 스스로의 완결성에만 관심을 가지는 오만한 존재가 된다. 자연주의적이고 환각주의적인 예술은 말해진 바와 같이 인본주의와 세속주의의 예술인 셈이다.

그러나 신이 지배하는 세계에서의 예술은 신의 의지에 따라 위로부터 주어지는 이념에 충실해야 한다. 이 경우 예술은 감각보다는 관념을 묘사하게 된다. 예술의 표현은 그 대상이 얼마나 존엄한가를 보여주기 위한 도구에 지나지 않게 된다. 여기에 심미적이거나 예술적 완결성이 끼어들 여지는 없다. 예술가는 주인공 모습의 가장 권위적인 부분들을 장중하게 표현하게 된다. 그 대상의 가장 그럴듯한 모습들로 주인공은 해체되고 그 해체된 형태들이 2차원적으로 재구성된다. 이집트의 정면성은 바로 이러한 이념의 표현이었다.

문명은 지식을 전제한다. 사회를 조직하고 운영하기 위해서는 공유되는 지식이 있어야 한다. 그 지식이 옳은 것이냐 그른 것이냐는 부차적인 의미밖에는 없다. 지식은 어차피 공동체의 동의의 문제이기 때문이다. 그러나 그 공유되는 지식의 근거를 어디에 두느냐는 것은 그 사회의 성격과 관련된 것으로서 매우 중요하다. 지식이 관념으로서 선험적으로 우리에게 행사되는 사회는 신 혹은 귀족의 지배를 받는 사회이다. 이러한 지식은 모두의 것은 아니다. 이 지식, 즉 신에 대한 지식 혹은 우주의 이데아에 대한 지식은 특권계급의 것이고 또한 특권계급의 우월성의 근거이기도 하다. 이러한 세계에서의 예술은 자연주의적인 것이 될 수 없다. 이 세계의 예술은 견고하고 경직되고 고집스럽다. 만약 그러한 지식이 더욱 완고하고 전제적인 신으로부터 온 것이라면 그때의 예술은 개성과 발랄성을 잃는다. 이집트 예술의 완고성의 근거는 여기에 있다.

이집트 세계는 바야흐로 문명의 세계로 진입하고 있었다. 문명의 발달은 궁극적으로는 물질주의와 자연주의를 부른다. 그러나 이집트 사회는 그 견고성을 그럭저럭 2500년간이나 유지한다. 그 사회에 있어서의 자연주의는 계속해서 부차적인 것으로 남아있게 된다.

3

정면성과 입체파
Frontality and Cubism

이러한 종류의 예술은 이집트 세계에서만 존재한 것은 아니었다. 현대의 피카소와 브라크(Georges Braque, 1882~1963) 등의 예술 역시도 3차원을 해체하여 2차원적 평면상에 배치한다. 현대 역시 과학적 신념의 붕괴라는 점에서 신석기시대의 이념을 공유하기 때문이다. 이러한 예술은 감상자의 자발성이나 적극성, 상상력을 허용하지 않는다. 이 예술의 주제가 되는 발주자들은 자신들의 모습 중 알려주고 싶은 부분만 가장 존엄한 형태로 알려준다.

물론 이집트 세계의 이념과 피카소 세계의 이념이 같지는 않다. 그러나 그 상이한 정치적이고 사회적인 이념하에서 동일한 양식의 예술이 창조되었다는 사실은 예술 양식은 결국 동시대인들의 지성의 발현이 어느 정도 유사하다는 사실을 말한다. 이집트 시대는 완전한 억압에 의해 지성의 발현을 막는다. 현대는 지성에 대한 불신을 지닌다. 두 시대 모두 인본주의적인 시대는 아니다. 이집트 세계는 인간의 지성 자체를 부인하지 않았다. 그러나 그 지성은 모든 사람을 위한 것은

아니다. 그것은 파라오와 교권계급을 위한 것이다. 현대는 실재reality 의 포착에 대한 인간 지성의 무능성의 가정을 형이상학의 출발점으로 삼는다. 어느 경우에나 지성은 자신을 구현하지 못한다. 이것이 두 시대의 예술이 동일한 양식을 가지게 되는 이유이다. 이집트 시대는 지성을 권위에 부속시켰고 현대는 지성의 본질적인 역량을 의심한다.

억압된 지성은 결국 스스로를 해방시키고 지성에 대한 실망은 새로운 독단을 불러들인다. 이집트 시대에 뒤이은 고대 그리스는 지성을 해방시킨다. 그 시대는 지성의 향연이다. 현대는 자신의 이념에 관한 한 무정부 상태이며 절망과 자유의 시대이다. 현대는 언제고 그 피로를 더 이상 견디지 못할 것이다. 무의미에 지친 로마인들이 기독교라는 독단을 불러들이듯이 고달픈 현대는 새로운 독단을 불러들일 것이다.

Co-existence
of Styles

양식의 병존

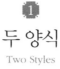

두 양식
Two Styles

예술 양식에 대한 우리의 시대착오는 과거의 양식에 대한 평가에 있어 상당한 문제를 안고 있다. 현대에 속한 대부분의 감상자가 현대의 양식을 이해하지도 감상할 수도 없다. 현대인들에게 양식의 규준은 르네상스에서 인상주의에 걸쳐지는 근대예술의 양식이다.

자연주의적이고 환각적인 양식의 전통적인 예술을 모범적인 것으로 보는 현대의 시대착오자들은 이집트 예술에서 경직성과 부자연스러움, 예술적 기법의 미숙 등을 발견한다. 여기에는 두 가지 문제가 있다. 하나는 말한 바와 같이 시대착오의 문제이다. 제대로 된 감식안을 가진 감상자라면 이집트 예술에서 낯섦보다는 친근함을 발견한다. 그러나 아직도 근대에 머무르는 사람들은 르네상스나 인상주의 예술과 다른 양식의 예술을 용인하지 않는다. 다른 하나의 문제는 이들은 양식은 습관의 문제이고 세계관의 문제라는 사실을 모른다는 것이다. 우리는 우리의 양식 우리의 세계관도 단지 하나의 이념에 지나지 않는다고는 생각하지 않는다. 모든 시대가 자신의 이념을 유일하게 가능한

▲ 파르테논 신전 프리즈의 기마상

하마 사냥 ▶

것으로 생각한다. 독단과 편협함은 여기에서 생겨난다.

이집트인들이 정면성의 원리를 택한 것은 그들의 예술적 기술상의 역량이 거기에 국한되었기 때문은 아니다. 대부분의 이집트 예술에는 정면성과 환각주의가 양립되어 있다. 그들은 기원전 3천 년에 이미 환각적 기법에 익숙해 있었다. 〈나르메르 왕의 팔레트〉에서는 매의 부조와 황소의 부조가 매우 자연주의적이고 환각적으로 묘사되어 있다. 만약 우리가 이 두 동물만을 떼어놓고 본다면 이 부조가 기원전 3천 년의 것이라고는 믿을 수 없을 것이다. 이 동물들은 놀라울 정도로 자연스러워서 이러한 종류의 부조를 찾으려면 기원전 450년경의 〈파르테논 신전〉의 프리즈의 기마상을 바라보아야 할 정도이다.

정면성과 환각주의의 이러한 혼합은 고대 이집트의 전 시대를 일관하여 동일하게 나타나고 있다. 기원전 2400년경에 제작된 것으로 믿어지는 티Ti라는 사람의 묘지에서는 탁월하게 보존된 석회암 부조들이 발견되었다. 그 중 〈하마 사냥〉이라는 부조에서는 티의 정지되고 초연한 모습과 배경과 사냥의 역동성이 놀랍게 대비된다. 위쪽 배경에는 숲이 있고 거기에는 여우에게 쫓기는 새들이 묘사되어 있다. 여기에서 여우와 새들은, 그 재질이 석회암임에도 불구하고 놀랍게 세밀하고 정교하고 역동적으로 묘사되어 있다. 이집트의 예술가들은 동작과 순간을 포착하는 데에 있어 어떤 시대의 예술가만큼이나 날카롭고 정확하다. 이 부조의 세부는 놀랄만한 사실성을 가지고 있어 우리는 한참 동안을 바라보며 즐기게 된다. 그러나 이 부조의 주인공인 티는 배 안에 고정된 채로 서서 마치 그만이 아는 세계에 있는 듯이 먼 곳을 응

시하고 있다. 그의 모습은 전형적인 정면성의 원리에 입각해 있다. 이 부조에서는 〈나르메르의 팔레트〉에 있어서와 마찬가지로 주인공인 티의 모습은 크게 묘사되어 있고 하인들이나 심지어는 하마조차도 작게 묘사되어 있다. 예술작품에 참여한 대상들의 크기를 눈에 보이는 대로 혹은 원근법에 의한 크기대로 묘사하는 것은 자연주의적 경향의 가장 중요한 측면이다. 그러나 주인공들의 비중에 의해 크기를 정하는 것은 비자연주의적이고 관념적인 예술의 특징이다.

티의 묘사에서는 또 하나의 기억할만한 부조가 출토되었다. 그것은 〈강을 건너는 소와 목동〉의 모습을 묘사한, 두드러지게 자연주의적인 부조이다. 거기의 주된 주인공들은 세 마리의 소와 한 마리의 송아

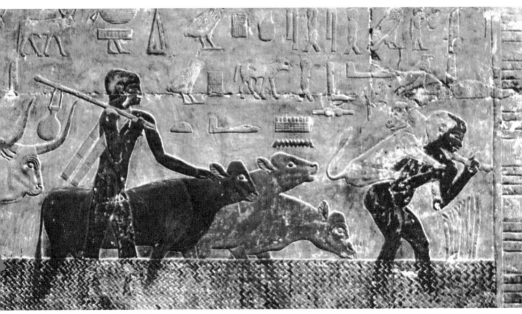

▲ 강을 건너는 소와 목동

지와 송아지를 등에 업은 목동이다. 목동의 등에 업힌 송아지는 불안한 동작을 보이며 뒤를 돌아보고 어미 소 역시 머리를 들어 송아지의 부름에 응답하고 있다. 이 부조는 놀랍도록 자연스럽고 아름답게 제작되었다. 이 부조가 표현하는 송아지와 소의 상호응답에 우리는 즉시 인간적인 공감을 하게 된다. 이것은 이 부조가 지닌 자연주의적인 설득력에 기초한다. 이집트인들은 자연주의적이고 환각적인 기법에 능란했다는 것을 이 부조는 잘 보여주고 있다. 이 정도 수준의 부조를 다시 보기 위해서는 앞으로도 2000년을 기다려야 했다.

고대 그리스의 양을 어깨에 메고 가는 목동의 모습 정도만이 이만큼의 자연주의적 성취를 보인다.

2

두 양식과 두 계급
Two Styles and Two Classes

두 양식의 병존은 두 이념의 병존을 의미한다. 이집트의 파라오와 사제 계급은 스스로를 위한 이념과 피지배계급을 위한 이념을 분리했다. 이념의 이러한 분리는 인류의 긴 역사를 고려해도 매우 드문 예이다. 어떤 사회가 단일한 이념을 가진다는 것은, 보수적인 세계관이 위로부터 강요되거나 진보적인 세계관이 아래로부터 치솟아 오른다는 사실을 의미한다. 중세의 대부분 동안 사제와 귀족의 이념은 아래를 압제했다. 그러나 그리스 시대나 르네상스 시대의 점진적인 자연주의와 환각주의의 확장은 그 시대의 중산계급이 그 힘과 지식에 있어 자신의 영향력을 확장한다는 것을 의미한다. 어느 사회나 단일한 이념을 가지지는 않는다. 이집트의 독특한 점은 두 이념의 병존이 아니라 그 병존이 분리된 채로 지속되었다는 데에 있다. 대부분의 사회는 어느 한 방향을 취해 나간다. 어떤 경우에는 자연주의가 기하학주의를 누르고 스스로의 이념을 확장하기도 하고 어떤 경우에는 그 반대이기도 하다. 이집트 세계에서는 두 개의 이념이 완전히 고립된 채로 존재했다.

이집트의 정면성은 2500년간 변하지 않았으며 하층민과 동물에 대한 자연주의적 묘사 역시 2500년간 변하지 않았다. 이집트의 상류층은 자신의 계급에 속하지 않는 사람들은 정면성에 입각해서 묘사되어서는 안 된다고 생각했던 것 같다. 그들만의 존엄한 사회와 거기를 벗어난 사회 사이에는 큰 균열이 있었고 이 사이를 매개할 어떤 계급도 없었다. 이집트 사회에서 상류층과 아래 계층 사이에는 어떠한 정신적 교류도 없었고, 어떠한 종류의 합의consensus도 없었다.

파라오와 사제 계급은 스스로가 신이거나 신으로부터 통치 권력을 위임받은 사람들이었고, 아래 계급은 농사를 짓거나 목축을 하는 것이 자신들 일의 전부로서 스스로가 역사의 주인공이 될 수 있다는 생각은 할 수도 없었다. 지배계급에게 이 피지배계급은 단지 노동력만을 의미하는 것으로서 동물과 크게 다를 바가 없었다. 중세시대 역시 전제적인 사회였고, 또한 신으로부터의 위임장에 의한 전제적인 세계였다. 그러나 어쨌든 모든 인간이 신의 모습을 본떠 창조되었다. 지배계급은 신으로부터 지배계급이 되도록 축복받았지만 농노는 단지 그러한 축복을 받지 못한 '사람'일 뿐이지 동물은 아니었다. 중세 내내 지배계급은 자신들의 신앙을 농노에게도 강요한다. 그들은 선택받지 못한 운명으로서의 인간이란 굴레를 하층민에게 씌웠다. 이것이 지배권의 기초였다. 그러나 이집트 사회에서는 그럴 필요조차 없었다. 전제와 압제가 너무도 절대적이고 강력한 것이어서 하층민 사이에서의 동요와 반란은 발생할 수 없었다.

이집트의 하층민은 스스로의 예술을 가질 수 없었다. 자연주의적

으로 묘사되는 스스로의 모습은 그들의 이념이었다기보다는 하층민에게 부과된 지배계급의 이념이었다. 정면성에 입각한 스스로의 모습이거나 환각주의에 입각한 노예들의 모습이거나 둘 모두 지배계급의 요구에 의한 예술이었다. 그러므로 두 개의 이념은 두 개의 계층 속에 존재한 것이 아니라 하나의 지배계급의 두 가지 이념이었다. 파라오와 사제들은 스스로는 존엄한 사람들이고 물질과 행위를 벗어나서 영원히 존재하는 사람들이지만 피지배계급은 물질에 물들고 끊임없이 몸을 놀려야 하고 한시적인 시간 동안의 존재에 매인 비천한 사람들이었다. 피지배계급의 자연주의적이고 환각적인 모습은 그들을 바라보는 지배계급의 시각이었다. 그리고 그 피지배계급의 삶은 매우 세속적이고 물질주의적인 것이었다.

Amenhotep IV, Akhenaton

아멘호테프 4세

1

새로운 이념
A New Ideology

제18왕조의 아멘호테프 4세는 그의 치세기간(BC 1350~BC 1334)에 정치와 신앙에 있어 혁명을 일으킨 만큼 이집트 예술에서도 커다란 혁명을 일으킨 파라오이다. 아멘호테프 4세는 기존의 아몬신 숭배를 태양신 아톤의 숭배로 옮겼다. 신왕국 들어 이집트의 왕권은 아몬신의 신관들의 득세로 많이 약해져 있는 상태였다. 아멘호테프 4세는 최고신의 자리에 태양신 아톤을 가져와 놓음에 의해 기존 아몬신관들의 권력을 약화시키고 왕권의 강화를 꾀했다. 거기에 더해 그는 신이 세속적 지배력에 대해 갖는 영향력 자체를 약화시키려 했던 것 같다. 이것은 마치 중세 시대에 몇몇 제후들이 종교개혁을 통해 기존의 교황이 세속권력에 대해 갖는 영향력을 없애려 했던 시도와 비슷하다.

아멘호테프 4세와 중세의 절대왕정은 모두 신앙의 대상을 바꿈과 동시에 세속권력에 대한 신의 권력을 약화시키려 했다는 점에서 동일한 노력을 했다고 볼 수 있다. 아멘호테프 4세가 도입한 태양신 아톤은

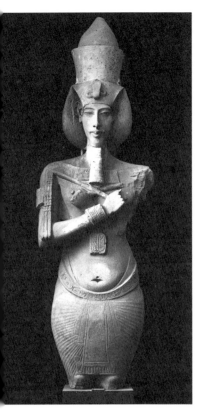

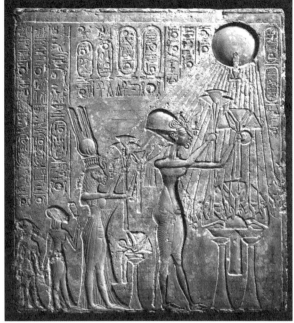

▲ 태양신 아톤을 신앙하는 아멘호테프 4세와 가족

◀ 아멘호테프 4세, 카르나크 아톤 신전 출토

유일신이라는 점에서 매우 독특하다. 장구한 신석기시대와 이집트 시대 전체를 통하여 처음으로 유일신이 신앙의 역사에 등장했다. 태양신 아톤은 하위의 신이나 사제 계급을 거느리지 않은 채로 인간과 직접 소통하는 신이었을 것이다. 유일신은 그 교리상 전지전능하고 무소불위하다. 그 신은 모든 것에 편재한다. 그러므로 어떠한 종류의 심부름 꾼도 거느리지 않는다.

　유일신은 가장 근본적인 점에 있어서는 천사와 사제 계급을 거느리지 않는다. 유일신이며 동시에 하위의 계급을 거느린다면 그것은 그 신으로부터 이득을 얻는 사람들이 만들어낸 교리일 뿐이고, 어느 정도

미신이라 할 만하다. 이러한 신 아래서의 파라오는 그의 세속적 권력에 의한 왕일 뿐이지, 신성한 권력을 지녔기 때문에 왕은 아니다. 왕은 그 스스로도 인간이다.

아멘호테프 4세는 사제 계급의 승인하에 파라오가 되기보다는 세속적 권력하에 파라오가 되길 원했다. 성속의 분쟁이 이미 기원전 1360년경에 발생했다. 중세 말의 왕들 역시 세속권력의 확립을 위해 먼저 유일신의 성격을 다시 규정한 개신교에 끌리게 된다. 종교개혁은 교회상의 이유로 발생하지만 그 성패는 정치권력의 문제와 맺어지게 된다. 교황으로부터 벗어나서 세속권력을 확고히 하려는 제후들이 없었다면 종교개혁은 실패했다.

간주곡
Intermission

아멘호테프 4세 시대의 예술작품들은 그 파라오의 종교개혁이 어떠한 동기로 시작되었고 어떤 이념을 배경으로 한 것인가를 분명히 보여준다. 전통적인 파라오의 부조와 비교되었을 때 아멘호테프 4세의 저부조 초상은 현저히 다른 양식에 입각했음을 보여준다. 이 초상은 한편으로 자연주의적이고 환각적이고 다른 한 편으로 그 사실성은 거의 표현적인 데까지 이른다. 얼굴의 윤곽선은 현저히 곡선화되었지만 거칠고 급격한 유동성을 보인다. 그의 왕비 네페르티티(Nefertiti, BC1370~BC1330)의 흉상은 그 현대성과 친근함에 의해 잘 알려진 조상이다. 왕비의 얼굴선은 부드럽고 세련되게 표현되어 있고 채색은 아름답게 되어 있어서, 이제 아멘호테프 4세 양식은 전통과는 완전히 단절된 듯한 느낌을 준다. 왕비의 이 흉상은 우리가 자연주의적이고 환각주의적이라고 말할 때의 그 의미대로 매우 사실적이다.

이러한 자연주의는 〈유희하고 있는 파라오의 딸들〉 벽화에서도

▲ 아멘호테프 4세

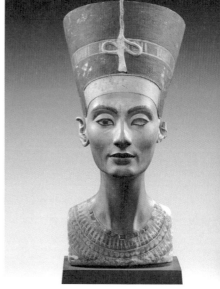
▲ 네페르티티의 흉상

나타난다. 자연주의로의 선회는 회화에서도 발생했다. 여기 두 딸은 그 고귀한 신분에도 불구하고 정면성의 원칙대로 묘사되어 있지 않다. 발은 안쪽만 그려진 것이 아니라 눈에 보이는 대로 그려졌다. 즉 우리 눈에도 가까이 보이는 오른쪽 발은 그대로 바깥쪽이 그려져 있다. 모델링은 부드러운 윤곽선을 따라갔으며 가슴은 비스듬히 그려지고 있다. 중요한 것은 이 회화는 동작을 그렸다는 사실이다. 존엄한 신분의 인물들이 정지된 상태에서 그려져 왔던 것과는 다르게 이 딸들은 '행위'하고 있다. 화가는 장난치는 딸들의 즐거운 한순간을 포착했다. 정면성은 얼굴에만 겨우 살아있을 뿐이다.

자연주의적이고 환각주의적인 양식은 유물론과 세속주의와 맺어진다. 아멘호테프 4세는 그들의 전통적인 신앙이 국가를 지배하는 것

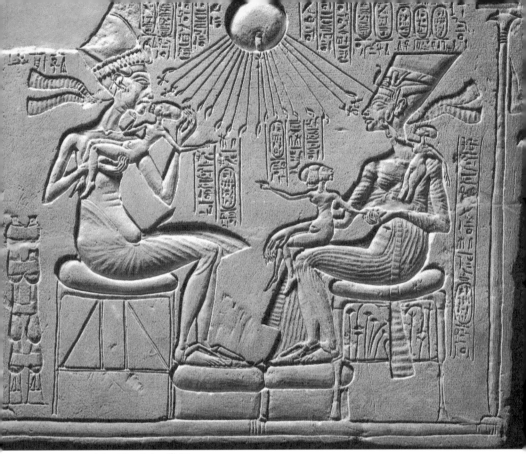

▲ 유희하고 있는 파라오의 딸들

을 용납하지 않았다. 그는 사제들로부터 모든 권력을 탈취하기를 원했고 그것을 무력으로 해결했을 것이다. 그는 아마도 '신앙은 강자의 이익'이라고 생각했을 것이다. 즉 기존의 종교와 그 종교에 기대고 있는 사제 계급과 권력을 나누기보다는 그의 세속적 무력에 의거하여 이집트를 철저히 유물론적 국가로 만들기를 원했다. 그는 기존의 신에 대한 관념은 천상에 존재하는 실재적인 것이기보다는 인간의 마음속에 자리 잡은 환각이라고 생각했을지도 모른다. 외적의 침입에 대해 그들 기존의 신은 너무나 무력했다. 외적을 격퇴한 것은 신앙이 아니라 무

력이었다. 이러한 견지에서 보자면 아멘호테프 4세는 현실 정치가로서 최초의 마키아벨리주의자라고 할 만하다.

그의 혁명은 그러나 간주곡에 지나지 않는다. 그의 사후 이집트 사회는 다시 아톤신을 저버렸으며 그들의 지배력은 다시 신앙에 의지하게 되었고 예술은 정면성의 원리로 되돌아간다. 그렇다고 해도 아멘호테프 4세가 남긴 유산은 완전히 사라지지는 않았다. 이집트 예술은 좀 더 세밀하고 부드러워지고 자연스러워진다. 사카라Saqqara의 호렘헤브Horemheb 묘에서 출토된 〈인물들〉에서는 놀라울 정도로 자연스럽게 그려진 인물들이 벽을 완전히 메우고 있다. 여기에 그려진 인물상들은 그 자연스러움과 부드러움, 그 동작 등에 의해 아멘호테프 4세가 남긴 유산이 어떠한 것인가를 말하고 있다.

▲ 호렘헤브 묘의 인물들

GREEK ART

IV

그리스 예술

Overview

개관

그리스사 연표

시간	중요사건	주요 작가
청동시대 (2000~1100 B.C.)	그리스 반도로 그리스인 남하 미케네 왕국들의 성장과 몰락	
암흑시대 (1100~800 B.C.)	에게 해 유역으로의 그리스 이민 사회적, 정치적 회복 폴리스의 발생 문학의 재탄생	호메로스 헤시오도스
서정시대 (800~500 B.C.)	스파르타와 아테네의 성장 지중해 유역으로의 식민 서정시의 개화 이오니아 지방에서의 철학과 과학의 발달	아르킬로쿠스 삽포 솔론 아낙시만드로스 헤라클레이토스 파르메니데스
고전시대 (500~338 B.C.)	페르시아 전쟁 아테네 제국의 성장 펠로폰네소스 전쟁 연극과 역사 기술의 성장 철학의 융성 스파르타와 테베의 분쟁 마케도니아의 그리스 점령	헤로도토스 투키디데스 아이스킬로스 소포클레스 에우리피데스 아리스토파네스 플라톤 아리스토텔레스

1

인본주의
Humanism

우리는 그리스 예술에서 이집트 예술이나 중세 예술에서는 느끼지 못했던 친근감을 느낀다. 중세의 로마네스크 예술이나 고딕 예술은 그리스 예술보다 시간상으로 우리로부터 훨씬 가깝지만 우리는 오히려 그리스 예술에서 더 많은 익숙함을 발견한다. 이 이유는 아마도 그리스 예술이 르네상스 이래의 예술과 무엇인가 닮아있기 때문일 것이다. 우리는 르네상스 이후 근대의 유산을 벗지 못하고 있다. 어떤 의미에서는 우리 시대는 그리스 시대보다는 차라리 이집트 시대에 가깝다. 우리 시대는 인본주의의 시대는 아니다. 개인들이 누리는 자유와 법적 권리는 인본주의를 가정하지는 않는다. 정치적이고 사회적인 이념은 세계에 대한 형이상학과는 관련 없다. 예술 양식은 형이상학의 문제이다. 단지 대부분의 현대인들이 시대착오를 겪고 있을 뿐이다. 이집트 시대와 우리 시대가 어떻게 이념을 공유하는가는 앞서 "이집트 예술"에서 자세히 논의되었다.

우리는 그리스 예술에서 인간을 발견한다. 그리고 르네상스의 개시를 알리는 지오토의 예술에서도 인간을 발견한다. 거기에서 인간은 허수아비도 허깨비도 아니다. 예술은 갑자기 '동작'을 얻으며, 인간의 눈으로 바라본 인간의 모습이 거기에 묘사되어 있다. 이집트 예술이나 중세 예술에서 인간은 무엇인가 거대한 체계의 일부로서 마치 그 체계가 의도하는 세계 속에 마비된 채로 존재하는 듯했다. 거기에는 개성과 인간다움과 생명력이 결여되어 있다. 그러나 그리스 예술에서는 우리가 언제라도 본 듯한 생명과 고귀함으로 충만한 인물과 건조물들을 볼 수 있다.

그리스와 르네상스는 인본주의라는 이념을 공유한다. 반면에 신석기시대 전체와 이집트 시대 그리고 중세 시대에는 관념이 인간을 지배했다. 물론 그리스 시대와 르네상스 시대에도 다시 한 번 인간을 가두려는 관념적 시도가 없었던 것은 아니다. 그러나 이러한 시도가 결정적인 성공을 얻기에는 '인간' 자체가 너무나 소중해졌고 강해졌다. 인본주의의 전제는 인간이 세계를 파악할 수 있는 역량을 지니고 있다는 신념이다. 인간의 이성은 감각의 도움을 얻어 세계를 지배하는 법칙을 발견할 수 있다는 신념, 더 나아가 세계의 작동까지도 조작할 수 있다는 신념, 지상 세계에 관한 한 인간이 신에 못지않게 주도적일 수 있다는 신념 등이 인본주의를 특징짓는다.

르네상스는 그리스인들을 참조하여 이러한 인본주의를 전개해 나갔고 많은 부분에 있어 그리스를 모방 ― 르네상스 고유의 독창성이 작지 않았지만 ― 해 나갔다. 우리는 르네상스와 근대가 구축해놓은

세계관과 그 산물에 익숙하다. 현대는 물론 근대는 아니다. 현대는 근대가 지녔던 인본주의적 신념을 모두 잃었다. 그렇다 해도 우리는 언제라도 근대의 잔류물에 노출된다. 우리 자신이 근대의 잔류물이기도 하다. 이러한 근대에의 친근감이 그리스에의 친근감을 부른다. 그러나 이 친근감이 바로 시대착오이다.

새로운 경향
A New Tendency

그리스 예술을 특징짓는 것은 계속 전개되어 나가는 자연주의와 환각주의로의 이행이다. 물론 그리스 예술이 처음부터 자연주의적이고 환각주의적인 것은 아니었다. 기원전 800년에 제작된 것으로 보이는 〈디필론 항아리〉의 채색화들은 이집트 예술에서 발견되는 듯한 기하학적 문양으로 가득 차있다. 그러나 동시대의 《일리아드》에서 보이는 묘사의 섬세함과 박진감, 은유의 날카로움과 선명함, 초연하게 묘사되는 인간적 공감 등은 그리스 예술은 앞선 어떤 시대의 예술과도 그 성격을 달리하리라는 것을 예고한다. 이러한 경향이 수백 년간 그리스를 지배한다.

그리스에도 신들은 존재했다. 그러나 그 신들은 이집트의 신들이 그랬던 것만큼 초월적이고 비인간적인 신은 아니었다. 그 신들은 불멸이고 강력한 힘을 가진 존재이긴 했지만 인간의 이해력을 초월하여 존재하고 있지는 않았다. 신들 자신도 운명(아낭케, Ananke)에 복종해야

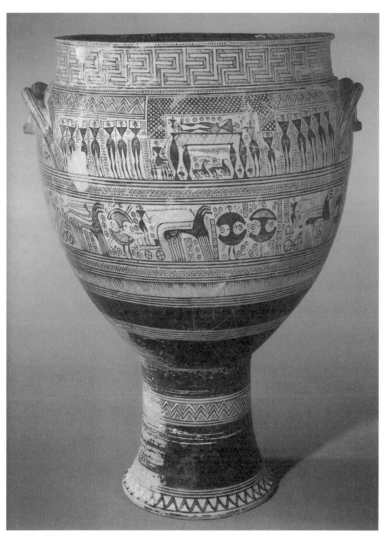

▲ 디필론 항아리

한다. 그리고 무엇보다도 그들 역시도 인간이 지닌 합리적 판단을 지니고 있었다. 신의 세계와 인간의 세계는 분리된 것이 아니라 단일한 차원에 같이 존재하는 세계였다. 신 역시도 많은 인간적 결함을 지닌 채로. 그리스인들은 그들 특유의 현세적이고 유물론적이고 세속적인 세계관에 자신들의 신조차도 끼워 넣었다. 신의 의미는 불멸에 있었지 다른 차원의 세계, 즉 사후의 세계에는 없었다. 그리스인들은 현세적 삶 이외의 어떤 삶에도 적극적인 의미를 부여하지 않았다.

오디세우스에게 불려 나온 저승의 아킬레스는, "오디세우스여, 부드럽게 위안하듯이 죽음을 말하지 말라. 의미 없는 죽은 자 위에 군림하기보다는 차라리 땅 위의 가장 비천한 사람들을 지배하리라"고 말한다. 저승이 이승과 완전히 다른 세계는 아니었다. 단지 저승은 이승의 생명력이 결여된 창백하고 덧없고 무의미일 뿐이었다. 그리스인들의 현세주의는 그들의 저승까지도 이승의 연속으로 만들었다. 이 두 세계가 완전히 단절되어 저승이 천국의 축복과 지옥의 저주로 나타나게 된 것은 초기 기독교 사제들의 독창적인 발명의 결과였다.

관념론적 철학자들은 한편으로 세속적이고 유물론적 세계관의 확장을 막으려는 시도를 하면서 다른 한편으로는 자연주의와 환각주의에 물들어가는 그리스의 예술을 그들 폴리스에서 구축해내려 했다. 소크라테스(Socrates, BC469~BC399)와 플라톤과 아리스토텔레스는 유물론적이고 실증적인 세계관이 지닌 대중적이고 민주적인 이념에 반대했다. 그들은 현실은 언제나 관념에 종속되어야 한다고 생각했다. 그들은 추상적 관념의 지배하에 세계가 정지되기를 원했다. 인간의 이

성은 독립적이고 자율적이어서 스스로의 결의와 단련으로 이데아 혹은 형상form에 참여함에 의해 그 존재 의의를 갖게 되는 인간 본성의 가장 고귀한 측면이었다. 따라서 그리스의 관념론자들은 형식주의formalism를 원한다. 그들은 행위에 대하여 부정적이었다. 모든 가치는 존재being에 있었지 변화와 운동에 있는 것은 아니었다. 현대는 물론 변화 자체와 그 포착을 기술하는 것이 철학의 본질이라고 본다. "세계는 사물의 총체가 아니라 사실의 총체이다."(비트겐슈타인)

그리스의 관념론자들이 전면적인 승리를 거둔다면 그들의 세계는 이집트적 고정성을 갖게 될 것이었고 예술은 경직된 기하학주의에 입각한 것이 되었을 터였다. 그러나 그리스의 도시국가들은 민주주의를 택하며 귀족들의 지배권을 배제해 나갔다. 이들이 전면적인 승리를 거둔다면 예술은 자연주의로의 길을 밟으며 결국 인상주의적 해체로 끝을 맺을 것이었다. 상황은 이렇게 전개되어 나갔다. 그리스 예술은 전체적으로 보아 보수적 제한을 받으며 자연주의가 확장되어 나간 과정이라고 할 수 있다. 그리스 고전주의는 우리가 고전적이라고 말할 때 보통 상기되는 것처럼 그렇게 철저히 보수적이고 고정적인 것은 아니었다. 자연주의 없는 고전주의를 생각하기에는 그리스 예술은 상당한 정도로 자연주의적이었고 환각주의적이었다.

중요한 것은 그리스 예술은 대체로 전체 시민의 합의에 의한 것이었다는 사실이다. 그리스 사회도 그리스 예술도 이집트 사회와 예술에서와 같은 균열은 없었다. 모든 시대의 예술이 그 시대 시민의 예술이었다. 그리스 사회 내에서는 좀 더 관념적인 이념을 도입하기를 원하

는 사람들이 있었고 좀 더 실증적인 이념을 도입하기를 원하는 사람들도 있었지만 중요한 것은 그들 세계는 결국 이 둘의 조화와 합의에 있었다는 사실이다. 그러므로 그리스 예술은 시간에 따라 역동적인 변화를 겪어 나갔다고는 해도 공간적으로는 언제나 전체 시민의 합의에 의한 단일한 것이었다.

Ancient Art;
A metaphysical interpretation

The Motive of Greek Ideology : The Limit of Art Sociology

그리스적 이념의 동기 :
예술사회학의 한계

조화
Harmony

역사적 업적이나 예술적 성취가 정당한 평가를 받기 위해서는 그것의 성취가 그 전 시대들의 상황과 비교되어야 한다. 역사적 판단에 있어 현재를 기준으로 하는 것은 언제나 중요하다. 그러나 현재에 이르는 길에 그 역사적 업적이 어떠한 공헌을 했는가를 알기 위해서는 역사 전체에 대한 포괄적인 지식이 필요하고 그러므로 각각의 시대는 일단 그것을 제외한 모든 시대와 비교되어야 한다. 언어 연구에 있어 하나의 단어가 고유의 의미를 획득하기 위해서는 동일 체계에 속한 모든 단어를 한 바퀴 돌고 와서 마지막으로 스스로에게 착륙해야 한다는 사실을 밝힌 사람은 소쉬르와 퍼스Peirce이다. 역사 연구도 마찬가지이다. 하나의 시대의 이해는 그 시대에 대한 연구로는 어떤 성취도 없다. 그 전 시대에 대한 연구도 무의미하다. 역사에 연역은 없다. 새로운 지식의 획득에 연역은 없다. 연역은 단지 분석일 뿐이다. 모든 시대를 돌고 그 시대 ― 현재 탐구하고자 하는 시대 ― 에 마지막으로 착륙해야 한다.

이러한 비교 가운데 그리스인의 업적은 다른 어떤 시대에 비해서도 커다란 혁명이었다는 사실을 우리는 알게 된다. 기원전 450년경의 그리스는 정치, 예술, 과학, 철학 등에 있어서 과거에서 현재에 이르는 모든 업적을 넘어서는 커다란 도약을 한다. 우리는 이 도약의 원인에 대해 모른다. 우리는 단지 그 도약의 양상이 어떠했는가를 알 뿐이다. 때때로 이 도약의 원인이 그리스인의 천재성이었다고 말해지지만 어느 시대 어느 곳에서나 천재는 동일하게 존재한다는 사실에 비추어 이것은 무의미한 가정이다. 우리는 '그리스 고전주의'에 대해 이야기하지만 사실상 '그리스 자연주의'라고 해도 잘못된 것은 없다. 기원전 480년경에 페르시아 전쟁이 궁극적인 그리스인들의 승리로 끝난 때부터 짧은 50여 년 동안 그리스는 놀라운 예술적 성취를 이룩한다. 이제 사물과 인물을 환각적이고 사실적으로 묘사하는 데 있어 그들의 기법적 자유로움은 대단한 것이었다. 파르테논 신전 프리즈의 기마 부조들이나 〈슬픔의 아테나〉 혹은 〈헤게소의 묘비〉에서 보이는 자연주의적 성취는 거의 완벽에 가까운 것이어서 그 기법이 부족하다고 느껴지지 않는다. 거기에서 기법적으로 더 진척될 가능성의 여지는 찾아보기 어려울 정도이다.

감상자를 감동시키기에 자연주의만으로는 부족한 것이 사실이다. 우리는 기술적 성취에 놀라고 감탄하지만 감동하지는 않는다. 그리스 예술이 감상자에게 감동을 주는 것은 묘사되는 인물들이 지니는 고전적 품격 때문이다. 그리스 인물상들은 어딘가 영원을 향해 고정된 듯한 아득한 느낌과 동시에 초연한 무상성과 무관심의 분위기를 자아내

고 이것이 감상자로 하여금 그 자연주의와의 조화와 더불어 그 예술들을 '고전적'이라고 부르게 되는 동기이다. 이 예술들은 그리스인들의 깊이 있고 의연한 인생관, 고전 비극에서 보이는 바로의 그 인생관을 잘 드러낸다.

이들의 이러한 예술은 고전주의의 어원이 제시하는 바와 같이 매우 규범적이며 모범적이다. 그리스 예술의 심미적이고 형이상학적인 가치는 이와 같이 자연주의와 고전주의의 이상적인 융합과 조화에 있다. 자연주의는 자유롭고 다채롭고 분방하지만 경박스러워지기 쉽고, 고전주의는 단정하고 질서 잡혀 있지만 경직되고 완고한 느낌을 주기 쉽다. 그리스의 예술적 성취는 자연주의적 활기만으로 혹은 고전적 규제만으로 가능하지는 않았다. 그것은 그 둘의 조화에 의해 가능했다.

문제의 제기
Raise of Problems

그리스 예술이 지니는 이러한 상반되는 이념의 조화라는 성격에 대해 많은 예술사회학자들이 제각기 한마디씩을 했다. 그들은 자연주의적 경향을 민주주의에, 고전적 경향을 귀족주의에 일치시킨다. 그들은 민주주의는 언제나 자연주의적 예술에 대응하고 귀족주의적 이념은 고전적 예술과 일치한다고 가정하여 기본적으로 민주적이었다고 말해지는 그리스가 우리가 생각하는 것만큼 민주적이지 않고 그들의 예술은 그렇게 자유로운 것은 아니었다고 말한다.

이러한 가설은 두 가지 의문을 제시한다. 첫 번째 의문은, 정치적 귀족주의가 예술적 고전주의와 일치한다는 그들의 당연한 듯한 가정에 대해서이다. 이 가정은 당장 반례들에 부딪힌다. 크레타의 미노스 문명은 너무도 분방하여 거의 경박하다고까지 말해질 수 있는 자연주의적 예술을 창조했다. 그러나 현재까지의 고고학적 증거는 크레타인의 도시는 미케네 문명이나 트로이 문명에서와 마찬가지로 귀족들의 통치를 받았다는 사실을 보여준다. 미노타우로스Minotauros 궁은 명백

히 군주를 위한 것이었고 또한 거의 역사적 사실을 그 근거로 지니게 되는 여러 신화도 크레타 문명은 명백히 귀족적이었다는 사실을 말해 준다.

여기에 더해 더욱 결정적인 반례가 있다. 로마 공화제나 제정의 예술은 그들의 철두철미한 귀족적 정치제도에도 불구하고 거의 사실주의적이라고 할 만한 자연주의적 예술을 구현했다. 예술사회학자들의 가설과는 정반대되는 예증이 존재한다. 또한, 전 시대의 인상주의 예술에 비해 다분히 형식주의적이고 그렇기 때문에 고전적 성격을 띠고 있는 현대의 추상예술도 역사상 유례없는 민주주의를 배경으로 하고 있다는 사실도 고려되어야 한다. 확실히 숨 막히는 전제정치하에서는 그 사회 조직상의 주요 인물에 대해 경직되고 완고한 고전적 묘사만이 가능하다. 그러나 이러한 극단적인 상황을 제외한 일반적인 경우에는 어떤 사회나 국가의 정치제도와 예술적 양식 사이에 결정적인 상관관계는 없다고 보는 것이 더 큰 개연성이 있다.

그럼에도 만약 우리가 "대체로 보아" 민주주의와 자연주의 사이에는 어떤 공유되는 이념이 있고 귀족정과 고전주의 사이에도 또한 공유되는 이념이 있다고 하는 가설은 위의 반례에도 불구하고 그리스 시대에 관련하여 상당히 올바른 것이다. 우리가 일반적으로 고전주의 예술이라고 말하는 양식에는 확실히 귀족주의적 요소가 있다. 따라서 정치이념 — 사실은 더 포괄적으로 세계관이라고 말해질 수 있는 — 과 예술 양식의 유비를 고전주의에만 한정시킨다면 어떤 관계가 있다는 사실을 곧 인정하게 된다.

그리스의 정치제도와 예술 양식 사이의 유비적 관계에 대한 예술사회학자들의 일반화와 관련한 두 번째 의문은 그리스의 민주주의와 관련한 것이다. 그리스의 정치체제는 민주적이었다. 만약 그리스의 정치제도가 민주적인 것이 아니었다고 한다면 어느 시대의 어느 국가의 정치체제가 민주적이었는가?

민주주의는 몇 가지 사실을 전제한다. 첫 번째는 국가의 공적 사안이 모두 개방되어야 한다. 다시 말하면 국가 내에 이너 서클inner circle 혹은 클로즈드 서킷closed circuit이 없어야 하며 국가와 관련한 모든 정보는 인민에게 공개되어야 한다는 것이다. 물론 국가의 이익을 위해 모두에게 개방될 수 없는 어떤 기밀사항이 있을 수 있다. 그러나 그것은 언제나 잠정적이어야 하며 궁극적으로는 인민의 대표성을 띤 사람은 거기에 접근할 수 있어야 한다. 민주주의의 두 번째 전제는 참정권이다. 누구나 원칙적으로 국가의 업무에 참여할 권리를 지녀야 한다. 이것은 물론 참정을 원하는 사람의 역량이 고려되어야 할 사항이긴 하지만 신분이나 재산에 의한 규제는 없어야 한다.

이러한 전제하에서 보자면 그리스, 특히 아테네는 민주적인 국가였다. 아고라에서의 모임은 국가의 업무와 관련한 모든 정보의 공개를 가능하게 했으며 또한 이것이 국가의 결속을 강화시켰고 궁극적으로 페르시아 전쟁의 승전의 동기가 되었다. 국가의 운명과 자신의 운명이 묶여있다는 사실을 인정하는 것이 민주주의의 커다란 요건이다. 전제 국가의 운명은 전제자와만 관련된다. 전제자의 교체는 그들의 운명일 뿐이다. 농노들은 그들 군주의 전쟁에 무심하다. 이러한 것은 국가 정

보가 모든 신민에게 공유되어야만 가능하다. 각자에게 그들 역할을 요구하기 위해서는 국가와 관련된 모든 사항을 알려야 하기 때문이다.

참정권과 관련해서도 아테네는 기회의 평등뿐만 아니라 의무적 평등까지도 부과했다. 아테네 신민이 국가의 일을 한다는 것은 권리일 뿐만 아니라 하나의 의무였다. 페리클레스(Pericles, BC495~ BC429)는, "우리는 정치에 관심 없는 사람을 무해한 사람이라고 하기보다는 무용한 사람이라고 말한다."고 말하는 것은 이러한 동기이다.

만약 노예와 외국인에게 참정권이 없었다는 것이 아테네의 민주주의를 부정하게 하는 동기라면 외국인 노동자나 체류자에게 참정권을 주지 않는 모든 국가의 정치체제는 다분히 비민주적이라고 해야 한다. 더하여 여성에게 참정권이 없었다는 것 역시 아테네의 민주주의를 손상시켰다고 말한다면 먼저 도시국가 아테네는 현대에 속한 공동체가 아니라는 사실을 알아야 한다. 모든 국가와 공동체는 특정한 시대 속에 있다. 아테네는 고대국가였다. 더구나 이 사안은 국가의 정체와 관련되어 있기보다는 남녀평등과 관련되어 있다. 우리는 정치적 사실을 상황의 논리로 이해해야 한다. "모든 언어의 의미는 그 문맥 속에서 in the context of 요청되어야 한다."(프레게)

어느 시대, 어느 국가에도 무한대의 참정권은 있을 수 없다. 자신의 운명이 그 공동체와 묶여있지 않은 모든 사람은 참정권을 요구할 수 없다. 더구나 상당한 정도의 판단력이 동반되지 않는 사람에게도 참정권이 허용될 수 없다. 오늘날의 국가도 18세나 19세 이상으로 참정권을 제한한다. 여성에게 모든 정치적 권리가 허용된 것은 20세기

중반에 가까워서였다. 참정권은 상당히 교육받았다는 것을 전제하는 바 오늘날의 여성이 여기에 해당한다. 자신의 결정이 어떤 결과를 불러올 것인가에 대한 예측 능력이 없는 사람에게 참정권이 보장될 수는 없는 노릇이다.

어떠한 기준으로 보아도 아테네의 정치체제는 이상적인 민주주의를 구현하고 있었다고 말할 수 있다. 직접 민주주의와 기회균등의 참정권을 궁극적인 민주주의라고 할 때 아테네의 민주주의는 역사상 가장 완벽한 것이었다. 민주적 아테네가 사실상 귀족적 이념에 의해 지배받았다고 해도 그것은 그들에게 강요된 것은 아니었다. 이것은 고대 그리스의 이해에 있어 매우 중요한 사안이다. 아테네 민주주의는 스스로의 이념의 선택에 있어 완전히 자유로웠다. 귀족주의자뿐만 아니라 민주주의자에게도 충분한 기회가 보장되고 있었다. 그리스의 자연주의적 고전주의를 그들의 정치제도에 부합시키는 것은 그러므로 상당한 균열을 불러온다.

먼저 전제되어야 하는 것은 그 이념에 있어 이상주의적인 경향은 언제나 고전적 예술과 맺어지고 실증적이고 유물론적인 세계관은 자연주의와 맺어진다는 사실이다. 여기서 중요한 것은 이상주의는 귀족주의와 맺어진다는 예술사회학자들의 가정을 받아들이기에는 반례가 너무 많다는 것이다. 그리스 고전주의의 원인을 귀족적 정치체제에서 찾으려 시도하면 곧 미궁에 빠지게 된다. 왜냐하면, 아테네의 정치는 소크라테스와 플라톤의 격렬한 반대에도 불구하고 본질적으로 민주적

이었기 때문이다.

참주의 등장이 가능했다는 사실 자체가 아테네의 민주주의를 설명한다. 참주는 기존의 귀족들을 대중의 지지로 전복시키는 사람들이기 때문이다. 중세의 봉건영주의 귀족사회가 근대 민주국가로 이행하기 위해서는 먼저 군주의 절대권이 확립되어야 했다. 마찬가지로 참주는 전제적이긴 하지만 귀족보다 더 민주적이며 또한 귀족정의 전복을 예고한다. 귀족이 아닌 사람들의 지지를 먼저 얻어야 하기 때문이다.

플라톤이나 아리스토텔레스의 민주정치의 어리석음에 대한 개탄은 아테네가 지나칠 정도로 민주적이었다는 사실을 말해주는 하나의 예증이다. 더구나 다른 하나의 결정적인 반례도 있다. 철저한 실증주의가 로마에서는 그들의 귀족제와 병존하는 것이다.

전형적인 군주제하에서 예술은 정면성의 원리를 따른다. 군주제는 귀족들에 의해 전복된다. 이것은 로마의 예에서도 보이는 바이다. 로마의 왕정은 귀족들에 의해 전복되고 새롭게 공화정이 도입된다. 그러나 부족을 대표하는 귀족들이 이제 자기들의 영합에 의해 스스로만의 이익을 추구하게 된다. 여기에서 내용으로부터의 형식의 분리가 일어난다.

일리아드 등을 통해 우리에게 알려진 그리스의 폴리스들은 철저한 군주제였지만 그리스 역시도 귀족정으로 이행해 나간다. 그러나그 귀족정에는 민주정의 맹아가 숨어있다. 귀족정을 전복시키며 간헐적으로 등장하는 참주는 이미 민주정을 예고한다. 참주는 대중의 지지를 얻어 귀족과의 주도권 싸움을 벌이게 된다. 아테네는 결국 민주

정으로 이행해 나간다. 소크라테스와 플라톤의 철학은 단지 시대착오적인 귀족주의 이념을 대변할 뿐이다. 아리스토파네스(Aristophanes, BC446~BC386)는 그의 《구름》을 통해 이 철학자들의 공허함을 마음껏 비웃고 에우리피데스 역시 귀족적 절도와 품격보다는 인간 정념과 그 발현에 정당성을 부여한다.

소크라테스의 패소와 죽음은 민주정에 의한 귀족정의 패배를 말한다. 우리는 플라톤의 《소크라테스의 변명》을 통해 그리스에서의 귀족정과 민주정의 대립의 양상을 소상히 알고 있는바 우리는 또한 그의 패소를 통해 아테네의 두 정치체제의 갈등에서 결국 민주정이 승리했다는 사실을 알게 된다.

따라서 아테네의 정치체제와 예술 양식을 공간적인 것으로 파악하는 것 이상으로 시간적으로도 파악해야 한다. 그리스 고전주의는 추이의 한 순간일 뿐이다. 그것은 단지 귀족정에 의한 것도 단지 민주정에 의한 것도 아니었다. 그것은 귀족정에서 민주정으로 이행해 나가는 시간 속의 한 순간일 뿐이었다. 점증해 나가는 자연주의를 막을 수는 없었다. 형식주의는 그 절정의 순간에도 가냘프게 자기주장을 할 뿐이었다. 그리스 고전주의는 가차 없이 자연주의로 진행할 것이었다. 정체는 없었다.

이상주의
Idealism

그리스 고전주의의 동기는 그들의 이상주의적 이념에 있다. 우리는 아테네인들이 왜 이상주의적이었는지에 대해서는 알 수 없다. 그러나 일단 그들의 마음속에 궁극적이고 보편적이고 항구적인 세계에 대한 이상주의적 희구가 숨어있었다고 가정한다면 우리는 그들의 고전주의에 대한 모든 것을 매우 쉽게 해명할 수 있다.

보편적이고 본질적인 것으로서의 어떤 유의미에 대한 그들의 희망은 통제되지 않는 자유분방함을 허용하지 않았다. 그들은 이 우주를 구성하고 그 구성원들의 운명을 좌우하는 보편법칙의 존재를 믿었다. 그들에게 삶과 운명은 요행과 기회의 문제는 아니었다. 그들은 그들의 최고 신 제우스조차도 복종해야 하는 '운명'의 존재를 믿었으며, 이것은 이를테면 하나의 불변하는 이데아로서 그들의 천상에 자리 잡고 있었다. 세계관은 사회적 하부구조를 넘어서고 또 그것에 선행한다. 그리스인들의 세계관은 전체적으로 이상주의적이었다. 그들은 세계가 정돈되어 있기를 바랐고 또 실제로 정돈되어 있다고 믿었다.

한 양식이 공동체 전체의 지배적인 이념, 혹은 그 공동체의 주도적 세력의 지배적인 이념인 것은 분명하다. 그러나 귀족계급은 고전주의를 대변하고 평민계급은 자연주의 혹은 사실주의를 대변한다는 일반화 자체는 매우 의심스럽다. 지적해온 바대로 많은 경우에 어떤 양식은 그것을 지배하는 사회적 하부구조와 상관없는바, 이것은 사회학적 설명과는 배치되는 것이다. 귀족주의자는 좀 더 고전적이고 민주주의자는 좀 더 자연주의적일 수 있다. 그러나 그리스 고전주의가 귀족주의의 '산물'이고 자연주의가 민주주의의 '산물'일 수는 없다. 풍부한 자연주의적 내용을 가진 고전주의가 거기 존재했다. 그 안에서 각 파당은 좀 더 고전주의적이며 좀 더 자연주의적이었을 뿐이다.

예술사회학은 어떤 세계관이 어떤 정치적 입장으로부터 도출되어 나왔다고 말한다. 렘브란트와 루벤스의 비교, 즉 개신교 국가이고 시민적 국가인 네덜란드의 렘브란트(Rembrandt, 1606~1669)의 그림이 좀 더 소박하고 사실주의적인 바로크인데 반해, 가톨릭 국가이고 귀족적 국가인 플랑드르의 루벤스(Peter Paul Rubens, 1577~1640)의 그림이 더욱 웅장하고 허장성세적인 바로크라는 사실은 예술사회학적 연구가 거둔 커다란 성취이고 오로지 사회학적 연구에 의해서만 밝혀질 수 있는 사실이라고 예술사회학자들은 말한다.

그러나 예술사회학은 여기에서 렘브란트의 회화건 루벤스의 회화건 둘 다 바로크 이념에 입각해 있다는 사실을 간과하고 있다. 즉 예술사의 연구에서 가장 궁극적인 것은 양식 전체에 대한 포괄적인 원인

의 탐구라는 것이다. 예술사회학이 만약 바로크 이념의 기원 자체를 사회학적 통찰에 입각해 밝혀냈다면 그것은 대단히 의미 있는 일이다. 그러나 예술사회학은 바로크적 회화의 두 가지 경향에 대해서만 말하고 있다. 바로크 이념 자체는 어디로부터 나왔는가? 예술에 대한 사회학적 탐구가 많은 성취를 이루었지만, 양식의 궁극적인 이념을 밝히는 데에서는 언제나 실패했다. 왜냐하면, 양식을 규정짓는 세계관은 사회학적 연구로는 밝혀질 수 없는 것이기 때문이다. 사회적 하부구조는 이미 존재하는 어떤 양식에 어떤 방향과 경향으로의 이행을 촉진할 뿐이지 어떤 양식 자체를 만들어 내지는 못한다. 사회학의 성취는 여기까지이다.

키 큰 남자와 키 큰 여자가 결혼하여 더 키 큰 아이를 얻어내는 것이 진화의 눈에 보이는 증거라고 어떤 진화론자들은 주장한다. 그러나 그러한 논증은 진화에 대한 어떠한 증거도 되지 못한다. 진화론은 새로운 종들이 어떻게 생겨났는지를 밝혀야 한다. 키 큰 사람들끼리 후손을 만들었다 해도 그 후손은 인간일 뿐이다. 기린이나 말 등의 더 키 큰 동물이 나오는 것은 아니다.

렘브란트의 바로크건 루벤스의 바로크건 모두 바로크이다. 예술사회학의 스스로의 의미와 가능성을 주장하기 위해서는 바로크 이념 자체의 기원을 사회학적으로 밝혀야 한다. 마찬가지로 그리스에 있어서도 그들의 양식이 사회학적 기원을 갖지는 않는다. 단지 귀족주의자는 그들의 예술이 좀 더 고전적인 방향으로 나아가길 원했고 민주주의자는 그 반대였을 뿐이다. 예술의 이념을 사회학적으로 재단해내기에

는 잣대가 너무 짧다. 르네상스 고전주의에 비하여 확실히 더 진일보한 자연주의라고 할 만한 프랑스의 바로크는 다분히 궁정적이었으며 뒤이은 혁명기의 고전주의는 궁정적이라기보다는 시민적 배경을 가진 것이었다. 여기에서는 귀족주의와 고전주의 민주주의와 자연주의 사이의 유비 관계는 오히려 그 반대로 작용하고 있다.

The Greek

그리스인

1

고전주의의 동기
Motive of Classicism

일반적인 유물론적 사회학자들이 말하는 바와 같이 전인적 인간 상과 이상주의는 생존경쟁의 치열한 현장에서 상대적으로 더 자유로운 귀족계급의 이념이긴 하다. 그러나 국가의 전체적인 가난이 부의 편차를 줄이고 부가 주는 혜택과 가난이 주는 고통이 상대적으로 작았던 그리스 사회는 구성원 전체가 이상주의자가 되기에 적절한 환경이었다.

실증주의와 세속적 세계관의 확장은 공동체로의 부의 유입이 동반될 때 생겨난다. 그리스 사회에서 세속적이고 유물론적 세계관이 힘을 얻은 것은 아테네가 무역과 동맹기금의 횡령에 의해 상당한 정도의 물질적 풍요를 누리게 되었을 때였다. 그러나 고전주의가 성숙해가던 시점의 그리스는 아직은 절도와 절제가 전체 공동사회를 지배하고 있을 때였다. 그들은 명예욕은 가지고 있었을지언정 물질적 탐욕은 가지고 있지 않았다. 가난한 사회의 허영은 명예일 뿐이다. 부와 신분이 특권을 주기보다는 오히려 더 많은 의무를 부과하는 사회는 이상주의를

그 사회의 지배적인 이념으로 삼기가 용이하다. 물론 그리스 사회에도 계급적 분쟁statis이 있었고 이것이 국가를 전체적인 소요와 갈등상황으로 종종 몰고 갔지만, 사태는 언제나 귀족계급의 양보에 의해 일단락되었다. 그리스는 결국 민주주의 이념이 잘 구현된 사회였다.

이상주의적 삶을 산다는 것과 이상주의자가 된다는 것은 같은 얘기가 아니다. 축적된 부가 없어서 일상을 노동으로 보내야 생존 가능한 사람이 전인적 삶을 살 수는 없다. 그러나 이러한 사람이 이상주의적 이념을 품을 수는 있다. 아마도 사회학자들은 이것을 허위의식이라고 부를 것이나 공동체 구성원 대부분이 이와 같은 운명을 감수해야 할 때에는 노동 자체도 그렇게 큰 고역은 아니며 이상주의도 불가능한 것은 아니다. 허위의식은 부의 상대성에 의한다. 그러나 그리스의 모든 신민은 가난했다. 배신자 알키비아데스(Alkibiades, BC450~BC404)의 집에서 압류된 가구 목록은 그리스 귀족 계급의 자산이 결코 풍부한 것은 아니었다는 사실을 말한다.

그리스인들이 간절히 구했던 것은 삶의 의미와 명예였지 세속적 부는 아니었다. 신분이 존재하느냐 그렇지 않으냐보다 더욱 중요한 것은 신분에 의한 부의 편차와 그 장벽과 특권의 존재유무이다. 즉 신분에 의한 이득과 차별이 존재하느냐 그렇지 않으냐 하는 것이 훨씬 더 중요한 것이고 그리스 사회에는 전체적으로 이러한 것들이 없었다고 할 수 있다.

부의 유입이 별로 없고 부를 얻기 위한 기회가 상대적으로 차단된 사회는 부에 대해 어느 정도 무관심하게 되며 보수적인 이념과 동시에

이상화된 전형을 구하는 사회가 될 가능성이 있다. 우리가 그리스 고전주의에 대한 사회학적 탐구를 할 경우 우리의 일반화는 여기서 멈추어야 한다. 더 나아갈 경우 이제 이론을 위한 사실의 왜곡이 따를 수밖에 없다.

빈부의 격차보다도 그 격차를 극복할 수 있는 가능성의 문제가 더 중요한 사항이라는 사실도 동시에 고려되어야 한다. 사회의 계층 이동이 자유로울 경우, 그리고 전체적인 민주적 이념이 사회를 지배할 경우 그 사회는 계급과 이념의 충돌보다는 오히려 동질적 세계관을 가질 수 있게 된다. 엘리자베스 1세(Elizabeth I, 1533~1603) 시대의 영국에는 상당한 빈부의 격차가 있었고 또한 그 사회는 신분제 사회였지만 계층 이동이 상대적으로 자유로웠고 귀족 계급이 특권에 의한 장벽을 치기보다는 그들 스스로 특권보단 부를 택해 투자가와 사업가가 되었기 때문에 전체적인 사실주의적 경향의 예술을 지향하게 된다. 영국에서는 진정한 의미의 이상주의는 없었다. 바로 이러한 사실이 로마 공화정과 제정의 사실주의적 경향도 동시에 설명한다.

그리스인들은 결국 그들이 가장 바람직하다고 생각하는 규준과 규범을 요구했고 그들의 모든 예술과 학문이 여기에 종속되기를 원했다. 그들에게 세계는 이 규범에 입각한 질서 잡힌 것이었으며 그들의 활동은 이 규준을 지상에 실현해야 마땅한 것이었다. 이것이 그리스 고전주의의 동기였다.

페르시아 전쟁의 승리 이후 아테네에는 부가 급격히 유입된다. 이와 더불어 고전주의 역시도 그 고전적 성격을 잃기 시작한다. 부는 자

연주의와 맺어진다.

자연주의
Naturalism

그리스인들에게 특징적이었던 사실은 그들이 고전주의적이었을 뿐만 아니라 자연주의적이었다는 사실이다. 그들의 고전주의에는 어떠한 경직성도 없다. 기원전 450년경, 즉 그리스 전성기의 예술작품들은 이전 시대의 어떤 시기의 예술작품과 비교해보아도 매우 자연주의적이다. 인물들의 동작과 의상은 부드럽고 자연스러우며 그들의 표정 역시도 초연한 아름다움을 보여준다.

그리스인들이 이상주의적이었다는 사실이 그들이 동시에 유물론적이며 현세적이고 정열적이었다는 사실과 배치되지 않는다. 그리스인들은 삶의 전체적인 비극성에 대한 깊은 비관과 동시에 그들의 일상적 삶을 열정적으로 살 줄 아는 민족이었다. 그들은 삶의 일상에서 찾을 수 있는 환희와 향락을 기피하지 않았다. 페리클레스가 "아름다움을 사랑하지만 취향이 소박하고, 사나이다움을 잃지 않으면서도 마음을 가꾼다."고 말했을 때 의미하는 것은 이와 같은 삶에 대한 사랑과 동시에 고전적 규범과 절도에 대해 말하고 있는 것이다.

아테네의 비극 작가들은 삶의 즐거움에 대해 말하는 한편 운명 앞에서 겸허할 것을 동시에 말한다. 그들은 그리스의 밝은 태양과 푸르른 에게 해를 한껏 즐겼지만 동시에 삶의 궁극적인 허망함에 대해서도 매우 예민했다. 모든 것이 먼지로 화하고 지상 세계 이외에는 어디에도 삶의 궁극성은 없다는 그들의 세계관이 그들이 일상적 삶을 더욱 열심히 살게 한 동기였다. 정치적 견해와 출신 계급을 떠나서 그리스인들이 공통적으로 이러한 세계관을 지니고 있었고 가장 민주적인 이념을 가진 사람도 가장 귀족적인 이념을 지닌 사람과 마찬가지로 삶을 지배하는 원칙과 규준이 있다는 것을 믿었다는 사실이 고전기 그리스 사회에 상당한 정도의 동질성을 주고 있었다. 그들은 이러한 보편적 원칙에 그들 삶의 지침을 두었고 이것이 그들을 이상주의자인 동시에 자연주의자로 만든 동기였다.

3

예술을 위한 예술
Art for Art's Sake

이러한 이상주의는 그러나 그들 예술이 고전적이었다는 의미만을 지니지는 않는다. 그리스 문예의 특징은 그 무목적성과 무상성에도 있다. 그들의 이상주의는 '학문 자체를 위한 학문', '미를 위한 미'의 이념을 불러들인다. 그들은 학문과 예술의 완성에 있어 그 실천적 동기에만 매이지 않았다. 그들은 예술과 학문이 그 자체의 동기, 다시 말하면 예술은 아름다움 자체만을 위한, 그리고 학문은 지성 그 자체만을 위한 동기를 지니고 있어야 한다고 믿었으며 또한 그 동기를 과감하게 실천해 나갔다. 이것이 그들로 하여금 예술을 위한 예술과 앎을 위한 앎의 학예를 추구하게 만든 동기였다. 모든 문화구조물은 본래 실천적 동기를 위해 시작되나 그 완성을 위해서는 그 원래의 동기에서 탈각되어야 하는바, 그리스인들은 인류역사상 처음으로 이러한 기적을 이루었다. 그리하여 종교와 찬양을 위한 조상statue들이 단지 그 자체의 아름다움만을 위해 조각되고 토지 측량을 위한 기하학은 기하학 원론으로 변하게 되고 신화는 서사시로 변하게 된다. 어떤 지적, 심미적 활동

인가가 그 실천적 계기를 벗어난다는 것은 오늘날 우리에게 매우 익숙한 것이 되었고 또한 그것이 가난 속에서 학문과 예술을 추구하는 사람들에게 우리가 찬사를 보내는 동기이기도 하지만 이러한 것은 고대 세계에 있어서는 그리스 사회를 제외하고는 어디에서도 그 예를 찾아볼 수 없었다. 그러나 이러한 무목적적인 추구는 그 자체 내에 어떤 종류의 위험성을 내포하고 있다. 이러한 학예의 추구는 공동체의 어느 정도의 번영과 결속을 추구하고 있지만 그 궁극적인 결론은 개인주의로 그리고 실천적 건강성의 상실로 이른다.

그리스 사회 그중에서도 특히 아테네는 공동체에 대한 관심과 그것을 향한 충성 그리고 자신들이 이루어나가고 있는 성취에 대한 자부심 등에 있어서 굳건한 결속을 하고 있었다. 이것이 건강하고 조화로운 고전주의의 개화를 가능하게 했고 동시에 페르시아 전쟁을 승리로 이끈 동기가 되기도 했지만 기원전 450년경의 고전주의 속에는 결국 그 실천적 계기와 무목적적인 동기가 서로 해체되어 나갈 맹아가 들어 있었다. 그들은 본래는 실천적 계기에 잉여로 덧붙여진 아름다움을 추구하고 있었다. 예술을 위한 예술, 학문을 위한 학문, 삶을 위한 삶의 세계관은 그것이 아무리 가치 있고 의미 있는 일이라 해도 결국은 그 실천적 목적으로부터의 독립이라는 이유 때문에 한 개인에 있어서 뿐만 아니라 공동체 전체에 있어서도 현실적 삶의 몰락을 예고하는 것이다. 고전주의로부터 자연주의로의 해체는 그 사회의 개인주의화의 나약함과 내면화를 동시에 의미하는바, 이상주의와 실천적 요구의 아슬아슬한 균형이 무너지는 것을 의미하고 결국은 사회의 해체를 불러오

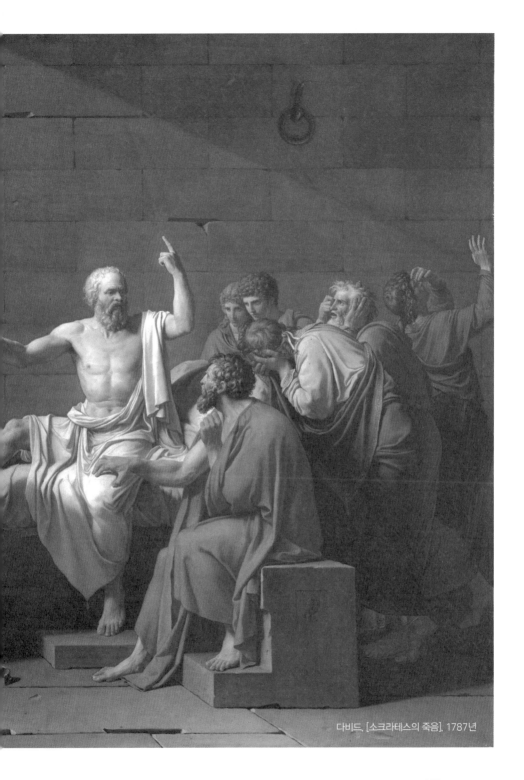

다비드, [소크라테스의 죽음], 1787년

게 된다.

　우리가 이해하는바 한 고귀한 철학자를 사형에 이르게 한 아테
네 사람들의 판결은 사실은 해체되어 나가는 그들의 공동체를 어떻게
든 되돌려보려는 무망(無望)한 시도에서 비롯된 것이었다. 아테네인들
의 견지에서 볼 때에는, 소크라테스가 귀족주의적이라거나, 그의 철학
이 매우 고전주의적인 것이었다거나, 그가 지적 야유로서 자기네들에
게 모욕을 가한다거나 하는 것 등이 그에게 사형의 선고를 내리게 할
이유가 된다기보다는 오히려 그가 추구하고 있는 바가 앎을 위한 앎이
고, 그의 세계관에는 아테네를 유지시킬 공동체적 이념이 결여되어 있
었고, 그의 이상주의는 공동체의 해체를 의미하는 것이고, 그의 철학
은 전적으로 실천적 동기를 버릴 것을 요구한다는 것이 그에게 죽음을
선고할 이유였다. 학문을 위한 학문이란 매우 개인주의적이고 내면화
된 것으로서 공동체적 입장에서는 건강한 것이 아니었다. 이것이 소크
라테스에 의해 주창된바, 아테네인들은 이것이 펠로폰네소스 전쟁에
서의 패배의 근본적인 동기라고 생각했다. 아테네와 같이 문명화되고
정보가 공개된 사회가 어떤 고귀하고 무고한 철학자를 이유 없이 사형
에 처했다고 하는 것처럼 분별없는 판단은 없다. 소크라테스의 학문적
위대함과 공동체적 건강성은 별개의 문제이다. 아테네인들에게는 그
들의 공동체가 철학 이상으로 중요한 것이었다. 물론 소크라테스 역시
도 아테네의 통합을 누구 못지않게 추구한 사람이었다. 그러나 당시의
아테네는 이미 상당한 정도로 민주주의로 이행해 나가고 있었다. 소크

라테스의 앎을 위한 앎은 그 자체로서 실천적 민주주의에는 위험한 것이었다. 꿈이 삶을 좀 먹게 할 위험이 있었다. 소크라테스의 귀족주의는 그 비실천적 성격에 의해 아테네의 해체를 부르고 있었다. 이미 민족주의에 의해 지배받는 사회를 귀족주의에 의해 다시 통합시키려는 노력은 단지 반역일 뿐이었다. 그리고 그의 귀족주의는 앎을 위한 앎의 교의와 맺어져 있었다.

포에니 전쟁에서의 전리품으로 그리스의 예술품이 로마로 들어왔을 때 이에 대한 경멸을 보이는 카토(Cato, Marcus Porcius, BC234~BC149)의 비난의 동기 역시 그리스 예술이 지니고 있는 미를 위한 미의 이념과 건강성의 결여에 있었다. 로마 공화정과 제정 초기의 예술은 철저히 실천적 목적에 봉사하는 것이었다. 소크라테스가 기소당한 궁극적 이유는 결국 그의 철학이 지니는 앎을 위한 앎이라는 비실천적인 동기에 있었다.

물론 그리스 사회에는 이상주의만 존재했던 것은 아니다. 소피스트들은 전체적으로 유물론적이고 현실적이었으며 상대주의적이었다. 그들은 정신적 규준을 희구하기보다는 물질적인 계기에 더 많은 관심을 지니고 있었고 이상을 위해 현실을 희생할 용의는 전혀 없었으며 절대적 가치를 인정하지 않는 사람들이었고 보편적 진리의 가능성을 믿지 않는 사람들이었다. 그들은 스스로의 세계관에 입각하여 그들 예술이 자연주의적 경향으로 흐르기를 원했다. 그리스 고전주의는 플라톤의 고전주의에의 요구와 소피스트들의 자연주의에의 요구의 적절한 조화와 균형에 의해 가능했다.

이상주의의 끝없는 진행은 결국 무의미와 공허로 이르게 된다. 아리스토파네스가 《구름》에서 소크라테스를 쓸모없는 변증에나 열중하는 얼치기 철학자로 묘사하는 동기는 이상주의자들의 이러한 앎을 위한 앎의 무의미와 공허를 야유하는 것이다.

물론 소피스트적 자연주의에도 위험한 요소가 없는 것은 아니다. 그것은 물질에의 지나친 관심과 상대주의와 개인주의 그리고 계약과 이해관계에의 지나친 강조에 의해 공동체적 통합의 해체를 부른다. 그러나 이러한 국가관은 이기적 동기가 국가의 사회적 요구와 일치할 때에는 공동체의 유지에 많은 공헌을 하게 되는바, 근대적인 의미에서의 민족국가의 세계관과 국가관은 이와 같은 것이다.

그리스 예술은 두 방향으로 해체되어 나간다. 하나의 방향은 유미주의를 향한다. 다른 하나의 경향은 노골적인 사실주의로 나아간다. 두 방향 모두 전형적인 고전주의의 해체이다.

Ancient Art;
A metaphysical interpretation

Being and Becoming : Parmenides and Heraclitus

존재와 생성 : 파르메니데스와 헤라클레이토스

공간과 시간
Space and Time

정지와 운동은 세계를 바라보는 두 가지 중요한 시각이다. 우리는 세계가 고정되어 있는 불가분한 것으로서 세계에서 드러나는 모든 변화는 감각적 환각이라고 치부할 수도 있고 세계의 본질은 운동하는 것으로서 끊임없는 변화와 변전 외에 그 이면의 고정적 실체는 없다고 볼 수도 있다. 세계를 정지하는 것으로 볼 때에는 정지해있는 그 본질에 관심이 쏠리게 되는바 고대나 중세의 철학자들은 그것을 '존재being'라고 불렀다. 결국, 고대와 중세의 주도적 철학은 존재에 대한 탐구에 다름 아니었다. 이 존재는 이데아가 되기도 하고 형상이 되기도 하고 신이 되기도 했다.

그러나 변화를 세계의 본질로 볼 경우 세계에는 고정된 존재는 없게 되고 우리는 변화 가운데 처하게 된다. 이러한 철학은 고대와 중세 내내 주도적 철학이 되어본 적이 없다. 그리스 시대에는 소피스트들이, 중세에는 때 이른 유명론자들이 이러한 철학을 대변했다고는 하나 결국 중세 말과 근대에 아벨라르와 흄에 의해 각각 전면적인 것으로

나타날 때까지는 언제나 숨어있는 철학이었다.

존재와 생성, 혹은 정지와 운동의 개념이 예술의 이념과 관련하여 중요한 이유는 이 두 상반되는 개념과 예술의 상반되는 이념이 서로 맺어지기 때문이다. 존재 혹은 정지는 고전적 경향과 맺어지고 변화 혹은 운동은 자연주의적 경향과 맺어진다. 헤라클레이토스(Heraclitus of Ephesus, BC535~BC475)와 파르메니데스(Parmenides, BC515~BC460)의 철학은 결국 시간과 공간으로 갈리게 된다. 헤라클레이토스는 만물의 기초를 시간적 흐름에 둔다. 세계는 장면의 뒤바꿈이다. 여기에서 유한한 인간이 할 수 있는 일은 없다. 인간은 소멸해간다.

반면에 파르메니데스는 단일한 공간에 모든 시간을 가둘 수 있다고 말한다. 그는 덧없음을 인정할 수 없었다. 완벽한 완성은 가능하다. 가장 이상적인 순간 하나만이 전부이다. 다른 시간은 여기에서 유출된다. 투원반수의 투원반의 모든 추이는 단 한 순간에 집약될 수 있다. 이 순간만이 진실이다. 시간은 공간에서 유출된다.

이 두 세계관의 대두는 이미 기원전 500년경의 그리스에서다. 엘레아 출신의 파르메니데스는, "사유만이 진리를 인식할 수 있으며 감각은 결코 진리를 인식할 수 없다"고 말한다. 그는 충고한다.

"너는 습관적으로 너의 목표 잃은 눈과 시끄러운 귀, 너의 혀를 사용하는 길을 선택하는 것을 경계하고 단지 이성의 길을 따르라."

그는 사유의 길만이 실재하는 세계에 관한 진리로 인도한다고 말한다. 이러한 세계는 생성becoming 과정에 있을 수 없는 이미 완결된

하나의 세계이고, 전체이고, 유일한 세계이다.

그러나 동시대의 에페소스 출신의 헤라클레이토스는 상반되는 세계관을 개진한다. 그는 생성 자체를 세계의 본질로 본다. 만물의 운동, 즉 만물의 끊임없는 흐름과 변화가 곧 세계이다. "만물은 흐른다"는 것이 그의 생각이었다. 누구도 동일한 강물에 두 번 들어갈 수는 없다. 왜냐하면, 계속해서 새로운 물이 흐르기 때문이다. 즉 강은 한 번도 동질적일 수 없다. 새로운 물이 흐름에 의해 새로운 강만 존재하기 때문이다. 물론 사람도 동일한 사람일 수는 없다. 그는 시시각각 그에게 닥쳐들어 축적되는 기억의 집합체이며 따라서 항상 창시적 상황에 있게 되기 때문이다. 이 세계관은 근대말에 베르그송에 의해 다시 전면적으로 개진될 예정이었다. 변화를 세계의 본질로 보는 이러한 세계관은 우리의 감각인식을 모든 인식의 근원적 동기로 보며 이것은 동시에 상대주의적 세계관에 이른다. 그는 다음과 같이 말한다.

"바닷물은 가장 깨끗하지만, 가장 더럽다. 물고기에게는 마실 수 있고 유익한 것이지만, 인간에게는 마실 수 없고 해로운 것이다... 가장 아름다운 원숭이도 인간에게는 추하다."

엘레아 학파는 여기에 격렬한 대응을 한다. 그들은 세계는 하나the one이고, 최초의 그 기원에서부터 이미 완성된 형태를 취한채로 무변화의 고정성을 유지하는 것이다. 제논(Zeno of Elea, BC490~BC430)이 그의 패러독스paradox들을 통해 공간 분할의 불가능함을 지적하는 것 역시 세계는 불가분한 것이며 그 자체로서 완결된 하나라는 그들의

이념을 지지하기 위해서이다.

두 이념과 고전주의
Two Ideologies and Classicism

그리스 세계는 문명의 여명기에 이미 그 후의 인류사 전체를 물들여 나갈 두 가지 세계관을 이렇게 제시했다. 이 두 이론 중 파르메니데스의 세계관은 소크라테스와 플라톤 및 아리스토텔레스에 의해 계승되고, 헤라클레이토스의 세계관은 소피스트들에 의해 계승된다.

파르메니데스의 세계관을 따를 경우, 세계에는 고정되고 절대적이고 항구적인 진리의 기준이 설정되며 자연법 이론이 싹트게 되고 수학이 모든 학문의 기준이 되며 이데아가 세계의 규준으로 자리 잡게 된다. 엘레아 학파와 그 후계자들은 키츠(John Keats, 1795~1821)가 그의 시에서 말하는 바와 같이 "빛나는 별이여, 나도 그대처럼 확고하게 되고 싶어라."라고 읊는 것이며, 이 세상에 절대적인 규범을 제시하는 것을, 아니면 최소한 그 규범에의 희구를 보여주는 것을 그들 삶의 중요한 의미로 받아들이게 된다. 이들은 이러한 이데아가 없을 경우, 우리의 삶은 완전히 무의미할 뿐만 아니라 질서와 규범조차도 사라질 것이라고 믿는다. 그들은, 규범과 도덕은 하나의 합의에 지나지 않아서

시간과 공간에 따라 그 양상을 달리하는 상대적이고 가변적이고 선택적인 사항이라는 사실을 이해할 수도 인정할 수도 없었다.

헤라클레이토스의 세계관을 따를 경우, 이 세계에는 절대적인 것이 존재하지 않게 된다. "이제 제우스가 폐위되고 변전이 왕"이 되는 것으로서 세상에는 어떠한 절대적인 기준도 없게 되며, 어떠한 "제1원리cause prime"도 존재하지 않게 된다. 이때에는 "인간이 만물의 척도"가 되고 모든 기준은 우리가 삶을 바라보는 양식에 의존하게 된다. 모든 것이 상대적인 것이 되고 우리의 개념과 이념 역시도 상황과 조건의 소산 외에 아무것도 아니다. 거기에 더해 우리의 원칙이란 잠정적이고 일시적인 것으로서 우리의 임의적인 약속과 계약에 의한 것이 된다. 자연법은 소멸하고 실정법만이 존재하게 되고 실체적 진실은 무의미하고 절차적 타당성만이 존재한다.

간단히 말하면 파르메니데스적 이념은 고전주의의 규준에 부합되고 헤라클레이토스적 이념은 자연주의적 다채로움에 부합된다. 변화가 우주의 본질이고, 그렇기 때문에 거기에 준하는 감각(사유가 아닌)이 우리의 가장 중요한 인식도구라고 믿는 것은 세계의 종합을 구하고 개념과 원리를 중시하는 고전적인 세계관과는 상반된다. 그들에게 우리의 지성은 감각의 먹이에 지나지 않고 그들이 의미하는 예술이란 종합이라기보다는 그 변화의 순간적인 부분에의 참여와 향유가 되고 예술에서 모방과 다채로움의 즐거움 이외에 교육과 규준과 규범의 의미를 벗겨내는 것이다.

반면에 엘레아 학파에게 있어 예술은 사물의 변화무쌍한 변화로부터 불변의 고정성을 추출하는 것을 의미한다. 그들에게 예술이란 동시에 하나의 지적 훈련이 되어야 하며 이것은 사물의 본질이라고 믿어지는 개념에의 육박에 의해 가능한 것이 된다. 그들에게 다채로운 외부세계란 단지 미망에 지나지 않는다. 이 경우, 예술은 이상을 표현하게 된다. 우리가 '그리스 고전주의'라거나 '고귀한 단순성과 고요한 위대성edle Einfalt und stille Größe'에 대해 말할 때에는 그리스 예술의 이러한 파르메니데스적 요소에 대해 말하고 있다.

그러나 그리스 예술의 의미는 여기에서 그치지 않는다. "모든 고전주의는 선행하는 낭만주의를 가정하고, 모든 질서는 정돈되어야 할 무질서를 전제한다"고 폴 발레리는 말하는바, 발레리는 고전주의에 대한 상당한 편애를 드러내고 있다. 그러나 자연주의의 입장에 설 경우 우리는 "모든 낭만주의는 선행하는 고전주의를 가정하고 질서는 해체되어야 할 경직성을 전제한다"고도 말할 수 있다. 이러한 식으로 자연주의에 상당한 정도의 긍정적 의미를 부여할 때, 그리스 예술이 이룩한 자연주의적 성취 역시 예술사에 있어서 유례없는 것이었다고 해도 과장이 아니다. 그들은 인물과 옷 주름과 그 옷 주름을 통해 드러나는 신체의 굴곡과 동작과 자세의 표현에 있어 완벽한 성취를 이뤄내고 있었다.

그리스 예술의 이러한 자연주의적 성취는 헤라클레이토스적 세계관이 그리스 시대 전체를 통해 상당한 정도의 영향력을 지니고 있었다는 것을 방증한다. 파르메니데스적 세계관은 침잠하고, 사유하고, 구

성하고, 지성적이 되길 요구한다. 반면에 헤라클레이토스적 세계관은 참여하고, 느끼고, 해체하고, 감성적이 되길 요구한다. 그리스인들은 삶 전체를 비관적인 운명론으로 물들이지만 그들은 그러한 전체적인 비극성 속에서 열정적으로 일상을 살아갈 줄 아는 민족이었다. 즉 삶의 전체적인 운명론과 일상적 자발성과 향락이 동시에 그들 삶을 물들이고 있었다. 그들의 고전주의 예술은 엄숙하고 진지하지만 암울하고 구태의연하지 않다. 그들은 활기와 다채로움과 더불어 전체적인 균형을 아는 사람들이었다.

Iliad

일리아드

①

문학적 특징
Literary Character

우리는 일리아드가 언제 쓰였는지 또 거기서 묘사되는 갈등과 전쟁이 언제 발생한 사건인지 정확히 모른다. 단지 일리아드에서 묘사되는 트로이 전쟁은 기원전 1200년경쯤의 미케네 시대의 사건이고, 이 서사시는 그것에 대한 민간의 구전을 바탕으로 하여 기원전 1000년쯤에 쓰였을 것으로 추정하고 있다. 미술사에서 중요하게 다루어지는 〈디필론 항아리〉가 기원전 800년쯤에 제작되었다는 것을 생각하면 일리아드는 그보다 훨씬 앞선, 아마도 그리스 문명의 기원을 알리는 예술작품이라고 할 수 있다. 놀라운 것은 이렇게 불현듯 나타난 문학작품이 매우 놀라운 완성도를 지니고 있다는 사실이다. 이 서사시에 대해서는 많은 것들이 설명되지 않고 있지만, 그중에서도 이 작품이 지니고 있는 그 문학적 가치가 가장 이해되지 않는다. 완전한 암흑시대의 와중에 갑자기 완전한 형태의 비할 수 없는 예술품이 솟구친 것이다. 문학이라는 예술 장르가 생긴 이래로 오늘날까지도 이와 견줄만한 문학작품은 위대한 천재들의 작품에서나 겨우 찾아볼 수 있을 정

도이다.

문학작품의 가치는 줄거리와 의미와 표현에서 찾아지게 된다. 그러나 이 세 요소가 어떤 문학작품의 예술적 가치를 결정짓는 데 동일하게 공헌하지는 않는다. 줄거리보다는 의미가, 의미보다는 표현이 중요하다. 물론 이것은 예술 감상의 상당한 소양을 가진 감상자나 전문가에게 해당하는 얘기이다. 교양 수준이 떨어지는 감상자일수록 표현보다는 의미에, 의미보다는 줄거리에 관심을 가진다. 교양 있는 감상자들은 주인공 운명의 전개보다는 그 전개 양식에 관심을 쏟고 그렇지 않은 감상자들은 그 반대이다.

예술에서 이야기를 찾으려는 욕구는 가장 비예술적이고 유치한 물질주의의 소산이다. 이러한 감상자들은 한 점의 그림에서 그 이야기적 요소를 알게 될 때 그들의 감상은 매우 만족스럽게 진행되었다고 생각한다. 이러한 감상자들은 예술작품이 지닌 미적이고 정신적인 요소를 모든 물적이고 설화적인 이야기로 전환시키며 예술작품이 지닌 긴장도와 예술성을 해체한다.

일리아드에서는 줄거리보다는 의미가, 의미보다는 표현이 훨씬 더 비중 있게 다루어지고 있다. 물론 그리스인들은 먼저 이야기적 요소, 즉 아킬레스와 아가멤논의 분쟁과 그 결과, 아킬레스의 참전과 헥토르의 전사 등의 이야기를 위해 그 서사시가 쓰였다고 생각했다. 여기에서 중요한 것은 그들은 이야기의 설득력을 탁월한 문학적 표현에 연결시켰다는 사실이다. 즉 그들은 호메로스(Homer, 8th century BC)

의 탁월한 표현력과 적절하고 선명한 언어의 구사에서 이 참혹한 전쟁의 이야기를 박진감 있는 조상들의 이야기로 받아들이고 있다. 아킬레스가 아가멤논을 "개의 얼굴과 사슴의 심장을 가진 자"로 경멸하거나, 아테나가 디오메데스에게 부상 입은 아프로디테를 "그녀는 아카이아의 여인들을 유혹해서 그녀가 좋아하는 트로이군과 결혼시키려 하다가 그중 한 여인의 핀에 가냘픈 손을 다친 것이 틀림없다"고 빈정거릴 때, 죽어가는 파트로클로스가 그를 살해한 헥토르에게 "나를 죽인 것은 제우스 신과 아폴론 신이다. 그리고 에우포르보스. 너는 세 번째이다. 내가 말하는 걸 명심하라. 그대도 오래 살지는 못하리라. 죽음의 신이 이미 그대 곁에 와있다."라고 말할 때 우리는 문학이 결국 언어의 문제라는 사실을 알게 된다.

그리스인들이 일리아드를 현재의 우리가 하나의 문학작품을 바라보듯이 바라보지 않은 것은 분명하다. 현재 우리에게 예술은 예술 그 이상도 그 이하도 아니다. 19세기 이래 예술작품의 의의는 아름다움에의 봉사로 그 임무가 제한되었다. 예술에 부여되는 임무의 이러한 제한은 물론 근대 말에 시작된 인식론적 좌절에 기초한다. 그러나 그리스 시대에는 보편적이고 실재하는 가치가 존재할 뿐 아니라 우리 이성은 그것을 포착할 수 있다는 신념이 지배적이었다. 이러한 시대에는 예술의 아름다움이 오히려 부가적인 것이 되고 본질적인 것은 예술을 통한 목적의 실현, 예를 들면 도덕이나 교육이나 공동체의 단결 등이 된다. 그리스인에게 일리아드가 가진 의미는 이것이었다. 그리스인들

에게 일리아드는 그들의 판단과 행위가 기초한 중요한 규준을 지니고 있는 셈이었다.

일리아드가 가진 의미 중 가장 커다란 윤리적 요소는 유한하고 제한된 숙명에 갇힌 스스로에 대한 자기 인식과 그럼에도 불구하고 최선을 다해 신념을 위해 분투하는 스스로의 열정이었다. 그들은 자신이 신이 아니기 때문에 불멸일 수도 전능할 수도 없고 결국 모든 것은 운명과 신이 정한 대로 진행될 것이지만 그러나 운명의 끝은 드러날 때까지는 드러난 것이 아니라는 사실을 마음에 새기고 있었다. 전장에서 잠시 돌아온 헥토르는 그의 아내 안드로마케에게 말한다.

"트로이와 프리아모스 왕과 그의 백성들이 그리스군 앞에 항복할 날이 올 것임을 나도 잘 알고 있소. 그러나 이보다 청동 갑옷을 입은 적군 무사가 그대를 데리고 갈 것이 더욱 슬프오. 그대는 아마 아르고스의 땅으로 끌려가 어느 잔인한 주인 밑에서 베 짜는 일을 하거나 샘에서 물을 길어오는 일을 할 것이오. 그러기 전에 내가 죽어 흙이 나를 덮기를 바랄 뿐이오."

헥토르는 트로이가 몰락할 것을 알고 있었다. 그러나 이러한 그의 예측이 그를 겁쟁이로 만들거나 포기하게 만들지는 않는다. 오히려 그는 운명에 맞선다. 운명을 정한 것은 신이지만 분투하는 것은 그의 몫이기에. 아킬레스조차도 자신이 트로이에서 죽음을 당할 것이고 결국 그의 고향으로 돌아가지는 못할 것이라는 사실을 알고 있다. 그는 헥토르를 살해하며 말한다. "거기 누워 잠들라. 내게도 제우스 신과 다른 신들이 죽음을 보낸다면 언제라도 운명을 받아들이겠노라."

일리아드가 보여주는 이러한 세계관과 생사관은 인간은 분수와 겸허를 알아야 한다는 것, 그러나 마지막까지도 인간다움의 실현을 위해 분투해야 한다는 것을 그리스인들에게 가르쳤다. 일리아드의 이러한 측면이 이 서사시를 장엄하고 비극적이고 아름답게 만든다. 이 서사시는 고전 시대의 그리스 비극에도 깊은 영향을 미친다. 아이스킬로스와 소포클레스의 주인공들은 운명이 정한 비극 속에서 최선을 다해 분투한다. 결국, 그들은 몰락한다. 그러나 그들의 몰락은 저물어가는 태양의 낙조처럼 아름답고 장엄한 것이었다.

2

일리아드와 양식

Iliad and Its Style

　　일리아드가 예술사의 연구에 제기하는 난점은 이 커다란 스케일의 서사시가 어떤 양식style적 연계도 없이 불현듯 나타났다는 사실이다. 문학사에서는 종종 이러한 기적이 있어왔다. 《길가메시Gilgamesh 서사시》나 《베오울프Beowulf》 등의 이야기는 동시대의 다른 예술 장르가 아직 기지개조차 켜지 않았을 때나 경직된 기하학적 양상일 때 그 풍부한 의미와 묘사와 더불어 불현 듯 나타나곤 했다. 우리에게 친숙한 구약 성경조차도 기원전 천수백 년 전에 기록되었음에도 우아하고 관능적이고 때로는 표현적이고 잔인한 문학적 표현을 자유롭게 구사하는 문학적 업적을 이루고 있다. 그러나 당시 그들의 신앙과 세계관은 유치하고 경직된 것이었다.

　　일리아드가 기록되었을 당시 그리스의 예술은 아직도 청동기시대에 있다고 해도 과장이 아닐 정도로 유치한 단계였다. 그리스 미술의 최초의 의미 있는 성취라고 할 만한 〈디필론 항아리〉도 일리아드 이후 백 년이나 이백 년 후의 작품으로 추정된다. 일리아드는 이후의 그리

스 역사와 예술에 지대한 영향을 미친다. 이 서사시는 그들의 이야깃 거리였고 예술이었고 성경이었고 교훈집이었다. 그리스 학문과 예술의 모든 분야에 일리아드는 자주 인용되는 지침이었다. 그러나 우리는 일리아드를 형성한 당시 그리스 사회에 대해서는 매우 한정된 정보밖에는 가지고 있지 않다.

일리아드가 제기하는 난점은 아마도 언어라는 표현도구가 가진 특수성에서 찾아져야 할 것 같다. 모든 문화적 표현도구 중 언어가 가장 실험적이고 진보적일 것이다. 언어는 불현듯이 도약을 한다. 이때 그 언어가 기반하는 사회가 충분히 진보적이고 발전 도상에 있는 경우라면 다른 예술들은 언어가 이룩해놓은 도약을 뒤따른다. 그렇지 않을 경우 그 언어적 업적은 진공 상태에 머무르게 된다. 많은 민족이 그들 자신에 대한 많은 설화를 지닌다. 그 설화들은 그 설화의 장본인들이 다른 예술 분야에서는 아직도 유치한 단계에 머물러 있을 경우에도 종종 상상력이 넘치는 풍부한 내용을 지닌다. 중요한 것은 이러한 문학적 풍부함이 양식style을 지니지는 않는다는 것이다. 이것은 대체로 '이야기'일 뿐이다. 일리아드 역시도 어떤 양식적 특징을 갖지는 않는다. 그것은 먼저 이야기이다. 일리아드가 지닌 문학적 가치는 고대의 어떤 설화보다도 탁월하다 할 것이다. 그러나 다른 고대 설화들과 그 성격을 달리하지는 않는다. 그것은 동일한 성격의 많은 고대 설화 중 가장 탁월하고 풍부하고 다채로운 문학적 업적이다.

동물의 집단이 어떤 행동을 개시할 때 단일한 집단적 행동을 보이

지는 않는다. 어떤 개체인가가 먼저 행동에 나선다. 그러나 집단의 호응이 없으면 되돌아서거나 고립된다. 개체들이 몇 번의 이러한 시도를 거듭한다. 이때 어떤 기분인가가 집단 전체를 물들게 되면 집단 전체의 이동이 시작된다. 흐름이 생긴다.

인간 사회의 흐름도 이와 다르지 않다. 언어적 업적이 한껏 앞으로 나가며 변화의 가능성을 개시한다. 그러나 집단은 머무른다. 드물게 어느 집단인가가 문학의 전례를 따라가게 되고 이제 그 민족은 흐름을 갖게 된다. 다시 말하면 양식을 지니게 된다. 양식style을 지닌다는 것은 그 민족이 확고한 문명 위에 놓이게 된다는 것을 의미한다. 양식이 문명의 증거 중 하나이다.

양식은 우주와 자기 삶에 대한 하나의 견해, 그것도 자기 인식적 견해이다. 세계에 대한 일관되고 총체적인 인식은 반드시 양식을 동반한다. 즉각적이고 현실적인 삶 외에 다른 삶이 없다면 거기에는 양식이 없다. 양식이 있다는 것은 거기에 세계에 대한 종합화 — 어떤 종류의 종합화인지와 관계없이 — 가 있다는 것을 의미한다. 심지어는 '세계는 종합화될 수 없다'는 인식조차도 하나의 종합화이고, 이러한 세계관 역시 양식을 가진다. 다다이즘이나 포스트모더니즘도 하나의 양식이다.

양식이 없다는 것은 그들 삶이 제멋대로라는 것을 의미하고 어떤 체계적인 세계 인식도 없다는 것을 다시 말하면 본래의 의미에 있어서의 문명 — 인구나 도시나 물질적 풍요의 흔적과 관련된 문명이 아닌 정신적인 측면에 있어서의 문명 — 은 없다는 것을 의미한다. 그들은

세계를 바라볼 틀을 갖지 못한 것이다. 거기에는 세계에 대한 어떤 지적이고 심미적인 종합화는 없다는 것을 의미한다.

일리아드는 어떤 양식의 소산은 아니다. 당시 그리스 사회는 아직 암흑기에 있었다. 그러나 그 사회 내에는 구전으로 전해온 풍부한 신화와 그들 조상들의 무용담이 있었다. 일리아드는 이것을 수집한 이야기이다. 거기에 호메로스 개인의 문학적 천재성이 가미되었다. 엄밀히 말하면 당시의 그리스 사회에는 그들 삶에 일관된 형식을 부여할 틀이 없었다. 일리아드라는 서사시를 양식적으로 분석하기가 불가능한 이유는 거기에는 애초부터 양식이 없었기 때문이다. 그리스 사회에 양식이 존재하기 시작한 것은 기원전 700년경에 아케이즘 시대가 도래했을 때였다. 그때에야 그리스인들은 비로소 세계에 대한 종합화 다시 말하면 세계관을 가지게 된 것이다.

이것이 물론 일리아드에는 어떤 세계관도 없다는 것을 의미하지는 않는다. 거기에는 세계관이 있다. 삶을 물들이는 숙명이라는 전체성과 거기에서의 실존적 운명을 겪는 인간이라는 세계관이 거기에 있고 이것이 일리아드를 위대하게 만드는 이유이다. 문제는 이러한 세계관이 동시대의 그리스인이 공유하는 양식적 틀을 지니지 못했다는 것이다. 이것은 일리아드가 어떤 점에 있어서 부족했기 때문은 아니다. 오히려 일리아드가 너무도 앞섰고 너무도 탁월했기 때문이다. 그리스인들이 위대했던 점은 일리아드를 진공 속에 내버려두지 않았다는 점에 있다. 그들은 고전기 그리스 시대에 들어 일리아드에 제시된 모든

탁월한 성취를 그들의 예술적 업적에 심어놓는다. 일리아드가 위대한
문학적 업적으로 살아남은 것은 여기에도 힘입었다.

Archaism

아케이즘

이집트와 그리스
Egypt and Greece

 기원전 650년경에 이르러 그리스 예술은 신기원에 접어든다. 이때부터 그리스 예술은 개성과 양식을 갖게 되며 헬레니즘 시대까지 이어지는 흐름을 갖게 된다. 물론 이것이 그리스 예술이 어떤 외부적 영향 없이 스스로 시작되었다는 것을 의미하지는 않는다. 이것은 이때를 전후로 그리스 예술은 과거와는 확연히 다른 하나의 일관된 방향으로 흐르게 되었다는 사실을 의미한다. 우리는 기원전 650년경에 제작된 것으로 보이는 〈오세르의 여인상(코레, Kore, Lady of Auxerre)〉에 이미 상당한 정도의 그리스적 독특성이 들어가 있다는 사실을 알게 된다.

 〈오세르의 여인상〉이나 기원전 600년경에 제작된 것으로 보이는 〈청년상(쿠로스, Kouros)〉에는 강한 이집트적 흔적이 남아있긴 하다. 우선 정면성frontality이 그렇다. 여인상은 다리를 모으고 남성상은 왼발을 앞으로 내민 자세에서 엄지손가락을 앞으로 하여 주먹을 쥐고 있다. 그러나 날씬하고 날카로운 모델링 등은 이집트 조각의 어설픈 아류와 같은 느낌을 준다. 그러나 예술사에서 중요한 것은 상태보다는

경향이고 기법보다는 '예술의욕Kunstwollen'이다. 이 조각들은 확연히 그리스 고유의 경향을 향하고 있고 따라서 예술사상 전례 없는 이념을 예고하고 있다.

 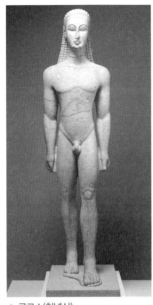 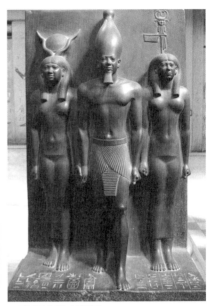

▲ 코레, 오세르의 여인상 ▲ 쿠로스(청년상) ▲ 멘카우레 왕과 여신들

우선 그리스 조각가들은 인물을 공간상에 홀로 존재하게 한다. 이집트 조각들은 돌에 갇혀있다. 그들에게는 인물상을 독립시킨다는 생각은 들지 않았다. 이집트 부조들의 경직되고 초시간적인 느낌은 어느 정도 이러한 구성상의 동기가 원인이다. 그들은 인물에 동작보다는 정지, 변화보다는 안정, 가뜬함보다는 굳건함을 부여하기를 원했던 것 같다. 이집트 예술의 이러한 안정과 굳건함은 물론 그리스 고전주의의 그것들하고는 다르다. 그리스 예술의 고전주의는 공간적 완성에의 요

구에 의해 그들 세계를 얼어붙게 만들지만, 이집트인들은 세계 전체를 어떠한 권위 아래에 종속시키기를 원해서 세계를 고형화했다. 이집트 예술의 영원성은 단지 경직성이었다.

엄밀한 의미에서 이집트에 환조는 없다. 환조는 환각주의를 의미한다. 이집트인은 환각주의를 받아들이지 않았다. 이집트 조각에는 빈 공간이 없다. 그러나 그리스인들은 팔과 몸통 사이, 다리와 다리 사이를 모두 도려내어 인물을 스스로 서 있게 만든다. 이제 그리스 인물상은 자유와 책임을 스스로 떠맡는다. 그들은 평면에서 입체로 전환되었다. 이집트의 인물상들은 고정된 채로 부드럽고 조용히 영원을 응시하는 초시간적 존재이지만, 그리스 인물상들은 행위의 준비가 되어 있는 생명력과 자아의식에 가득 차있는 존재이다. 아케이즘 조각에 드러나는 일관된 미소의 의미도 생명력을 표현하기 위한 것이다. 그 미소에 심리적 요소가 없는 것은 분명하다. 이 미소는 기원전 500년경에 접어

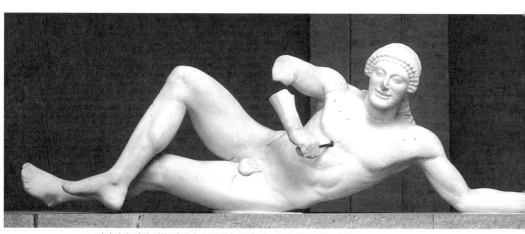

▲ 아파이아 신전 서쪽 페디먼트 조각상, 죽어가는 전사, BC500~490

들어 그 조상들이 살아있고 행위하는 인간이라는 것이 부자연스런 미소 없이도 기법적으로 표현 가능해졌을 때 없어지게 된다.

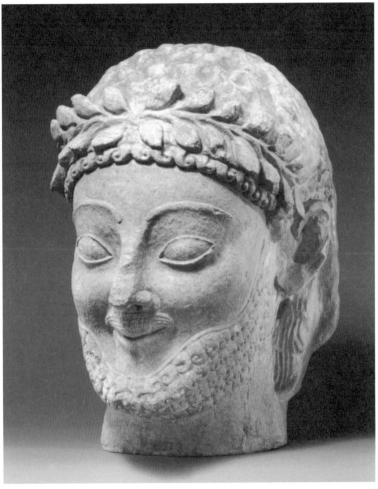

▲ 아케익 스마일

2

동작
Movement

그리스 예술이 취해 나가는 다른 하나의 현저한 경향은 '동작 motion'이다. 그리스 조각은 인물들이 표상하는 행위 자체가 어떤 동작 중임을 보여주기도 하지만, 그 인물상이 지닌 콘트라포스토 Contrapposto 자체가 이미 동작 중인 인물을 드러낸다. 기원전 560년경에 제작된 〈송아지를 지고 가는 론보스Rhonbos〉는 이미 어떤 행위, 아마도 신에게 제물로 바치기 위해 송아지를 어깨에 메고 어디론가 가고 있는 행위를 드러낸다. 이렇게 구체적으로 행위하는 인물의 예는 이집트와 근동에서는 발견할 수 없다. 기원전 530년경의 〈아나비소스의 쿠로스Kroisos from Anavysos〉는 아케이즘 시대 최고의 걸작이며 동시에 그리스인의 예술이 나아갈 방향, 고정성 이상으로 운동을 드러내는 방향으로 나아갈 것임을 예고하고 있다. 이 상 역시 이집트인에게서 계승된 고유의 자세를 지니고 있다.

그러나 두상과 몸의 박진적 비례, 인체에 대한 지식, 표면처리와 모델링, 전체적인 사실감 등에 있어 이미 고전주의를 예고하고 있

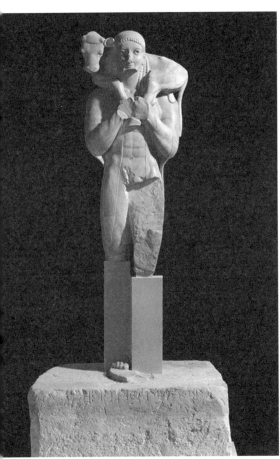

▲ 송아지를 지고 가는 론보스

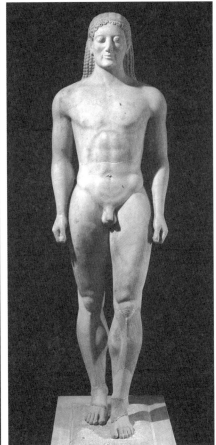

▲ 아나비소스의 쿠로스

다. 그러나 여기에서 이 모든 것보다 더욱 중요한 것은 그의 동작 지향
적 모습이다. 그 역시 이집트 조상이나 그보다 한 세대 먼저 조각된 쿠
로스처럼 왼발을 앞으로 내밀고 있다. 그러나 몸이 미세하게 긴장되어
있고 무게중심이 앞발로 옮겨지려 하고 있다. 그에 따라서 몸도 약간
왼쪽으로 틀어지는 듯하다. 이 조상이 이대로 걸음을 옮긴다 해도 우
리는 놀라지 않을 것 같다. 그리스는 바야흐로 보행 중의, 더 넓게 얘
기해서 행위 중의 한 인물의 순간을 포착하려 하고 있다.

데카르트가 근대에 이룬 것과 같은 혁명이 아마도 그리스인에 의해 기원전 700년경에 발생한 것 같다. 이제 이성의 인권선언이 개시되었다. 환각적으로 공간 속에 스스로 존재하며, 동작 중에 포착되는 인물상, 자연스러움과 생동감을 지닌 인물상이 의미하는 것은 이제 인간이 스스로의 눈으로 거리낌 없이 사물을 바라보고 스스로의 이성으로 합리적인 판단을 해 나간다는 것, 그리고 그러한 스스로의 이성에 부여하는 신뢰와 자신감이 생겨났다는 사실을 의미한다. 신석기시대부터 이집트 시대에 걸쳐 인간의 자발성과 판단과 이성을 죄어온 어떤 전제적 요소가 걷혔고, 이제 신조차도 인간의 모습을 지녔고 인간의 판단과 비슷한 판단을 하는 합리적 존재이다. 세계 이면에 무엇이 존재하는가는 중요하지 않다. 중요한 것은 감각인식의 대상이며 동시에 합리적 재단이 가능한 유물론적 세계이다.

이 세계의 본질이 무엇인가에 대한 탐구는 그리스인에게 열려있는 주제가 된다. 플라톤을 비롯한 관념론적 실재론자들은 이데아가 그 본질이라고 말한 것이고, 칼리클레스(Callicles, 5th century BC)와 프로타고라스(Protagoras, BC485~BC414) 등의 소피스트들은 존재하는 것은 감각뿐이라고 말할 것이다. 이러한 세계관적 차이는 작은 것은 아니다. 그것은 세계를 바라보는 두 양식이다. 그러나 이러한 차이를 넘어 중요한 것은 여기에 인간이 개입되어 있다는 사실에 그리스인 모두가 동의했다는 사실이다. 관념론자들은 물론 우리의 이성으로 세계의 본질을 알 수 있다고 말한다. 소피스트들은 이성의 무의미에 대해 말한다. 그럼에도 불구하고 소피스트들 역시 인간이 모든 것의 중심이

며, 가장 의미 있는 것이고, "만물의 척도"임을 말한다. 한쪽은 냉엄하고 귀족적인 입장에서, 다른 한쪽은 계몽적 입장에서 인간됨의 가치를 먼저 말한다.

이것이 그리스 환각주의와 자연주의의 동기이다. 세계를 덮는 전제적인 공포의 구름을 벗겨내면 거기에는 물질로서의 세계가 존재한다. 인간은 여기에서 스스로의 주인으로서 자유롭게 거닐 수가 있다. 그들은 자신의 역량을 거리낌 없이 사용하여 이 세계를 탐구할 수 있다. 어떤 것도 위로부터 강제로 주어지지 않는다. 모든 판단과 질서는 우리의 승인이나 탐구의 대상이다. 세계를 이렇게 유물론적으로 바라볼 때, 거기에서 육체를 가진 인간으로서의 스스로를 승인할 때, 다른 어떤 가치만큼이나 행복의 가치를 높게 볼 때, 그들의 예술적 자취는 환각주의적이고 자연주의적인 모습을 띠게 된다. 그리스 예술의 환각주의는 그리스 휴머니즘의 예술적 대응물이다.

일자와 다자
The One and the Many

물론 플라톤은 이집트 예술을 가장 이상적인 예술로 본다. 그는 실재론적 관념론자로서 세계가 이데아 속에 얼어붙어야 한다고 생각한다. 그는 또한 세계가 수학적 질서 속에 차갑게 고정되어 있어야 한다고 생각한다. 그러나 이러한 철학을 표현하는 그의 대화록은 그 이후의 어떤 철학적 저작보다도 더 우아하고 다채롭고 자연주의적인 비유와 표현으로 가득 차 있다. 그는 스스로 그 이념에 있어 매우 정신주의적이었지만 그의 감각과 삶은 상당한 정도로 유물론적 그리스인이었다. 그는 화려한 자연주의적 업적에 질서와 절도를 부여하는 그리스의 다른 하나의 이념, 즉 조화와 균형과 비례의 그리스 이념을 대표하는 사람이었다. 그러나 궁극적으로 그리스를 그전 시대와 갈라놓은 것은 플라톤적 이념이라기보다는 헤라클레이토스를 비롯한 소아시아 출신들의 감각적이고 유물론적이고 계몽적인 이념이었다.

철학의 중심은 존재와 변화 사이를 왕래한다. 이것은 한 세계의 세계관이 고정성과 움직임, 존재와 변화, 공간성extension과 운동 사이

를 왕래하는 것과 같다. 고전주의는 전자를 지향하고 자연주의는 후자를 지향한다. 고전적 이념은 세계에 대한 고정된 설계도가 세계에 선행하여 존재한다고 생각한다. 그들에게 세계의 다채로움이란 이 설계도의 장식적 변주 외에 아무것도 아니다. 세계는 고정된 일자the one이다. 변화하고 운동하는 것들은 자신의 자리를 찾지 못했거나 자신의 자리를 벗어났기 때문이다. 이것들은 현실태로 수렴해야 할 가능태이거나 스스로의 위치의 엔텔레케이아를 찾아가야 할 동요하는 것들이다. 그러므로 운동이나 변화에 어떤 긍정적이고 적극적인 의미도 부여되지 않는다. 왜냐하면, 운동이나 변화에 의해 어떤 새로운 가능성이 열리기보다는, 모든 완성된 것들이 선행해서 존재하기 때문이다. 이미 존재하는 것으로의 수렴 이외에 운동에 어떤 부가적인 의미도 부여되지 않는다. 그것은 "사랑하는 두 사람 사이에 끼어들어 끊임없이 불안과 동요를 자아내는 의심"(베르그송) 외에 아무것도 아니다.

아리스토텔레스가 현실태를 가능태 앞에 놓고, 토마스 아퀴나스(Thomas Aquinas, 1225~1274)가 순수 현실태actus purus, 곧 신을 모든 것에 선행시켜 놓을 때 이미 이들은 운동보다는 존재에 중심을 놓는다는 것을 의미한다. 세계는 설계도를 지향한다. 설계도는 완벽하고 세계는 불완전하다. 세계의 운동과 변화의 이유는 설계도에서 전락했기 때문이다. 이것은 마치 유전자 정보를 손에 넣은 생물학자의 심리와 같다. 그는 한 인간의 선행하는 운명을 손에 쥔 것이다. 그것은 순수한 것이고, 형상이고, 이데아이고, 설계도이다. 모든 것은 거기에 수렴하게 된다. 아직 수렴하지 않았다면 완전성이 실현되지 않은 것이

다. 이것이 신석기시대와 고대 이집트 시대를 통해 파르메니데스와 플라톤에게 계승된 고집스러운 세계관이었다.

혁명은 헤라클레이토스에 의해 발생하게 된다. 이러한 세계관은 다채로움과 변화에 대한 동방적 사랑에 영향받은 이오니아 사람들에 의해 가능하게 된다. 형상과 고정성에 대한 도리아인의 고집스러움과 이오니아인들의 질료와 변화와 다채로움에 대한 사랑의 조화가 그리스 문명을 위대하게 만든다. 변화에 대한 사랑은 좀 더 감각적이고 유물론적이고 상대주의적인 세계관으로부터 도출된다. 변화는 그 자체로서 다채로움을 의미한다. 중요한 것은 변화보다 거기에 부여하는 의미이다. 그리스인들이 이집트인이나 동시대의 다른 민족과 달랐던 점은 변화를 수용하며 그것을 무질서와 혼란 속에 방치하지 않은 것이다. 그렇다 해도 그들은 고정성 속에서 질식하지는 않았다. 그들은 거기에 상당한 절도만 가해진다면 변화와 다채로움 역시도 삶의 긍정적인 요소라고 생각했다. 플라톤을 비롯한 그리스의 실재론적 관념론자들은 그들의 지성적이고 방대한 철학적 업적에도 불구하고 그리스 자연주의 — 그리스를 이집트와 확연히 구별시키는 그 이념 — 의 장본인은 아니다. 그리스 자연주의는 그리스와 당시의 국가들의 과거의 전통에 미루어 진정한 혁명이었고 이것의 근원은 이오니아였다. 문명의 중심은 먼저 이오니아였다. 그러나 그것이 그리스 반도에 이식되었을 때 그리스인의 천재성은 그것을 바탕으로 인간을 중심으로 한 예술과 학문을 만들어 나갔다.

Ancient Art;
A metaphysical interpretation

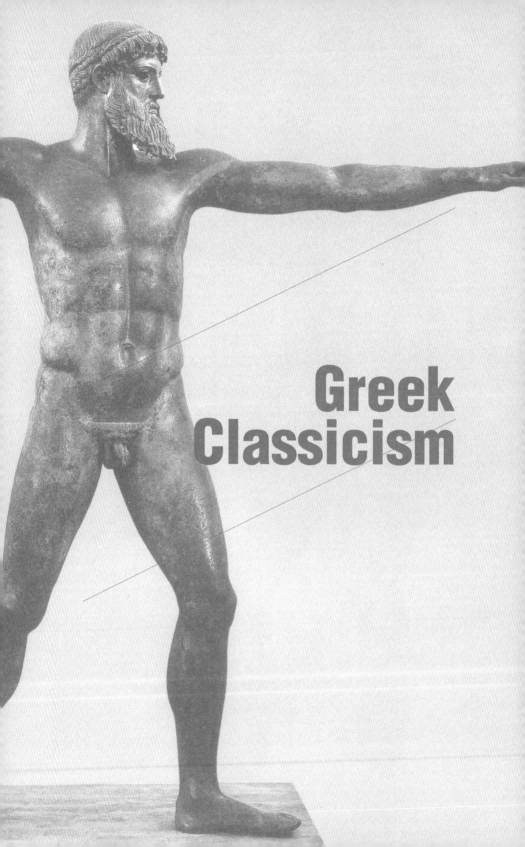

Greek Classicism

그리스 고전주의

1

고전주의
Classicism

예술사에서는 세 번의 고전주의 시기가 있었다. 그리스 고전주의, 르네상스 고전주의, 혁명기 고전주의(신고전주의, 의고전주의). 그러므로 고전주의는 바로크주의나 로코코주의라고 말할 때의 의미의 그 주의는 아니다. 그것은 고유명사는 아니다. 고전주의는 말 그대로 고전적 규준이나 규범에 의해 예술이 특징지어지는 양식을 일컫는다. 그러나 그리스 고전주의나 르네상스 고전주의는 오히려 그 상대되는 개념으로서의 자연주의가 확장되어 나간 시기이다. 전 시대에 인간의 자발성을 죄고 있던 어떤 고삐가 풀리고 인간이 스스로의 눈으로 사물을 바라보고, 스스로의 능력으로 사물의 인과율을 파악해내고, 또 파악된 인과율에 순진한 믿음을 보낼 때 자연주의는 개화한다. 그러나 인간의 자발성은 자연과 그것의 다채로움에만 향하지는 않는다. 해방된 인간은 그 혼란스러운 감각적 향연 가운데에서의 질서를 찾고자 한다. 인간 이성은 기하학을 할 수 있는 능력을 가졌기 때문이다. 그러므로 인간 해방은 자연주의와 고전주의 모두를 불러들인다.

자유와 절도는 예술에 있어서도 상호적이다. 자연주의로의 진행

은 예술의 해체를 부르게 된다. 고전주의는 매너리즘으로 이어지고, 매너리즘은 다시 바로크, 로코코, 인상주의 등으로 이행하게 된다. 인상주의는 고전적 구성을 평면상의 일회적이고 순간적인 인상으로 바꿔버린다. 여기에는 세계관의 변화가 함께한다. 예술은 단지 이념의 추이를 비추는 거울이다. 균형을 이루던 정신세계와 물질세계, 이성과 감각, 신앙과 물질주의가 한쪽으로 기울기 시작한다. 유물론과 거기에 대응하는 감각이 좀 더 강조되게 되고 이것은 결국 이성의 파편화를 부른다. 예술 양식도 여기에 대응하여 파편화된다. 이러한 일이 그리스 사회와 르네상스 이래의 근대 세계에 동일하게 발생한다.

고전주의는 균형의 양식이다. 자연주의가 진행되지 않는다면 예술은 결국 무의미하고 구태의연한 양식 속에 화석화된다. 어떤 사회는 어떤 세계관인가에 고착되게 되고 예술도 여기에 준하여 하나의 양식에 고착된다. 이 경우 고전주의란 없다. 고전주의는 진행의 한순간이기 때문이다. 이때 예술은 부분들의 다채로움과 전체의 수학적 질서로 특징지어진다. 전성기 고전주의가 짧은 순간인 이유는 여기에 있다. 일단 자연주의로의 진행은 특별한 일이 없는 한 계속 추구된다. 왜냐하면, 삶에 물질성을 도입하고 인간 스스로는 역량과 자유를 강조하게 되면 그러한 경향은 기회주의적이고 상대주의적이고 실증적인 데에까지 밀려가기 때문이다. 이제 세계는 다시 회의주의와 무의미가 지배하게 된다. 그때의 인물상들은 공허하고 덧없는 특성을 짓게 된다. 고전주의는 이러한 진행의 한순간, 고전적 규범이 아직은 자연주의적 경향과 조화를 이루는 한순간, 해체에 이르기 전의 한순간을 일컫는다.

2

건축
Architecture

그리스인들의 고전적 이상이 무엇인가는 건축에서 가장 확연히 드러난다. 그들의 고전적 이념은 실재론적인 것이다. 그들은 이데아가 천상에 실재한다고 생각했다. 플라톤이 실재하는 이데아와 그 유출물로서의 세계에 대해 말할 때 그는 단지 우화적으로 세계를 설명하고 있지만은 않다. 그에게 이데아는 박진감 넘치는 세계이다. 그들은 이데아의 가장 완벽한 이상은 기하학적 도형이라고 생각했다. 이때 철학자의 임무 중 하나는 어떠한 도형이 가장 이상적인 기하학적 도형인가를 알아내는 것이었다. 기하학적 완벽성에 부여하는 이러한 그리스인들의 선호는 이미 피타고라스에 의해 완결되고 플라톤을 통해 확고한 것이 된다. 그리스의 고전주의자들은 그들의 예술적 세계조차도 이러한 기하학적 도형을 닮아야 한다고 생각했다. 케플러(Johannes Kepler, 1571~1630)를 힘들게 한 것은 이를테면 행성의 궤도는 완벽한 도형인 원이어야 한다는 기하학적 실재론이었다. 공전궤도가 일그러진 타원궤도라는 생각은 좀처럼 그의 머리에 떠오르지 않았다. 이상주의와 이

데아론은 인간 본성 중 강력한 요소이다.

수학이 지닌 완결성, 차갑고 귀족적이고 군더더기 없는 추상성, 자질구레한 경험에 대한 호소 없이도 스스로 존재하는 독자성, 어떤 상대주의적 시각도 허용하지 않는 절대성과 보편성 등은 그리스 고전주의자들에게는 하나의 이상이었으며 모범이었다. 수학도 단지 우리 머리의 창안물이며, 그 체계 전체가 가변적인 것이고, 물리적 세계에 대한 언어적 보조체계 외에 아무것도 아니라는 수학에 대한 또 하나의 규정은 절대로 그들에게 떠오르지 않았다. 수학에 대한 이러한 규정은 근대 말에나 도입될 예정이다.

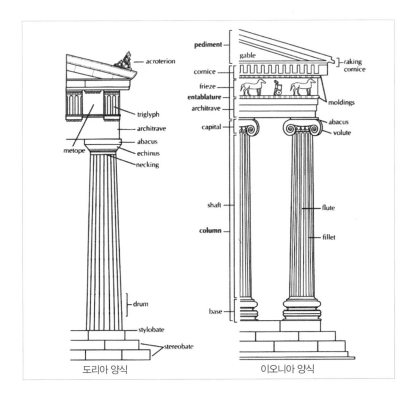

도리아 양식 이오니아 양식

그들에게 신전은 돌로 만들어진 기하학적 도형이었다. 플라톤은 "신은 기하학을 한다"고 말하는바, 신은 기하학 그 자체였다. 그리스 신전을 바라볼 때, 가장 먼저 느끼게 되는 것은 비례와 균형이 조성하는 간결한 기하학적 아름다움이다. 신전들은 장엄하지만 위압적인 무게를 가진다는 느낌을 주지는 않는다. 청중을 의식하지 않은 채로 맑고 선명하고 우아하게 존재한다. 품위와 고귀함을 지니지만 동시에 고결하고 맑고 명랑하다. 그리스 조각이 아케이즘 시대에서 고전주의 시대로 이행하면서 좀 더 자연주의적이고 환각주의적으로 변해 나가는 것처럼 그리스 신전도 점점 더 자연스럽고 환각적으로 변해 나간다. 신전 전체의 구도와 건물을 구성하는 부분들은 조화롭고 아름다운 내재적 완성을 위해서만 존재한다. 거기에는 그 건물을 벗어난 어떤 요소도 존재하지 않는다. 이것은 물론 신전이 골조로만 이루어져 있다는 것을 의미하지는 않는다. 거기에는 장식적 요소도 많다. 주신shaft에는 길게 세로 홈이 파여 있으며, 프리즈는 어떤 신전의 경우, 트리글리프triglyph와 메토프의 교차에 의한 리듬이 있고, 페디먼트pediment나 프리즈나 아키트레이브에는 보통 많은 조각들이 존재한다. 그러나 그리스 건축의 독특한 점은 장식 조각들이 건물에 부속되어 있다는 느낌을 주지 않으면서도 건물과 분리되어 있다는 느낌을 주지도 않는다는 사실이다. 신전에 부속된 인물상들은 그 자체로 매우 독립적이면서도 신전과 잘 어울린다. 그것은 아마도 조각상 자체도 그리스 고전주의의 이상을 건조물과 공유하기 때문이고 그 양식도 신전과 동일하기 때문일 것이다.

페르시아 전쟁은 기원전 480년에 끝난다. 그리스인들은 페르시아 전쟁으로 파괴된 아크로폴리스를 재건할 계획을 세운다. 이 계획은 그리스 예술의 절정을 보여주는 한편 건축사에 있어서도 신기원을 여는 것이었다. 아크로폴리스 재건 계획 중 파르테논 신전 건축은 가장 규모가 크고 또 가장 심미적인 것이 된다. 파르테논 신전 건축은 건축가 익티노스(Iktinos, 5th century BC)와 칼리크라테스(Callicrates, 5th century BC)의 지휘하에 기원전 448년부터 16년이 걸리게 된다. 물론 아크로폴리스 재건 계획에 반대가 없었던 것은 아니었다. 절도와 절제를 미덕으로 아는 고전적 이념의 수호자들은 이러한 사치를 두려워하고 경멸한다. 역사학자 투키디데스(Thucydides, BC460~BC395)는, 페리클레스가 아테네를 "보석과 조각과 많은 돈이 드는 신전으로 매춘부같이 치장시켰다"고 격렬한 비난을 가한다. 사실 투키디데스의 이러한 비난은 신탁처럼 들어맞는다. 페리클레스는 아테네 재건에 동맹 기금을 횡령해서 사용했고 이것이 펠로폰네소스 전쟁의 간접적인 패인이 된다. 그러나 예술적 성취는 도덕적 등가물을 갖지는 않는다. 아테네는 예술적 걸작으로 치장된다.

파르테논 신전은 질서와 간결, 대칭과 조화의 완벽한 구현이다. 파에스툼Paestum에 있는 바실리나 포세이돈 신전은 파르테논 신전에 비하면 어딘가 무겁고 둔하고 낮고 답답하다는 느낌이 든다. 기원전 550년부터 백여 년간 그리스 건축은 현저한 도약을 한 것이다. 파르테논 신전은 앞선 건축물에 비해 코니스를 낮춰서 중량감을 덜어준다.

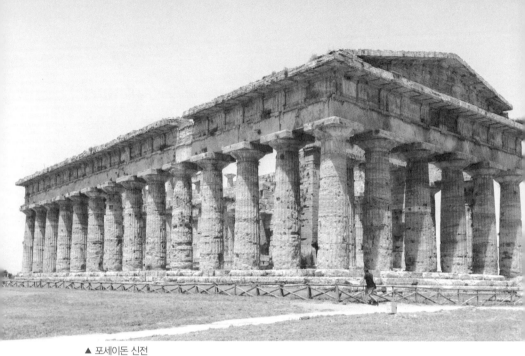

▲ 포세이돈 신전

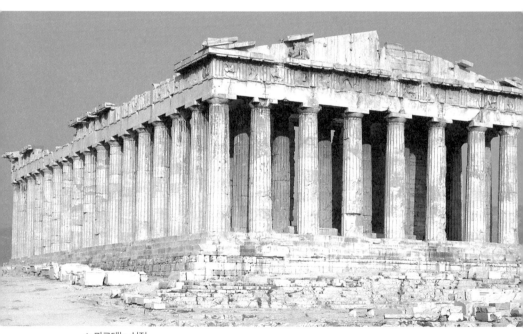

▲ 파르테논 신전

동시에 원주column는 한결 가늘어지고, 또 위로 가며 급격히 가늘어지는 효과도 없앤다. 코니스의 중량이 줄어들었기 때문에 원주가 가늘어지고, 원주 사이의 간격이 넓어질 수 있게 되었다. 한편 아키트레이브와 프리즈는 좀 더 얇아진다. 이러한 설계의 변화가 파르테논 신전을 훨씬 가뜬하고 좁고 우아하게 만든다.

그리스인들에게 부과되는 기하학적 원칙이 자연주의적 원칙에 어떠한 양보를 하는지. 다시 말하면 고전주의자들이 환각적 효과를 위해 어떻게 스스로의 원칙을 융통성 있게 작동시키는지는 파르테논 신전이 지닌 일탈적인 타협에서 보인다. 그들은 '세련'을 위해 원칙의 일부

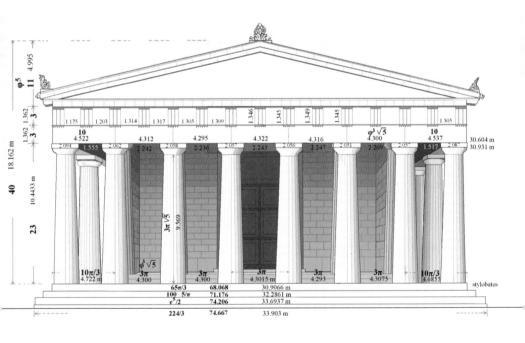

를 수정한다. 기단platform과 엔타블레쳐entablature는 완벽한 수평선이 아니라 가운데 부분이 약간 높다. 원주는 전체적으로 안쪽으로 조금씩 기울어져 있고, 네 귀퉁이에 있는 원주 사이는 다른 원주 사이보다 좀 더 높다. 이것이 우연적인 것이거나 임의적인 것임이 아닌 것은, 주두capital가 휘어있는 아키트레이브에 맞추기 위해 조금씩 기울어져 있다는 사실로서 알 수 있다. 이러한 일탈은 설계 때부터 이미 계획된 것이었다. 그리스인들은 시각적 환각효과에 봉사할 수 있다면 기하학적 원칙을 포기할 준비가 되어 있었다. 이러한 효과가 파르테논 신전의 시각적 조화와 아름다움을 더한다는 사실은 이미 알려져 있다.

여기에서도 그리스 고전주의의 원리가 드러난다. 그들은 그들 삶과 예술에 규준과 절도를 도입하려 애쓴다. 그러나 그들의 원칙은 어떠한 융통성과 일탈이 허용되지 않을 정도로 경직된 것은 아니었다. 그리스 고전주의가 걸작들을 산출할 수 있었던 것은 이러한 자연주의의 용인에 있었다. 이것은 그리스 예술 중 가장 기하학적 엄격성을 지닌 건축에 있어서도 마찬가지였다.

도리아식 신전이 주로 그리스 본토와 그 서쪽 지역의 양식이라면 이오니아식 신전은 주로 소아시아 연안과 에게 해의 양식이었다. 한마디로 도리아식이 좀 더 서방적이었고, 이오니아식이 동방적이었다. 이오니아식 신전은 도리아식 신전에 비해 경쾌하고 가뜬하고 섬세하고 화려하다.

도리아식 신전이 남성적이라면 이오니아식 신전은 여성적이다.

그리스 본토의 신전이 절대적으로 도리아식인 것은 아니다. 아크로폴리스 후기에 세워진 에레크테이온Erechtheion 신전이나 프로필라이아Propylaia는 이오니아 양식을 채택한다.

이러한 추이는 그리스 문명과 예술의 추이를 정확히 반영한다. 그리스 본토의 문명은 상대적으로 굳건하고 고집스러운 기하학적 성질을 지닌다. 그러나 동방은 상당한 정도로 그리고 아테네는 그보다 덜한 정도로 자연주의적이다. 이 조화가 아테네에서 가능했고 그것이 자연주의적 성취를 품은 고전주의를 가능하게 했다. 2차 도리아인이 남하해서 원래의 그리스인들 — 이오니아인이라 불린 — 은 대부분 에게해의 섬과 이오니아 지방으로 밀려난다. 그러나 아테네에서만은 두 민족의 공존이 가능했다. 이것은 이오니아인들의 신인 포세이돈이 도리아인들의 신인 아테나 여신과 아티카를 공유하게 되는 그들의 신화에서도 드러난다. 이러한 민족의 화합이 고전주의와 자연주의의 통합을 가능하게 한 것으로 보인다.

아슬아슬했던 조화는 시간이 흐름에 따라 점점 동방적으로 변해갈 예정이었다. 이러한 동방화 경향은 동방적 신인 디오니소스가 본토에 들어옴에 따라 점점 더 강화되어 나가고 마침내는 동방의 종교(기독교)가 유입되는 결과로 나타난다. 동방적 문명은 직선적이라기보다는 곡선적이고, 남성적이라기보다는 여성적이고, 이성적이라기보다는 신비주의적이었다. 이오니아 양식이 도리아 양식을 제치고 점차로 그 세력을 확대해 나간 것은 그리스인들의 이러한 동방적 경향의 건축적 대응이었던 것으로 보인다.

이오니아 건축에 좀 더 가뜬하고 여성적인 매력을 주는 것은 먼저 원주의 주두가 소용돌이 장식 모양으로 변하고, 원주가 좀 더 길고 가늘어진 것, 아키트레이브와 프리즈가 좀 더 얇아지고, 코니스가 좀 더 낮아짐에 의해 얻어진 효과이다. 이러한 건축적 변경에 의해 이오니아식 건축은 같은 높이라 해도 도리아식 건축에 비해 상대적으로 좀 더 좁고, 좀 더 높아 보인다. 그러나 이 건축은 도리아식의 굳건함과 의연함을 잃는다. 굳세고 결의에 찬 그리스인들이 유연하고 섬세해지고 향락적이 되어 나간다.

도리아식으로부터 이오니아식으로의 추이는, 고전적 문명, 공화제적 미덕 등이 겪게 되는 문명의 한 예증이다. 모든 고전주의는 해체될 운명이고 그리스 고전주의 역시 동방적 여성성 속에서 해체되어 나갈 운명이었다.

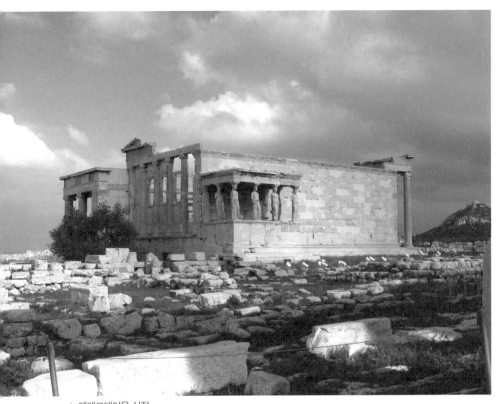

▲ 에레크테이온 신전

▲ 에레크테이온 신전 원주의 주두

▲ 프로필라이아

▲ 프로필라이아, 도리아식과 이오니아식이 병용된 모습

▲ 아테나 니케 신전

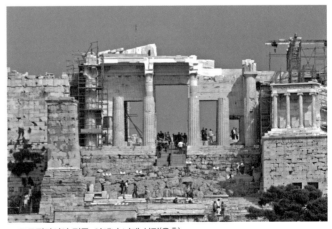

▲ 프로필라이아 정문, 아테나 니케 신전(우측)

조각
Sculpture

조각에 있어 고전주의의 개시는 기원전 490년경으로 추측된다. 아이기나에 있는 아파이아 신전의 서쪽 박공 조각은 기원전 500년경에 제작되었고 동쪽 박공 조각은 그 10년(혹은 20년) 후에 제작되었다. 양쪽 모두 오른쪽 끝에는 죽어가는 전사의 전신상이 있었다. 두 조각 사이의 차이는 거의 균열이라고 할 만큼 크다. 서쪽의 전사는 가슴에 박힌 화살을 움켜쥐고 있고 동쪽의 전사는 땅을 짚고 다시 일어나려는 것처럼 보인다.

서쪽 전사상은 아직도 아케이즘 시대에 있고 동쪽 전사상은 이제 고전주의에 진입하고 있다. 서쪽 전사상은 아케이즘 고유의 미소를 띠고 있고 — 죽어가고 있음에도 — 상당할 정도로 정면성에 입각해 있다. 정면성에 의한 예술은 그 세계가 아직도 '자기 자신이 될 줄 모르는' 세계라는 것을 의미한다. 조각된 인물은 스스로의 세계에 잠겨 있다기보다는 보는 사람들을 의식하고 그렇기 때문에 박진적인 죽음의 모습보다는 오히려 "죽음이 이렇게 보이고 있다"고 말하는 듯하다.

좋은 연기자와 그렇지 않은 연기자를 가르는 기준은 감정이입 empathy의 유무이다. 좋은 연기자는 그 배역이 되지만, 어설픈 연기자는 그 배역이 되는 것 이상으로 자기 연기를 보고 있는 청중을 의식한다. 좋은 정치가는 자기 직분에만 몰두하지만 그렇지 않은 정치가는 자기가 유능하고 권위 있는 지배자의 모습으로 비치는 것에 관심을 기

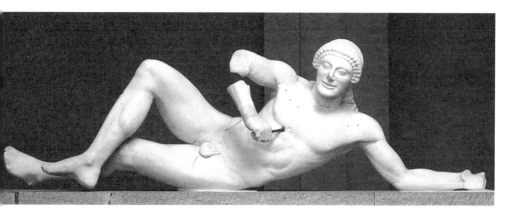

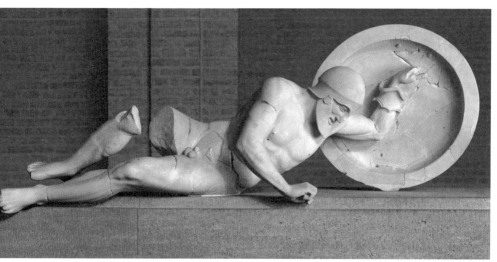

▲ 죽어가는 전사 조각상 서쪽 페디먼트(위), 동쪽 페디먼트(아래)

울인다. 마찬가지로 정면성에 입각한 인물들은 자기 일에 몰두하고 있기보다는 보는 사람을 의식하는 비환각적 모습을 띤다.

서쪽 전사상이 사실성 넘치는 죽음의 고통과 절망을 드러내고 있다기보다는 마치 죽음과는 동떨어진 듯한 인형이나 허깨비와 같은 모습을 하고 있는 이유는 아케이즘 시대의 예술의욕이 아직은 충분히 자연주의에 진입하지 못했다는 것을 의미하는 한편, 당시 그리스인들의 세계관 역시도 충분히 자신감 넘치는 유물론적이고 지성적인 세계에 진입하지는 못했다는 사실 — 그들의 세계관은 아직도 의례적이고 형식적이라는 사실 — 을 말하고 있다. 이것이 물론 아케이즘의 예술이 고전주의 예술보다 심미적 가치나 예술적 가치가 떨어진다는 것을 의미하지는 않는다. 예술적 가치는 양식적 등가물을 갖지는 않는다. 그러나 세계관의 전개에 있어 그들이 충분히 과학적이고 이성적인 단계에 진입하지 못했다는 것은 사실이다.

동쪽 박공에 와서 사태는 확연히 달라진다. 그의 가슴과 얼굴은 정면성을 벗어나고 있다. 조금 더 복잡하지만 자연스러운 자세 쪽에서 그는 (죽음의 진정한 의미에서) 죽음과 싸우고 있다. 그의 몸은 뒤틀려 있고 왼손의 방패를 지지대로 하여 오른손으로 땅을 짚고 다시 한 번 일어서려 애쓰고 있다. 그는 자기 일에 열중하고 있다. 바라보는 사람을 의식하고 있지 않다. 일리아드의 표현처럼 "그의 눈에 곧 어둠이 내릴 상황"하에서 이 수염을 기른 전사는 죽음이 주는 고통과 거기에서 벗어나려는 안간힘과 더불어 우리에게 커다란 공감을 자아낸다. 우리는

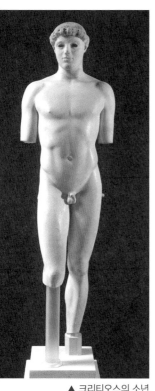 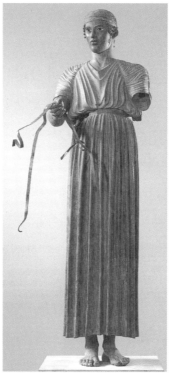 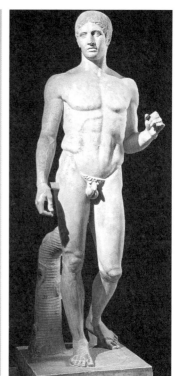

▲ 크리티오스의 소년　▲ 전차를 모는 사람　　　▲ 도리포로스

이제 그리스 조각에서 살고 행동하는 사람을 만난다. 그는 자기 모습
만으로 충분히 박진감 넘치는 생명을 행동으로 드러내고 있다. 아케이
즘 고유의 미소가 필요 없게 되었다. 서쪽 박공의 전사에게서 우리는
죽음을 '읽고', 동쪽 박공에서 우리는 전사의 고통과 죽음을 '보고 느끼
고' 공감하게 된다.

　이제부터 한 걸음 한 걸음이 고전주의의 절정으로 이르는 이정표
가 된다. 기원전 480년경의 〈크리티오스의 소년〉과 기원전 470년경의
〈전차를 모는 사람〉 그리고 기원전 450년경의 유명한 〈도리포로스〉
등의 일련의 입상들은 그리스인들이 콘트라포스토contrapposto를 점점

더 능란하고 박진감 넘치게 사용하고 있으며 인물의 생동감과 운동성에 점점 비중을 높여가고 있고 살고 행동하는 인간에 대해 더 깊은 생동감과 감정이입을 부여하고 있다는 것을 보여준다.

우리는 이 중에 도리포로스의 제작자로 알려진 폴리클레이토스(Polykleitos, 5th century BC)라는 조각가를 알고 있다. 그는 아케이즘의 종료와 파르테논 조각의 페이디아스 사이의 가장 탁월한 조각가이다. 그의 도리포로스는 이 시기 그리스 예술의 한 정점을 보이고 있다. 그리스 고전주의 지침이 기하학이라고 할 때 이 작품은 이러한 이념이 조각에는 어떻게 적용될 수 있는가를 보여주는 모범이다. 여기에는 엄격한 균형과 조화와 확고함이 있다. 표정은 초연하고 장중하다. 폴리클레이토스는 자유자재의 기술로 그리스 고전주의의 정점으로 가는 큰 이정표가 된다.

파르테논 신전은 건축에서 뿐만 아니라 조각에 있어서도 그리스 고전주의 예술의 정점이다. 건조물에 부속된 조각과 부조는 우아함과 생동감 등으로 형언할 수 없는 감동을 준다. 거기에는 어떤 경직성이 없는 것 이상으로 경련성도 없다. 활기와 운동이 충분히 드러날 정도로 박진적이면서도 품위와 우아함과 고요함이 충분히 전달될 정도로 정적이고 조용하다. 자연주의적 표현력과 고전적 고요가 아슬아슬하지만 충분히 안정된 조화를 보이고 있다.

내전inner 프리즈는 판아테나 행렬을 나타내는 것으로 총 길이가 무려 150m에 이른다. 노예를 포함한 인구가 20만 정도밖에 안 됐던

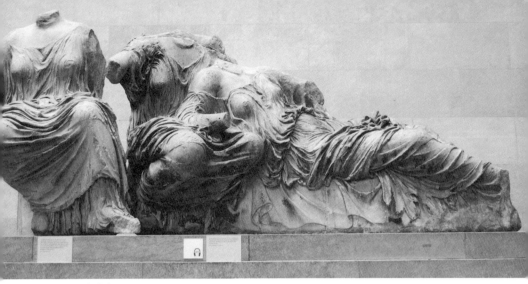

▲ 세 여신

작은 도시가 이룩한 이 업적은 그 스케일에서 이미 압도적이다. 그러나 스케일조차도 부차적이다. 대영 박물관에 있는 이 프리즈의 단편들은 그리스인들이 이룩한 심미적 업적이 어느 정도인가를 충분히 보여주고 있다. 기마상들은 고요한 운동성의 율동을 전하고 있고 인물들의 표정은 생생하면서도 우아하고 아름답다. 신전 박공의 조각들도 단편들만 남아있다. 그중 비교적 온전한 형태로 남아있는 동쪽 박공의 〈세 여신〉은 그리스인들이 인체와 자세와 옷 주름과 흘러내림을 통해 드러나는 육체의 표현력이 절정에 이르렀음을 보인다.

우리는 신전 조각과 관련하여 페이디아스라는 인물을 알고 있다. 이 커다란 스케일의 작품들이 모두 그의 손에 의한 것이라고는 믿기 어렵다. 내전 프리즈와 외전조각, 동서박공 등 조각의 규모는 엄청났지만 신전의 완성 기간은 10년에 지나지 않는다. 아마도 조각가 중의 가장 탁월한 인물이었을 것 같다. 밑그림만 그린 루벤스가 그의 엄청난 숫자의 회화의 장본인이듯이 페이디아스 역시 파르테논 조각의 일

부를 직접 제작했지만 나머지는 개념만을 제시한 조각가였을 것이다. 그렇지 않았다면 그 짧은 기간에 이 모든 작업을 할 수는 없다. 파르테논 신전의 조각은 하나의 양식으로서 '페이디아스 양식'이라고 불리고 있다.

비극
Tragedy

그리스 고전 비극의 양식 전개는 그들의 건축과 조각 양식의 추이와 정확히 일치한다. 아이스킬로스는 〈포세이돈 신전〉과 폴리클레이토스에, 소포클레스는 〈파르테논 신전〉과 페이디아스에, 에우리피데스는 이오니아식 신전과 프락시텔레스(Praxiteles, BC370~BC330)에 일치한다. 비극에서도 시간적 추이에 따라 자연주의와 상대주의로의 변이가 뚜렷하다.

언어는 재현적 성격이 가장 구체적으로 드러나는 예술 양식이다. 우리는 그리스 고전극을 통해 그들의 삶과 이념, 폴리스와 관련한 법과 정치의 의미, 그들의 세계관과 인생관 등을 선명하게 알게 된다.

그리스인들은 그들의 연극에서도 기하학적 원칙을 도입한다. 연극은 언어로 된 기하학이라 할 만하다. 이것은 두 가지 측면에서 그러하다. 하나는 인간의 상황이 구성되는 기하학적 '상황'이다. 연극의 결론에서 모든 혼란이 정돈되고 세계가 다시 조화로운 하나의 기하학적 도형이 된다. 그들 연극이 지니는 두 번째의 기하학적 성격은 결론으

로 이르는 사건의 시간적 전개가 기하학적 증명과 닮았다는 측면에서이다. 오이디푸스 왕은 아버지를 살해하고 어머니와 결혼한 운명이다. 이 사실이 밝혀지며 오이디푸스와 요카스타와 그들의 아들딸들의 운명이 파국으로 치닫는 양상에는 우연이나 반전이 개입될 여지가 없다.

점쟁이 테이레시아스는 오이디푸스 왕이 테베의 역병의 근원이라는 사실을 말한다. 그리고 라이오스 왕의 죽은 장소와 모습에 대한 요카스타의 진술에 의해 최초의 단서가 주어진다. 그다음 오이디푸스 자신이 아폴론으로부터 아버지를 죽이고 어머니와 결혼할 운명이라는 신탁을 받았다는 사실을 상기함에 의해 두 번째 단서가 주어진다. 다음으로는 오이디푸스 출신 지역인 코린토스로부터 온 사자가 오이디푸스가 코린토스의 땅에서 태어난 아들이 아니라 자신이 키타이론 산중에서 건네받아 키운 아이라는 사실을 밝힘에 따라 가장 결정적인 세 번째 단서가 주어진다. 그리고 마지막으로 오이디푸스를 산중에 내다 버렸었다는 파국에 다다른다.

'삼각형의 내각의 합은 180도'라는 정리에 대해 생각해보자. 엇각이 같다는 하나의 전제와 동위각이 같다는 다른 또 하나의 전제에 의해 삼각형의 내각의 합이 180도라는 정리가 증명된다. 여기서 "삼각형은 내각의 합이 180도이다"라는 사실을 하나의 극적 결론이라고 가정하면 "엇각이 같다"와 "동위각이 같다"라는 사실들은 단서를 구성한다. 다시 "엇각이 같다"와 "동위각은 같다"가 증명되어야 한다. 이러한 증명은 결국 모든 것의 시작인 공준에 이른다. 이러한 정리로부터 공준 사이에 어떠한 일탈이나 우연이 개입할 여지는 없다. 아폴론의 신탁이

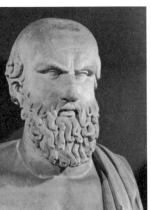
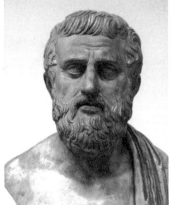
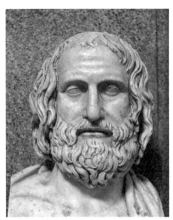

▲ 그리스 3대 비극 작가, 아이스킬로스(좌측), 소포클레스(중앙), 에우리피데스(우측)

공준이고 테베의 역병이 정리이다. 원인에서 파국까지에는 '필연성'이 존재한다.

결론을 기하학적 도형으로 제시하는 경우는 아이스킬로스가 많이 사용하는 구성양식이다. 그는 정의가 구현되는 결론을 가장 중시한다. 그의 관심은 법의 지배였다. 이미 그리스 사회는 과거에서 현재로 극적인 변화를 겪고 있었다. 여기에서 중요한 문제는 새로운 법의 정의였다. 이것은 그 사회가 혈연에 입각한 부족사회에서 정치적 집단으로서의 국가로 변해 나가는 과정에 대응한다. 예술 양식적으로 아케이즘 시대는 어느 정도 부족사회였으나 성숙한 고전주의 시대는 정치적 메커니즘에 의해 운영되는 합리적 사회로 바뀌어야 했다.

합리적 사회로의 전환을 위해선 혈연적이고 집단적인 도덕 관계, 즉 개인의 판단 근거와 준거 요소가 혈연적 사회에 위임되는 양상

에서 이해관계와 개인주의에 입각한 새로운 도덕 관계로의 변이가 요구된다.

　아이스킬로스의 《에우메니데스Eumenides》, 즉 《자비의 여신들》은 아테네 사회가 어떻게 아케이즘적 도덕에서 고전주의적 도덕으로 변해 나가는지를 보여주는 연극이다. 모친을 살해한 오레스테스의 처벌과 관련한 아이스킬로스의 해결은 관습적인 법이 어떻게 합리적인 법으로 바뀌어야 하는가를 잘 제시하고 있다. 여기에서 아폴론은 새로운 도덕 관계를 제시하고 있고 복수의 여신들은 관습적인 도덕 관계를 고집하고 있다. 아폴론이 모친 살해보다 남편 살해를 더욱 커다란 죄악으로 보는 이유는 남편은 아내와 혈연관계를 맺지는 않았으나 가족의 지배자를 보증해주는 법과 약속에 의해 더욱 중요하다는 입장에 있다고 보기 때문이다. 그러나 복수의 여신들은 남편 살해보다 모친 살

▲ 에우메니데스의 한 장면, 아폴론 신과 아테나 여신을 찾아간 오레스테스와 그를 쫓아 온 복수의 여신들(티시포네, 알렉토, 메가이라)

해가 훨씬 큰 죄악이라고 본다. 왜냐하면 남편은 혈연은 아니지만 모친은 혈연이므로. 즉 그들은 전통적인 씨족 사회의 법률을 대표하고 있다.

복수의 여신들은 "오, 몹쓸 젊은 신들, 예로부터의 우리의 권리를 짓밟는다."는 분노를 여러 번에 걸쳐 터뜨린다. 이것은 새로운 법률과 도덕을 대표하는 아폴론과 아테나와 같은 젊은 신들이 새로운 도덕 관계를 제시하는 데 대한 전통사회의 저항이었다.

재판에서 오레스테스는 구원받는다. 새로운 도덕률이 승리를 거둔다. 물론 여기에 아테네시에 대한 자부심에 빛나는 찬사가 있다 해도 이 번영하는 아테네의 법률적 기반은 합리적이고 정치적이라는 사실을 아이스킬로스는 명백히 말하고 있다. 그의 《오레스테스 3부작》의 의미는 《자비의 여신들》의 결론에 집중되어 있다. '피는 피로 갚는다.'는 과거의 도덕률은 아트레우스가와 티에스테스가의 야만적이고 잔혹한 대를 이은 살해에 나타나 있다. 복수의 여신들은 이러한 과거의 도덕률에 입각하여 오레스테스의 피를 원한다. 그러나 아이스킬로스는 이러한 도덕률을 젊고 합리적인 신의 주재하의 시민의 재판에 입각한 새로운 도덕률로 바꾸고 있다. 이제 살인은 가해자와 피해자 집단의 문제가 아니라 개인과 국가의 문제가 되어야 한다. 살인의 문제는 형사소송법에 의해 해결될 것이 요구된다.

아이스킬로스의 이러한 목적이 그의 연극에 '결론으로서의 기하학'이라는 성격을 부여한다. 그에게는 새로운 도덕률에 의해 합리적으

로 정비된 아테네라는 문제가 컸기 때문이다.

　소포클레스의 연극이 좀 더 박진감 있고 극적 요소가 더 많게 느껴지는 것은 이제 새로운 시대의 관심이 좀 더 개인적인 완성과 실존의 문제에 집중되기 때문이다. 소포클레스의 연극은 상당한 정도로 사건의 극적 전개에 비중이 놓이고, 에우리피데스의 경우에는 사건 전개 자체가 연극의 대부분을 이루게 된다. 아이스킬로스가 좀 더 교조적이고 정치적인 데 반해 소포클레스는 좀 더 개인적이고 실존적이다. 소포클레스에게 중요한 것은 숙명 가운데 처한 개인의 실존적 문제이다. 여기에서는 '발견'과 '깨달음'이라는 문제가 중요하다. 소포클레스의 연극이 좀 더 시간적 추이에 관심을 기울이는 이유, 다시 말해서 결론에 이르는 '전개로서의 기하학'이 되는 이유는 여기에 있다. 시간적 추이에 따르는 개인의 실존적 깨달음이 중요하기 때문이다. 물론 소포클레스의 개인은 보편적 존재로서의 개인이다. 오로지 개인만이 보편적일 수 있다. 자신의 존재 의의를 혈족과 집단에 의할 때에 개인은 존재하지 않는다. 집단을 벗어나서 개인이 되었을 때 인간은 우주와 마주하게 된다.

　아이스킬로스와 소포클레스의 이러한 차이는 그들 연극의 형식 차이에도 반영되어 있다. 예술은 내용과 형식과 의미로 구성된다. 언어 예술에 있어서는, 내용은 줄거리에 대응하고, 형식은 양식에 대응하고, 의미는 작가의 이념에 대응한다. 그리스 비극에서의 줄거리는 신화와 일리아드 등에 이미 나타나 있다. 그리스인들은 줄거리를 알고

연극을 관람하게 된다. 엄밀히 말하면 그리스 연극은 모두 패러디가 된다. 작가의 역량은 줄거리의 창조보다는 줄거리의 전개 양식과 거기에 부여하는 의미에 집중하게 된다. 여기에서 비로소 언어 자체가 가진 '아름다움'이라는 문제가 대두된다. 의미는 궁극적으로는 철학자들이 문제이다. 형식, 다시 말하면 의미를 담은 채로 줄거리가 전개되는 양식만이 예술가 고유의 영역이다. 그리스 고전 비극이 가진 가치는 그들의 언어적 아름다움이 여기에서 빛을 발한다는 사실과 그 아름다움이 깊이 있고 실존적인 의미와 맺어지고 있다는 사실에 있다. 그리스 비극의 완성은 이러한 예술적 요소가 아름답게 조화된 소포클레스에 와서 가능해진다.

그리스 비극에서 언제나 채용되는 합창단(코러스)의 역할과 비중의 변화가 그리스 비극의 형식 변화에 정확히 대응한다. 아이스킬로스의 작품에서는 합창단의 역할이 전체 길이의 5분의 3 이상을 차지하고, 소포클레스에 이르면 3분의 1 정도로 줄고, 에우리피데스에 이르면 5분의 1 이하로 준다.

연극에서 합창단의 존재 의의는 교의와 설교와 설명이다. 다시 말하면 연극에서의 합창단은 아케이즘 시대의 정면성에 대응한다. 환각적인 연극은 등장인물들의 행동과 대사와 무대장치만으로 사건의 전개를 보여준다. 이러한 자연주의적 양식 속에 작가는 자신의 이념을 녹인다. 청중은 거기에서 작가의 의미를 느끼고 깨닫는다. 그러나 합창단이 존재하는 연극은 청중에게 자기 이념을 직접 말하게 된다. 합

▲ 그리스 비극 공연 장면. 중앙홀에 청중을 바라보고 노래를 부르는 코러스의 모습

창단은 자연주의적이고 사실주의적인 연극에서는 존재하지 않게 된다. 설교나 교육의 직접성은 예술적 긴장도를 떨어뜨린다는 것이 근대 예술의 미학적 이론이다. 이것은 근대적 입장이다. 어떤 양식하에서도 예술적 완성은 있을 수 있다. 합창단의 비중이 점점 줄어간다는 것은 그리스의 이념이 점점 더 유물론적이고 감각적인 것으로 변해간다는 것을 의미하는 것이지 심미적 가치가 점점 더 고양되어 간다는 것을 의미하지는 않는다. 아케이즘 예술은 그 자체로서 감상되어야 한다.

본래 합창단은 청중 자신이었다. 그리스인들은 축제 때면 떼를 지어 가무를 했다. 여기에서 지휘자가 필요했고 그가 곧 배우로 바뀌게 된다. 배우와 합창단이 대사를 주고받은 것이 최초의 연극의 개시였

다. 그러므로 합창단은 집단의 이념을 대표하게 된다. 합창단의 이러한 기원이 끝까지 그들의 역할을 규정하게 된다. 다시 말하면 합창단은 하나의 정치 단위로서의 그리스인들이 스스로에게 말하는 것을 노래 부르게 된다. 그러나 개인주의가 심화되고 이제 집단의 의미가 점점 더 엷어지게 됨에 따라 합창단의 비중은 축소되어 나간다.

그리스 조각의 인물들이 고전주의가 심화됨에 따라 점점 더 자기 자신에게 집중하는 내재적 모습을 보여주듯이 그리스 비극도 점점 합창단을 배제하고 연극 그 자체의 전개에만 관심을 기울이게 된다. 다시 말하면 환각주의적이 되어 나간다. 정면성은 '밖에서 주어지는 진리'를 의미하고 환각주의는 '스스로 찾아 나가는 진리'를 의미한다. 소포클레스에 이르러 연극의 주인공들은 외롭게 한 개인으로서 우주와 독립적으로 대면하게 된다. 여기에서 카타르시스의 존재 의의가 생겨난다.

카타르시스는 파국적 운명에 대면한 개인의 분투에서 생겨난다. 소포클레스의 주인공들은 때때로 절망하지만 체념하지 않는다. 우주는 불가해하고 개인은 무력하다. 여기 개인의 도덕적 결함이나 성격적 결함은 없다. 운명이 그에게 파국적 짐을 지웠고 누구도 운명을 이길 수 없다는 것이 소포클레스의 전제이다.

아버지를 죽이고 어머니와 결혼하고 그 어머니이자 아내로부터 아이들을 얻게 될 것이라는 신탁을 받은 오이디푸스는 스스로를 조국에서 추방시키고 방랑의 길을 떠난다. 그러나 운명은 가차 없이 신탁을 실현시킨다. 그가 친부모라 생각했던 코린토스의 왕가는 사실은 그

의 양부모였고 그가 죽인 사람은 혈연상의 아버지였다. 자기의 출신 기원을 찾아나가는 오이디푸스는 그것을 말리는 왕비 요카스타에게 말한다.

"내가 삼대 전부터 노예였던 집안의 어머니에게서 태어났다고 해도 당신의 명예가 의심받을 리는 없다"고.

스스로가 아는 한 자기 자신은 떳떳하고 의연하다. 어디에도 나 자신으로부터 비롯되는 불명예는 없을 것이라고 그는 말하고 있다. 아이스킬로스나 소포클레스의 주인공들은 자신들로부터 비롯한 결함 때문에 파국적 운명을 겪지는 않는다. 운명이 그를 몰락시킨다. 오이디푸스는 장렬하게 자기 눈을 아내의 브로치로 파낸다.

"너희들은 이제 내게 덮쳐든 수많은 재앙도 내가 저지른 수많은 죄악도 보지 말라. 너희들은 어둠 속에 있어라. 보아서 안 될 사람을 보고 알고 싶었던 사람을 알아채지 못한 너희들은 누구의 모습도 다시 보아서는 안 된다."

여기에서 극적인 결론으로 다다르며 관객에게 카타르시스를 일으킨다.

"아폴론이다, 친구들이여. 나의 괴롭고 참담한 재앙을 가져온 것은 아폴론이다. 그러나 눈을 찌른 것은 나다. 다른 누구도 아니라 바로 나다."

오이디푸스는 운명에 대해 영웅적인 항의를 한다. 그는 그에게 닥쳐든 운명에 체념적인 승복을 하지 않는다. 그는 조국을 떠나 유형의 길을 걸으며 저항했었다. 이제 그의 눈을 찌르고 다시 한 번 유형의 길

을 떠남에 의해 처연하고 장렬한 저항을 한다. 운명의 앙화에 대해 자기 몫의 책임을 다한다.

 카타르시스는 불가해한 운명이 개인에게 지우는 숙명과 거기에 대항하여 영웅적인 분투를 하는 개인 간의 긴장에서 생겨난다. 일상적인 탐욕과 오만과 명예욕 등으로 스스로를 괴롭혀 왔던 청중들은 주인공에게 가해지는 참혹한 숙명과 거기에 대항하는 주인공에게서 자신의 일상을 벗어난 고결함을 느끼게 된다. 오히려 장엄하게 실현되는 운명과 패배해 나가는 인간의 대비에서 청중들은 삶과 우주의 본질과 인간의 위대함을 느낀다. 그리스 정신은 운명의 전체적인 비극성과 개인의 열정과 분투에 놓여 있다. 인간은 먼지에 지나지 않는다. 그는 운명을 이길 수 없고 몰락할 수밖에 없다. 그러나 불가해를 똑바로 바라보며 영웅적인 저항을 한다. 청중들은 여기에서 정화된다. 자신의 여러 문제들은 운명과 거기에 대항하는 영웅의 몰락 가운데서 의미를 잃는다. 결국, 스스로의 운명은 자기 것이 아닌 것이다. 그러나 분투와 저항은 자기 것이다. 분투하는 내가 있는 한 삶은 살만한 것이다.

 그리스인들은 비극을 창조함에 의해 삶의 실존적 의미를 창조했다. 청중은 여기에서 탐욕과 명예욕에 절은 자기 자신을 내려놓는다. 그것들은 하찮은 것이었다. 자신을 고결하게 만드는 것, 삶을 고양시키는 것, 인간을 인간답게 만드는 것은 불행과 분투였다. 이것만이 불가해한 숙명으로 몰락할 예정인 인간이 고결할 수 있는 유일한 길이다. 인간의 존재론적 물음에 대한 이러한 답변은 20세기의 실존주의에

의해 다시 제기된다. 심오하고 아름다운 이 철학은 이미 이천오백 년 전의 그리스인의 철학이었다.

그리스의 비극 시인들은 날카로운 통찰력을 지니고 있었다. 그러나 통찰은 그 자체로서 예술은 아니다. 이 통찰이 예술이 되는 것은 아름답고 선명한 언어 위에 얹혀졌을 때이다. 아이스킬로스, 소포클레스, 에우리피데스 등의 탁월한 비극 시인들은 통찰과 언어적 아름다움을 결합시킬 줄 알았다. 아이스킬로스의 《아가멤논》에서 합창단장은 트로이 전쟁의 승리를 알리는 전령에게 "기쁜 것은 기쁘게, 최악의 진실은 솔직하게 말하라. 진실과 기쁨은 별개의 것이다."라고 말한다. 합창단장은 불행한 진실이 병적 행복보다 낫다는 정신분석학적 통찰을 단 두 개의 문장으로 날카롭고 간결하게 표현한다.

아이스킬로스는 《제주를 바치는 여인들》에서 "자식들이란 기억의 목소리, 사자의 완전한 죽음을 덜어 주는 것, 어망을 부유시키는 부표와도 같이 그물이 바다에 가라앉는 것을 막아 주는 것"이라고 엘렉트라로 하여금 그녀의 무덤 속의 아버지 아가멤논에게 말하도록 한다.

자식이 부모에게 가지는 의미를 이렇게 통찰력 넘치는 시적 언어로 표현하는 것은 모든 예술가에게 가능한 것이 아니다. 자식은 자기 존재의 시간적 연장이라는 사실이 이렇게 간결하고 선명하고 힘찬 언어로 표현되는 것은 천재적 예술가에게서나 가능하다.

진실에 대해 가차 없는 접근을 해 나가는 오이디푸스를 보며 왕비 요카스타는 운명에의 굴종과 체념을 말한다. 거기에는 현대 정신분석학의 오이디푸스 콤플렉스가 들어있다.

"인간에게 운명은 절대적인 것이어서 누구도 앞일을 모른다. 그날그날 아무 걱정 없이 지내는 것이 상책이다. 어머니와의 결혼이라는 것도 무서워할 것이 아니다. 꿈에 어머니와 동침했다는 일은 얼마나 많은가."

에우리피데스는 사랑과 애정에 거는 여성들의 의미를 다음과 같이 말한다.

"여자는 본래 모든 일에 겁쟁이고, 전쟁에도 소용없고 칼날이 번쩍이는 것만 보아도 겁을 먹지만 버림받았을 때에는 잔인하고 혹독하기가 그보다 더할 수 없다."

메데아의 입을 빌렸지만 이것은 에우리피데스의 생각이다.

이제 고전 비극의 의의 중 파토스Pathos의 문제가 남는다. 파토스의 효과는 감정이입에 의한다. 여기에 언어 예술이 거두는 커다란 성과가 들어있다. 청중은 주인공과 스스로를 동일시하며 주인공이 겪는 운명에 대해 주인공과 더불어 슬퍼하며 눈물짓게 된다. 아이스킬로스는 합창단의 노래를 빌려 아버지에 의해 제물로 바쳐지는 이피게네이아를 드러낸다. 이피게네이아는 읊조린다.

"다 잊으셨어요? 만찬을 베푸시는 그 객실에서 저는 자주 노래를 불렀지요. 철없고 깨끗한 어린 시절 깨끗한 입술로 노래했어요. 아버님의 만수무강을 위해서, 당신께 하늘의 선물이 내려지도록."

죽어가는 어린 처녀의 이러한 호소는 어떤 경련적인 절규보다도 당시의 그리스인들을 울먹이게 했을 것이고 현재의 우리 가슴도 먹먹

하게 한다.

아이스킬로스의 작품 전체를 통하여, 아마도 그리스의 비극 시가 전체를 통하여 가장 아름답고 처연한 시가는 《아가멤논》에서 헬레네를 그리워하는 메넬라오스의 모습의 묘사이다. 이 아름다운 시는 합창단의 노래로 불린다.

"명예에 상처를 입고 아내를 맞으려고 팔을 뻗치는 낭군, 그녀는 거기 없으니 멀리 가버린 그녀를 만날 수는 없으리. 그의 슬픈 그리움은 바다를 건너고, 그녀의 유령을 불러 옥좌에 앉히려 하나, 슬픈 추억만이 오가고, 조각같이 차가운 아름다운 모습은 이제 증오로 힘없이 굶주린 그의 눈에 아물거릴 뿐. 밤이 이슥할 때 감미롭고 슬픈 환영이 헛된 희망의 고통을 가져오니 이는 허무한 꿈. 잠 속의 전날의 기쁨은 맛볼 수 없으니 사랑의 힘으로 거기 머무르라 말해도, 잠 길 저쪽으로 말 없는 날개를 타고 사라지네."

합창단은 메넬라오스의 처지를 출정한 남편을 둔 모든 그리스 아내들의 입장으로 바꾸며 청중을 숨 막히게 한다. 밤이 이슥해질 때 마음속에 내려앉는 사랑하는 사람의 그리움에 대한 아이스킬로스의 이러한 아름다운 표현력과 서정성은 현재까지도 생생한 표현력을 가지고 가슴을 두드린다. 우리는 19세기의 한 시인에 의해 이러한 종류의 그리움에 대한 시가가 불린 것을 안다.

"때때로 고요한 밤이면, 잠의 사슬이 나를 묶기 전에, 행복했던 추억이 지난날의 빛을 나의 주위에 가져오네."

그러나 그 표현의 힘과 진실함과 아름다움은 아이스킬로스에게서

훨씬 더 크게 느껴진다.

셰익스피어의 멕베드는 자기 죄악에 대해 이렇게 뇌까린다.

"내가 내 손을 대양에서 씻는다 한들 아마도 내 죄악이 오히려 대양을 붉게 물들일 것이다."

아이스킬로스의 합창단은 이미 아이기스로스와 클리타임네스트라의 죄악을 다음과 같이 말한다.

"이 땅의 모든 강줄기를 하나로 모아 그 속에서 손을 씻어도 살인의 피를 없앨 수는 없다"고.

아이스킬로스는 이러한 표현적인 섬짓함을 형상화하는 데에 있어서도 매우 탁월했다. 복수의 여신들은 친족 살해를 한 오이디푸스에게 다음과 같이 복수하겠다고 말한다.

"피를 흘리게 한 자는 속죄를 위해 자기 피도 흘려야 한다. 꿈틀거리는 사지에서 피를 빨아 마시리라. 핏줄기를 따라 붉은 선지피를 네 몸이 말라버릴 때까지 빨아 먹겠다. 너를 산채로 말려 버리겠다."

그러나 이 모든 언어적 표현력도 오이디푸스의 절규에 비하면 빛을 잃는다. 여기에서 우리는 이 세상에서 가장 불행한 남녀와 그 남녀에게서 나온 가장 불쌍한 아이들을 보게 된다. 스스로 눈을 찔러 장님이 된 오이디푸스는 그의 아이들을 찾는다.

"불쌍한 딸들은 나의 식탁을 떠나서 한 번도 따로 끼니를 이은 적이 없었고, 내가 먹는 것을 늘 함께 먹었다. 그들 아버지의 부재를 겪은 적 없는 그들. 만약 될 수만 있다면 그 애들을 한 번 만져볼 수 있을까? 무엇보다도 소원이요. 나를 다시 한 번 불행하게 하여주오.... 얘

들아, 어디 있느냐? 형제이기도 한 나의 손에 와다오. 이 손이 너희 아비의 밝았던 눈을 이 모양으로 만들었구나. 아이들아, 그 사람은 조금도 눈치채지 못하고 자기를 낳은 사람에게서 너희의 아비가 되었단다. 나는 너희를 위해서 운다.... 너희의 아비는 제 아비를 죽였다. 자기를 낳은 사람을 아내로 삼았다. 자기가 태어난 몸에서 너희를 낳았다. 누가 너희와 결혼을 해주겠니? 그래 줄 사람이 있을까? 자식도 없고 결혼도 못하고 시들어 가겠지."

아이스킬로스가 철학적으로 플라톤에 대응하고, 소포클레스가 아리스토텔레스에 대응한다면 에우리피데스는 소피스트에 대응한다. 플라톤은 법의 이데아가 국가에서 실현되어야 한다고 믿었고 아이스킬로스 역시 새롭고 합리적인 법이 아테네를 지배해야 한다고 생각했다. 아이스킬로스가 그의 작품을 통해 누누이 말하는 '정의의 실현'과 '법의 지배' 등은 선명하고 간결한 법이 아테네를 지배해야 한다는 그의 국가관의 반영이다. 이 점에 있어 아이스킬로스와 플라톤은 완강했고 타협이 없었다. 그들은 인간적이고 향락적인 삶에 대해서는 조금의 관심도 기울이지 않았다. 우리의 감각에 대응하는 지상적인 것들은 덧없는 그림자였다. 그러므로 이것들은 이데아의 반영에 지나지 않았다. 궁극적인 중요성을 가지는 것은 플라톤의 경우에는 이데아였고, 아이스킬로스의 경우에는 그리스 고유의 고전적 이상과 그 체현으로서의 법률이었다.

아리스토텔레스는 이데아를 지상적인 것 속에 끌어들인다. 개개

의 사물 속에 형상form이 자리 잡고 있다. 그 형상은 거기에 가해진 질료matter에 의해 자기실현이 방해받고 있다. 개별자들은 아리스토텔레스에게 이중의 의미를 가진다. 그 안에 이데아가 자리 잡고 있다는 면에서 개별자도 의의를 가진다. 그러나 그것은 질료에 의한 내용을 가지고 있다는 측면에서 불완전한 것들이다. 소포클레스가 바라본 세계도 이와 같은 것이었다. 소포클레스의 비극은 아이스킬로스의 비극에 비해 더 인간에 대해 말한다. 그 인간은 자기 안의 형상을 분투를 통해 실현시키려 애쓴다. 물론 실패한다. 질료를 가진 인간은 숙명적으로 이데아 그 자체가 될 수 없기 때문이다. 그러나 그의 주인공들은 몰락에 의해 형상으로서의 자신의 가능성을 내비친다. 이것은 저물어져 가는 태양의 아름다운 낙조이다.

전적으로 지상적인 것으로서의 인간은 에우리피데스에 의해 대변자를 갖게 된다. 에우리피데스는 더 이상 영웅다움이나 신적인 것에 대해 말하지 않는다. 그는 기하학적 형상에 대해 관심 없다. 그의 관심은 실생활 속에 처해 있는 인간이다. 아이스킬로스나 소포클레스는 형이상학적 이념과 규범에 대해 말하지만 에우리피데스는 이러한 것들을 의심의 눈으로 바라보며 거부한다. 그에게 모든 이념은 독단이고 모든 이데아는 무의미이다. 이 점에 있어 에우리피데스는 거창하고 공허한 이상주의를 비웃는 한 명의 계몽주의자이다. 모든 형이상학은 거대담론이다. 그는 《박코스의 여신도들》에서 노골적으로 아폴론을 비웃고 디오니소스를 찬미한다. 아폴론은 기하학적 지성을 대변하고 디오니소스는 광기와 도취를 대변한다.

《메데이아》에서의 비극은 운명이 부여한 것이 아니고 주인공들의 성격적 결함에서 비롯된다. 이아손은 야비하고 메데이아는 거칠고 사납고 격정적이다. 여기에서 아이스킬로스나 소포클레스의 비극에서 찾아볼 수 있는 장엄함이나 고결함은 없다. 이 극은 마치 현대의 어느 가정의 부부 싸움과 같은 통속성을 가진다. 이아손은 출세와 부를 위해 메데이아를 저버리고 메데이아는 이아손과 그의 새로운 여자에게 치명적인 보복을 가한다. 여기에는 신도 운명도 영웅도 없다. 사실적이고 일상적인 배신과 결투와 분노가 그 자리를 차지한다. 메데이아는 당당하게 말한다.

"백 마디 말보다 한 줌의 황금"이라고.

아가멤논의 복수심에 찬 딸 엘렉트라는 세 작가 모두에 의해 다뤄진다. 우리는 에우리피데스의 엘렉트라에서 보다 사실적이고 합리적인 여성을 보게 된다. 에우리피데스의 엘렉트라는 아이스킬로스나 소포클레스의 엘렉트라에 비해 훨씬 더 크고 깊은 감정의 기복을 가진다. 부친에 대한 애착이나 어머니에 대한 증오, 자신의 가난과 천한 신분에 대한 분노 등은 너무나 격렬해서 마치 현대의 성격적인 드라마를 보는듯한 느낌을 준다. 극은 전체적으로 사실주의적이고 자연주의적으로 변모해 나간다. 에우리피데스의 희곡에서 정면성은 거의 사라진다. 여기에서 우리는 이상화된 어떤 비극을 보는 것이 아니라 실제 생활에서 벌어지는 가정 비극을 보는 듯하다.

그리스의 예술은 에우리피데스가 제시한 길을 따라간다. 소피스트와 회의주의 시대가 그리스의 앞날이었다. 그리스인들은 자신의 지

성이 구축한 이상화된 세계에 대한 이념을 상실하고는 좀 더 현실적이고 유물론적인 세계 즉 궁극적으로는 무의미와 회의주의와 자기 포기의 신앙으로 돌입하게 될 세계관을 받아들이게 된다.

5

후기 고전주의
Late Classicism

예술사의 탐구에 있어 연구자들은 언제나 양식을 사회적이거나 정치적인 문제에 부수시키고자 하는 유혹을 받는다. 사회나 정치나 역사적 사건은 쉽게 포착되는바, 이러한 유물론적인 기반은 양식의 설명에 가시적인 토대를 제시하는 것처럼 보인다. 어쨌거나 정치 사회적인 문제는 다면적인 해석이 가능한 것이고 특정 양식에 이 다면적 요소 중 하나를 일치시키면 되기 때문이다.

기원전 4세기의 예술은 펠로폰네소스 전쟁에서의 아테네의 패배에 기인한다는 해석이 주도적이었다. 프락시텔레스나 스코파스(Skopas, BC395~BC350), 리십포스(Lysippos, 4th century BC)의 예술이 지닌 여성적이고 감성적인 측면이 패배 후에 오는 신념과 자신감의 결여의 결과라고 보통 말해진다. 그러나 예술 양식의 이러한 경향은 헬레니즘을 거쳐 로마제국에까지 이어지는 좀 더 커다란 경향의 순간들일 뿐이다.

고전주의의 균형은 해체를 예고한다. 물론 하나의 양식이 화석화

된 채로 몇천 년을 지속할 수도 있다. 예술 사회학자들은 양식 변화가 일어난다는 사실, 그 변화가 일어나는 특정 시점, 양식 변화의 양상 등의 하부구조는 반드시 사회학적이라고 말한다. 양식이 변한다는 사실, 또 수천 년을 지속할 수도 있는 하나의 양식이 어떤 특정 시점에 급격히 새로운 양식으로 교체된다는 사실 등에는 예술 밖의 어떤 것과의 연계가 있다고 말한다.

그러나 예술 양식의 변화를 유도하는 근거가 사회적이라는 가정에는 너무 많은 반례가 있다. 예술 양식의 변화가 예술에 내재한 어떤 메커니즘을 따라 진행된다는 가설은 물론 어리석은 것이다. 그러나 그 변화의 기저가 사회적 요인이라는 가설 역시도 믿기가 어렵다. 변화는 다시 말하지만 포괄적인 어떤 것, 우리가 세계관과 관련한 패러다임의 변화라고 하는 것과 관련이 있다. 어떤 의미에서는 사회적 변화 자체가 세계관 변화의 결과라고 말할 수도 있다. 물적 태도가 세계관을 규정짓는 측면이 있지만, 세계관이 물적 태도를 결정하기도 한다. 진실은 거기에 있을 것이다.

파르테논 신전에 뒤이어 건설된 에레크테이온 신전이나 프로필라이아가 이오니아 양식을 택하고 있는 것, 에우리피데스의 비극이 좀 더 사실주의적이고 감성적이라는 사실, 플라톤이나 아리스토텔레스의 철학이 이미 낡아빠진 복고주의에 지나지 않는 것으로 아테네인들 사이에 치부되었다는 사실 등은 아테네의 패배와 상관없이 이미 헬레니즘으로의 이행의 과정이 시작되었다는 사실을 말한다.

우리는 예술 양식의 이러한 방향으로의 전개에 대한 근세의 예를

알고 있다. 르네상스 고전주의의 완강함은 미켈란젤로에 의해 해체가 예고되고 폰토르모, 파르미자니노 등의 매너리즘 예술가에 의해 새로운 감성주의로 이행하게 된다. 이러한 과정은 바로크, 로코코 등을 거쳐 결국 인상주의에 와서 그 결말을 보게 된다. 여기에서도 새로운 감각주의와 감성주의가 대두하는바, 바로크의 역동성과 로코코의 향락주의를 거쳐 자기 포기와 불안의 예술 양식으로 끝맺게 된다.

이러한 유비는 우연이라기보다는 세계관의 변화가 필연적이라는 사실에서 도출되는 일반화이다. 예술에 있어서 고전주의는 자연주의적 성취를 동반한다. 엄밀히 말하면 유물론적이고 현세적인 세계관에 대응하는 자기 이성과 판단력에 대한 신뢰는 거리낌 없는 자연주의를 불러들인다. 그러나 이 자연주의에는 이데아라는 제한이 가해진다. 이것이 고전주의이다. 그러나 일단 개시된 유물론적이고 현세적인 경향은 계몽주의를 거쳐 인식론적 회의주의와 실증주의에 이르게 된다. 여기에서 경험비판론이 싹트게 된다. 우리의 과학은 결국 감각 다발의 묶음 이외에 아무것도 아닌 것이 된다. 여기에 인상주의 미학의 근거가 마련된다. 휴머니즘적 이성 중시의 세계관으로 개시된 자연주의는 결국 자기 포기의 신앙으로 진입할 준비를 하게 된다.

소피스트들과 에우리피데스 등에 의해 대표되는 계몽주의는 모든 형이상학적 가설을 독단으로 치부하고 감각의 실증성을 유일한 인식적 규준으로 채용한다. 이들은 전통과 이념에 대해 의심의 눈길을 보내며 모든 근거에도 의심의 눈초리로 대한다. 칼리클레스나 트라

시마코스(Thrasymachus, BC459~BC400)는 "정의는 강자의 이익"이라고 당당하게 말하며 철인왕의 정치철학이 지닌 위선을 야유하고 있다. 그들은 삶의 지배자는 힘과 금력과 무력 등의 실증적인 것들이지 정의나 이상 등의 보편개념은 아니라고 말한다. 이러한 측면에서 그들은 역사상 처음으로 나타난 폭로주의자들로서 마키아벨리(Niccolò Machiavelli, 1469~1527), 쇼펜하우어와 니체, 마르크스와 프로이트의 먼 선조이다.

보편적 이념을 붕괴시키면 이제 상대주의와 실증주의의 철학이 그 자리를 차지한다. 거기에 더해 공동체 이념이 붕괴되며 개인주의가 대두된다. 아이스킬로스는 집단에 위임하는 도덕적 판단을 정치 단위에 위임하는 것으로 전환시킨다. 이러한 전환은 궁극적으로 개인의 판단에 위임된다. 보편성이 붕괴하면 스스로의 도덕을 종속시킬 수 있는 보편 도덕의 원리도 붕괴하기 때문이다. 이들에게 있어 법률의 의미는 선험적으로 존재하는 어떤 우주적 원리에 입각하는 것, 다시 말하면 자연법적 원칙에 입각한 어떤 것이 아니라 단지 사회 구성원들이 각자의 자유와 권리를 일정 부분 양도하는 것에 지나지 않게 된다. 법은 그 안에서 자기 삶이 영위되는 테두리, 즉 자기 삶을 삶답게 만들어주는 제 원리의 구현 — 아이스킬로스가 생각하는바의 — 이라는 적극적 의미를 잃고, 혼란과 붕괴를 막는 소극적 역할에 제한된다. 법적 제한을 벗어난 나머지 문제는 상대주의적이고 개인주의적인 각자의 판단과 취향에 달린 것이 된다.

공동체가 공유하는 이념의 소멸, 구성원들의 가치 체계를 구성하

는 보편적 이념의 붕괴는 삶을 무의미와 덧없음의 계곡으로 밀어 넣게 된다. 공동체의 이념은 한편으로 구성원들의 정신과 행위를 규제하는 부자유이긴 하지만 최소한 모두가 동의하는 하나의 의미를 부여함에 의해 개인을 완전한 정신적 불안 속에 몰아넣지는 않는다. 그러나 이러한 이념의 부재는 절대적 가치와 의미로 향하는 문을 닫게 만들고 세계는 갑자기 닫힌 체계가 되고 — 현대의 어느 철학자가 '새장'이라고 말한 — 개인은 외로움과 불안과 더불어 덧없이 부유하게 된다.

기원전 400년 이후에 그리스 세계를 물들인 철학인 에피큐리어니즘, 견유주의, 스토아주의 등은 한결같이 외로움에 처한 개인들이 각자의 내밀한 삶을 어떻게 꾸려가야 하는지에 대해 말하고 있다. 의미가 박탈당한 세계 — 고귀함과 인간적 가치가 사라진 시대에 개인들은 참여와 정신적 활동에 의해서보다는 그저 자신이 만족스러울 정도의 순응과 물러남에 의해 자신의 삶을 꾸려나가야 한다. 이것이 계몽주의의 결과이다.

프락시텔레스는 〈크니도스의 비너스〉와 〈어린 디오니소스와 함께 있는 헤르메스〉 등으로 유명하다. 그의 비너스는 더 이상 신이기를 그친다. 여신이 최초로 옷을 벗었고 최초로 일상적인 행위를 하고 있다. 프락시텔레스는 신을 묘사하려 하지 않았다. 그는 비너스의 신성을 고려해서 이 조각을 했다기보다는 인간적 아름다움의 관능성을 묘사하기 위해 비너스를 이용했다. 이 여신은 프락시텔레스의 손을 거쳐 고전기 때 신이 지녔던 장엄성과 초연함을 잃은 대신에 친근함과 감각

▲ 크니도스의 비너스

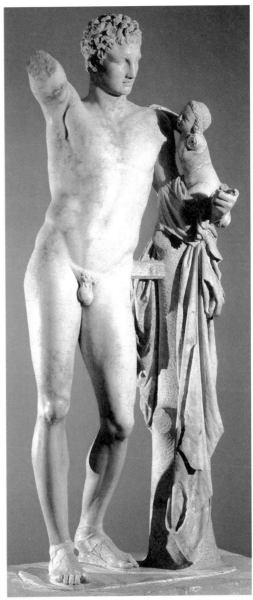

▲어린 디오니소스와 함께 있는 헤르메스

적 아름다움을 지니게 되었다. 이 조각은 비너스라는 여신의 이름으로 지칭되는 완벽한 육체를 지닌 아름다운 여성일 뿐이다.

폴리클레이토스의 기하학적이고 날카로운 모델링은 사라지고 대신 부드럽고 매끈하고 촉각적인 모델링이 도입된다. 감각주의로의 진행은 소묘적인 데에서 회화적인 데로, 시각상으로부터 촉각상으로의 진행을 부른다. 시각은 그 자체로서 매우 냉정하고 이성적인 것이지만 촉각은 감각적이고 감성적인 것이다. 프락시텔레스의 조각들은 그 외부에서 무엇인가 흘러내릴 듯한 촉각적 느낌을 준다.

그의 인물들의 표정과 눈매는 섬세하고 친근하다. 고전기 때의 인물의 표정은 슬픔과 고결함과 고귀함을 담고 있다. 그러나 프락시텔레스의 인물들은 좀 더 인간적이며 통속적이다. 그의 여신상들은 아름답다기보다는 예쁘다. 고전기 때의 인물상은 개인적이고 내밀하고 꿈에 잠긴 듯한 인물상이다. 여기에서 프락시텔레스는 정신적 측면에 있어서의 자연주의의 결론을 제시하고 있다. 그의 인물들의 정신세계는 완전히 자신에게 몰입하여 있다. 프락시텔레스는 눈매를 좀 더 깊게 하고, 뺨과 턱으로 흐르는 선을 좀 더 섬세하고 부드럽게 만들고, 입매를 좀 더 이완시켜 이러한 효과를 달성하고 있다.

이 시기의 스코파스는 고전기 때의 페이디아스의 역할을 맡고 있었다. 그는 조각가이긴 했지만 또한 건축가였다. 그 역시 자신의 양식, 즉 스코파스 양식을 창안한다. 그는 할리카르나소스Halikarnassos에 있는 마우솔로스Mausoleum의 조각과 테레아의 아테나 신전 박공 조각을 떠맡았던 것으로 보인다. 묘지의 프리즈와 파르테논 프리즈의 시간 차

▲ 마우솔로스 영묘의 프리즈, 아마존족과의 전투 장면

▲ 젊은 사냥꾼의 묘비

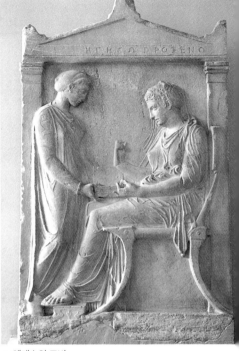

▲ 헤게소의 묘비

이는 백여 년이다. 그리고 이 묘지의 프리즈는 백 년 동안에 무엇이 변했는가를 명백히 보여주고 있다. 스코파스 양식의 이 프리즈는 격정적이고 역동적이고 표현적이며 박진적이다. 실제의 전투는 파르테논 박공에 나타나 있는 것보다는 여기에 훨씬 더 가까운 것이다.

스코파스 양식의 특징 중 하나는 눈매를 더욱 깊게 하여 표정을 열에 들뜬 듯한 불안정 속에 몰아넣는다는 것이다. 공격당하는 그리스인의 방패는 아마존 전사의 창에 부딪혀 커다란 소리를 낼 것 같고, 덤벼드는 아마존 전사의 포효소리와 앞발을 높게 쳐든 말의 울부짖음

이 금방 들려올 것 같다. 페이디아스 양식을 특징지었던 율동적인 우아함, 고귀함과 고요함 등은 여기에서 찾아볼 수 없다. 예술은 점점 더 감각적이고 표현적으로 바뀌어 가고 있었다.

스코파스 양식과 페이디아스 양식의 대비는 기원전 335년경에 제작된 것으로 보이는 〈젊은 사냥꾼의 묘비〉와 기원전 450년경에 제작된 〈헤게소의 묘비〉에 극적으로 나타난다. 페이디아스 양식은 감정의 억제가 특징이다. 고전주의 양식이 경련적이거나 감성적인 표현은 무대에서 배제시키듯이 페이디아스의 인물들 역시 자제와 절도와 초연 속에 슬픔을 승화시킨다. 그러나 스코파스 양식의 묘비에는 거리낌 없는 슬픔과 비통함이 드러나 있다. 죽은 젊은이의 종 혹은 동생으로 보이는 어린아이는 무릎에 얼굴을 묻은 채로 슬퍼하고 있고, 사냥개도 얼굴을 수그리고 끙끙거리는 듯하다. 지팡이를 짚은 젊은이의 부친은 상황이 너무도 슬퍼 모든 것이 이해되지 않는다는 표정으로 그의 아들 쪽을 바라본다. 그러나 이 모든 것보다도 두 시대의 가장 큰 차이는 죽어간 젊은이의 표정이다. 그는 우리를 응시하며, 우리로부터 공감과 슬픔을 직접 자아낸다. 이 표정은 감정의 교류를 원하고 있다. 여기에는 슬픔과 고뇌의 직접적이고 감성적인 표현 — 고전주의 시대였더라면 도저히 가능하지도 용납되지 않을 — 이 있다.

리십포스가 후기 고전주의 양식의 마지막 거장이었다. 그에게 이르러 신체는 더욱 가벼워진다. 그는 7등신이 아닌 8등신을 도입하고 인물상을 호리호리하게 만들어 더욱 가뜬하고 섬세하고 여성적인 효

과를 얻는다. 거기에 대해 그는 환각주의의 마지막 국면을 도입한다. 관객은 조각상 주위를 돌며 감상해야 한다. 더 이상 정면에서 바라보는 것만으로 인물상 전체를 감상할 수는 없게 되었다. 그의 유명한 〈아폭시오메노스Apoxyomenos〉는 몸에 오일을 바르는 운동선수를 묘사하고 있다. 인물의 팔을 앞으로 길게 뻗어 고전적 조각이 지닌 얇은 정방형의 원칙은 붕괴되고 있다.

그의 〈헤라클레스 상〉은 드라마틱하기까지 하다. 이 조각은 고전기 때의 절제되고 균형 잡힌 강력함보다는 더욱 사실적이고 노골적인 근육의 힘을 보여주고 있다. 열두 가지 과업을 마친 헤라클레스는 고요와 평정 속에 휴식을 갖기보다는 노골적인 피로와 탈진 속에 그의 곤봉에 몸을 지탱시킨 채로 숨을 헐떡이고 있다. 뒤로 돌린 그의 오른손에는 과일들이 쥐어져 있다. 그러므로 이 조상은 완전히 환각적이다. 관객은 그의 주위를 선회해야 한다. 여기에는 영웅의 어떤 고귀함도 장엄함도 없다. 다만 피로에 지친 한 명의 전사가 있을 뿐이다.

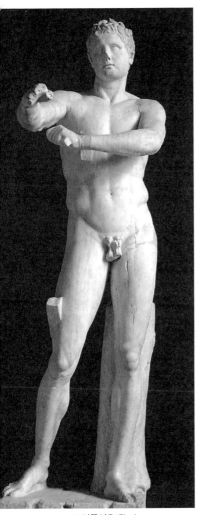

▲ 아폭시오메노스

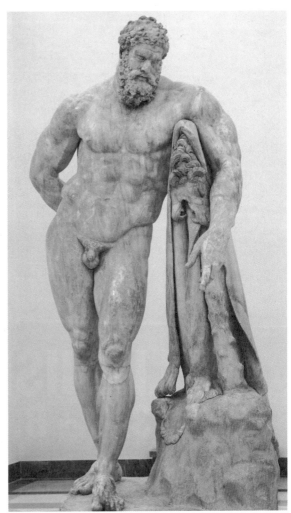

▲ 헤라클레스 상

HELLENISM
B.C. 323 ~ B.C. 31

1. 개관

헬레니즘 시대

Overview

PART **1**

개관

①
개관
Overview

헬레니즘 시대는 기원전 323년의 알렉산더 대왕(Alexander the Great, BC356~BC323)의 죽음에서부터 기원전 31년의 악티움 해전까지를 일컫는다. 이때 이후로 그리스 세계는 로마에 편입되고 그리스 문명은 그 창조성을 완전히 잃게 된다. 그러나 헬레니즘 시대는 범세계적인 그리스의 시대였다. 그리스 문명은 단지 그리스 반도와 에게해와 소아시아에만 해당하는 것이 아니라 페르시아 전체와 이집트 전체에 이른다. 이 넓은 세계가 모두 그리스어를 사용했고 보편적인 그리스 문명을 공유했다.

마케도니아의 필립(Philip II of Macedon, BC359~BC336)이 강력하고 무자비한 무력으로 그리스 반도를 부속시키고 그의 아들 알렉산더가 세계를 정복해 나감에 따라 노골적이고 적나라한 무력이 세계를 지배하게 된다. 소피스트들이 말한 바와 같이 "정의는 강자의 이익"이었다. 그리스의 고전적 이념이 보다 유물론적이고 현실적인 이념으로 바뀜에 따라 누구도 보편과 이상과 정신적 완성을 구하지 않았다. 그

들에게 정신적 완성이란 기껏해야 체념과 수동적이고 무기력한 자기 포기였다. 극단적인 물질주의적 세계관은 극단적인 내면성과 자신으로의 후퇴를 부른다. 그러나 여기에서 새로운 자신감이 솟구친다. 어쨌거나 힘과 물질이 보증하는 세계는 나름대로 하나의 자신감의 제시이다. 새로운 상대주의와 회의주의에 의해 그 세계관이 새로운 것으로 바뀌어 나가며 그리스 시대 내내 일관했던 가치는 삶의 중심을 물질과 풍요로 옮기면서 새로운 자신감을 얻을 수 있었다.

보편적 이념이 보편적 향락으로 옮겨지게 된다. 어쨌거나 헬레니즘 세계는 풍요롭고 기회가 많은 역동적인 세계이다. 만약 존재론적 진리에 부여했던 관심을 역동적이고 활기있는 변화라는 인식론적 진리로 옮기면 새로운 자신감이 가능해진다. 그들은 이데아로서의 기하학을 포기하고 새롭고 풍요로운 형상을 계속 구해 나간다는 견지에서의 변화와 운동이라는 새로운 이상에 높은 가치를 놓는다. 이러한 이념하에서의 예술은 과장되고 노골적이고 풍부하다.

우리는 이러한 이념과 예술 양식의 변화를 르네상스에서 바로크에 걸쳐지는 근대예술사에서 다시 보게 된다. 르네상스의 이상주의는 새롭게 찾아온 유명론적 이념과 지동설에 의해 해체의 길을 밟는다. 회의주의와 덧없음이 세계를 물들인다. 이것이 매너리즘이다.

이러한 회의주의는 운동법칙을 찾아냄에 의해 새로운 자신감으로 변모한다. 바로크가 도입된다.

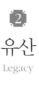

유산
Legacy

　헬레니즘 예술이 이러한 고유의 길을 걸어 나간 것은 기원전 175년의 페르가몬의 〈제우스 제단〉에서 잘 보이고 있다. 이때 바야흐로 헬레니즘 예술이 그리스의 성취를 바탕으로 어떤 길을 밟아나갔는가를 보여주기 시작한다. 알렉산더 사후 150여 년간은 아직 그리스 예술의 성취가 스스로의 길을 밟아나가고 있었다. 에피고노스(Epigonus, 3rd century BC)의 작품이라고 추정되는 기원전 230년경의 〈아내를 죽이고 자살하는 갈리아 족장〉이나 〈죽어가는 갈리아인〉에서는 아직도 역동성 이상으로 고요와 평정이 전체적인 분위기를 지배하고 있다.

　갈리아인들의 침입을 격퇴한 페르가몬 왕국의 아탈로스 1세(Attalus I, BC269~BC197)는 자신의 승리를 기리기 위해 페르가몬의 아크로폴리스에 패배한 갈리아인들의 청동 조각들을 봉헌한다. 원본들은 모두 사라지고 로마 시대에 제작된 그 대리석 모사품만 남아있지만, 그 모사품만으로도 그들의 예술적 업적을 알아보기에는 충분하다. 그리스 고전주의의 자연주의적 성취와 인물 표현의 품격은 그대로 남

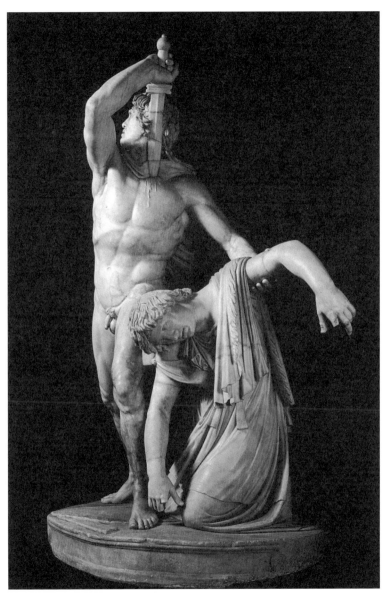

▲ 아내를 죽이고 자살하는 갈리아 족장

아있다. 갈리아인은 노예의 운명보다는 죽음을 택한다. 그는 왼손으로 죽은 그의 아내의 늘어진 시체를 붙잡고는 얼굴을 오른쪽으로 돌린 채 그의 왼쪽 쇄골 부분에 칼을 찔러 넣고 있다. 그의 아내의 머리는 땅 쪽으로 기울고 있고 부족장은 자기 아내가 죽음 이전에 땅바닥에 쓰러 지는 것을 막기나 하는 듯이 부드럽지만 확고하게 아내의 왼팔을 쥐고 있다.

고결한 적에 대한 존중과 그들에 대한 공정한 묘사는 《일리아드》 에서도 보이는 그리스인들 고유의 품격이다. '죽을 줄 아는 적수'는 맞 서 싸워 그를 패배시킨 나 자신을 고양시킨다는 것이 그리스인들의 생 각이었다. 이 자살하는 부족장은 패배했지만 결의를 지닌 한 인물에 대한, 아내에 대한 연민과 스스로의 운명에 대한 자부심과 고결함을 지닌 한 인물에 대한 한없는 연민과 공감과 찬탄을 자아낸다.

이 조각 역시 완전한 환각주의적 자연주의를 지닌다는 점에 있어 리십포스의 전통하에 있다. 이 조각에는 청중이 바라보아야 할 전면이 라는 것은 없다. 한쪽 면에는 생명을 잃고 머리를 기울인 족장 아내의 늘어진 시체, 다른 한쪽 면에는 족장의 왼쪽 발과 가슴과 쇄골을 향한 칼, 다른 한쪽 면은 격정에 찬 표현적인 족장의 안면과 오른쪽 어깨 등 이 있다. 이 조각은 바람개비같이 연속된 동작을 보여준다. 그의 아내, 그의 칼, 그의 표정으로 회전하는 운동성을 지니고 있다. 바야흐로 헬 레니즘 바로크가 시작되려 하고 있다.

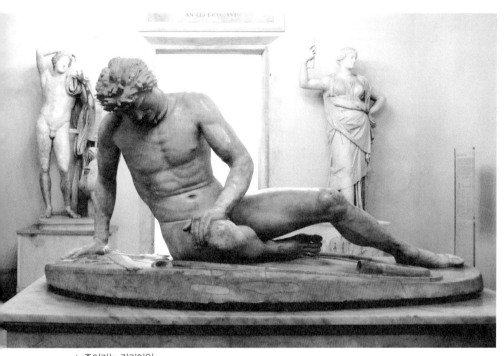

▲ 죽어가는 갈리아인

〈죽어가는 갈리아인〉은 나팔을 옆에 둔 채로 자신의 방패 위에
서 죽어가고 있다. 양쪽 발은 힘을 잃었고 쓰러지는 몸을 구부러진 오
른팔로 간신히 받치고 있다. 탈진한 그는 자신의 눈에 덮여오는 암흑
가운데 점점 더 오른쪽으로 기울고 있다. 우리는 동일한 죽음을 묘사
한 아파이아 신전의 동쪽 박공 조각을 알고 있다. 확실히 이 갈리아인
은 아파이아의 전사와는 다른 양식하에 조각되었다. 이 갈리아인이 훨
씬 표현적이다. 아파이아 전사는 영원 속에 머무르는 느낌을 주는 데
반해 이 갈리아인은 확실히 순간순간 죽음을 맞이하고 있다. 그의 몸
은 탈진 가운데 진동하고 있고 온몸에 죽음의 징표가 더욱 사실주의적
으로 나타나고 있다. 이 조각이 주는 파토스는 사실적이고 인간적이고
직접적인 긴장감에 있다. 말 그대로 우리는 죽음을 보고 느끼고 있다.

바로크, 로코코, 낭만주의
Baroque, Rococo, Romanticism

기원전 190년의 사모트라케Samothrake 섬의 니케 신상과 더불어 헬레니즘의 세계는 바로크 양식으로 접어들게 된다. 이 등신대보다 큰 신은 맞바람을 맞으며 이제 막 뱃전에 내려앉으려 하고 있다. 몸을 싸고 있는 옷은 바람에 의한 주름을 만들며 뒤쪽으로 휘날리고 있다. 이 여신상이 보여주는 역동성은 동작의 한순간이 포착된 데에서 온다. 변화가 존재보다, 공간성보다는 운동이 더욱 중요한 관심사가 된 세계로 접어들고 있다.

운동의 표현에 대한 고전주의의 양식은 그 운동의 과정 중 가장 이상적인 모습 속에 나머지 동작을 부속시키는 것이다. 즉 운동의 한순간이 포착되는 것이 아니라 운동의 대표적 모습이 구축된다. 나머지 순간순간 이루어지는 운동의 양상은 결국 운동의 가장 이상적인 모습으로부터 유출되는 것, 이를테면 황금을 제시하면 잔돈푼은 저절로 떨어지는 것이었다. 죽어가는 인물의 모습에서는 죽음의 한 전형이 나타

▲ 니케 신상

나야 했다. 그 모습은 곧 죽음의 개념이다.

운동과 변화에 대한 이러한 태도는 그 자체로 존재론적인 것이어서, 현재보다는 과거에 중심을 놓고 일상적인 삶을 구차스러운 것으로 치부하며, 판단의 근거를 경험보다는 관념에 놓게 된다.

헬레니즘을 물들인 세계관은 이와는 상반되는 것이었다. 그들은 역동적이고 자신감 넘치는 삶을 더 중요시했고, 천상에 존재한다고 믿어지는 이데아는 환각에 지나지 않는 것으로 생각했고, 과거보다는 모든 시대를 관통하여 흐르는 순간을 중요시했고, 고정되고 관조하는 이념보다는 호쾌하게 운동해 나가는 운동법칙 그 자체에 큰 비중을 놓았다.

페르가몬의 제우스 제단 프리즈의 부조가 이 이념을 대표하고 있다. 주제는 거인족과 싸우는 제우스를 비롯한 제신들이다. 이 주제는 파르테논 메토프에 페르시아인과 싸우는 그리스인의 은유로 조각되어 있다. 페르가몬의 부조는 갈리아인들과 자신들의 싸움의 은유로 조각되었다. 프리즈의 한쪽에는 거인 알키오네우스의 머리를 움켜쥔 아테나 신이 니케 신으로부터 화환을 받는 모습이 조각되어있다. 이 프리즈는 모든 곳이 역동성으로 꽉 차있다. 아테나 여신은 왼발을 앞으로 내디디며 왼손에는 방패를 든 채로 오른손으로는 알키오네오스의 머리를 움켜쥐고 있고, 거인은 오른손으로 아테나 신의 팔을 잡으며 고통으로 일그러진 표정을 하고 있다. 이제 막 날아온 니케는 그 자리에 정지해서 날개를 치며 오른손으로 승리의 관을 아테나에게 막

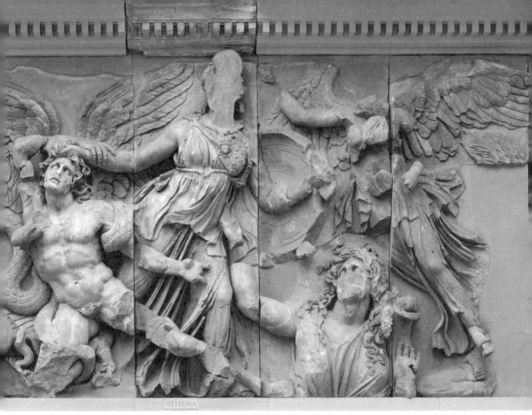

▲ 페르가몬의 부조

씌우고 있다.

　　부조는 깊게 패여 거의 환조의 효과를 낸다. 부조의 그림자가 검게 드리워진 채로 아테나 여신의 승리의 함성과 거인들의 비명이 들여오는 듯하다. 당당한 체구의 신들과 거인들이 커다란 동작으로 전쟁의 클라이맥스에서 분투하는 모습은 헬레니즘 시대가 그전 시대와는 완연히 다른 이념을 가지고 있다는 것을 설득력 있게 보여주고 있다.

　　멜로스 섬에서 출토된 비너스는 기원전 150년경에 제작되었다. 이 비너스는 헬레니즘 로코코의 개시를 알린다. 물리적 측면으로의 우

주에 대한 이해는 좌절과 불가지론으로 이끌린다. 만약 이데아에 대한 지식이 진정한 앎이 아니라면 관심은 질료를 가진 개별적 사물들과 그 사물들의 박진감 넘치는 역동성에 쏠리게 된다. 일상적 사물들과 그 종합으로서의 지식은 감각주의와 그 좌절로 이끌린다. 결국, 우리가 아는 것은 우리의 감각인식일 뿐이고 우주의 본질은 다시 미궁 속으로 들어간다. 이 불가지론은 절망으로 이르기 전에 몇 가지 유산을 남겨놓는다. 그것이 로코코와 낭만주의와 실증주의이다. 우리는 단지 우리의 정원을 가꾸게 된다. 우주와 삶 등은 향수를 남긴 채로 사라져 가고 그 자리는 향락과 물질적 행복이 차지한다.

이 비너스는 프락시텔레스의 비너스보다도 더 달콤하고 더 관능적이다. 이 효과는 아마도 완전한 나체였다면 달성하기 어려웠을 것이다. 제작자는 관능이 유발되는 인간적 제 요소 — 감춰지는 데에서 오는 — 를 잘 알고 있었음이 틀림없다. 피부는 더욱 만져질 듯하고 온화하고 부드러운 자세와 표정 어디에도 엄격성은 없어서 바라보는 누구나를 초대하는 듯하다.

그러나 이 비너스조차도 같은 섬에서 발견된 〈에로스와 판 신과 함께 있는 비너스〉의 로코코적 향락주의에는 미치지 못한다. 이 조각이 훨씬 나중의 안토니오 카노바(Antonio Canova, 1757~1822)에 의해 제작된 것이라 해도 믿을 수 있을 것이다. 여기에는 최소한의 품위와 고결성조차도 남아있지 않다. 이 비너스는 노골적으로 관능적이다. 허리는 더 깊게 패이고 유방은 더 크게 묘사되어 있고, 판 신은 그녀를 유혹하고 있고 에로스는 뚜쟁이 노릇을 하고 있다. 이 비너스는 여신

▲ 멜로스의 비너스

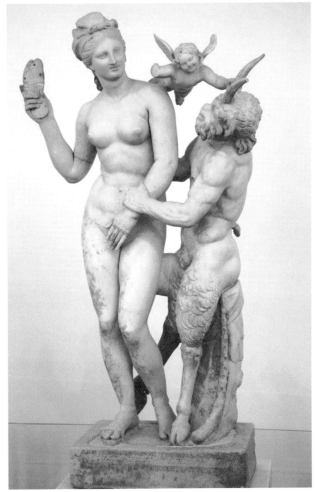
▲ 에로스와 판 신과 함께 있는 비너스

이라기보다는 현대의 어느 외설적 영화의 주인공 같다. 아마도 이 조각을 주문한 베이루트의 사업가 역시도 이 여신에게서 바란 것은 이것이었을 것이다.

　　낭만주의의 이념은 지성에 대한 반발과 감성의 적극적인 노출이다. 낭만주의의 특징 중 하나는 감성의 위계화이다. 좀 더 포괄적인 일반화는 좀 더 고차적인 이데아를 의미한다. 그러나 세계의 파악 도구

로서의 이성의 무능이 입증되는 순간 — 헬레니즘 시대에 전면적인 것으로 드러나는바 — 이성은 버려지고 감성이 그 자리를 차지하게 된다. 감성은 지성의 위계질서를 부정한다. 일상적으로 눈에 띄는 지상적인 것들이 오히려 진실을 담보하고 있다.

주지주의적 세계관하에서의 예술에서는 그것이 내포한 의미가 매우 중요한 것이 된다. 다시 말하면 예술은 아름다움을 미끼로 하여 어떤 지성적 이념을 위해 봉사하게 된다. 그러나 봉사가 향하는 지성적 세계가 붕괴하게 되면 그 자리를 일회적인 감성과 느낌이 차지하게 되고, 일상적인 주제들이 전형적인 주제를 대체하게 되고, 예술의 의미는 그 자체, 즉 미를 위한 미가 된다. 아마도 인류역사상 최초로 '예술을 위한 예술'의 이념이 헬레니즘 시대에 대두한 것으로 보인다.

낭만주의의 증거는 일상적이고 비천하기 때문에 주제가 되지는 못한다고 여겨지던 것들, 예를 들면 거지라거나 노인이라거나 노예 등이 갑자기 예술의 주제가 되는 것으로 나타난다. 고전주의 예술은 비천하고 잔혹한 것들을 자기의 무대에서 배제시킨다. 그리스 비극은 영웅과 신에 대한 이야기이고, 거기에서 삶과 죽음과 성의 묘사는 무대 뒤편에서 이뤄지고 그 상세한 내용은 제3자의 입을 통해 전달된다. 낭만주의는 이러한 주제들을 노골적으로 다룬다. 한 마디로 낭만주의는 고전적 주지주의에 대한 반명제이다.

기원전 70년경에 제작된 것으로 추정되는 늙은 복서의 청동상은 이러한 낭만주의의 미학관이 얼마나 설득력 있는지를 보여준다. 이 격투가는 더 이상 그리스 고전주의가 이상적으로 그려내던 젊고 늠름하

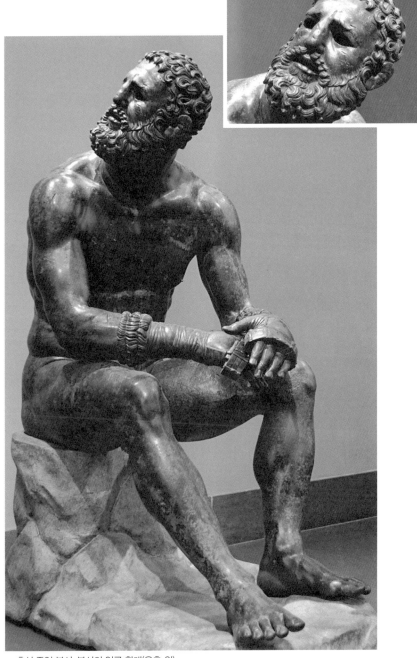

▲ 휴식 중인 복서, 복서의 얼굴 확대(우측 위)

고 초연하고 의연한 승리자의 상이 아니다. 그는 나이 들었고 그의 이마와 눈두덩이와 뺨에는 주먹에 얻어맞아 생긴 많은 찢어진 상처들이 있고, 오른쪽 눈 밑에서는 피를 흘리고 있다. 손을 포갠 채 탈진해 앉아 고개를 오른쪽으로 돌려 아마도 그를 패배시킨 사람의 의기양양함을 바라보는 그의 넋 놓은 모습은 우리에게 동정과 측은지심을 불러일으킨다. 조각가는 매우 사실적으로 늙은 권투 선수의 모습을 묘사했다. 심지어는 심하게 일그러진 귀도 묘사했다. 그러나 이 위축되고 늙은 전사, 이제 더 이상 부와 명예를 구해 시합을 하기보다는 생계를 위해 시합장에 들어섰고 패배한 이 선수는 낭만주의가 승자에게 보내는 찬사라기보다는 패자에게 보내는 동정과 감정이입에 훨씬 더 많은 관심을 가지고 있다는 것을 보여주고 있다. 여기에서의 사실주의는 그 자체를 위한 것이 아니라 정서적 호소에 봉사하고 있다.

비슷한 시기에 제작된 것으로 보이는 〈장에 가는 노파〉는 이러한 이념의 또 하나의 걸작이다. 그녀는 닭 한 마리와 야채와 과일이 담긴 바구니를 들고 시장으로 가고 있는 듯하다. 아마도 팔거나 교환하기 위해서일 것이다. 옷은 다 해졌고 허리는 굽었으며 가난에 지친 표정으로 끌듯이 발을 옮기고 있다. 그녀는 아마도 평생 가난했을 것이고 이러한 일을 평생 해왔을 것이다. 목에 깊게 팬 주름과 늘어진 가슴은 그녀가 마치 한 번도 젊고 아름다웠던 적이 없었던 것 같다고 말한다. 그러나 낭만주의 예술가들이 말하고자 하는 바는 이것이다. 조각가는 그녀에게 깊은 공감과 애정을 보여주고 있다. 그녀는 버림받고 소외당

한 천민이 아니라 존중받아 마땅한 우리 동포 시민 가운데 한 사람이다. 이러한 주제의 이렇게 훌륭한 묘사는 제리코(Théodore Géricault, 1791~1824)의 〈광인의 초상〉에 가서 다시 나타나게 된다.

▲ 장에 가는 노파

이러한 낭만적 경향은 사실상 기원전 280년경에 이미 예고된 것이었다. 우리는 아마도 〈휴식 중인 복서〉와 〈장에 가는 노파〉를 암시하는 양식을 이미 150년 전에 좀 더 고귀하고 지성적인 한 인물의 묘사에서 볼 수 있다. 폴리유크토스Polyeuktos의 〈데모스테네스Demosthenes〉는 이 시기가 아직 그리스 고전주의를 기억나게 할 만한 이른 시기이고 더구나 지역도 고전주의가 번성했던 아테네였다는 것을 생각하면 놀라운 혁명이다. 우리는 플루타르크 영웅전을 통해 이 인물에 대해 비교적 잘 알고 있다. 그는 마케도니아의 잠재력과 위험성을 충분히 알고 있었던 인물이다. 그는 한 명의 정치가이며 웅변가로서 불가능한 과업을 떠맡았다. 다시 한 번 아테네인들은 분기시키며 마케도니아에 대적하게 하려는 것이 그의 의도였다. 그러나 모든 것은 실패했고 그는 자살한다.

등신대보다 약간 큰 이 조상은 한 비장한 영웅을 묘사하기보다는 지치고 좌절을 겪고 있는 한 늙은 정치가를 묘사하고 있다. 손에는 웅변 원고가 있고, 늙은 얼굴은 얼이 나간 듯이 아래쪽을 응시하고 있다. 그는 그의 어떤 노력과 분투에도 불구하고 과업은 그에게 과중하며 결국 실패할 것이라는 사실을 아는 듯하다. 이 조각은 마치 쇠락해가는 아테네를 상징하는 듯하다. 이제 당당하고 지성적인 모습의 페리클레스보다는 이러한 패배한 정치가가 진실한 이념이 되었다.

▲ 데모스테네스 전신상

ROMAN ART

VI

로마 예술

Overview

PART **1**

개관

다양성
Diversity

　로마에 대한 예술사적 탐구가 어려운 것은 우리 시대에 대한 탐구가 어려운 것과 같다. 우리 시대와 비슷한 예증을 역사에서 찾는다면 로마제국 시대가 해당될 것이다. 로마 시대는 현대와 비슷하게 코스모폴리탄적이었고 상대적으로 안전보장을 누렸으며 — 국지적 소요가 계속 있었다 해도 — 상당한 정도의 물질적 풍요를 누렸고, 다양성에 대한 관용과 이해가 있었다. 로마제국에 대한 이러한 평가는 물론 상대적인 것이다. 에드워드 기번은 로마제국 시대를 "당시의 대부분의 문명국가가 인류사에 있어서 가장 행복했던 시기"로 규정하는바, 여기에 어느 정도의 과장과 오류가 있다 해도 로마 시대가 그 전 시대에 비해 상대적으로 안전하고 풍요로운 사회였던 것은 맞는 듯하다.

　우리 시대의 예술이 온갖 양식과 온갖 과거로 혼란스러운 것과 마찬가지로 로마 시대도 몹시 다양하고 혼란스러웠다. 로마제국의 영역 내로 들어온 모든 민족의 문화와 예술과 종교가 관용되었고 그리스 시대에 이룩한 예술적 성취가 유행하기도 했다. 로마 시대는 과거와 현

재가 뒤섞이고, 로마인 고유의 예술 양식과 여러 민족의 예술 양식이 뒤섞인 시기였다.

'범람'과 '시대정신'이 동일한 것은 아니라는 사실이 중요하다. 로마의 귀족계층은 그리스 양식의 예술을 선호했고 그들에 관한 모든 예술적 기념비를 그리스풍으로 하기를 원했다. 그러나 그리스 양식은 로마의 진정한 세계관과 어울리는 것은 아니었다. 로마 귀족 사이에 범람한 그리스 유행은 하나의 시대착오적인 회고적 취미일 뿐이다. 시대는 바뀌었다. 그리스 양식은 로마 시대를 진정으로 반영할 수 있는 양식은 아니었다. 물론 로마의 예술가들이 그리스 양식을 모방했다고 해도 전적으로 그리스적이지는 않았다. 그리스풍의 인물상 속에는 어딘가 로마적인 요소가 있었다.

두 경향
Two Tendencies

　권위 있는 원로원 의원 카토Cato는 스키피오(Scipio Africanus, BC236~BC183)의 그리스 취미를 신랄하게 비난하는바, 이 비난이 부당한 것은 아니다. 카토에게 그리스 예술은 '미를 위한 미'의 예술로서 그 자체로 비실천적이고 비실제적인 심미적 취미 이외에 아무것도 아니었다. 로마 시대는 그러한 합리주의적 고전주의의 시대에 있지 않았다. 물론 카토의 비난이 이러한 양식적 시대착오를 겨냥한 것은 아니었다. 그는 아름다움에의 비실천적 추구가 궁극적으로 향하게 될 향락과 유약함과 무책임을 경계한 것이었다. 중요한 것은 카토의 비난이 매우 실제적이고 실증적인 세계관 위에 기초해 있다는 사실이고 그가 상당한 정도의 지지자들을 거느렸다는 사실이다. 그리스 고전주의 시대에서는 이러한 예술이 그 사회의 합의 위에 기초해 있었지만, 로마 시대는 그러한 예술이 합의를 모아줄 수는 없는 시대였다. 로마인이 바라보는 세계는 그리스 고전주의 양식이 반영하는 그러한 세계는 아니었다.

로마 예술에는 크게 보아 두 가지 양식이 병존하게 된다. 하나의 양식은 그리스 양식의 모방이었고 다른 하나의 양식은 로마인 고유의 사실주의적 예술이었다. 로마인이 지중해 유역을 제패하여 그리스 미술이 로마에 쏟아져 들어오기 시작한 것은 기원전 291년경에 마르켈루스(Marcus Claudius Marcellus, BC268~BC208)가 시라큐스를 정벌하여 거기에서 그리스 조각품들을 대량으로 들여오기 시작하면서부터이다. 이때 이후로 로마 지배계급의 예술은 그리스적이 된다. 물론 거기에는 로마 고유의 사실주의적 양식이 가미되었다.

로마 고유의 예술은 사실주의적인 전개를 보인다. 이 예술은 상대적으로 낮은 계층에 의해 선호된다. 로마의 시민계급은 그리스적 예술 양식에 대해 냉담하다. 이들은 그리스적 미의 개념에서 공허함과 사실과의 괴리만을 느낀 듯하다.

이 두 개의 경향에서 궁극적인 승리를 거둔 것은 로마 고유의 사실주의적 경향이다. 제국의 말기로 다가갈수록 로마 귀족계급의 예술에서 그리스적 요소는 버려지게 된다. 이러한 경향은 기독교 예술에까지도 이어지고 궁극적으로는 로마네스크 양식을 통해 중세의 대부분을 지배하게 된다.

Positivism

실증주의

1

사실주의
Realism

계몽주의는 실증주의로 이른다. 계몽주의는 먼저 형이상학적 독단에 대한 반대이고, 사유의 초월적 성격에 대한 배반이다. 소피스트들로 대표되는 그리스의 계몽주의자들은 플라톤 철학이 지닌 인식론적 독단에 대한 상반된 입장을 분명히 한다. 그들은 왜 눈에 보이지도 않고 입증되지도 않는 관념의 세계를 가정하느냐고 묻는다. 그들은 개별자들 이전에 존재하며, 그 개별자들을 유출시킨다고 말해지는 이데아를 부정할 뿐만 아니라 지식과 계급의 절대적 성격도 부정한다. 그들에게 중요한 것은 그들에게 직접 닿는 개별자이고 또한 여기에 대응하는 감각이다.

이러한 이념은 감각의 직접성 이외에 우리가 알 수 있는 것은 없다는 결론으로 이끌린다. 우리에게 주어진 인식 도구 중에 선험적 이성이라는 것은 없으며, 유일한 의미와 진실을 지니는 것은 단지 우리 감각인식뿐이라는 것이 실증주의의 중요한 전제이다. 이러한 식으로 계몽적 운동은 실증주의적 결론을 지니게 된다. 로마 공화정과 제정을

지배한 것은 이러한 실증주의적 이념이었다. 예술 양식상의 사실주의가 철학적 이념으로서의 실증주의에 대응한다.

　　로마 예술의 사실주의적 경향은 로마인들의 실제적이고 유물론적 사고방식에 기인한다는 가정은 상당할 정도로 옳다고 할 수 있다. 그러나 로마인들의 사실주의 양식의 예술이 예술의 실천적 요구와 더욱 들어맞는다는 가정은 의심스러운 것이다. 로마인들은 가문의 권위와 자기 전공campaign의 선전으로서의 예술을 채용한다. 예술에 대한 로마인들의 요구가 이러했기 때문에 그들의 예술이 사실주의적 성격을 지닌다는 가정은 옳지 않다. 예술은 19세기 낭만주의 시대에 이르기까지 항상 미 이외의 다른 실천적 요구에 사용되었다. 로마인들과 상반된 양식의 예술을 선호했던 그리스인들조차도 예술은 아름다움에 뿐만 아니라 그들 공동체의 단결을 위한 하나의 교육이고 선전이었다. 이러한 실천적 요구에 부응하는 데에 있어 그리스 예술이 로마 예술보다 덜 효과적이지 않았다. 간결하게 압축된 파르테논 프리즈가 많은 등장인물과 에피소드를 가진 트라야누스 황제(Marcus Ulpius Trajanus, 53~117)의 〈다키아 원정 기념주Trajan's Column〉보다 덜 실천적이지 않다.

실증주의
Positivism

로마인들의 예술이 사실주의적이었던 이유는 로마인들이 예술에 부여하는 의미가 특별히 더 실천적이었기 때문이 아니라 실증주의적 이념이 당시의 로마를 지배한 세계관이었기 때문이었다. 소피스트들에 의해 그리스 고전주의 시대의 이상주의와 관념적 세계관은 분쇄되었다. 이상주의의 붕괴는 유물론적 세계관과 실증주의를 부른다. 무력과 정치체제와 법률에 의해서만 제국은 유지된다. 이상주의는 제국의 유지를 위해서 어떤 도움도 되지 않는다. 철학적 실증주의와 제국은 공존한다. 우리는 로마인들이 실증적인 민족인 동기에 대해 모른다. 우리가 아는 것은 단지 실증주의적 이념이 요구되는 세계에서 로마인들은 특히 실증적 민족이었다는 사실 뿐이다.

그리스인들의 관념적 이상주의는 도시국가에는 맞는 이념이었지만 제국을 위해서는 아니었다. 이상주의는 물리적 생존과 권력과 물질에의 요구보다는 스스로의 내면적이고 정신적인 완성에 더 큰 의미를 부여한다. 만약 로마인들이 내면적인 자기완성에 주력했다면 도시국

가로서 파멸한 아테네의 운명을 겪었을 것이다. 시대는 제국을 요구하고 있었고 실증적이고 강인한 로마인들이 이렇게 바뀐 세계에서 주도권을 잡아나갔다.

실증주의는 장차 과학에 있어서는 경험비판론을 받아들이고 예술에 있어서는 감각의 극단적인 직접성을 구하는 인상주의적 경향으로 변해나갈 터였고 로마 예술은 그러한 길을 실제로 밟아 나간다. 마르쿠스 아우렐리우스(Marcus Aurelius, 121~180) 황제의 두상이 고뇌와 피로감에 찬 표정을 짓고 있는 것은 로마제국이 지니고 있는 자체 내의 문제 때문이라거나 변방에서의 계속된 이민족의 위협 때문이 아니었다. 아마도 황제를 물들인 스토아주의적 자기 포기와 극기가 그 표정의 의미일 것이다. 로마는 공화정 시대부터 계속 생존을 위협받아왔고 심지어는 에트루리아인들에 의해 그리고 갈리아인들에 의해 점령당하기조차 했다. 포에니 전쟁에 의해서는 이탈리아 반도 전체가 초토화되기도 했고 로마 자체가 풍전등화의 운명에 처하기도 했다. 율리우스 카이사르(Gaius Julius Caesar, BC100~BC44) 역시도 전쟁이 그의 일과였다. 군국주의적 로마는 끊임없는 전쟁과 생존의 위협 속에서 살았다. 그러나 당시 누구의 표정도 제국 후기의 황제의 표정을 지니고 있지는 않다.

아우렐리우스 황제의 표정이 늙고 지치고 생기를 잃은 노인의 초상으로 나타난 것은 생존과 전쟁 때문이라기보다는 좀 더 근원적이고 실존적인 문제, 즉 그의 존재 의의의 덧없음과 무의미 — 실증주의의

결과로서 나타나게 되는 — 에 대한 철인왕의 고뇌 때문이다.

스토아주의는 현대의 실존주의에 해당하는 고대철학이다. 세계에 대한 포괄적인 해명의 시도를 포기하거나 그 시도에 있어 좌절하게 될 때 실존주의는 하나의 자기 포기의 이념으로 대두된다. 그리스 고전주의 시기에서 차례로 해체된 세계의 해명은 제국 말기에 이르러 완전히 분해된다. 이제 전체로서의 세계에 대한 어떤 설명도 지침도 없어졌다. 그들이 이상주의적 이데아를 부정한 것은 아니었다. 철학적 실증주의는 단지 세계에 대한 이해를 자기 자신에게로 후퇴시켰을 뿐이다. 누구도 이데아를 확인할 수는 없기 때문이다. 오컴의 면도날은 간단하다. 기호sign에 대응하는 사물이 없으면 그 기호는 의미meaning를 가지지 않는다. 실증적 세계관하에서는 이데아에 해당하는 기호는 없다. 기호의 첫째 의무는 실증적 대상에만 부응한다는 것이기 때문이다. 따라서 자기가 보는 세계는 단지 그의 세계일 뿐이다.(I am my world. 비트겐슈타인) 이상주의적 세계관하에서는 삶과 사회와 개인의 가치의 우열은 어떤 삶의 우월성과 열등성에 대해 말하게 된다. 그러나 이상이 소멸할 경우 삶의 우열도 사라지게 된다. 누구나 이데아에서 같은 거리에 있게 된다. 그 거리는 누구도 그 이데아를 알 수 없다는 사실에 입각한다. 이러한 세계에서 생존은 철저히 개인적인 문제로 후퇴하게 된다. 보편적인 의미와 도덕률을 잃은 세계에서의 개인에게는 자제와 극기와 평정이 유일하게 가능한 도덕률이 된다. 스토아주의는 이러한 이념을 제시하는 철학이다.

제국의 신민들이 누린 자유 역시도 이러한 경험론적 이념에 힘입

는다. 이데아가 사라질 때 인간은 평등해진다. 모두가 근원적인 무지에 잠기게 되기 때문이다. 즉 모두가 세계의 본질에서 무지라는 갭에 의해 등거리에 있기 때문이다. 이런 세계는 민주화된다. 로마의 만민법은 이러한 이념에 입각한다. 경험론에서의 냉소와 야유는 단지 견유학파 사람들만의 것이 아니다. 냉소의 사회적 대응이 민주주의이다.

물론 이러한 세계관은 향락주의에 대한 좋은 변명이 될 수도 있다. 이상이 소멸하고 본래적인 이념이 상실될 때 향락주의에 대해 누구도 어떤 비난도 가할 수 없고 어떤 윤리적 비판도 가할 수 없다. 카뮈의 뫼르소에 대한 윤리적 비난은 무지한 사람들의 공허한 위선일 뿐이다. 그러나 반대로 "내가 존재하는 이유는 모른다. 그러나 향락을 누리기 위해서는 아니다."라고 느끼는 사람들이 있다. 그들에게 운명은 분투의 대상이다.

어떠한 신념도 남아있지 않은 세계, 의미를 박탈당한 삶, 차가운 침묵만이 지배하는 세계 — 이러한 것이 제국 말기의 사람들이 살고 있는 세계였다. 어떤 것도 세계를 해명하지 못할 때 예술 역시도 세계에 대한 어떠한 말을 할 수 없었다. 예술가가 무능했거나 예술적 불모였기 때문이 아니라 세계가 암흑이었기 때문이었다. 예술은 그리스적 전통을 저버린다. 인간은 암흑 속에서 구원을 구하고 있었고 신앙이 공동체적 이념과 철학의 자리를 차지하게 될 것이었다. 예술은 곧 신앙에 부수하는 것이 된다.

The Legacy
of Greece

그리스의 유산

1

공화제와 예술
Republicanism and Art

공화제에 애착을 지녔던 브루투스(Marcus Junius Brutus, BC85~BC42) 일파는 제국을 불러들이는 카이사르를 살해한다. 이 사건은 아마도 선하지만 어리석은 행동이 어떤 결과를 불러오는지에 대한 역사적 선례일 것이다. 로마는 공화제로 유지되기에는 너무 성장했다. 공화제는 커다란 제국에는 맞지 않는 정체이다. 로마는 제국을 포기할 것이 아니라면 공화제를 포기해야 했다. 카이사르가 암살당한 후 로마는 내전에 휩싸인다. 그러나 내전은 로마의 정체를 둘러싸고 벌어진 것은 아니었다. 궁극적으로 누가 제국의 주인이 되느냐가 싸움의 동기였다.

로마는 분열되고 국력의 낭비를 겪게 된다. 브루투스가 한 일은 단지 이것뿐이었다. 그의 암살은 단지 회고주의에 젖은 감상적인 시대착오 외에 아무것도 아니었다.

로마의 고귀한 사람들은 예술에 있어 이러한 시대착오를 저지른

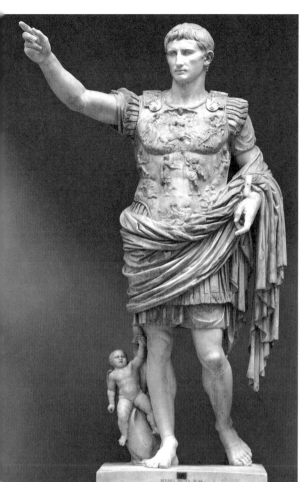
▲ 아우구스투스 전신상

▲ 리비아의 흉상

다. 그들은 자신들의 시대와는 전연 어울리지 않는 그리스 고전적 이
념을 그들의 예술에 불러들인다. 그들은 역사적 유물로서의 예술과 그
들 자신의 표현도구로서의 예술을 혼동했다. 이러한 양식의 대표적인
예는 기원전 20년경에 제작된 프리마 포르타의 〈아우구스투스 전신상
〉과 이집트 파이윰Fayum에서 출토된 그의 아내 〈리비아의 흉상〉이다.
아우구스투스 상의 콘트라포스토와 균형과 절도는 폴리클레이토스의

〈도리포로스〉를 떠올리게 한다. 황제의 두상은 어느 정도 사실주의적이다. 아마도 아우구스투스의 생전 모습은 그러할 것이다. 단지 실제의 황제의 모습이 어느 정도 이상화되어있을 것이다. 아우구스투스상이 지닌 이러한 개인적 초상의 측면은 로마적인 것이다. 페리클레스의 두상은 페리클레스 자신과 별로 닮지 않았겠지만 로마의 초상은 아무리 이상화되어있다고 해도 상당한 정도로 사실주의적인 개인의 모습이다. 그의 아내 〈리비아의 흉상〉역시도 이상화한 사실주의적 요소를 지니고 있다. 화사하고 부드럽게 흘러내리는 안면의 윤곽은 그리스 고전주의의 성취 그대로이지만, 큰 눈과 표정과 입매는 리비아 개인의 모습일 것이다.

이러한 그리스의 유산이 가장 강렬하게 드러나는 것은 아라 파키

▼ 아라 파키스의 동쪽 부조

스(Ara Pacis, 평화의 제단)의 동쪽 전면 부조와 남쪽 프리즈의 부조에 서이다. 특히 동쪽 전면의 부조는 그리스 고전주의 시기의 작품이라고 해도 믿을 수 있을 정도이다. 여기에서 묘사되는 아이를 안은 여성(대지의 여신이라고 추정되는)과 그 좌우의 두 여성상은 완벽하게 그리스적이다. 그러나 역시 여기에도 로마적 요소가 있다. 로마 예술은 서사를 중시한다. 로마인들은 예술을 통해 어떤 구체적인 이야기를 하고자 한다. 그리스인들이 이상적이고 역사적 신화를 통해 자신들의 이야기를 은유적이고 간접적으로 드러내는 데 반해 로마인들은 노골적으로 스스로에 대한 이야기를 하기 위해 신화적 요소를 채용한다. 우리는 그리스인들의 예술에서 무엇인가를 느끼는 데 반해 로마인의 예술에서는 무엇인가를 읽게 된다. 지극히 그리스적 양식을 지닌 이 부조에서도 우리는 로마인들의 이야기를 읽게 된다. 로마는 많은 은혜를 베풀고 있고 만인의 보호자이며 지상에 풍요를 구현하고 있다는 스스로에 대한 노골적 선전이 바로 그것이다.

2

비그리스적 요소
Non-Greek Elements

남쪽 프리즈의 부조는 황제 집안사람들의 행렬이 주제이다. 이 부조의 담당자는 파르테논 신전의 판아테나이아Panathenaia 행렬을 모방한 듯하다. 그러나 여기에서도 로마적 특색이 드러난다. 우선 인물들이 좀 더 빽빽하게 들어차 있고, 아이들이 주요 주제로서 채택되고 있다. 로마인들은 공간을 매우 절약한다. 그들은 하나의 장면 속에 더 많은 인물들을 배치시킨다. 많은 인물이 많은 이야기를 하기 때문이다. 그러나 여기에서 그리스 부조의 음악적이고 우아한 율동은 사라진다. 로마인들은 산문을 위해 시를 희생시킨다. 로마의 예술이야말로 그림으로 읽게 되는 구체적인 이야기이다.

그리스인들의 부조에는 어린아이가 주요 주제로 채택되지 않는다. 고전적 예술은 변화에 대해 부정적이다. 변화하거나 운동하는 대상은 그 변화와 운동의 가장 이상적인 모습에 고정된다. 이것이 그리스 고전주의 예술이 젊은 남녀만을 그들의 주제로 삼은 이유이다. 그러나

▲ 아라파키스의 남쪽 부조

실증적인 로마인들은 이상적이고 고정된 하나의 모습에서보다는 변화해 나가는 각각의 순간에 더 큰 의미를 부여한다. 그들은 실제적인 사람들로서 각각의 순간을 그들의 박진적인 삶으로 느꼈기 때문이다.

　　로마인들이 그들의 부조에 부부나 아이를 자주 등장시키는 것은 그들의 이념이 정신적이고 내면적이기보다는 물질적이고 현실적인 종류라는 사실을 또한 말하고 있다. 이상주의가 개인의 자아에 미치는 가장 커다란 영향력은 개인 스스로가 하나의 소우주를 구성해야 한다는 신념이다. 정신적 완성은 독립적이고 자발적인 스스로의 문제이고 그렇기 때문에 자아가 완벽하게 균형 잡힌 이상적 인물이 되어야 한다. 그러나 이상적이기보다는 현실적이고 정신적이기보다는 물질주의적인 세계관하에서는 개인의 공간적 완성보다는 가문의 시간적 영속성에 더 큰 비중이 놓인다. 로마인들은 인간이 절대 신이 될 수 없다고

생각했고 그것을 원하지도 않았다. 그들은 인간이 신보다는 동물에 가깝다고 느꼈다. 그들은 진리나 보편이나 이상에는 관심 없었다. 그들에게 의미 있는 세계는 오로지 지상이었으며, 좋은 삶이란 풍요 속의 가문의 번성이었다. 이것이 그들로 하여금 그들의 주제 속에 가족을 자주 등장시킨 이유였다.

Ancient Art;
A metaphysical interpretation

Realism

사실주의

1

사실주의
Realism

기원전 70년경에 제작된 〈귀족의 두상〉의 초사실주의적veristic 양식에 대한 예술사가들의 일반적인 해석은 그 용도에 대한 설명이었다. 아마도 이 두상만큼 철저히 로마적인 조소도 없을 것이다. 이 두상은 그리스적 영향에서 완전히 자유롭다. 얇은 윗입술과 굳게 닫힌 입, 굳센 턱, 움푹 꺼진 뺨, 눈썹 위의 깊게 패인 주름 등은 이 대리석 조각이 마치 데스마스크인 것처럼 박진감이 넘친다. 여기에서 보이는 이 인물의 성격은 매우 단호하고, 강인하고, 반이상주의적이고, 철저히 현실적이고, 냉소적인 느낌을 준다. 아마도 군국주의적인 로마 시대에서는 이러한 기질이 미덕이었을 것이다.

로마 귀족 집안은 그들의 가정에 죽은 조상의 두상을 가지고 있었고 집안의 행사 때 행렬을 하게 되면 조상의 두상을 들고 나갔다. 이를테면 현대의 가정집에 조상의 사진이 있듯이 로마인의 귀족 집안에는 이러한 두상이 있었다. 두상의 이러한 용도가 그 조각의 초사실적

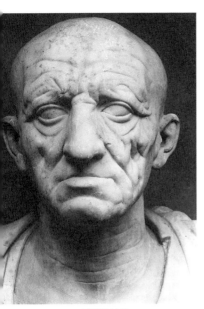

▲ 귀족의 두상

▲ 로마 장군의 전신상

요인이라고 보통 말해진다. 그러나 이것은 어리석은 가정이다. 집안에 대한 자랑으로서의 조상의 두상이기 때문에 사실적이어야 한다면 왜 그리스인들은 조상의 조각을 이상화했는가? 그리스인들 역시 그들의 조상을 자랑스러워했고, 스스로가 어느 집안 출신인지에 대해 그리고

누구의 아들인지에 대해 강한 자부심을 가지고 있었다. 집안의 자부심을 위한 조각이었다면 오히려 이상화되어야 하지 않은가? 로마의 자유민들은 이러한 용도의 조각이 아니었다 해도 언제나 사실주의를 지향했다. 동시대의 티볼리의 헤라클레스 성지에서 출토된 〈로마 장군의 전신상〉의 두상 역시 지극히 사실적이다. 아마 현대의 사진 기술만이 이러한 사실적 묘사를 가능하게 할 것이다. 그러나 전신상의 용도는 가문을 자랑하기 위한 것이 아니었다.

거기에 사실주의가 있었고 그 시대의 로마인들은 그리스적 영향을 받지 않은 한 그 예술적 이념을 서술 없이 사용했다. 그들의 세계는 실증주의적인 것이었고 사실주의적 예술이 실증주의에 대응하는 예술 양식이기 때문이었다.

그리스 인물상의 주인공들은 젊고 균형 잡힌 몸매를 가진 젊은이들이었다. 그러나 로마의 인물상들은 나이 든 사람들이었다. 로마인들에게 중요한 것은 아름다움보다 힘과 권력과 재정적 능력이었다. 중년의 사람들이 이러한 것을 쥐고 있었다. 그리스 조각과 로마 조각의 또 다른 차이는 그리스의 인물상들은 전신상이지만 로마의 인물상들은 대체로 흉상이나 두상이다. 이러한 로마인들의 경향이 그들이 전신상을 표현할 때에는 항상 상당한 부조화를 드러내는 이유가 된다. 앞에서 언급한 티볼리의 장군은 나이 든 두상과 젊은 육체의 매우 부조화된 결함을 보인다. 나이 든 두상은 로마 고유의 것이지만 육체는 그리스인의 작품을 모방했다. 이 조각은 전형적인 절충주의eclecticism의 예이다. 두상과 육체의 통일적 일체감은 전혀 없이 과거의 그리스 위에

▲ 트레보니아누스 갈루스의 전신상

현재의 로마를 얹은 꼴이다. 이것은 귀족적인 작품의 한 예이다.

로마의 자유민의 인물상들은 철저히 로마적인 경우가 많다. 이 경우의 육체의 표현은 그리스적 이상에서 바라볼 때에는 형편없는 솜씨라고밖에 말할 수 없다. 우선 7등신이나 8등신의 미학적 요소는 사라진다. 두상의 크기에 비해 몸이 지나치게 짧고 동작은 부자연스럽고 경직되어 있다. 로마 고유의 예술의 경우 박진적인 두상의 모습과 육체의 균형 잡힌 아름다움에 관심이 없었다. 그들에게 예술은 정보이고 선전이었다. 그러므로 피치 못하게 동작을 드러내야 할 경우, 다시 말하면 그 예술에 운동으로만 표현되는 서사적 요소가 있을 경우에만 가까스로 전신상을 조각했다.

이러한 얼굴과 육체의 부조화는 육체가 얼굴이 제시하는 사실주의를 완전히 수용할 때, 다시 말해서 육체의 표현에 있어 그리스적 이상이 물러나고 그것을 로마적 사실주의가 대체했을 때 해소된다. 이러한 로마화는 티볼리의 장군으로부터 300여 년이 흐른 기원 250년경에 달성된다. 황제 〈트레보니아누스 갈루스의 전신상〉은 전체적으로 조화 있는 로마적 모습을 보인다. 여기에서 제시되는 황제의 모습은 그리스적 우아함이나 조화에 입각해 있지 않다. 가슴은 늘어지고 배와 허벅지에는 군살이 붙어있다. 이 육체는 고귀함이나 고요함을 나타내기보다는 격렬하고 야만적인 무력을 드러내고 있다. 로마의 전신상은 어쨌든 여기에 이르러 그 고유의 완성을 본다.

Ancient Art;
A metaphysical interpretation

Space and
Time

공간과 시간

1

이상주의와 실증주의

Idealism and Positivism

　　이상주의적 경향은 공간적 집약으로 이르고 실증주의적 경향은 시간적 서술로 이른다. 이상주의적 성향은 단일한 보편하에서 영원의 국면에 비추어서sub specie aeternitatis 개별적 사실들을 유출시키지만 실증주의적 경향은 각각의 개별자들에 대한 관찰과 경험으로 사물을 파악하고자 하기 때문이다. 그리스 고전주의 예술의 '고귀한 단순성edle Einfalt'은 이러한 이상주의적 경향이 고전적 규범하에서 어떠한 예술적 완성을 이룰 수 있는가를 보여주는 한 예이다. 반면에 실증주의적 이념하에서 전개되는 사실주의적 예술은 서술적이고 설명적이다. 이 경향은 시간적 계기에 따라 장면을 하나하나 전개시키거나 심지어는 하나의 장면 속에 여러 이야기 혹은 연속되는 사건들을 집어넣기도 한다. 이 예술은 시각적 통일성이나 환각주의 등에는 관심을 기울이지 않는다. 여기에서 중요한 것은 전달하고자 하는 정보를 확실하고 누락 없이 수행하는 것이다. 그러므로 이 예술하에서는 원근법이나 단축법 등의 시각적 공간 구성의 기법이 포기된다. 우리의 시각은 단일 시점

이다. 그러나 정보는 다면적이다. 우리의 단일 순간의 시각은 때때로 가장 중요한 정보를 놓친다.

몸을 앞으로 수그린 여자의 옆모습은 똑바로 선 정면의 모습을 보여주지 못한다. 이때 사실주의적 예술은 옆모습을 포기한다. 우리의 시각에서는 옆모습만이 실증적인 것이 되고 그것을 벗어나는 것은 모두 추측에 의해 재구성되게 되지만, 사실주의적 예술은 그 여자의 모습 중 가장 서술할 만한 가치가 있는 것을 — 심지어는 시각적 원칙을 져버리고는 — 정면으로 묘사한다. 가슴을 정면으로 묘사하게 되면 얼굴 역시도 정면이 그려져야 하지만 얼굴의 정보는 옆쪽에 가장 많이 나타난다. 그 경우의 정면의 가슴 위에 측면의 얼굴을 결합시킨다. 이것이 정면성의 원리이다. 그러므로 정면성은 언제나 '보여주는 것'보다는 '알려주는 것'에 관심을 기울이는 시대의 예술 양식이다. 사라진 것으로 믿었던 이집트 양식은 로마제국 시대에 이르러 부활하고 초기 기독교 예술을 점철하게 된다.

그러므로 사실주의적 예술은 트라야누스 황제의 기념주에서 보이는 것과 같은 시간적 계기에 따르는 사건의 서술, 한 장면 속에 여러 에피소드를 집어넣는 연속서술continuious narrative, 가장 전달할 만한 가치가 있다고 생각되는 모습은 정면으로 묘사하는 정면성frontality의 특징들을 가지게 된다. 이집트 예술 역시도 로마 예술이 가지는 특징을 가지고 있었다. 이집트 시대와 로마 시대가 공유한 것은 실증적이고 유물론적이고 권력과 금력에 입각한 권위주의적 세계관이었다.

2

미와 정보

Aesthetics and Information

로마 자유민의 예술에는 단일 공간의 환각적 묘사는 없다. 그들은 단일한 장면에 여러 사건을 집어넣음에 의해 한 인물의 머리가 동시에 다른 인물의 지상(地上)이 되기도 한다. 그들에겐 단일공간의 개념이 없었다. 그들은 예술을 시각적인 어떤 것, 즉 보기 위한 것이 아니라 서술적인 어떤 것, 즉 읽기 위한 것으로 간주했다. 거기에 묘사되는 사건들을 차례로 읽어나가면 된다. 로마의 양식이 읽어나가기에는 훨씬 효율적이다. 로마인들은 간결과 압축과 생략을 원하지 않았다. 그들은 발생했던, 혹은 발생했다고 믿어지는 사건들을 하나의 서사로서 읽기를 원했다.

〈아미테르눔의 장례 부조〉는 이러한 예술이념을 잘 드러내고 있다. 오른쪽 위쪽으로는 커다란 혼을 부는 행렬이 있고 그 아래에는 아울로스aulos를 부는 행렬이 있다. 그 왼쪽으로 주인공을 태운 상여가 따르고 다시 왼쪽 위에는 상여를 따라가며 우는 미망인과 아이들이 있고, 그 위로 있는 사람들은 아마도 돈을 받고 곡을 해주는 여자들인 것

같다. 아울로스를 부는 행렬의 머리가 혼을 부는 사람들의 지상이고 미망인과 아이들의 지상은 다시 장례행렬의 머리이다. 여기에는 원근법에 입각한 환각적 공간은 없다. 단지 장례행렬에 대한 이야기만 있을 뿐이다. 더구나 죽은 사람은 놀랍게도 팔베개를 하고는 감상자를 정면으로 바라보고 있다. 정면성의 원리가 노골적으로 채용되고 있다.

▲ 아미테르눔의 장례 부조

이상주의의 배경은 세계의 본질에 대해 알 수 있다는 신념이다. 이 이념에서 중요한 것은 원리의 탐구와 발견과 우리 자신의 거기에의 일치이다. 이 원리는 구상적이거나 설명적이지 않다. 세계를 이루는 원리는 일자the one에서 유출되는 것이고 인간은 그것을 발견해야 하고 희구해야 한다. 이상주의자들이 수학적 지식을 가장 바람직한 모델로 삼고 있는 것은 이러한 까닭이다. 최초의 원리는 간결하면 간결할

수록 우아하고 아름답다.

수학은 몇 개의 공리와 공준으로부터 출발하여 끝없이 다양한 수학적 정리들을 유출시킨다. 여기에서는 우리의 일상적 경험에의 호소가 무의미하다. 경험은 이 세계에서는 오히려 방해물이다. 우리는 경험이 입각하는 우리 감각에 대해 마음의 문을 닫고 오로지 사유만으로 이 세계를 포착해야 한다. 우리가 이 세계에 우리 자신을 일치시키는 순간 모든 경험적 질료들은 한꺼번에 얻어진다. 황금이 얻어지면 잔돈푼은 저절로 떨어진다.

이상주의적 신념, 세계의 본질에 대해 알 수 있다는 신념은 이처럼 시간적 계기를 따라 전개되는 우리의 감각적 경험을 기피한다. 우리가 추구해야 하는 것은 모든 시간적 계기를 무시한 채로 영원히 고정되어 존재하는 차갑고 공간적인 하나의 세계이다. 그리스 고전주의 예술은 시간적 계기들을 하나의 이상적인 행위로 혼합한다. 다양한 꽃에 대한 그 개별성에 마음을 쓰기보다는 그 공통적 개념인 '꽃'에 관심을 쏟으라고 이 세계관은 권한다. 그러므로 이 세계관은 본질에 있어 감각적이기보다는 지성적이고, 경험적이기보다는 사유적이고, 시간적이기보다는 공간적이다. 이상주의자들은 자신의 아이를 두려워한다. 후손이란 시간적 영속성으로 공간적 완성을 대체하는 것이기 때문이다.

실증주의는 세계의 통일적 이해 가능성의 포기로부터 온다. 그러므로 실증주의의 본질은 이데아의 해체이다. 세계를 일관하는 본질에 대한 이해의 포기는 세계의 일상적인 경험적 현실에의 관심을 유도한

다. 금화의 가능성이 없을 때 잔돈푼에 집착하게 된다. 실증주의자들은 심지어 잔돈푼의 축적이 금화를 만든다는 신념조차 지니지 않는다. 왜냐하면, 이들은 금화의 존재조차 믿지 않기 때문이다.

궁극적으로 우리의 직접적인 감각인식을 벗어나는 세계를 우리가 가정한다면 그것은 인식론적 모순이 된다. '모른다'는 사실에는 존재에 대한 것도 들어있어야 마땅하기 때문이다. 결국, 유물론에서 시작된 하나의 이념적 흐름이 주관적 관념론으로 변하게 된다. 보편적 이상에의 추구가 절망적인 것으로 드러나면 유물론과 세속주의가 대두한다. 이것도 실증주의적 배경을 지닌다. 그러나 실증주의의 끝은 물질적 세계조차도 그 존재를 확신할 수 없다는 회의주의이다. 제국 말기의 초상들은 모두 아득하고 초점을 잃은 듯한 표정을 짓는다. 이 표정은 불가지의 세계에 대면한 인간의 모습이다.

3

연속서술
Continuous narrative

　　실증주의는 일단 시간적 계기에 따르는 사실주의적 서술에 관심을 기울인다. 단일공간과 단일시점은 이상주의적 일자the one를 의미한다. 그러나 실증주의적 예술에서는 한 장면에 여러 개의 공간이 존재하기도 하고 여러 시간이 존재하기도 한다. 그것은 단일한 시점에서 보여질 것을 의도한 작품이 아니다. 보는 사람은 각각의 일화를 여러 시점에서 보아야 한다.

　　트라야누스 황제의 〈다키아 원정 기념주〉는 그리스적 단일 공간에서 로마적 연속서술로 나아가는 중간 단계에 위치하는 작품이다. 40m에 이르는 높이의 이 오벨리스크의 나선 부조는 무려 190m에 이른다. 여기에 조각된 인물들은 2,500명에 이르고 전역의 에피소드는 150여 개가 넘는다. 이 부조야말로 조각으로 만들어진 전역war campaign의 보고문이라 할 만하다. 이 전역의 결과로 다키아족은 지상에서 사라진다. 황제는 로마인들을 여기에 이주시켜 다키아 지역을 루마니아라는 국가로 만들었다. 다키아는 지상에서 사라진다.

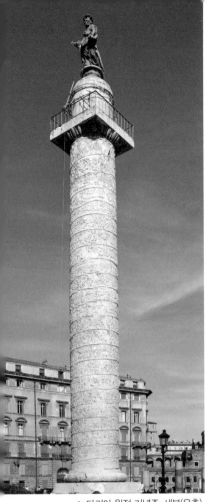
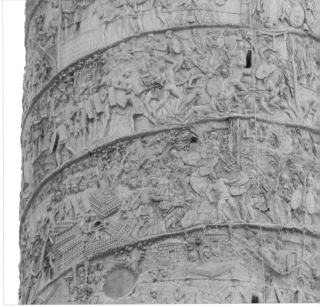

▲ 다키아 원정 기념주, 세부(우측)

이 부조가 보고문적 성격을 가진 이유는 전투 장면의 비중이 오히려 작기 때문이다. 실제의 전투장면은 35개 정도밖에 안 된다. 나머지는 다뉴브강의 도하 장면, 황제가 연설하는 장면, 진지를 구축하는 장면, 전투준비를 하는 장면 등이다. 로마인들은 이민족과의 전쟁도 매우 실증적으로 바라보았다. 로마인들은 그들의 승리가 로마인의 어떤 선천적인 우월성에 기초한 것은 아니라는 사실을 잘 알고 있었다. 우

수한 조직력, 훌륭한 보급선, 치밀한 준비 등에 의해서만 승리할 수 있다는 것을 이 부조는 보여주고 있다. 그러한 면에서 보자면 이 부조는 동시에 교육적 목적을 가지고 있다. 여기에는 어떠한 허장성세도 오만도 없다. 오로지 의지와 노력만이 제국의 존속을 가능하게 한다는 것을 이 부조는 설득력 있게 보여주고 있다.

그리스인들의 전쟁 부조는 트라야누스의 부조와는 현저하게 달랐다. 그리스인들은 특정한 전투를 묘사하지 않았다. 그들은 그들의 전쟁을 신화적 전쟁에 일치시켰다. 더구나 전투장면 이외의 장면도 그리스인의 전쟁 부조에는 없다. 그들은 전투장면 하나만으로 전체의 전쟁이 축약된다고 보았다.

트라야누스 기념주의 감상자들은 끝없이 전개되는 에피소드를 읽게 된다. 여기에서는 감상자가 일별에 의해 전체 전쟁을 축약한 것을 요구하지 않는다. 감상자는 개개의 에피소드에 실려 가게 된다. 각각의 에피소드는 서사를 담고 있으며 이 서사를 따라가면 전쟁의 보고문을 따라가는 것이고 각각의 서사는 즐거운 볼거리를 끝없이 제공해 준다.

이상주의적 이념은 대자적이고 실증주의적 이념은 즉자적이다. 이상주의에 입각한 고전주의적 예술은 감상자가 작품 전체를 포괄적으로 종합하기를 요구한다. 즉 감상자는 예술작품과 대면하여 거기에서 전체 세계를 보게 된다. 그러나 사실주의적 예술은 감상자가 예술의 전개에 스스로를 실을 것을 요구한다. 이상주의에 입각한 예술의 감상에서는 밀도 높은 정신적 긴장이 요구된다. 거기에서 감각적 인식

은 부차적이다. 그것은 단지 작품 전체의 감상에 대한 전제적인 기회를 제공한다. 감상자는 감각을 넘어서는 인식과 사유의 정신세계에 진입해야 한다. 그러나 사실주의적 예술은 사유를 감각에 종속시킬 것을 요구한다. 여기에서는 많은 이야깃거리가 있고 감상자는 정신을 이완시킨 채로 볼거리나 들을 거리를 향유하면 된다. 사실주의 감상의 예술에서는 긴장보다는 이완, 종합보다는 해체, 사유보다는 감각이 요구된다.

연속서술continuous narrative의 극적인 예는 기원 120년경에 제작된 전차경기장Circus Maximus 관리인의 묘지 부조에서 보인다. 주인공은 이 부조에 세 번 등장한다. 시간상으로 가장 빠른 것은 전차를 몰고 있는 모습이고, 다음으로는 우승자로서 야자나무 가지를 들고 있는 모습이고, 마지막으로는 나이 들어 이미 죽은 아내의 전신상의 손을 잡고 있는 모습이다. 단 하나의 배경에 수십 년 동안의 세 가지 이야기가 들어가 있다. 서사에 대한 강력한 요구가 시각적 단일성을 완전히 배제한다. 여기에는 인물들의 크기조차도 시각적 견지에서는 불합리하다. 중요도에 따라 인물의 크기가 정해진다. 늙은 관리인은 매우 크게 묘사되어 있다. 여기에 더해 이 늙은 관리인의 묘사는 정면성에 입각해 있다. 이 세계에 자기의 모습을 정확히 알리겠다는 듯이 이 인물은 매우 사실적으로 묘사된 채로 근엄하고 경직된 표정으로 우리를 정면으로 바라보고 있다.

정면성은 정보가 시각적 통일성이 주는 공간적 합리성보다 더 중

▲ 전차경기장 관리인의 묘지 부조

▲ 안토니누스 피우스 황제의 기념 원주

요하다는 전제를 가진다. 우리는 〈안토니누스 피우스 황제의 기념 원주Column of Antoninus Pius〉에 나타나는 과거와 현재, 환각주의와 정면성의 극적인 대비를 보게 된다. 이 원주의 대좌 부조는 상당히 고전적이다. 여기에서 묘사되는 인물들은 적절한 신체적 비례를 지니고 있고, 공간은 단일하고 종합적이다. 그러나 원주에 부조된 안토니누스의 전역war campaign은 마침내 로마가 상층계급도 자유민의 예술이념을 받아들였다는 사실을 말해준다. 여기에서는 배경 자체가 지면이다. 즉 감상자는 지면을 위에서 내려다보는 식으로 장면을 보게 된다. 그러나 여기에서 묘사되는 인물들과 기마상들은 측면에서 본 것이다. 수직적 요소와 수평적 요소의 이러한 단일 평면적 처리는 정면성의 원리에 입각한 전형적인 양식으로 우리는 이집트의 회화에서 이러한 예를 보았었다. 정면성의 묘사 이론은 주제를 가장 잘 보인다.

▲ 셉티무스 세베루스 황제 개선문의 전차 행렬

정면성의 원리는 제국 말기로 가면서 점점 강화되어간다. 셉티무스 세베루스(Septimius Severus, 145~211) 황제의 개선문의 전차 행렬은 인물들이 행렬 중에 있는 것으로는 보이지 않는다. 인물들은 딱딱한 자세로 정면을 향하고 있고 심지어 전차의 바퀴조차도 정면성의 원리에 입각해 그려지고 있다. 콘스탄티누스 옆얼굴과 가슴의 정면이 결합한다. 이집트의 완전한 부활이다.

Ancient Art;
A metaphysical interpretation

MAGRIPPA·L·F·COS

Architecture

PART **6**

건축

1. 건축

건축
Architecture

 실용적 건축에 있어 로마인의 공헌은 지대하다. 로마인들은 재료에 있어 시멘트(그들의 말로는 caementa)를 도입했고, 공학적으로는 아치와 그 아치의 응용인 돔을 도입했다. 로마인에게 있어 건축은 공간 확보의 문제였지 심미적인 문제는 아니었다. 그리스 신전들은 밖에서 보기 위한 것이지만 로마의 건조물들은 안에서 사람들이 모이기 위한 것이었다. 그리스에서는 신에 대한 예배가 신전 밖에서 행해졌지만, 로마에 있어서는 신들은 신전의 벽감niche에 모셔져 있고 사람들이 건물 안에 들어가서 예배했다. 중세의 기독교 교회 역시도 이러한 로마적 전통을 계승하게 된다.

 벽체의 처리를 시멘트로 하고 아치로 천개를 떠받치게 되면 더 넓은 내부 공간을 확보할 수 있다. 위로부터의 하중을 아치로 분산시키게 되면 더 높은 천장을 확보할 수 있는 이점도 있다. 철근 콘크리트 구조물이 만들어지기 전에는 언제나 건물의 충분한 폭을 확보하는 것이 가장 큰 문제였다. 평평한 지붕은 수직 하중에 취약했고 따라서 건

물의 폭은 좁을 수밖에 없었다. 그러나 아치형 구조물은 천개의 무게를 상대적으로 더 많이 감당할 수 있었다. 문제는 천개의 하중이 아치를 통해 측면으로 미친다는 것이었다. 아치 구조물의 벽체는 두꺼워질 수밖에 없었고 이것이 로마의 바실리카다. 중세 로마네스크 구조물의 창문이 작고 벽이 두꺼운 이유였다.

그리스 신전에서는 내부 공간의 확보가 큰 문제가 아니었다. 신전 내부에는 신상을 위한 공간만 있으면 충분했다. 그리스인들은 건물이 커질 경우 언제라도 내전에 원주를 만들어 천개를 떠받치게 했다. 그러나 건물 내부의 기둥이나 벽체는 공간 확보와는 배치되는 개념이었다. 가능한 한 내부 기둥 없이 건물을 만들려는 요구가 아치형 궁륭을 가능하게 했다.

일단 아치가 도입되자 로마인들은 수직 하중을 견뎌야 하는 모든 곳에 이 구조물을 사용했다. 내부공간의 확보를 위한 아치의 가장 단순한 예는 원통형 궁륭barrel vault이고, 좀 더 진전된 예는 교차 궁륭groin vault이다. 이것은 원통형 아치를 교차시켜 측면 쪽에 벽감을 만들 수 있는 이점이 있었다. 아치의 진화는 이것이 끝이 아니었다. 교차 궁륭이 위로부터 내려와서 서로 만나는 지점을 하나의 점으로 하고 거기에 교차 아치의 하중을 두게 되면서 이제 창문의 확보조차도 가능하게 되었다. 이것이 첨형 아치와 결합하였을 때 고딕 건조물이 가능해진다. 이것은 먼 훗날의 이야기이다.

아치의 사용과 그리스식 원주의 사용이 결합했을 때 이제 우리에게 익숙한 로마 고유의 건물이 된다. 콜로세움과 개선문들이 이러한

양식으로 만들어지게 된다. 그리스 유산과 스스로의 독창성이 결합한 가장 이상적인 건조물은 아마도 판테온Pantheon 신전일 것이다. 원주 위에서 반구형을 이루도록 아치를 쌓아올리면 돔dome이 된다. 판테온의 전통의 원은 직경이 43m에 이른다. 그 원의 원주 위로 오쿨루스(빛을 받아들이도록 열린 천개의 중심부, oculus)를 향해 점점 가늘어지고 얇아지는 반원형의 아치를 쌓는다.

이렇게 만들어진 돔은 기술적 혁신이었을 뿐만 아니라 창조적인 내부 공간의 확보였다. 앞으로 오게 될 많은 건물들이 돔을 얹게 된다. 동로마제국이 돔을 사용하게 되고 르네상스기의 이탈리아도 돔을 사용하게 된다.

▲ 위에서 바라 본 판테온의 모습

Late Empire

제국 말기

1

기독교
Christianity

에드워드 기번과 존 베리(John Bagnell Bury, 1861~1927) 등의 계몽적 역사관을 가진 사가들은 로마제국 몰락의 가장 큰 이유로 기독교의 발흥을 꼽는다. 그들은 기독교의 이념이 로마 공동체의 이념을 약화시켰고 실증적이고 굳센 로마인의 의지를 약화시켰다고 가정한다. 그러나 역사적 사실은 기독교를 받아들이지 않는 사람들 역시도 로마의 공동체적 이념과 로마인 특유의 강인함을 잃어갔다는 증거를 내놓고 있다.

로마의 몰락은 기독교가 원인이 아니라 기독교와 같은 강력하고 배타적인 종교를 받아들이게 된 제정 말기의 세계관이 원인이었다. '안다'는 신념은 세계에 대한 포괄적이고 종합적인 판단의 가능성에 대한 신념이다. 실증주의적 신념은 이 판단이 귀납추론에 기초해 있다. 경험의 누적이 일반화를 불러오게 되고 그것이 하나의 가설, 나아가서는 하나의 법칙을 형성하게 된다. 그러므로 귀납 판단은 그 자체로서 매우 감각적이고 유물론적인 것이 된다. 문제는 우리의 감각과 경험이

존재의 근본적인 문제 — 실존적 문제라고 일컬어지는 — 를 해결하지 못한다는 사실이다.

고대의 여러 민족 중 로마인들만이 서구 세계를 제패했다. 이것은 실증적이고 강인한 이념을 기반으로 한 것이었다. 로마인들은 그리스인들이었더라면 가장 열심히 탐구했을 존재의 본질과 의의 — 소크라테스가 "음미되는 삶"이라 말한 — 에 대한 의문을 제쳐놓고 있었다. 그들은 생존과 번영의 문제를 더 긴급한 것으로 여겼다. 그러나 로마인들이라고 해서 실존적 문제가 없을 수 없었다. 그들은 변방의 게르만족과의 전쟁에 지치기 이전에 이미 자신들의 덧없고 무의미한 삶에 지쳐가고 있었다.

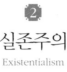

실존주의
Existentialism

제국 말기의 위대한 황제들, 안토니누스 피우스(Antoninus Pius, 86~161), 마르쿠스 아우렐리우스, 발레리아누스(Publius Licinius Valerianus, 193~264) 등의 철인왕들은 모두 스토아 철학의 자기 포기와 회의주의에 깊이 물들어 있었고 실존주의적 이념에 자기 자신을 내맡겼다. 실존주의는 더 이상 견딜 수 없는 삶의 무의미를 배경으로 하여 분투하고 있는 순간순간만을 인간에게 가능한 유일한 도덕률로 내세운다. 철인왕들은 누구도 자신의 지상적인 영화와 로마의 영광을 구하지 않았다. 싸워나가는 하루하루만이 그들에게 유일한 의미였다. 이것이 위의 철인왕들이 그들 생애의 대부분을 군대 막사에서 지낸 동기였다. 한 마리의 토끼가 절망을 없앨 수는 없지만 한 마리의 토끼를 사냥하러 쫓아다니는 순간만은 절망을 잊게 만들 수 있다. 이민족과의 끊임없는 전쟁에의 복무가 철인왕들로 하여금 실존주의가 불러오는 삶의 절망을 잊게 할 수 있었다.

아우렐리우스 황제의 명상록은 삶의 덧없음과 무의미에 대한 날

카로운 통찰과 그럼에도 불구하고 열정적인 순간을 불러들이라는 황제의 간절한 요구로 채워져 있다. 이 철학적 저술은 현대의 실존주의적 이념과 매우 유사한 세계관과 인생관을 피력하고 있다. 이 우아하고 슬픈 명상록과 황제의 끊임없는 전역 사이에는 어떤 모순도 없다. 오히려 황제의 전역은 그의 철학에 대한 스스로의 실천적 대응이었다.

황제의 이러한 심리적 상태가 가장 잘 포착되어있는 작품이 콘세르바토리 궁palazzo dei Conservatori에 있는 황제의 실물 크기의 두상일 것이다. 황제는 늙고, 지치고, 슬픔에 잠긴 표정으로 묘사되어 있다. 끊임없는 전쟁에서 오는 피로감, 제국의 장래에 대한 불안, 로마의 약화되어가는 결속력 등에 대한 황제의 두려움이 그러한 표정을 낳았다고 말해져 왔다. 그러나 로마의 위기는 공화국과 제정 내내 존재했다.

▼ 아우렐리우스

▼ 트라야누스 데키우스

아우렐리우스 시대는 오히려 오현제 시대로서 로마가 가장 안정되고 번영하던 시기였다. 로마는 이 이후로도 300여 년을 존속한다. 황제의 피로와 불안은 삶 자체에서 온 것이었다. 그는 뜻 없고 덧없는 삶에 지쳐 있었다. 그의 표정은 아마도 카프카(Franz Kafka, 1883~1924)의 인물들이 지을 표정일 것 같다. 삶과 우주의 근원적인 동기가 이해 불가능한 상태에서 순간만을 살아야 하는 모든 인물이 겪는 바로 그 표정이 황제의 얼굴을 뒤덮고 있다.

이보다 80년 후에 제작된 트라야누스 데키우스(Trajan Decius, 201~251) 황제의 흉상 역시도 동일한 신체적 분위기를 전하고 있다. 그의 찌푸린 눈매, 신경질적이고 공허한 눈초리, 코의 좌우로 흘러내리는 깊은 주름 등은 자신도 어찌해 볼 수 없는 절망과 불안을 드러낸다. 이것이 당시의 시대적 분위기에 물든 로마인들의 심리상태였다.

Ancient Art;
A metaphysical interpretation

Commentaries on the Gallic Wars

갈리아 전기

갈리아 전기

한편으로 가장 로마다우며, 다른 한편으로 가장 우아하고 아름다운 예술적 업적은 의외로 보고문에서 나왔다. 율리우스 카이사르의 갈리아 지역에서의 전역의 보고문으로 작성된 《갈리아 전기》는 어떤 양식하에서도 예술적 완성은 가능하다는 가설의 훌륭한 예이다. 카이사르는 6년간에 거쳐 갈리아Gallia 지방의 평정에 나선다. 그 6년은 한 인간이 장군으로서, 정치가로서 얼마나 탁월할 수 있는가를 보여주기에 충분했다.

카이사르는 과장이나 오만 없이 매우 실증적이고 객관적으로 갈리아인들과 게르만인들과의 전역에 대해 묘사한다. 여기에는 갈리아인들과 게르만인들의 지리와 풍습과 종교와 법률과 생활양식에 대한 묘사가 있고, 전쟁을 수행하기 위한 준비과정, 예를 들면 행군, 참호 건설, 보급, 선전전 등에 대한 이야기가 있고 전투의 전개 과정에 대한 묘사가 있다. 여기에서 갈리아인과 게르만인들과의 사신을 통한 대화나 카이사르 자신의 직접적인 연설은 힘차고 웅변적이고 날카로

우면서도 의연하게 전개된다. 카이사르는 여기에서 적을 경멸하거나 비난하지 않는다. 그는 단지 모두가 자기의 목적과 조국을 위해 싸우는 사람들이라는 전제에서 적의 용맹과 지혜에 대해서 공평한 평가를 한다. 게르만의 적장 아리오비스투스(Ariovistus, 1st century BC)나 갈리아의 적장 베르킨게토릭스(Vercingetorix, BC82~BC46)의 논리와 설득력 역시도 매우 간결하고 우아하고 아름답게 각색되어 있다. 갈리아 전기는 당시의 갈리아인들과 게르만인들에 대한 훌륭한 민속적 자료일 뿐 아니라 로마 자신의 의지와 결의에 대한 설득력 있는 보고문이기도 하다.

게르만인들의 용맹에 로마 군단이 겁을 먹고 있을 때 카이사르는 다음과 같이 연설한다.

"설사 그들이 분기하여 도전해 온다 해도 두려울 것 없다. 왜 우리의 무력과 노력을 단념하는가? 이들에 대해서는 경험이 있다. 가이우스 마리우스가 킴브리족과 튜토니족을 몰아냈을 때 그 부대는 지휘관 못지않게 용감했다. …요컨대 적은 헬베티아족과 자신의 영토와 상대방의 영토에서 수없이 싸워 대개의 경우(헬베티아에게) 패배했던 자들이다. 그 헬베티아인들조차 로마에겐 상대가 되지 않았다.…병사들이 명령을 어기고 진군하지 않을 것이라는 소문에는 마음 쓰지 않는다. 군대가 명령을 듣지 않은 경우는 (지휘관이) 실패하여 행운으로부터 버림을 받았다든지, 죄가 발각되었다거나 탐욕스러운 것이 드러났을 경우이다. 나의 결백은 전 생애를 통해 분명하다. 내가 행운을 갖고 있다는 것도 헬베티아인들과의 전쟁에서 증명되었다. 나는 오늘 밤에 진군

할 것이다. 모두들 부끄러움을 깨닫고 책임을 다할 것인지, 아니면 공
포에 굴복할 것인지 그것을 알고자 한다. 한 사람도 따라오지 않는다
해도 10군단만은 나와 함께 할 것이다."

2

투키디데스와의 대비
Comparison with Thucydides

투키디데스의 《펠로폰네소스 전쟁사》가 파르테논 신전의 페디먼트에 해당한다면 카이사르의 《갈리아 전기》는 트라야누스 황제의 〈다키아 원정 기념주〉에 해당한다. 투키디데스는 먼저 펠로폰네소스 전쟁 전체를 조망한다. 스파르타와 아테네 분열의 동기와 전쟁의 전체적인 의미와 관련하여 커다란 조망하에서 통일적으로 전개해 나간다. 《펠로폰네소스 전쟁사》는 전쟁 전체에 대한 하나의 조망이다. 여기에서 발생하는 모든 사건은 이 전체적인 틀의 일부로서만 의미를 가진다. 투키디데스는 먼저 건물의 조감도를 제시하고 거기에 따라 건물을 차곡차곡 지어나가는 건축적 예술을 한다.

갈리아 전기의 서술은 시간 순서에 따르는 사건들에 대한 서술이다. 거기에는 전체적 조망은 없다. 카이사르는 갈리아족 정벌의 전체적인 모습이나 의의나 결과 등은 서술하지 않는다. 그는 단지 갈리아 부족 하나하나를 차례로 정벌해 나가는 사건의 기술에 주력한다. 카

이사르는 로마적 이념이나 전쟁의 의의 등에 대해서도 관심 없다. 그가 드러내는 유일한 의미는 로마와 속국(프로빈키아)의 안전보장이다. 카이사르는 단지 속국에 대한 위협이나 로마에 대한 도전, 예속된 부족의 반란 등에 대응하는 매우 사무적인 군인의 태도로 갈리아 전쟁을 바라볼 뿐이다.

펠로폰네소스 전쟁사에서의 페리클레스는 아테네의 법과 문화와 삶과 철학에 대해 매우 이상주의적인 태도로 긴 연설을 한다. 거기에서는 심지어 그리스인 특유의 생사관까지도 이야기된다. 그러나 카이사르의 연설 어디에도 철학적 요소는 없다. 그는 단지 승전에 의해 얻게 될 이득에 대해, 패전에 의해 겪을 모욕과 고통과 죽음에 대해 말할 뿐이다. 그는 철저한 로마적 실증주의자였다.

투키디데스는 전역 전체의 상세한 진술을 하지 않는다. 그는 그가 생각하는바 전투의 가장 중요한 요소만을 간결하게 제시한다. 카이사르는 군단의 모집과 징병, 보급품의 확보, 행군, 숙영지 건설, 참호와 해자와 파쇄기 제작 등에 대해 자세히 서술한다. 궁극적으로 발생하게 되는 숙명적 전투에 대한 기술도 이러한 전쟁 과정의 일부분으로 묘사된다. 여기에는 어떠한 극적 요소도 없다. 강력하고 끈질긴 적이었던 아리오비스투스나 베르킨게토릭스에 대한 승전 등도 마치 로마군의 행군만큼이나 평이하게 기술된다.

투키디데스의 《펠로폰네소스 전쟁사》와 카이사르의 《갈리아 전기》는 각각 이상주의적 고전주의와 실증주의적 사실주의의 역사서인 것이며 동시에 각각 도시국가와 제국의 역사서인 것이다.

Ancient Art;
A metaphysical interpretation

Christian Rome

기독교적 로마

1
유대인
The Hebrews

누구도 자기가 중요하다고 생각하는 문제에 있어서는 자기와 다른 견해에 관용적일 수 없다. 관용은 자신에게 중요하지 않은 문제에 대해서만 가능하다. 로마는 신앙의 문제를 그들 공동체의 정치적 목적에 일치시켰다. 그들에게 종교는 이념의 문제가 아니라 실용적이고 위안적인 문제였다. 로마는 이민족의 종교적 문제에 있어 언제나 관용적이었다. 신앙이 삶에 봉사하는 것이었지 삶이 신앙에 봉사하는 것은 아니었다. 이민족이 그들의 종교에 상관없이 다른 민족의 종교와 로마의 종교에 관용적이면 문제가 없었다.

로마의 입장에서 보았을 때 유대교에는 문제가 있었다. 유대의 신은 자기 외에 다른 신을 우상으로 간주했고 자신이 제시한 십계명에 입각한 삶을 살기를 요구했다. 유일신은 배타적이고 비관용적이다. 유일신이 바라는 유일한 정치체제는 제정일치, 특히 정치가 종교에 종속되는 신정정치이다. 유대인들은 현재의 이슬람 근본주의자들과 다를 바가 없었다. 그들의 삶 전체가 신이 제시한 율법에 일치해야 했다.

로마가 유대인에게 요구한 것은 별다른 것은 아니었다. 그들 역시도 제국 내의 다른 모든 신민과 마찬가지로 로마 황제를 최고의 권력자로 인정하고 로마가 제시한 만민법을 준수하라는 것이었다. 로마는 이 요구가 커다란 것은 아니라고 생각했지만 유대인들은 이것을 받아들일 수 없었다. 로마의 원칙은 코스모폴리타니즘cosmopolitanism이었지만 동방의 이 유일신 국가는 매우 고집스럽고 이해할 수 없는 배타적 신앙을 가지고 있었기 때문이었다. 이러한 상황은 이슬람 국가들이 미국의 속국이라면 어떤 일이 발생할까를 생각하면 곧 이해할 수 있다. 이슬람 국가들은 끊임없는 폭동과 소요를 일으킬 것이다.

로마는 이 국가를 지구상에서 없애 버리기로 한다. 장렬한 전쟁 끝에 이스라엘이라는 국가는 사라지게 된다. 유대인들은 그들의 국가에서 추방되고 그들이 일컫는바 디아스포라diaspora가 시작된다. 그러나 유대교는 새로운 종교를 파생시킨다. 유대의 신은 약속에 의해 추앙된다. 유대인들이 신에게 무조건적이고 배타적인 충성을 보여주면 신은 그들에게 생존과 번영을 줄 것이었다. 그러나 기독교적 신은 무조건적이다. 신은 모든 민족, 모든 계급의 인간에게 동일한 사랑을 보여준다. 이러한 신에 대한 신앙은 신의 인간에 대한 무조건적 사랑처럼 무조건적이어야 한다. 왜냐하면, 신이 무엇인가를 준다는 것이 신앙의 조건이 아니라 신이 그 자신의 속성에 의해 믿을 만한 것이기 때문이다.

기독교
Christianitys

실천적 동기 때문에 발생했던 학문이 그 내재적인 동기, 다시 말하면 안다는 것이 주는 그 기쁨 때문에 추구되는 경우가 있다. 측량의 동기 때문에 발생했던 기하학이 자체 내의 지적 동기 때문에 추구되듯이 이제 번영을 약속받기 위한 신이 사랑에 충만하고 올바르다는 이유로 추구되는 새로운 신으로 바뀌었다. 기독교의 발생은 순수학문의 발생과 같은 정도로 신앙의 역사에 있어 하나의 혁명이었다.

기독교의 발생과 전파는 기독교가 지닌 이러한 내재적 우월성에 기인한 것이다. 이것은 믿을 만한 종교였던 것이다. 초기 교부들은 여러 신화를 입혀 예수를 신으로 만든다. 그러나 당시의 세계는 그렇게 우매하지 않았다. 사람이 신이 되기가 어려웠다. 기독교는 한편으로 종교로서 오랜 권위를 지니고 있던 유대교를 이용하고 다른 한편으로 학문으로서 오랜 권위를 지니고 있던 플라톤 철학을 이용한다. 예수가 다윗의 후손으로 태어났다는 것과 삼위일체라는 새로운 교리를 채용하여 유대교에 기생하는 한편 플라톤의 이데아론을 이용하여 기독교

교리를 합리적인 것으로 만든다.

계몽주의와 거기로부터의 필연적인 귀결인 실증주의는 감각적 세계를 넘어서는 절대적 가치를 부정한다. 계몽주의의 중요한 전제는 인간이 자기 자신으로서만 살아간다는 것이다. 거기에 신이나 기타 다른 절대적 가치가 개입할 여지가 없다. 인간은 절망한다. 형이상학이나 신앙은 언제나 독단이지만 문제는 그 독단 없는 인간이 더 행복한 것도 아니라는 사실이었다. 길은 두 군데로 나 있었다. 실존적 절망을 직시하고 살아나가느냐 아니면 새로운 독단을 불러들이느냐의. 로마인들은 여기에서 그리스인들과는 다른 길을 택한다. 그들은 신앙을 받아들인다. 기독교는 하나의 정치체제로서의 로마제국에는 매우 위협적인 것이지만 실존적 절망에서 오는 불행은 때때로 현실적 위험 따위를 고려하지 않는다. 300여 년간의 갈등 끝에 로마는 기독교를 공인한다.

▼ 필리푸스 아라브스 황제 두상

▼ 플로티노스 두상

사실상 중세는 이때 시작한다. 이제 서방 세계는 종교적 상부구조 아래 하부구조가 정렬하게 된다.

250년경에 제작된 필리푸스 아라브스(Philip the Arab, 204~249) 황제의 두상이나 290년경에 제작된 철학자 플로티노스(Plotinos, 204~270)의 두상은 당시의 심리적 공황상태를 적나라하게 전하고 있다. 이 두상들은 로마 시민 계급의 양식이었던 초사실주의에 입각해 있는 훌륭한 걸작들이다. 그러나 동시에 이 두상들은 실증주의의 결과가 어떻게 전개되는가를 보여주는 중요한 예증이다.

사실주의가 표현주의로 이행했다. 입가의 주름이 깊게 패인채로 눈매를 찡그리고 움푹 팬 동공으로 무엇인가를 주시하는 황제의 표정은 한편으로 그가 매우 잔인한 사람이라는 것을 보여주기도 하지만 그 잔인성이 그의 무력적이거나 정신적인 신념과 힘에서 나오는 것은 아니라는 사실을 보인다. 그의 광폭함의 기반은 불안과 절망이다. 그에게는 어떤 궁극적인 신념도 목적도 없다. 단지 이 무의미하고 절망적인 실존적 고통 속에서 발악하듯이 살아가는 구석에 몰린 야수와 같은 삶을 그는 살아가고 있다. 그의 삶이 지향해야 하는, 스스로의 내면이 충분히 동의할 수 있는 어떤 본질적이고 내면적인 목적을 그가 가지고 있었다면 그에게 닥쳐드는 현실적 불안과 몰락은 투쟁에 의해 대결해 볼 만한 것이지만 만약 그 불운이 정신적인 것이라면 그가 할 수 있는 것이라곤 불안과 무의미에 떠는 영혼에 지배받는 것 외엔 없다. 그의 세계는 프란츠 카프카가 제시하는 불안과 꿈과 같은 것이고 그의 정신

적 삶은 어디로 가고 무엇을 구해야 하는지도 모르는 불안 그 자체가
된다.

이유
Cause

지적 회의주의와 불가지론의 정신적 대응물은 신비주의이다. 신비주의 철학은 지적 탐구의 좌절 속에서 경련적이고 표현적인 정신적 활동에 의해 우주의 본질이라고 믿어지는 심연에 자기 자신을 일치시키는 철학이다. 신비주의 철학은 반주지주의적이고 환상적 성격을 지닌다. 플로티노스는 신비주의적 색채를 강하게 띤 철학자였다. 그의 철학적 기반은 플라톤주의였긴 했지만 그는 여기에 한참 동안 잊혀 있던 실재적realistic 성격을 부여함에 의해 신앙을 받아들일 준비를 한다. 이데아를 신적 영혼으로 대치한 것이 그의 신비주의 철학이다.

플로티노스의 두상은 철학자의 표정을 훌륭하게 포착한 재국말기의 걸작으로 이 철학자가 지닌 까다롭고 신경질적이고 예민한 성격을 훌륭하게 보여주고 있다. 그는 눈을 날카롭게 뜨고 있고 무언가를 응시하는 듯 하지만 사실 그의 관심은 자신의 내면세계에만 있다. 자기 내면에 잠긴다는 것은 외부세계에 대한 관심을 끊는다는 것을 의미하는바, 유물론적이고 세속적인 문제가 더 이상의 의미를 지니지는 못한

다는 사실을 말한다. 그는 플라톤과 마찬가지로 실재의 모사인 육체의 또 다른 모사인 인물상은 존재 이유가 없다고 생각함에 의해 자연주의적 예술을 부정한다. 여기에서 예술은 그 박진성을 잃게 된다. 그는 앞으로 오게 될 기독교 예술이 어떠해야 할 것인가를 예고하고 있다. 외부 세계에 대한 자연주의적 모방에서 얻어지는 감각적 즐거움은 모두 부정될 것이었다. 이제 예술은 아름다움에의 봉사에 의해서보다는 권위에 입각한 의미의 제시에 의해 가까스로 그 존재 이유를 가지게 될 것이었다.

〈콘스탄티누스 황제의 개선문Arch of Constantine〉 부조는 새롭게 제시되는 예술 이념이 어떻게 구체화되는가를 보여주는 좋은 예술이다. 콘스탄티누스의 개선문에는 하드리아누스(Pablius Aelius Hadrianus, 76~138) 황제와 마르쿠스 아우렐리우스 황제 시대의 조각들에 그들 고유의 기념 조각들이 마구잡이로 섞여 있다. 역사가 에드워드 기번은 제국 말기의 예술적 쇠퇴가 콘스탄티누스 황제의 개선문에 당시의 조각품을 배치시키기보다는 제국 전성기 때의 예술을 약탈하여 콘스탄티누스의 개선문에 첨가시킨 것이 원인이었다고 말한다. 이 개선문에는 과거 황제 시대의 작품들뿐만 아니라 콘스탄티누스 자신의 시대의 작품도 혼재한다. 예술적 우열은 동일 양식 내에서 존재할 수 있으므로 양식의 차이가 우열을 결정짓는 요소는 아니다. 제국 말기의 예술은 제국 전성기의 예술과는 양식을 달리한다. 더구나 예술의 목적도 변화했다. 기번은 양식적 변화에 우열을 도입했다. 이것은

세계관의 차이에도 우열이 존재한다고 말하는 것과 같다.

스스로를 과거 시대의 위대했던 황제들과 동렬에 놓고 싶은 그의 허영심이 그의 개선문을 과거 양식으로 덮게 만든 실수를 했다. 그러나 이것은 황제의 어리석음이지 시대의 어리석음은 아니다. 제국 말기의 예술가들은 그들에게 기회가 주어졌을 때 매우 정직하게 스스로의 시대 양식을 표현한다.

개선문의 왼쪽 아치 위에 있는 두 개의 메달리온과 그 아치의 프리즈는 약 200년간의 시차가 있다. 위의 메달리온은 기원 2세기 초엽에 제작된 것이고 아치의 프리즈는 콘스탄티누스 자신의 시대, 즉 기원 4세기 초에 제작된 것이다. 위의 메달리온의 부조들은 그리스적이다. 그러나 아래 프리즈는 철저히 시대를 반영하고 있다. 프리즈는 콘스탄티누스가 내란에서의 승전 후 원로원 의원들을 상대로 연설하고 있는 장면을 묘사하고 있다. 가장 충격적인 것은 여기에는 어떠한 환각주의적 요소도 없다는 것이다. 원근법이나 단축법 등의 힘들게 얻어진 부조 기법상의 성과들은 여기에서 모두 버려지고 있다. 건물들은 모두 같은 높이이고 같은 깊이이다. 따라서 건물 안쪽으로 들어갈 길이 전혀 없는 것처럼 보인다. 건물들은 그냥 부조의 배경에 장식으로 붙어있는 느낌을 준다. 인물들의 경우에 신체의 비례는 완전히 무시되고 있고 관절의 유연한 운동성은 전혀 없다. 따라서 인물들은 생동하기보다는 마치 꼭두각시들처럼 경직된 모습이다. 하드리아누스와 마르쿠스 아우렐리우스의 상과 연설하고 있는 콘스탄티누스는 완전히 정면을 향하고 있고 그 연설을 경청하고 있는 원로원 의원들도 고개만

황제를 향해 있지 본질적으로 정면으로 묘사되고 있다.

▼ 콘스탄티누스 황제 개선문의 메달리온

4

새로운 정면성
New Frontality

이 부조는 기독교적 로마는 이전의 로마와는 다른 세계라는 것을
말하고 있다. 가장 먼저 주목할 만한 사실은 황제의 의미가 예전과는
달라졌다는 사실이다. 이전 시대에는 황제와 원로원 의원들은 서로 분
점하고 있는 권력의 차이가 있다 해도 다른 종류의 인간은 아니었다.
황제 자신은 원로원 의원 중 한 명으로서 단지 더욱 많은 권력과 더욱
많은 권위를 지닌 사람일 뿐이었다. 황제 자신도 다른 인물들과 마찬
가지로 환각적이고 사실적으로 묘사되어 왔다. 그러나 이 부조에서는
황제의 상은 정면성의 원리에 입각해 있고 다른 원로원 의원들은 모두
일어선 채로 모두 그를 향해 얼굴을 돌리고 있다. 황제는 자신이 가진
행운과 탁월함에 의해 황제가 아니라 원로원 의원들과는 다른 어떤 우
월성 — 거의 신격화될만한 — 에 의해 황제인 것이다. 모든 사람이 권
력에 대해 동일한 정도의 기회를 갖고 있고, 그 권력이 능력 있고 강한
사람에게 속하게 되는 사회에서는 이러한 부조가 가능하지 않다. 무엇
인가 지배자를 특별하게 만드는 성질 — 콘스탄티누스의 경우에는 독

점적인 신의 은총 — 에 의해 지배자가 지배자일 때 이러한 경직된 정면성의 묘사가 가능해진다. 이러한 황제의 개념은 그리스나 로마의 것은 아니다. 지배자를 생전에 신으로 받드는 이념은 동방적인 것이다. 이러한 부조는 로마가 마침내 이집트나 페르시아의 군주의 개념을 받아들였다는 것을 의미한다.

▼ 콘스탄티누스의 두상

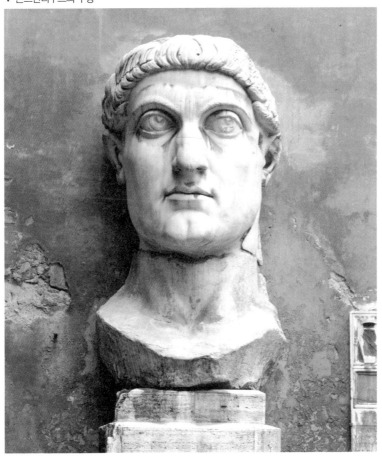

이러한 세계에서는 자연주의가 소멸한다. 자연주의는 본질적으로 세속적이고 유물론적인 계몽주의의 산물이다. 자신의 역량보다는 선험적으로 존재하는 권위와 독단이 인간관계를 지배하는 사회에서는 눈에 보이는 바대로 인간과 사물을 묘사하기보다는 자신이 알려주고 싶은 바대로 묘사한다. 이것은 읽히기 위한 것이지 보이기 위한 것은 아니다. 예술가는 한정된 공간 안에 모든 이야기를 달리 읽히지 않도록 세밀하게 잡아낸다. 여기에서 환각주의는 소멸한다. 로마 예술은 본래적으로 이러한 경향을 가지고 있었고 콘스탄티누스 부조는 이러한 양식이 얼마만큼 원숙해졌는가를 보여준다.

그러나 이 부조는 전통적인 로마의 실증주의적 예술과는 차원을 달리하는 하나의 특이한 요소를 가지고 있다. 이 부조는 콘스탄티누스의 연설을 일회적인 사건으로 묘사하고 있지 않다. 이 부조에서는 모든 건물과 인간들이 마치 영원 속에 머무르는 느낌을 준다. 이것은 단순한 이야기가 아니라 상징적인 이야기이며 보편적인 이야기이다. 콘스탄티누스는 영원히 권력자이다. 그는 신의 은총을 입은 사람이다. 이것은 현실적인 이야기가 아니라 영원한 이야기이다.

기독교 예술에 이 양식을 넘겨줌에 의해 초기 기독교 예술의 성격이 결정된다. 콘스탄티누스의 두상 역시도 이러한 예술 양식을 구현하고 있다. 불안과 동요에 지친 황제의 표정을 이 두상은 지니고 있지 않다. 얼굴 외는 어떤 주름도 없고 크게 뜬 눈은 자신감과 확신을 드러내고 있고 굳게 다문 입은 결의를 보여주고 있다. 그러나 이 두상은 고전

주의적 양식에 입각하여 자신감을 드러내는 아우구스투스 황제의 상과는 현저히 다르다. 이 황제의 두상은 자연주의적인 생동감을 지니고 있지 않다. 오히려 황제의 권위와 자신감은 스스로가 행사하는 권력보다는 눈에 보이지 않은 어떤 신비스러운 힘을 배경으로 하고 있다는 느낌을 준다. 황제의 눈은 꿈을 꾸는 듯하고 피안을 향하고 있는 듯하다. 그는 신의 은총에 의해 황제이다.

핵심어별 찾아보기

인물별 찾아보기

《서양예술사: 형이상학적 해명》시리즈의 "고대예술" 편의 출간을 앞두고 저자는 다음과 같은 이메일을
편집자에게 보내왔습니다. 이 서한의 내용이 독자들이 이 책을 이해하는 데 도움이 될 것이라 생각하여
싣기로 했습니다.

저 자 의 서 한

저의 예술 감상과 연구에 있어서의 즐거움은 그리스 고전주의에서 시작하여 신
석기 시대의 순수 추상에서 끝나게 됩니다. 지적인 호기심과 심미적 사치는 그리스
고전주의에 부딪혀 만족되기 시작했습니다. 당시에는 그것만이 최고의 예술이었습
니다. 고대 그리스의 연표는 지금까지도 마음속에 각인되어있습니다. 그러나 예술
에 대한 계속된 감상과 탐구는 저를 현대의 추상예술로 이끌었고 다시 신석기 시대
의 추상으로 이끌었습니다. 그러니 이 고대 편은 시작과 끝이 함께하는 곳입니다.

짧은 여행은 아니었습니다. 그러나 하나의 여행일 뿐입니다. 다른 많은 사람들
이 이 여행을 해왔고 앞으로도 하겠지요. 어떤 여행가는 더욱 진화된 여행을 하겠
지요. 그러고는 지름길을 발견하겠지요. 모든 여행이 그러하듯 열기와 자신감에 차
서 출발했습니다. 정신을 차릴 수 없을 정도로 들떠서. 곧 쉬운 여행은 없다는 사실
을 깨닫습니다. 박물관들을 방문해야 했고 여러 도시와 시골을 다녀야 했습니다.
관광객 속에서 정신을 잃기도 했고 적막 속에서 외롭기도 했습니다. 지쳐서 의기소
침해 있기도 했습니다. 긴 여행이었습니다. 많은 일화로 가득 찬. 여행과 관련 없이
불현듯 닥쳐드는 사건들과 더불어. 이제 제가 아는 것은 어쨌건 여행은 끝났다는
것입니다.

열심인 삶은 들떠서 시작해서, 때때로 기대대로의 행복을 얻고, 때때로 선택을
후회하고, 때때로 다른 삶을 부러워하고, 때때로 영원한 휴식을 원합니다. 그래도

좋은 삶이라고 느낍니다. 살아볼 가치가 있는 삶이라고. 고초 역시도 그 가치 중 하나라고.

의기소침한 저를 일으켜 세운 것은 사랑이었습니다. 모든 아름다운 것들에 대한 사랑. 그림과 음악과 건축물에 대한 사랑. 천재들의 고마운 역작에 대한 사랑. 특히 언어에 대한 나의 사랑. 그 열렬한 사랑. 제 자신과 관련하며 많은 의문을 품고 있지만 하나에 대해서는 의심하지 않습니다. 삶에 대한 사랑에는. 순간에 대한 사랑에는. 앞날에 드리운 두려움과 의구심을 잊게 해주는 그 사랑에 대해서는.

무엇을 해야 할지 모르겠습니다. 남아있는(혹은 남아있지 않은) 시간. 그 시간이 제게 무엇이 될까요? 새로운 여행을 하게 될까요? 새로운 여행은 두렵습니다. 다시 젊어지고 싶지 않듯이 다시 새로운 여행을 하고 싶지 않습니다. 다른 것을 향한 사랑이 있어야 할 때입니다. 침침해지는 눈, 떨리는 손가락, 둔해지는 두뇌, 가라앉은 열정, 자주 오는 망각증세, 어둠과 함께 오는 무의미, 심해지는 우울증. 이것들을 사랑해야겠지요. 이것들 역시 내게 있는 것들이니까요. 서서히 어둠도 사랑해야겠지요. 삶을 사랑하듯이 죽음도 사랑해야겠지요. 그리고 여기에는 더 많은 용기가 필요하겠지요.

Ancient Art;
A metaphysical interpretation

고대예술

: 형이상학적 해명

초판 1쇄 인쇄 2016년 1월 15일
초판 1쇄 발행 2016년 1월 25일

지 은 이 조중걸
발 행 인 정현순
발 행 처 지혜정원
출판등록 2010년 1월 5일 제313-2010-3호
주　　소 서울시 광진구 천호대로109길 59 1층
연 락 처 TEL : 02-6401-5510 / FAX : 02-6280-7379
홈페이지 www.jungwonbook.com

디 자 인 이용희

ISBN 978-89-94886-92-3 93600
값 35,000원